민중미술,
역사를 듣는다 1

주재환×이영욱심정수×최태만신학철×심광현손장섭×박진화박석규×박현화김정헌×신정훈김인순×김종길강연균×박응주

민중미술, 역사를 듣는다 1

박응주, 박진화, 이영욱 편

●●●●A

발간에 부쳐

『민중미술, 역사를 듣는다 1』은 원래 2015년 민족미술협의회 창립 30주년을 기념하기 위해 기획된 책이다. 하지만 여러 가지 사정으로 책의 발간이 지연되는 가운데 이제야 그 모습을 드러낼 수 있게 되었다. 기획자들로서는 대담을 해주신 작가들과 필자들, 그리고 그간 기대를 갖고 출간을 기다려준 여러분들에게 죄송스러운 마음 금할 길 없다.

이 책의 기획은 민미협 창립 30주년을 단순 행사 이외에도 좀 더 의미 있는 성과물을 만들어 기념해보자는 뜻에서 출발했다. 80년대에 그처럼 빛났던 민중미술운동이 지금 우리에게 어떤 의미를 가지며 또 그 공과는 무엇인가라는 질문은 관련 전문가들뿐 아니라 민중미술운동에 참여했던 사람들 스스로에게도 지금까지 뇌리를 떠나지 않는 것이었다. 하지만 그 질문에 대한 답은 아직도 그리 뚜렷하지 않다. 물론 그 답이 어느 날 하늘에서 갑자기 떨어질 수 있는 것은 아니다. 이런 맥락에서 기획자들은 민중미술운동과 관련해 좀 더 심도 있고 풍부한 자료축적 작업이 시급하다는 결론에 도달했고, 우선 민중미술 원로 세대들로부터 그들의 체험과 기억을 듣고 기록하는 일이 이 작업의 시발이 될 수 있겠다고 의견을 모았다. 무엇보다도 원로 세대들이 어떻게 민중미술운동에 참여하게 되었고 또 어떤 체험과 경과를 거쳤으며 30년이 흐른 이 시점에서 각각 그 사건들을 어떻게 정리하고 기억하는지를 확인할 수 있다면 민중미술을 객관적으로 그리고 심도 있게 기록하고 평가하는 일의 기반이 될 수 있을 것이라 생각했다. 기획자들은 이에 따라 민중미술운동에 직간접적으로 참여했던 10명의 평론가들이 10명의 원로 세대에 속하는 작가들과 대담을 하고 그로부터 만들어진 글들을 하나의 책으로 묶어내는 방식으로 책을 출간하기로 결정했다.

오랜 시간이 흘렀고 이제 이 책은 각각 8명의 작가/평론가 간의 대담을 묶는
형식으로 출간된다. 처음부터 글의 형식과 관련해 지나치게 통일을 기하려는
생각은 없었다. 다만 필자들에게 작가별로 최소한의 연대기적인 자전(自傳)의
흐름이 드러나고, 특히 민중미술운동의 참여와 관련한 전후 사정과 회고,
현재의 입장 등을 확인할 수 있었으면 한다는 제안이 전달되었을 뿐이다.
완성된 원고들을 보면, 필자들이 대체로 기획자들이 제안한 구성 방식을
충실히 지켜준 것으로 판단된다. 하지만 연대기적인 생애사 구술 형식이 좀
더 강조된 글들도 있고, 민중미술에 참여했던 시기에 집중하여 쓰인 글들도
있으며, 또 작품 해석이나 예술관에 집중하여 해당 작가와의 대담이 진행된
평론적 성격이 강한 글들도 볼 수 있다. 한편으로는 좀 산만하지 않나 하는
생각이 들 수도 있겠지만, 달리 보면 나름의 개성을 지닌 각각의 글들이
민중미술에 대한 좀 더 복합적이고 확장된 글읽기를 가능케 하지 않을까 하는
기대도 해본다.

민중미술이 지니는 가치와 위상을 본격적으로 연구하고 확인하는 일은 어떤
의미로는 이제 막 출발점에 서 있다고 할 수 있다. 한국 현대사의 지성 공간을
짓눌러왔던 억압과 금기의 정신적이며 실제적인 메커니즘은 민중미술이
진행되던 당시에도, 그 이후에도 알게 모르게 존속해왔으며, 민중미술의
의의와 그 실체를 밝히고 그 성과를 대중들과 함께하는 일을 지연시켜왔다.
우리 기획자들은 이 책의 출간이 이 같은 상황을 타개하는 일에 조그만
보탬이라도 될 수 있기를 기대한다. 책의 출간에 이모저모 도움을 아끼지
않으신 여러분들께 다시 한 번 감사를 드린다.

기획자　박응주, 박진화, 이영욱

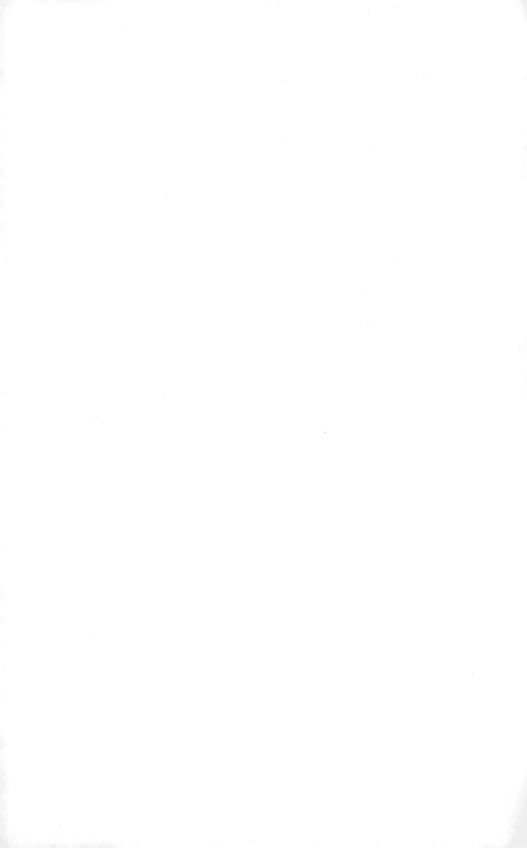

차례

주재환은 1940년 생으로 본적은 충북 옥천이지만 어린 시절부터 서울에서 살아왔다. 재동초등학교, 휘문고등학교를 졸업하고 홍익대학교 미술대학을 한 학기 수학했다. 이후 다양한 직업을 전전하다가 점차 출판 관련 일들에 집중하여, «미술과 생활» 기자, 미진사 주간을 역임했다. 1980년 '현실과 발언' 그룹에 참여하여 작가 활동을 시작했고, 민족미술협의회 대표를 지냈다. 90년대 초부터 전업 작가의 길을 걷기 시작하여 2000년 그의 나이 60세에 아트선재 센터에서 최초의 개인전을 가졌다. 이후 10여 회의 개인전과 수많은 단체전에 참여하는 등 활발한 활동을 지속하고 있다.

이영욱은 1957년 서울 출생으로 미술평론가로 활동하고 있다. 1989년 미술비평연구회의 회장을 맡으면서 민중미술운동에 참여하고 미술평론을 시작했다. 1999년에는 대안공간 풀 대표, «포럼A» 발행인 등의 일을 맡았다. 민중미술, 문화정치, 아방가르드 미술, 공공미술, 미술과 전통과 같은 주제들에 관심을 가지고 번역과 글쓰기, 사회활동을 지속해왔다. 현재 전주대학교 문화융합대학 교수로 재직하고 있다.

1.

주재환과의
왁자지껄 명랑
방담

채록 일시
2015년 8월 10일(1회), 8월 17일(2회)

채록 장소
일산 주재환 선생님 자택

참여자
주재환 선생님, 성금자(사모님), 이영욱,
황세준(작가)

기록
최정원

1. 유년기, 가족관계, 초등학교 시절

이영욱(이하 '이') 선생님이 1941년생이시죠?

주재환(이하 '주') 40년생이야, 용띠.

이 근데 왜 41년생이라고 ….

주 용띠로, 11월 23일인가가 생일인데, 그거를 그 전에는 음력을 썼잖아. 음력을 쓰다가 양력으로 바뀔 때, 계산해서 신고를 해야 될 거 아냐. 근데 우리 아버지가 계산하기가 구찮아가지고, 1월 1일로 해버렸어. 그래서 요즘에 알아봤는데 1940년 12월 21일인가 그래, 양력으로. 그런데 아버지가 41년으로 바뀌기지고. 1월 1일이니까 41년생 중에는 제일 앞서 있는 거지. 내가 원래 용띠야.

이 아버님도 귀찮은 거 싫어하셨어요?

주 나보다 더.

이 더하셨어요? 그거, 굉장하네요. 아들의 생년월일을 1월 1일로 박을 정도면 꽤 심하신 건데.

주 귀찮은 거지, 뭐. 아들을 인정 안 한 거지. (호탕한 웃음)

이 서울 생이시죠?

주 그것도 불분명한 게 원래 본적이 옥천이야, 옥천. 대전 아래. 거기에 지금도 일가들이 있어. 대전에도 있고. 본적이 원래 거기야. 근데 우리 아버지가 서울에 오셔 직장생활을 했기 때문에 내가 그걸 안 물어봤어, 생전에. 서울서 태어났는지, 옥천서 태어났는지. 그래서 잘 몰라.

이 (웃으며) 그래도 아주 어릴 때부터 서울에서 사신 거죠?

주 어, 그렇지.

황세준(이하 '황') 아버님은 어떤 일 하셨어요?

주　아버지는 일본인의 상회 밑에서 종업원으로 있다가, 신임을 좀 받았던 모양이야. 그래서 해방 이후에 떠날 때, 일본인이 집을 주고 간 거 같애. 원남동이라고 있어.

이　원남동.

주　응, 거기에 와서 국민학교 들어간 거 같애. 재동국민학교 지금도 있어.

이　가족은 그렇게 형님하고 선생님하고, 또 누가 계세요?

주　그리고 남동생 둘. 4형제인데 둘은 저 세상 갔고. 형하고 동생 하나. 내 바로 밑 동생이 민정기하고 동창이야, 서울중고등학교. 걔도 갔어, 저 세상에. 아파가지고.

이　그리고 밑에 또?

주　막내는 병원서 엑스레이 찍는 거 있잖아. 그거 오래 했어. 지금도 해.

이　잘 계시고?

주　엑스레이 기사지.

이　형님은 그럼 나이가 많으신 ….

주　나하고 두 살 터울이야. 중동에 그때 많이들 나갔잖아. 우리 형은 중동에도 오래 있었고. 건설 현장 이런 데. 현대건설, 거기 가서 또 일하고. 또 뭐 몸으로 때우는 그런 일, 경비원, 뭐 그런 거 하다가 ….

황　선생님 피난 때는 옥천에 가 계셨다면서요?

주　거기는 이제 근거지니까. 외갓집도 있었고. 글로 갔지, 피난을.

황　그러면 40년 12월생이니까 전쟁 터졌을 때 열 살이셨던 건가요?

주　그렇지. 초등학교 4학년 때.

황　다 기억나시겠네요.

주　그럼. 우리 집이 대로변이야. 그런데 6·25 전쟁 때 땡끄 있잖아, 인민군 땡끄. 거기서 이제 대포를 쐈는데 우리 집으로 들어왔어. 그래서 천장에 대들보, 거기에 박혔어.

이 터지진 않고?

주 그게 안 터졌어. 그래가지고 찢어지고. 그때 인민군 처음 보는 거
아니야. 지금 기억으로는 (게네들이) 10대야, 10대. 열 한 일고여덟?
뭐, 이런 애들이야. 할머니가 계셨는데 할머니한테 냉수 한 잔 달라고.
할머니는 무서웠을 거 아니야. 그니까 냉수에다가 설탕을 타가지고.
잘 마시고 (갔지). 근데 다 죽었을 거 같애. 낙동강 그쯤 가서. 아참 그때
기억나는 거는, 얼마 전 신문에 천황이 항복, 그걸 낭독했잖아. 그걸
다시 복원했다고 그래. 깨끗한 음성으로.

이 원본 테이프로?

주 며칠 전에 나왔어. 근데 내 기억에는 원남동 우리 집 안방에 옛날
라디오가 있었는데 거기 앞에 동네 어른들 앉아 있고. 나는 그때 다섯
살인가 여섯 살이지. 거기 껴 앉았는데, 그 육성을 들은 기억이 있어.
더듬더듬 나오는 거 있잖아, 일본 말로. 근데 며칠 전 신문 보는데
깨끗하게 복원했다고. 그 기억이 나. 항복문 낭독한 게 기억이 나.
그게 유년기의 제일 오래된 기억 같아. 항복문 그 목소리가 기억이
나. 어른들이 또 긴장해서 앉아 있고. 감개가 무량한 거야, 그게
복원됐다니까. 깨끗한 음성으로.

이 그 당시 초등학교 때는 뭐 또 다른 기억 없으세요?

주 재동국민학교 다닐 때 기억은, 6학년이 되면은 지금하고 똑같이 입시.
중학교 보내야 될 거 아냐. 그러면 이제 치마부대가 와요, 아줌마들이.
지금도 그런지는 모르겠어. 자주 드나드는 아줌마들이 있어, 엄마들이.
자주 드나들어.

이 그때부터 있었구나.

주 칠판이 이렇게 있잖니. 재동(초등학교)은 투자 좀 해가지고 맨 옆에 난방
그 뭐지? 스팀, 스팀이야, 이쪽. 저쪽은 없고. 그래서 90점 이상은 고
옆에 앉히고. 80점, 70점 (공부 못하는 애들은) 저 끝에. 근데 엄마가 자주
와서 사바사바 하면 공부 못하는 놈이 말이야, 못해도 좀 따뜻한데
(앉혀). 90점짜리 앉히기는 좀 미안하니까 80 정도는 앉히더라고. 난

우리 엄마가 안 왔거든. 안 와가지고 맨 추운데 …. (호탕한 웃음)

황 그러면 선생님이 4학년 때 6·25?

주 응, 4학년 때. 6·25 전쟁 나고, 인민군 치하에 있었다고, 서울이.
있다가, 1·4 (후퇴) 때 피난을 옥천으로 가서 몇 달 있다가 올라온 거
같애. 그래서 다시 복학을 한 거지. 그리고 전쟁 때는 꼬맹이 아냐.
그니까 6·25 전쟁 때는, 북한서 맨든 신문이 있어. 여기서도 신문
맨들잖아. 신문 팔기도 하고, 들고서. 자하문에 가서 그 뭐냐 과일,
자두. 여름이니까. 그거 사다가 좌판을 동네에 놓고 팔기도 하고.
아르바이트 한 거지, 꼬맹이가.

이 하긴 자하문 밖에 과수원이 많아서 그 쪽에선 다 그걸로 먹고 살았다고
하더라구요.

주 자하문까지 옛날엔 다 걸어 다녔어. 차도 없었어. 과일 사다가 과일
장사하고. 신문 배달하다가 양키들 그 소리탄, 조명탄 터뜨리면 또
도망가고. 우린 몰랐지, 개념을. 뭘 알어, 꼬맹이들이. 노는 거지. (웃음)
북한은 조직사회 아니야, 조직사회. 그래서 내 기억에는 인민소년단에
가입시키는 거야, 초등학교 애를. (그리고) 교육을 (시켜). 비행기가
오잖아, 포격하러. 그럴 때 도망하지 말고 그 앞으로 뛰어가라. 그런
기억이 나. (웃음) 그 문서가 있으면 내 이름도 있을 거야, 6·25 때.

이 소년단.

주 어. 빨간 딱지가 되어 있는 거지.

이 그건 학교 학생들 명단하고 똑같은 거 아니에요? 남아 있던 학생들은.
(잠시 일동 침묵) 그 당시 삼엄함, 그런 분위기를 많이 느끼셨겠네요, 어린
마음에도.

주 근데 공산당 쪽은 오랜 전통이 있는 것 같아, 말로 세뇌하는. 지금도 뭐
마찬가지 아니야? 사실은 그 사람들이 갖고 있는 무기가 말밖에 없었던
거니까. 말로 꼬셔서 전향을 시켜야 되는 거니까. 제도도 남의 거고.
그렇잖아? 말로 꼬시는 수밖엔 없는데. 아, 계급 없는 사회, 얼마나
좋아. 계급 없다, 착취 없다, 노동자가 주인이다!

2. 중고등학교 시절

황 선생님, 그래서 중학교는 몇 년도에 들어가신 거예요?

주 졸업하고서 거기 휘문, 휘문 들어갔다고.

성금자(이하 '성') 전교 1등으로 들어갔는데.

주 중학교를 들어갔는데 지금 기억에는 그 입학, 입학식 하잖아. 그때 이제 신입생이 뭐 있잖아. 근데 두 사람을 뽑더라고, 나하고 누구를. 그니까 우수한 성적으로 들어간 거 같애. 1등이나 2등 정도는 되겠지. 그래서 읽어보니까 내 목소리보다 걔가 낮고 잘생겨서 걔를 시킨 거 같애. (웃음) 그래서 내가 자랑하는 거야. 아니, 성적이 나빴으면 안 뽑았을 거 아냐. 빽이 있는 것도 아니고.

이 원래 휘문에 유명한 미술 선생님들이 많았잖아요. 장발,[1] 고희동[2]도 그렇고.

주 이쾌대.[3]

이 맞아요, 이쾌대도 휘문이죠.

주 그리고 권영우[4]인가 그분이 이제 거기 선생으로 오셨어.

1 장발(1901~2001) 화가, 미술교육자, 인천 출신으로 휘문고보(휘문고등보통학교) 졸업 후 일본 동경미술학교, 미국 컬럼비아대학 등지에서 유학생활을 했다. 귀국 후 휘문고보 등지에서 교사 생활을 하면서 1934년 구본웅, 길진섭 등과 함께 목일회(牧日會)를 조직하고 전시를 개최하기도 했다. 1945년 해방 후 경성부 학무과장으로 임명된 후 1946~1961까지 서울대학교 미술부 교수와 학장을 역임하면서 해방 후 미술교육의 기초를 확립하는 데 기여했다.

2 고희동(1886~1965) 화가. 우리나라 최초의 서양화가. 1909년 일본 동경미술학교 서양화과 입학. 1915년 귀국 후 휘문, 보성 등에서 교사 생활. 1918년 서화협회 창설을 주도하고 해방 후에는 국전심사위원장을 지내는 등 미술행정가로서의 역할이 두드러졌다.

3 이쾌대(1913~1965) 서양화가, 경북 칠곡 출신. 서울 휘문고보 재학 시절인 1932년 일본의 제국미술학교에 유학하여 1938년에 졸업했다. 1938년 동경에서 열린 제25회 이과전에 ‹운명›을 출품해 입선한 이후 3년 연속 입선했다. 6·25 당시 인민의용군으로 참전 포로가 되었으나 포로 교환 때 북한을 선택한 이후 북한에서 활동했다.

4 권영우(1926~2013) 동양화가, 함경남도 이원 생. 해방 직후 1946년 서울대학교 미술대학 동양화과에 입학. 1955년부터 휘문고교 교사로 재직. ‹바닷가의 환상›(1958), ‹섬으로 가는 길›(1959)로 국전에서 문교부 장관상을 연속 수상했다. 이 당시의 작품은 초현실적인 동시에 간결한 먹선으로 집약되는 추상성을 보여준다. 1960년대 이후 붓과 먹의 사용에서 벗어나 한지를 붙이고 구멍을 내는 방식의 작업을 했다. 1964년부터 1978년까지는 중앙대학교에서 교수로 재직했다.

이 아, 권영우 선생이.

주 어. 그래가지고 초기 그 묵화. 신선했어. 〈섬으로 가는 길〉이니 뭐니 해가지고. 광복 70년 전시 «소란스러운, 뜨거운, 넘치는»[5]이니 뭐니 하잖아. 그 서울관에 붙어있드라고. 그분이 문교부 장관상 두 번인가 받고. 내가 봐도 굉장히 신선했어. 근데, 그때는 미술전람회 하나밖에 없었다고. 그래서 거기서 상 받고 그러면 정치면에 나왔어.

이 1면에 나왔다는 거죠?

주 그렇지. 정치면에. 그리고 그 하나밖에 없으니까 단체로 가는 거야, 학생들이. 가을에. 국전에. 그런데 난 그 사람이 굉장히 신선했어. 고담에 창호지로 바꾸더라고.

이 미술반은 하셨어요?

주 미술반은 고1 때부터 했지.

이 왜, 어떻게 미술반 하셨어요?

주 미술대학 갈라고.

이 선생님, 그럼 어릴 때 내가 미술 좀 하겠다 뭐 그런 게 있으셨어요?

주 중학교 때 미술인을 꿈꿨지.

이 왜 그러셨어요?

주 그건 모르지. 마, 내가 어떻게 알어? (일동 웃음)

이 그래도 뭔가 미술이 좋아서 …. 하다못해 초등학교 때 뭐 그림으로 어디 경시대회 나가서 우수상이라도 몇 번 받았다든가.

주 그냥 좋아서, 좋아서 혼자 끄적거리고 뭐 그런 거 있잖아.

이 어릴 때 보면 애들 공부하라면 안 하고 지 혼자 그림도 그리고 만화 그리고 그러는데, 선생님이 그러셨구나.

주 뭐, 그렇게 하다가. 저기 수학을 싫어했어, 수학. 수학, 물리. 수학

5 2015년 7월 28일에서 19월 11일까지 국립현대미술관 서울관에서 열린 광복 70주년 기념 전시.

15

못 하면 어느 대학을 가니? 갈 데 없어. 근데 미술대학은 수학을 안 보잖아. 그런 것도 작용한 거 같애. 재수는 안 했어. 그때는, 지금도 마찬가지지만, 여학생들이 집안 괜찮고 똑똑한 애들이 다 왔어. 지금은 더할 것 같애. 남자애들은 다 절로 가잖아, 경영대학이니 법대. (미대는) 좀 모자란 애들이 오잖어, 나처럼. 그래서 남자애들이 상대적으로 빈곤하잖아. 그래서 중퇴하는 애들 많았어. 중퇴하는 게 일상이야.

이　중고등학교 때 술, 담배 다 하셨어요?

주　그땐 안 했지.

이　중고등학교 때 뭐 소설책을 읽었다던가, 뭐하고 노셨는지.

주　그때 기억은, 고등학교 2학년? 그때 실존주의가 처음 들어온 거야, 우리나라에. 뭐냐, 『이방인』[6]이니 뭐니 그런 것들 읽기도 하고. 뭐 그런 거 있잖아? 내 기억에 실존주의가 처음 들어왔어, 그때. 그래서 사르트르니 까뮈니 그런 걸 처음 배운 게 2학년 때로 기억이 나.

이　그니까 한 55년, 56년, 57년?

주　어어, 그때 그 무렵이야. 또 지금도 마찬가지지만 한국 교수 중에 또 대변인 역할 하는 사람이 있잖아. 뭐 사르트르 대변. 둘이 또 논쟁하는 거 기억나고 뭐 그런. 그리고 휘문 교사들이 교사 하다가 대학으로 간 분들이 많아요.

이　그때 거의 그랬죠.

주　정한숙[7]이니 뭐, 소설가. 교수로 가고 해서, 질들이 좀 높았어. 내 기억에.

이　그럼 수업은 괜찮았어요? 그래도 입시 수업 아니에요?

주　아이, 난 별로 공부 체질이 아니어서. 나는, 지금도 영·수 아니라고

6　『이방인』은 알베르 카뮈(Albert Camus)가 1942년 발표한 그의 첫 장편소설이다. 50년대 이후 한국에서는 이 소설이 실존주의를 대표하는 소설로 수용되었다.

7　정한숙(1922~1997)　소설가, 평북 영변 생. 고려대 국문과를 졸업하고 휘문고등학교에 재직했다. 이후 고려대 교수 및 한국소설가협회 부회장, 문예진흥원장을 역임했다. 대표작으로는 〈전황당인보기(田黃堂印譜記)〉(1955), 〈고가〉(1956) 등이 있다.

봐. 그때도 영·수 아니야. 고쳐야 된다고, 그거. 난 그렇게 봐, 지금도. 영·수였어, 옛날에도. 근데 나는 일주일에 한 번 한문이 있었어. 한문을 좋아했어, 한문을. 근데 그 몇 천 년 써오던 한문을 왜 일주일에 한 번 가르치는 건지. 그래서 지금도 동료들 만나면 가끔 헌법소원 하자 (그래). 등록금 좀 돌려받자는 말이야. 교육을 잘 못 받았으니까. 그런 농담도 하고 그래. 해봐야 뭐 주갔어, 돈을? (웃음)

이 그래도 한문 병기되어 있었잖아요, 교과서에.

주 그건 그렇지. 근데 정식으로 가르쳐야 된다고 봐. 최소한 천자문 정도는. 초등학교 애들. 근데 전부 영·수로 가니까. 지금 중고등학교 애들은 스마트폰이니 뭐 별게 다 있잖어. 게임이니 뭐니. 우린 없었어, 그런 게. 뭐가 있나? 아, 저기 많이 갔다. 서울운동장.

이 야구?

주 아니, 뭐 야구, 골프, 자전거 대회. 그런 데를 많이 갔지. 그때는 담이 엉성했어, 판자라. 살짝 이렇게 열고 들어가는 거지. (웃음) 그리고 뭐 빵집이니 역도니, 거기 다 있거든. 자전거니.

이 극장은 어떠셨어요?

주 극장도 갔는데, 이제. 이게 뭐냐, 그 악동들이 있잖니. 그러면 담 타고 올라가면 화장실로 떨어지는 데 있어. 삼선동에 무슨 극장인데 없어졌을 거야. 〈로마의 휴일〉[8] 할 때다. 경비원한테 잡혔어. 근데 옛날 경비원들은 사람이 참 괜찮았어. 고생했으니까 가서 보라고. 넘어가느라 고생했으니까. (일동 웃음)

이 그땐 한국 영화 있긴 있었지만 그때도 거의 다 외국 영화 보러 가는 거 아니었어요?

주 극장 많이 갔지. 이거 저거, 서부영화 같은 거 많이 봤지. 엘비스

8 〈로마의 휴일〉은 1953년 파라마운트 영화사가 제작한 흑백영화다. I. M. 헌터(Hunter) 원작에 W. 와일러(Wyler)가 제작·감독했고, 오드리 헵번(Audrey Hepburn), 그레고리 펙(Gregory Peck)이 출연했다.

프레슬리[9]가 나오는 영화, 존 웨인 ‹OK 목장의 결투›,[10] 이런 거 있잖아. 그런 거 많이 봤어. (웃음)

황 선생님은 중고등학교 때는 별 큰 사건 없이 그냥 지내셨네요? 모범생이셨구나.

주 모범생도 아니고, 그냥 눈길 못 끄는 애? 문제아도 아니고. 학창 생활에 기억이 나는 게 있잖아, 지금도. 근데 재동초등학교 다닐 때, 6학년 때 담임이 엄했어. 왜 매를 잘 드는 담임, 그 담임이 기억나는 게 몇 개 있는데. 대통령, 이승만이 아니야, 그때. 대통령을 이제 강의를 하는데 대통령은 국민의 심부름꾼이다, 이거야.

이 어이구, 그 선생이?

주 어. 그랬더니 그 선생이 엄하니까 조용하잖아. 근데 어떤 놈이 갑자기 일어나더니 질문 있다고. 대통령은 심부름꾼이고 여러분은 국민이니까 주인이다 이거야. 근데 딱 일어나더니, 지금도 내가 생생해. 그럼 왜 심부름꾼은 쌀밥 먹고 주인은 보리밥 먹냐, 이거야. (일동 웃음) 맞는 얘기 아니야. 이거는 써라. 그랬더니, 담임이 뭐라 그러는지 알아? "봤어, 임마? 봤어?" 응답이 그렇게 나와. 너 못 봤지 않냐 이거야. 뭔가 좀 이상하잖아? 담임도 그렇게 얘기해놓고. 그니까 심부름꾼은 일이 많다, 그거야. 일이 많으니까 쌀밥을 먹을 수밖에 없으니까 양해하라고. (일동 웃음) 그때는 6·25전쟁, 1·4 후퇴 … 얼마나 혼란기야. 그러니까 교사들도 경험이 많을 거 아냐, 전쟁 경험이. 근데 기억나는 거는 전쟁 경험 얘기를 많이 해, 선생들이. 근데 어떤 기억이 나냐면, 피난을 가는데, 사복 차림이 나타나서 총 들고 손들라 이거야. 어디냐 그거야. 빨갱이냐 이쪽이냐. 그랬더니 이 사람 얘기가,

9 엘비스 프레슬리(Elvis Presley 1935~1977) 미국의 가수 겸 배우. 로큰롤의 탄생과 발전, 대중화에 앞장섰고, 팝·컨트리·가스펠 음악의 발전에도 기여했다. 대표곡으로 ‹하트브레이크 호텔(Heartbreak Hotel)›(1956), ‹하운드 독(Hound Dog)›(1956) 등이 있다.

10 ‹OK 목장의 결투› 1958년 개봉한 서부극 영화다. 1881년 10월 26일에 애리조나 주 툼스톤에서 있었던 서부 개척 시대를 통틀어 가장 유명한 총격전으로 꼽히는 와이어트 어프와 클랜튼 갱의 유명한 대결을 소재로 했다. 존 스터지스(John Sturges)가 감독하고 버트 랭커스터(Burt Lancaster), 커크 더글러스(Kirk Douglas) 등이 출연했다.

"당신 편이요." (일동 웃음) 이것도 명언이야. 그래서 살았다는 에피소드. 그런 에피소드가 많고, 그때는 놀이기구가 뭔지 아니? 그 땡끄 있잖아, 버리고 간 땡끄. 서울대병원 앞에 땡끄를 버려놓고 갔어, 인민군들이. 그 안에 들어가서 놀고. 또 화약 있지, 포탄? 대포알이 깨져 나온 화약이 있어. 거기에 불붙이면 이렇게 올라가. 삐익 하고. 화약 갖고 많이 놀고.

3. 대학 시절과 중퇴 후의 아르바이트 경험

황　그럼 선생님, 60학번이신 건가요?

주　60(학번) …. 근데 이제 담임이 이봉상[11] 심사위원. 그리고 들어가려면 석고 데생을 보잖니? 식빵을 줬어, 지우개로. 그리고 목탄, 빵. 먹기도 하면서 지우기도 하면서.

이　대학은 가서서 한 1년 다니셨어요?

주　한 학기.

이　그럼 4·19 때네. 그러면 들어가자마자 4·19였네요?

주　그냥 왔다 갔다 하다 만 거지. 대학을 왔다 갔다만 한 거지. (웃음) 4·19 때는 광화문에 있었어. 광화문에서 구경하고. 화원에다 불 지르고 총 쏴서 도망가기도 하고 ….

이　그냥 이렇게 왔다 갔다 하는.

주　나는 구경을 좋아해. (웃음) 서울대 의대 얘들이 흰 가운 입고 막 나오고. 심정수라고 있지, 심정수. 걔도 데모할 때 여학생이 하나 죽었어. 서울 미대 아이가. 총 맞아서.

11　이봉상(1916~1970) 서양화가 서울 생. 1937년 경성사범학교 연수과를 졸업하고, 1942년 일본 문부성 고등교육원 미술과 자격검정시험에 합격했다. 독학으로 그림을 공부했다. 13세인 1929년 조선미술전람회에서 ‹풍경›으로 입선한 이래 총 6회 입선함으로써 화단의 주목을 끌었으며, 1936년 일본의 문부성전람회에 입선하여 각광을 받았다. 서라벌 예대와 홍익대 교수를 역임했다.

이　심정수 선생하고는 고등학교 동기는 아니신 거죠?

주　아니야. 갠 중앙이야. 내가 원남동 살았을 때 거기는 대학으로 있잖아. 거기 미술대학이 있었어. 근데 거기 내 동창 놈이 하나 들어갔거든. 걔 만나다 보니까 자연히 다른 애들도 만나게 돼서.

이　어쨌든 그냥 이래저래 한 학기 다니시다가 그만두게 된 이유를 집안 사정도 얘기하고 객기도 얘기하고 그러는데, 뭐 좀 구체적으로 어떻게 …. 그냥 "에이 씨" 하고 관두셨어요?

주　아까도 얘기했지만 그때는 특별한 아이들 아니고 약간 불량끼 있는 애들은 안 다녔어. 그 불량끼가 있었던 거 같애. 등록금이 내 기억에는 9천 8백 원으로 기억나. (웃음) 그거 한 번밖에 안 낸 거지. 그래서 집에서도 뭐 별로 투자할 의욕도 없고, 돈도 없고. 또 나도 뭐 불량끼가 있으니까, 그러고서. 그 돈 있으면 그거 가지고 물감 사서 화실 얻어서 그리는 게 낫지 않느냐, 이제 그런 객기도 있었고 그랬지. 근데 지금 보니까 그게 손해지. 왜냐하면 그거 나왔으면 하다못해 교수가 되었던지 (했을 텐데 말이야). 교수가 됐으면 연금도 나올 거고 …. 내 동창 놈은 잘 먹고 살아, 지금도. 걔는 디자인과 교수에서 은퇴했는데, 이거(골프) 치잖아. (웃음)

이　그럼 이제 겸사겸사 그냥 안 가신 거네요. 그럼 거기 안 가면 할 일이 있었을 거 아니에요. 안 가고 나는 뭐 한다 하는 그런 건 없으셨어요?

주　그때는 유행이, 미술학원이 유행이었어. 입시미술, 그거 차리고 그랬어.

이　선생님이?

주　근데 애들이 안 오지.

황　아틀리에를 차리신 거구나. 어디다 차리셨어요? 원남동에 차리셨어요?

주　원남동 집 2층에다가.

이　그리고 거기서 작업 좀 하고 동네 애들도 좀 가르치고 하려고 했는데 애들이 안 오고. 졸지에 그냥 업자가 되신 거네, 그냥. 그땐 사실 학교 안 가고, 그래도 국전 나가서 되면 되는 거 아니에요?

주 국전에 내가 하나를 냈는데. 내 기억엔 한 요만한(A4 종이를 들며)
 종이야, 요만한 종이. 말똥종이. 여기다가 펜으로 까마귀 한 마리 그린
 것 같아, 까마귀를.

이 국전이 요구하는 그림이 아니잖아요?

주 그렇지. 불량성이 딱 보이잖아. 아, 이거 냈는데 억울하게 내가
 찾아와야 되는데 안 찾아왔어. 아유, 내가 아주 후회스러워. 버렸갔지.
 그거 한 번밖엔 안 냈어. 그때 기억이 거기 대학생들 동원해서 디자인
 뭐 박람회 같은 거 있잖어. 그때 동료들하고 간 적이 있어, 그거를.
 여럿이. 근데 우연히 그때 거기서 큰 전시가 있었어. 문간에 우연히
 나가 서 있는데 박정희 일당이 왔어, 구경하러. 군모 쓰고. 한 1미터
 옆을 지나갔어, 내 옆으로. 그때 한 번 본 적이 있는데, 키가 나하고
 비슷하더라고. 그게 무슨 전시인진 몰라. 예의상 온 거지. 박정희
 패들이. 그 기억도 나고. 전시장이 없으니까. 거기 어디야, 롯데호텔
 지금 있잖아. 거기에 미공보원[12]이라고 있었어. 거기가 무료로 (전시
 장소를 빌려줬고). 거기서 이제 많이 하고. 그 외 신문회관. 그리고 저
 옛날에 국립도서관 있었어. 거기 1층에 조금. 갤러리가 아예 없었어.
 많이 돌아는 다녔어. 갤러리, 미공보원 이런 데. 그리고 인사동이니 이런
 데도 있는데. 저 미도파백화점 옛날에 있을 때 지하에서 이중섭 전시도
 보고. 또 인사동에서 그 박수근 그림. 그때 박수근 하면 손님 하나도
 없어. 그때는 무명작가야.

황 그때는 그렇죠.
주 지금은 세지만 옛날엔 …. (웃음)

이 그 후로는?
주 원남동에서 화실을 하는데 우리 아버지가 크게 사기를 당했어, 사기.
 집을 전부 넘겨가지고 저기 상왕십리 달동네로 이사가게 됐어. 아홉

12 미공보원(USIS) 미국 해외공보처(USIA)가 1953년 8월 창설되면서 워싱턴에 본부 지역국이, 미국
 밖의 여러 국가에는 미국공보원이 설치됐다. 서울에 있던 주한미국공보관은 1968년 3월 세종로
 108번지에 있는 대경빌딩에 새로 '서울지구문화원'을 개관한 바 있다.

평짜리. 달동네니까 뻔하잖아. 그래서 이제 글로 가 거기서 알바 찾아다닌 거지. 알바 찾아 삼천리. 옛날에는 뭐, 지금도 그렇지만 집안이 뭐가 없잖아, 줄이. 없으니까 동아일보사 있지, 동아일보? 거기까지 걸어가면 지금도 동아일보 게시판이 있잖아. 그럼 구인광고만 보는 거야, 구인광고.

이 상왕십리에서 거기 꽤 되는데?

주 그땐 젊었으니까 걸어 다녔지. 백전백패지 뭐. 피아노 외판원도 있고, 예를 들면. 한 대도 못 팔고. 등등 많았어. 헤매고 다니는 건데. 거의 수익이 없던 거지. 제대로 없으니까, 직장이. 거기서 그래도 오래 했던 게 그 방범대원이라고 있어, 딱딱이, 야경원. 야경원 하고. 아이스크림, 창경원에서. 그런 건 오래 했어, 장사.

이 아이스크림은 받아다가 파는 거죠?

주 그 밤 벚꽃 놀이 있어. 옛날엔 밤 벚꽃 놀이를 굉장히 많이 왔어. 불 켜놓고, 창경원에. 그때가 대목이야. 1년 내내 하는데, 그때가 대목이야. 한 몫 버는 거야. 아이스크림하고 사진 있지, 왜? (사진사가 머리를) 뒤집어쓰서 찍는 거 뭐냐, 그거. 그래서 대목이라고, 그때. 그거 한 2년인가? 1~2년 하고. 딱딱이도 한 2년 정도 한 거 같애.

이 딱딱이는 김신조 왔을 때 68년인가, 그때 하셨다는 거 아니에요?

주 그래그래. 그땐 통금도 있었잖아, 통행금지. 12시부터 4시까지. 그때 기억나는 거는, 창경원에 호랑이 동물원이 있잖아. 그 심야에 호랑이 울음소리. 그 도심에서 생각을 해봐. 차도 안 다니고 적막한데, 새벽에, 심야에 호랑이가 그냥 어흥 하는 거야.

이 걔는 왜 울지? 그 야밤에.

주 그냥 기분 나쁜 거겠지. (일동 웃음) 배가 고프든지. (웃음) 그게 기억이 나. 호랑이 울음소리. 그리고 그때 또 광녀들이 많았어. 미친 아이들, 여자애들. 이러고 헤매고 다니고 말야. 그게 기억이 나, 광녀들. 다 어디로 갔는지 모르겠어. 아니 요즘에 성추행이니 뭐니 난리 아니야.

광녀들이 그런 거 당해서 그런 거 아닐까? 김신조 내려왔을 때는[13] 그쪽에 조명탄이 팡팡 터지고. 비상이 내려왔지, 일로. 저 서울대병원 정문 옆에 파출소가 있었어. 그래가지고 이제 막 노나주는 거야. 몽둥이도 나눠주고. 무장을 시켰어.

이 아니, 걔들은 총 들고 있는데?

주 김신조가 나랑 동갑이더라고. 걔 육성을 들은 적이 있어, 라디오로. 걔만 잡혔잖아? 지금도 기억나는 게 기자가 물어봤을 거 아냐. 뭐하러 내려왔냐고. 지금도 기억나는 게, 박정희 목 따러 왔다고. (그렇게) 딱 얘기한 게 기억이 나. (웃음) 그이가 지금 목사 됐잖아.

4. 명동 중심으로 문화예술계의 인사들과 어울렸던 경험담

주 근데 대학로에 옛날에 황금다방인가 뭐 있었잖냐. 그런데 자주 가고. 또 (종로의 클래식 음악다방) 르네상스인가 뭐 이런 것도 있었고. 음악도 나오고. 그때는 번화가가 별로 없잖아. 저녁 되면 무조건 명동으로 가는 거야. 명동에 백화점이 많잖아. 그러면 이제 동료 미술인들이 많이 와. 그러면 섞이잖아, 이놈 저놈. 지금하곤 달라, 게임이. 금새 어깨동무하고 친해지고. 별놈들, 온갖 잡놈들 다 만나는 거지, 명동에서. 은성[14]에도 자주 가고. 최불암 엄마가 하는 데. 그리고 또 많았어, (가는) 집이. 그때 이일 씨니 뭐 선배들, 동료들 별놈들 다

13 1968년 1월 21일에 발생해 통칭 1·21 사태라고 불리는 이 사건은 북한의 특수부대인 124부대 소속 31명의 무장공비가 청와대 습격과 정부 요인 암살지령을 받고 남한으로 잠입한 사건이다. 이들은 도보로 휴전선을 통과하여 서울 세검정 고개의 자하문까지 도달했는데, 그곳에서 검문을 받아 정체가 발각되면서 총격전이 시작되고 이후 사태가 전개되었다. 서울 전역에서는 수개월 동안 이들의 색출을 위한 수색작전이 지속되었다. 이들 중 유일하게 생포된 자가 김신조이며, 그는 이후 남한에서 목사가 되어 살고 있다.

14 한국전쟁의 화마가 할퀴고 간 상처가 채 아물기도 전인 1950~60년대, 서울 남산 아래쪽에 위치한 명동은 문화예술인들이 삼삼오오 모여 이야기를 나누고 격정을 토하고 창작의 끈을 연결하던 일종의 특별한 문화 지구의 역할을 하던 공간이었다. 그 중 '은성'은 탤런트 최불암의 모친이 운영하던 술집으로 문화예술인들의 단골 아지트 역할을 하던 장소 중 하나였다.

만났어. 그니까 교우의 폭이 지금보다 옛날이 (더 넓었어). 명동이 그게
참 좋았어. 낭만적이고.

이 그러니까 그때 그냥 옆에서 주워듣고 옆에서 이런 얘기, 저런 얘기 보고
듣고. 그게 전체 감 잡는 데 제일 ….

주 그렇지. 도림통을 이렇게 해놓고 연탄에 꽁치 구워 먹으면서 친구 되고
말이야. 개중에 촌놈이 있으니까 집에 못 가면 여관에서 술 사놓고
먹고. 왜 그런 거 있잖어?

이 그러니까 선생님이 완전히 제대로 된 백수, 남들 몇 년 하다 마는 걸
하셨네요?

주 근데 구경, 구경을 잘 했어. 그 명동이 그때만 해도 좁았잖어. 그니까
문인들이 엄청나게 온 거야, 예술인들이. 근데 (나는) 막내지, 뭐. 맨
밑에, 이제. 거기 은성은 카운터에 최불암 엄마가 주인이고. 그니까
구경을 많이 했지. 그때 그 김수영 시인 있잖아. 김수영 시인을 내가
좋아했어. 아무래도 그런 쪽에서 만나니까 시인들도 많이 발표하는데
좀 생소하면서 시원시원해. 내가 시를 알았니? 근데 그냥 서정시가
아니라, 그 뭐 하튼 팔팔해, 내 느낌에. 그래서 어, 이 사람 괜찮구나.
나는 거 팔팔한 걸 좋아했어. 기질이, 무슨 저 박목월이니 이런 건 나는
안 맞거든. 김수영 시 보면 깽판 치는 시 많았어. 카우보이니 뭐 이런 거.

이 「나는 아리조나 카우보이야」, 뭐 이런 거.

주 기질인 거 같애, 기질. 그니까 얌전하진 않은 거 같애.

이 젊은 사람들이 김수영 좋아하는 게 결국 다 그거죠. 그 사람이
어떤 의미에선 제대로 된 근대인이지. 딴 사람들이 다 뭔가 좀
아카데미적이고 회고적이고 이럴 때 그 사람은 진짜 제대로 된 도시
사람이라고 봐야죠.

주 그 사람이 에세이가 좋아, 에세이. 시보다 더 좋은 거 같애. 그 다음에
손창섭이가 또 있었잖아, 손창섭.

이 알죠. 「잉여 인간」.

주 그 사람 글도 많이 읽고. 손창섭 특이하잖아, 왜. 그 다음에 영화는 〈오발탄〉이니 뭐 있잖어, 유현목이. 그리고 이제 또 이호철이가. 그리고 난 무협소설을 또 좋아해가지고. 김훈이 아버지 있잖아? 김광주 그 사람의 『비호』 팬이었어. 근데 (경기)창작센터에 있을 때 김훈이도 와 있었거든? 지 아버지 얘기도 많이 하고.

황 그러니까 주 선생님은, 가만히 말씀 들어보니까, 삐뚤어지신 거야.

주 (웃으며) 맞어.

황 뭐 이렇게 각도가 약간 삐뚤어지는 거 있잖아요. 크게 엇나가지도 않으면서 삐뚤어져 있는.

주 체질도 있갔지. 근데 예를 들어 집이 좀 넉넉하고 뭐 있잖아, 모범 가정. 그런 거면 정상으로 학교 다니고, 졸업하면 이제 교수의 길을 걷든 교사의 길을 걷든, 지 밥벌이는 할 거 아니야. 근데 그걸 무시한 거 같아, 생계를. 생계 자체를 무시한 거 같애. 철딱서니가 없는 거지. (일동 웃음) 철따구가 안 난 거야. 그래가지고 그때 심정수가 소격동 있지, 소격동. 경기고등학교 거기.

이 삼청동 들어가는 그 입구.

주 경기고등학교에서 저 큰길로 나오면, 거기 지금도 있어. 이층집이 있었는데. 이층집을 (심)정수 화실로 썼어, 걔가. (그래서 내가) 얹혀 있었지. 그니까 저녁 되면 두 놈이서 명동 가서 마시고 들어오고. 그리고 애들 가르쳤어. 그땐 애들 좀 있었어. 애들 가르치는 게 뭐냐. 그냥 대강대강 가르친 거지 이제. 거기 한 1년 신세 지고 있었지.

이 그게 신세 진 게 한 몇 년도쯤 되세요?

주 한 60년댄가?

성 60 한 3~4년 됐겠구만. 심정수 씨랑 어울렸으니까. 그때 서울대 다닐 때 어울렸으니까.

주 그 자리가 지금도 있어. 그 다음에 거기가 나중에 출판사가 됐어. 문학 뭐드라? 거기다가 삽화도 그리고. 아무래도 명동 왔다 갔다 하다

보면 문인도 만나고, 뭐 그러다가 서로들 연결되잖아, 고리가. 거기서 천승세[15]도 만나고.

이　아이고, 천승세 씨는 그때도 그러셨어요?

주　DNA가 그래, DNA가. 관철동에 출판문제연구소라고 우리 선배가 하는 데가 있었어. 그러다 삼성(출판사)에 주간으로 가고. 나하고 (김)용태. 몇 사람이 이제 있었어. 짝 이뤄가지고. 근데 천승세 씨도 와서 집필진으로 책상 하나를. 그니까 거기서 어울리는 거 아니야. 거기서 이제 얘기들이 많이 나오는 거지. 대책이 없는 그런 사람들을 내가 많이 만나니까. 그러니 (그에 비하면 오히려) 내가 굉장히 격조가 있었던 거야, 옛날에. 그리고 거기 이제 사무실 있을 때, 천상병[16]이. 가깝잖아. 문인들이 많았으니까. 천상병이는 그냥 시간 되면 또 오고. 고문당하고 나와서 바로 직후.

황　선생님 말씀하시는 게 70년대 초반인 거 같아요.

주　거기(출판문화연구소)가 또 나중에 현발(현실과 발언) 본부가 됐어. 나하고 용태가 있기 때문에. 거리가 또 가깝잖아? 현발이 모여서.

이　거기는 어떻게 ….

주　아, 우리 선배가 있었어. 저기 삼성출판사 거기서 《독서생활》이라는 교양지를 냈어. 그 선배가 독립해서 출판사 내면서 거기 기자로 들어갔다고, 옛날에. 그래서 그게 쭉 가다가 장사가 안 돼서. 거기 『토지』[17]도 연재하고 그랬어,『토지』. 그리고 거기서 이제 책을 만들었어. 자수 책이니 (등등). 그런 추억이 있었지.

15　천승세(1939~)　소설가. 전남 목포 생, 1961년 성균관대학교 졸업. 1958년 《동아일보》 신춘문예에 「점례와 소」가 입선되고, 이어 1964년 《경향신문》 신춘문예에 희곡 「물꼬」가 당선되어 작품 활동을 시작했다. 1965년 국립극장 현상모집에 장막극 「만선」이 당선되었고, 이 작품으로 한국일보사 제정 제1회 연극영화예술상을 수상했다. 단편 「황구의 비명」(1974)과 장편 「사계의 후조」(1976)로 문단 중견의 자리에 올랐다

16　천상병(1930~1993)　시인, 평론가. 1949년 김춘수의 추천으로 《문예》지에 시 ‹강물› 발표 후 서울 상대 입학. 1967년 동백림 사건으로 고문을 당한 후 후유증을 겪음. 1971년에 시집 「새」를, 1979년에 시집 「주막에서」를 발간했다.

17　여기서 「토지」는 박경리의 소설을 말함.

이　　그니까 지금 그 당시 그냥 문학 좀 한다, 뭐 좀 한다 이러면서 그냥 명동에서 술 마시고 옆에서 일 하나, 건수 있으면, 너 할 줄 아니 하면서 시키고 ….

주　　그렇지. 그 선배가 독립을 해서 사람 필요하니까, 민학사라고. 심우성 씨 일을 도와주고 있는 나를 찍은 거지, 그때. 그냥 안면으로 먹는 거지. 이력서 필요 없어. 인건비가 싼 사람이 필요하니까. 지금이랑 다르게. 그니까 그때는 그게 없잖아, 스펙이 없다고, 스펙. 스펙이 없잖아. 그래서 뭐 일할 때도 알아서 그냥 써. (웃음) 정으로 먹고 산 거야, 정. 초코파이 정처럼.

이　　그러니까 전후 문화계, 그 세계에 계셨던 거네요. 제일 좋은 학교 출신이시네, 그럼. (웃음) 전후에 제도라는 게 허술해서 실질적으로 교양이 전수되던 데가 거기였고, 거기 계신 거네요. (웃음) 제도권과는 다른 그 문화계 바닥이 학교보다 배울 게 더 많았는데, 선생님이 거기 출신이다 이거죠.

주　　그렇지, 그렇지.

이　　사실 예전에 민중 얘기할 때, 민중과 지식인 이게 항상 큰 문제인데, 그 당시는 그게 구분이 안 됐던 것 같아요, 전후에는. 다 똑같았으니까.

주　　다 계급장 떼고 산 거지.

이　　그냥 사신 거구요? 그때 출판문화연구소 가신 게 몇 년이죠?

주　　70년 …. 70 한 5~6년?

이　　그 전까지는 출판 쪽은 안 하신 거구나.

주　　그렇지. 그때 헤매고 다니다가 이제 심우성 씨 밑에서 민속 그거 ….

이　　거기서 1~2년 계셨던 거예요?

주　　2~3년 있었던 거 같애. 월간지야, 월간지. 안 팔렸어. 안 팔리니까 1년쯤 하다가 문 닫고 본사로 들어간 거야. 교열을 봐야 되는데, 교열 같은 거 정식 공부한 것도 없고. 그 다음에 찾아오는 것들이 건달만 오잖아.

똥태선(김태선)[18]이니 그담에 또 누구야, 오윤이 누나 오숙희. 인세 받으러 오고 뭐 이래. 하여튼 별 놈들이 다 왔어. 그니까 출판 일 하는 사람들은 얌전하잖어. 이상한 놈들이 와서 드나드니까 뭔가 이게 좀 내 점수가 많이 내려갔지. 그러다가 《미술과 생활》로 어떻게 연결이 되가지고. 그때 이 친구(사모님)가 있었어, 거기. 기자로, 취재기자로 들어갔다가 2달 만에 문 닫았던가? 3달 만에.

성 그러니까 내가 먼저 들어가 있고, 몇 달 있다가 이 사람이 새로 거기 들어왔어요. 그렇게 하고 주 선생이 들어오고 3달인가 4달 있다가 주인이 바뀌었어. 문 닫았어, 일단. 그때 그만두고. 그때, 맞다. 김용태 씨가 내 앞에 앉아 있었고, 이 사람 옆에 있었고. 황명걸[19] 씨가 편집장으로 있었고. 윤범모 씨도 있었고.

이 아, 선생님 그 전에 72년인가 개인전도 하셨다고 ….

주 아니, 그니까 저기 70년 초에. 연도는 불분명한데, 72년인가 73년 정도?

이 예, 그때 콜라주.

주 그때 이제 창작욕이 생겨가지고. 아르바이트 막 하다가 실패하고 그럴 때. 그때 내 동네 근처에서 좀 사는 놈이 있었어, 동창 놈이. 걔를 좀 찾아가서, 동창 몇 놈 꼬셔가지고 미리 작품 값 좀 걷어라. 그때 돈으로 5만 원 같아. 그니까 열 명이면 50만 원 아니야. 한 열 명이서 한 50만 원 걷어줬어. 그걸 가지고 청계천 고서점에 가서 잡지 나부랭이들을 (샀어). 싸잖아. 그래가지고 그걸 꼴라쥬를 했어. 그래서 내 기억에는 한 30점 한 거 같은데, 이게 액자라면 한 4호 정도 크긴데, 양쪽에다 그림을 붙였어. 그니까 이렇게 보기도 하고 이렇게 보기도 하고. 그니까 한 60점 정도 됐을 거야, 양면으로 봐서는. 근데 이제 또 아는 액자집에서 싸게 액자를 해가지고. 저, 평론가 오광수 동기 김인환[20]이라고 있어,

18 김태선　주재환 선생의 지인
19 황명걸(1935~)　시인, 평양 출생, 시집 「한국의 아이」(1976)
20 김인환(1937~2011)　미술평론가, 조선대 교수 역임.

죽은 사람.

이 광주 조선대인가 어딘가 계셨던 분.

주 그래그래. 그 사람하고 친분이 있어서 친구가 광화문에서 족제비란 술집을 했어. 옛날에 이제 그 고풍, 그때 뭐 그 고풍의 그런 술집이 많이 유행할 때야. 옛날식으로다가 청사초롱 놓고 뭐.

이 예, 그쵸. 그 민속주점이 갑자기 막 생길 때가 있었죠.

주 그래서 그 술집에다 그걸 걸었어. 그래가지고 이제 친구 놈이니까 먹고 긋는 거지. 하나도 팔리는 건 없는 거지, 이제. 그래가지고 주인이 김인환이 통해서 술값 얘기도 하고. 아니, 그거 갚아야죠. 그러고서 끝나가지고 다 노놔줬어, 애들. 그 다음에 저기 어디야, (아트)선재(센터)에서 개인전 할 때 동창 놈들한테 전화 몇 군데 해가지고 그거 어따 뒀냐고 했더니 다 버렸대, 이 새끼들이. (일동 웃음) 그거 아쉽더라고. 그래서 한 점도 없어. (웃음)

5. 현실과 발언과 민중미술 시기

주 그러니까 현발이, 그때 기존에 있던 대다수 미술 단체들이 있잖아. 그게 이제 동문 중심 아니야, 옛날에. 내 기억에는 뭐냐, 앙가주망[21]이니 뭐 이런 게 있었어. 낙우회[22]니 뭐 등등 그런 게 있었고. 새로운 미술운동을 지향하는 뭐 오리진[23]인가 뭐 등등 그런 게 있었다고. 그리고 S.T.[24]니

21 앙가주망은 서울대 출신의 구상, 비구상 작가들을 중심으로 1961년 창립된 미술 그룹이며, 지금까지 꾸준히 전시회를 열고 있다. 김태, 최경한, 황용엽 등이 창립 회원이다.

22 낙우회(駱友會)는 서울대 미대 출신의 조각가들이 모여서 1963년 12월 창립한 모임이다. 창립동인은 강정식, 김봉구, 송계상, 신석필, 황교영, 황택구다

23 오리진은 1962년 홍익대 회화과 60학번 동기생 9명이 모여 조직한 미술동인으로, 이성적이고 논리 정연한 기하학적 형태와 구조의 조형언어를 추구했다. 1963년 9월 중앙공보관에서 김택화, 권영우, 최명영, 이승조, 서승원 등이 참여한 1회전을 가졌다.

24 ST의 창립전은 1971년 4월 국립공보관 전시실에서 이건용, 여운, 김문자, 박원준, 한정문 5인이 참가하여 열렸다. ST는 Space와 Time의 약자로, ST의 작업은 대체로 입체 작업을 통한 물질 탐구와 형식 실험, 그리고 행위를 통한 논리나 관념의 점검 등에 집중되었다고 볼 수 있다.

뭐 등등. 근데 오래가지는 않은 것 같애. 몇 해 하고 흩어지고 그런 것 같다고. 그런데 뭔가 현실과 소통을 하면서 좀 설득력 있게 취지문 만든 거는 아마 현발 취지문이 처음 아닌가, 이렇게 봐. 설득력 있게 만든 게.

이 그렇죠.

주 선언문, 선언문은 이제 최민하고 성(완경) 교수[25]가 주도해서. 그리고 이름 명명은 성 교수가 했어. 그래서 그거 추인받은 거지.

이 현실과 발언.

주 현실과 뭐뭐뭐 많이 나왔는데, 최종적으로 성 교수가 제안한 거를 정한 거지. 그래서 뭐 현실과 발언이 너무 강하니까, 현실과 표현으로 하자 등등 뭐 이런 말도 있었어.

이 아니, 뭐 현실과 발언 그렇게 강하지도 않은데. (웃음)

황 그때는 강했겠죠. 아니 그러니까 선생님 말씀대로 그게 처음에 무자격 심사로 회원을 모집했는데, 이것이 5·18 나고서 거의 다 빠져나갔다는 거죠.

주 그렇지, 그렇지. 5·18이 뭐야? 10·26 아니야? 그때 전두환이가 신군부일 때.

이 12·12.

주 신군부가 정권 탈취를 했잖아. 그러니까 살벌했잖아. 그러니까 쫄았지. 모두 쫄았지 뭐. 다 쫄았지. 잡혀가면 얻어터지고 삼청교육대 끌려갈 텐데. 겁먹으니까 다 빠져나가고 최종적으로 남은 게 열세 명인가 이렇게 남은 거야. 그러니까 그 전 단계에 자유실천문인협회[26]가 뭐 있었잖아. 자실, 그래 자실. 그런 것들이 우리한테 용기를 줬을 거야, 심리적으로. 아, 걔들 고생 많이 했잖아. 김지하 사건으로 자실이 뭐.

25 미술평론가 성완경을 말한다.

26 자유실천협의회는 1974년 반독재 민주화운동을 위해 결성된 문학운동 단체다. 1974년 11월 18일 고은, 신경림, 백낙청, 염무웅, 조태일, 이문구, 황석영, 박태순 등이 광화문 사거리에서 유신체제에 반대하는 내용의 '문학인 시국선언문'을 발표하고, 가두시위를 전개함으로써 결성되었다. 협회는 유신체제가 무너진 1980년대 들어서도 활발하게 민주화운동을 전개했고, 1987년 9월 17일 민족문학작가회의로 확대 개편되면서 해산하게 되었다.

그런 것들이 영향을 암묵적으로 줬을 거야.

이 그런데 현발이 그렇게 해갖고 나왔는데, 그 다음에 금방 그 젊은
 세대들한테서 여러 소집단이 막 나왔잖아요. 두렁[27]도 나오고, 광주도
 나오고, 서미공,[28] 임술년.[29] 그때 좀 느낌이 어떠셨어요?

주 어, 그때는 이제 우선 광주에 (홍)성담이 쪽에 뭐 있었지?

이 예. 광자협[30]이라 그래요.

주 어, 그게 있었고 또 임술년이든가 뭐가 나왔지.

이 네, 임술년. 황재형이니 뭐 이랬고.

주 그 다음에 또 뭐가 있었나?

이 두렁. 김봉준.

주 어, 봉준이 뭐 등등. 그니까 이제 그 아이들은 걔들 나름대로 뭐
 집중하는 게 있잖아. 두렁이면 전통 문화고 뭐 이런 쪽으로 해서.
 그니까 현발은 좀 흩어진 그룹 같애. 왜 그러냐면 그 선언문이
 막연하잖아. 소통 중심이니 … (웃음) 막연하니까. 근데 두렁 같으면
 뭐가 탁 놓이는 게 있잖아. 뭐지 저 전통 쪽에 그 뭐냐 그 민화라든지,
 탱화니 이런 쪽에. 그런 그림을 그린다든가.

이 그리고 전시장보다는 바깥을 더 중시하고.

주 그렇지, 그렇지.

황 크게 보면 두 가지를 주장한 건데, 그 후배 세대들이. 하나는 민족 형식.

주 그렇지, 그렇지.

27 두렁은 1982년 김봉준, 장진영, 김우선, 이기연, 라원식 등이 참여하여 출범한 미술동인으로,
 1984년에 창립전을 가졌다.
28 서미공은 1984년 출범한 '서울미술공동체'를 줄여 말한 것으로, 문영태, 옥봉환, 최민화, 박진화,
 손기환, 유연복, 이인철 등이 참여했던 미술단체이다.
29 임술년은 1982년 송창, 황재형, 이종구, 이명복 등이 참여하여 출범한 미술동인이다.
30 광자협은 '광주자유미술인협의회'의 줄임말로, 1979년 홍성담, 김산하, 최열 등이 회원으로
 참여하여 결성한 미술단체이다.

황 또 하나는 화이트큐브에서 벗어나겠다 ….

주 그렇지, 그렇지.

황 그렇게 주장을 했고, 그걸로 현발이 공격을 많이 당했죠, 사실은.

주 그렇지. 그니까 이제 여기 현발은 아무래도 먹물 냄새 나는 애들, 도시 감각이 있는 애들이 주로, 다는 아니지만은 그렇게 모였고. 걔들은 진짜 지금 말대로 민족 형식 찾고 등등.

이 또 중요한 거는 형식하고 그런 거지만, 사실은 이제 어떻게든 국민한테 이 엄혹한 현실을 이미지로 선전하고 이래서 뭔가 좀 세상을 바꿔보겠다, 직접적으로. 그런 게 있었던 거 같아요. 그니까 그런 게 좀 당황스럽지 않으셨어요? 현발 활동하신 선생님은.

주 아니, 난 그런 건 없었어.

이 너무너무 자연스러운 ….

주 자연 현상으로 하는 거니까. 내 경우는 이질감은 없었어.

이 현발 입장에서는 소통, 사실 그때 제일 강조했던 게 소통 아니겠어요? 현발은 이게 뭐 미술이라는 게, 저 모더니즘 미술이라는 게 완전 지들끼리만 놀고, 되지도 않는 거 갖고 답답해 죽겠는데, 이제 좀 사람 사는 걸 보면서, 이걸 좀 보면서 미술 하자 이런 거 아니에요.

주 저 하늘서 노는 거를 땅바닥에 내려오자. 사람 냄새 나는 데서, 사람 냄새 나는 그림을 그려야 된다. 추상적으로 얘기하면 그런 얘기겠지.

이 그런데 선생님은 물론 편하게 그렇게 계셨겠지만, 후배들은 모두 현장으로 가고, 정치적인 것들이 막 들어오고 이랬잖아요. 그러니 여러 가지 갈등이 있었을 거 아니에요?

주 아, 근데 개인은, 나는 갈등이 없었다 이거지. 거기에 많은 평론가들이나 등등 뭐 그랬는지 몰라. 잘 기억은 안 나. 거기에 대해서 논의한 적도 없고. 내 개인은 없었다, 이거야.

이 그냥 자연스럽고 모든 게 너무 당연한 거? (웃음)

주 나는 그런 게 없었다고. 당연히 그렇게 분화돼서 나가는 게 ….

황 이게 생각해보면 굉장히 짧은 기간 안에 다 일어난 거예요.

주 그렇지. 동시다발이라고 그럴까.

황 그렇죠. 85년에 민미협(민족미술협의회)이 생겼잖아. 근데 제 기억에 (최)민화 형 주도로 했던 서울미술공동체가 84년인가 83년 말인가 생겼을 거거든. 그러고 두렁도 80년대 초반에 생겼고. 현발이 창립전하고 불과 1~2년 만에 다 쏟아져 나왔다가, 그게 민미협으로 수렴이 됐어요, 어떤 의미에선. 그러니까 약간 서로서로 타협 비슷하게 하면서 민미협으로 그냥 ….

주 그때부터 기류가, 뭔가 아니다는 부정적인 기류. 기존 미술이 아니다. 그렇지 않어? 그것이 이제 각 미술 생각들의 추이가 있잖어. 두렁으로 나올 수도 있고. 광주 뭐로 나올 수도 있고 등등. 동시다발적으로 그렇게 되는 거야. 근데 현발이 제일 먼저 했지. 근데 그게 순서가 중요한 게 아니라, 전체 상황에서는 그때는 기존의 미술 기류 등등 자연스럽게 안티(anti-)로 나오는 거 같애.

이 현발이 처음에 보면 1년에 한 번씩 전시를 했잖아요. 그때 처음엔 무슨 무슨 제목 다 있었지. «도시와 행복»전 뭐 이런 거 하다가 «행복의 모습»전 이런 거 하다가 점차 ….

주 «6·25전»도 하고.

이 «6·25전» 하고 «반고문전»도 하고. 아니 «반고문전»은 현발이 한 건 아니지. 민미협이 한 거지. 어쨌든 뭐 그런 것들에 다 즐거이 동참을 하신 거네요, 결국은.

주 근데 나는 적극적으로 동참을 못 한 거 같애, 내 경우는. 뭐냐면 이제 생업도 있고. 다른 친구들은 무슨 여건이 좀 있잖어. 미술 쪽의 강사를 하든지 등등. 또 그거 말고 미술만으로 먹고 산다든지. 근데 나는 그게 없으니까, 헤매고 다녔으니까. 그 저기 당일치기 비슷하게.

이 선생님 대표하신 게, 민미협 대표하신 게 ….

주 민미협 대표는 이제 나이순으로. 용태가 그 실무 맡아서. 나이순으로 한 거야. (손)장섭이는 그림 많이 그리고, 그래서 장섭이 1회 시키고. 2회는

(위) 1965년 9월 30일, 서울 동숭동 서울미대 정문 앞. (왼쪽부터) 심정수, 주재환
(아래) 1979년 4월 10일, 관철동 출판문제연구소 건물 옥상에서. (왼쪽부터) 김용태, 천승세, 주재환

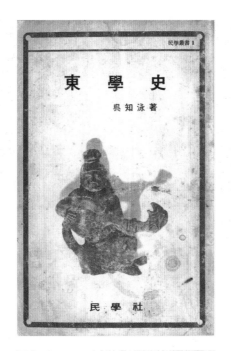

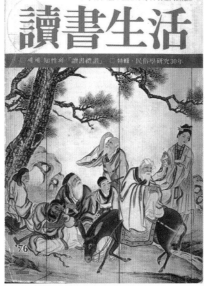

(위) 1975년 민학사에서 출간된 『동학사(東學史)』, 주재환 편집
(아래) 삼성출판사에서 출간한 잡지 «독서생활» 1976년 2월호, 주재환 편집 참여

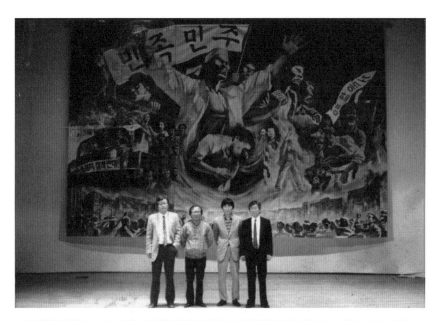

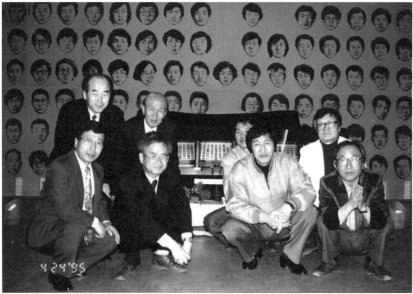

(위) 1994년경, 연세대 강당. 4월혁명회에서 주문한 ‹4월혁명도›(강요배 그림 제작) 앞에서. 왼쪽 두 번째 주재환, 세 번째 강요배

(아래) 1995년 4월 24일, 21세기 화랑의 4월 혁명 35주년 기념 전시 «껍데기는 가라» 개막식에서. 뒷줄: 4·19 희생자 영정사진(김영수, 정인숙 촬영), 앞줄: (왼쪽부터) 심재택, 서중석, 신학철, 주재환

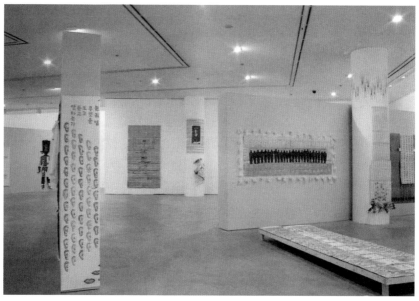

(위) 2001년, 아트선재센터 개인전 포스터
(아래) 2001년 아트선재센터에서 개인전 전경

태풍 아방가르드호의 시말, 잉크, 90×140cm, 1980

미제 껌 송가, 혼합재료, 33×41cm, 1987

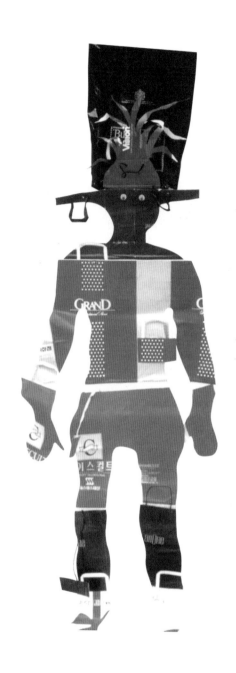

쇼핑 맨, 쇼핑백, 210×90cm, 1998

과외, 중고생 교복, 인쇄물, 67×52cm, 1998

41

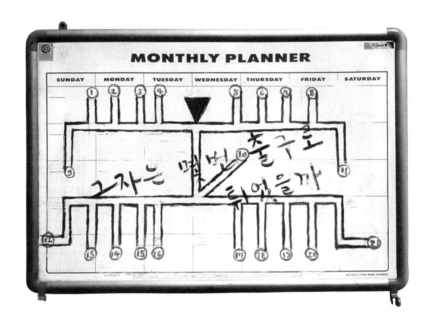

그 자는 몇 번 출구로 튀었을까?, 아트보드, 아크릴, 60×90cm, 1998

내 돈, 종이, 색연필, 106×78cm, 1998

짜장면 배달, 유채, 65×54cm, 1998

x

짜장면 배달, 유채, 65×54cm, 1998

칼 맑스, 복합재료, 1998

볼펜의 수명, 볼펜, 일기장, 90×108cm, 1998

귀찮아, 크레용, 100×72cm, 1998

공동대표제로 했는데 왜 했는지도 몰라. 그래서 신학철이랑 나. (웃음)

이 거의 뭐 …. 대표는 대표지만. (웃음)

주 뭔가 엉성한 거야. 그게 뭐가 뚜렷한 강령이 있고, 선거한다든가, 대표자의 자격이 출중하다든가 그런 게 없이 그냥 유교식으로. 장유유서냐 뭐냐, 장유유서. 나는 민미협 대표를 세 번 했어, 공동대표를. 그니까 학철이하고도 하고, 그 다음에 원동석이. 원동석이 할 때 최민화하고 나하고. 그거 민중미술 탄압사례 책을 만들었잖아, 그거 하고. 끝으로는 김인순이(하고). 세 번을 했어. (웃음)

이 선생님, 어디 뭐 연행도 한 번 되고 그러셨죠? 몇 번 경찰서도 연행되고 그러시지 않으셨어요?

주 어, 두 번. 저기 종로경찰서. 한 번은 유언비어유포죄인가? 그게 이제 삼성기업 반댄가 해서 서명, 서명 받아가지고, 이제 대표니까 유언비어유포죄인가 뭐 해가지고. (웃음) 재판장까지 들어가시 며칠 있다 나오고. 두 번째론 또 그 뭐냐 요즘 있는 그거. 보안법 위반?

이 국보법.

주 어, 그래그래. 그때 국가보안 위반으로 해서. 거기는 저기 눈 막고 가는 데 있잖니.

이 보안사.

주 어딘지 몰라. 어디 짚차 타고 갔는데. 그때가 유화정국으로 들어왔을 때야, 87년 때문에.

이 선생님은 그래도 안 맞고 나오셨나 보네요.

주 그때 박종철이 살려준 거지. 뭐냐면 박종철이가, 그렇게 사건이 안 났으면은 (나를) 팼지. 팼으면 내가 뭐 있니? 몇 대 맞으면 죽었지. (웃음)

황 그러면 그게 87년 초에?

이 그렇지, 87년 초란 얘기지.

주 몰라. 하여튼 고 무렵이 절정기야. 아유, 그때 (그림)마당 민에서 그

종로서 형사들, 작품들 막 차고. 봉준이 있잖아, 그놈이 소리소리
지르고. 나는 이제 겁이 많잖니. 그러니까 쫄고 있다가 …. (웃음) 봉준이
깡이 쎄, 걔가. 소리 지르고. 그리고 여자 아이 있었는데 걔가 잘 기억이
안 나. 무슨 옷 맨드는 애던데, 옷. 저기 개량 한복.

이 아, 저 있어. 이기연.

주 어, 이기연인가? 뭐 하여튼. 아니, 지금도 이제 세월호니 뭐 등등 하면
이제 광화문에서 그거 하잖아, 모이잖아. 그림도 그리고. 그러면
여성들, 애기 엄마들도 대단하다고. 애기 기르면서 나오고. 대단해.
노동 쪽에 또 열심히 하는데 보도를 안 해. 그니까 모르는 거야.
여성들이 대단해. 성효숙이니 김필순이니. 그 박은태라고 알지.
은태가 대단한 애야, 박은태. 박은태가 아주 대단해. 민미협 쪽에 그
사회정의를 위한 물줄기가 있잖아. 그게 죽지 않은 거 같애. 지금도 뭐
전시 행위를 하니, 퍼포먼스니 등등 꾸준히 가거든? 그걸 조명을 안
해. 저기 그저 탤렌트니 뭐 이런 애들 있잖어, 골퍼. 이런 애들만 하지.
고생하는 애들을 안 해.

이 어쨌든 그렇게 되면서 현발은 한 87년 이후로는 별로 잘 작동이 안
됐잖아요. 10주년이 90년인가 됐을 때.

주 내 생각에는, 회고를 해보면은 어느 단체든지 3년이 절정기야. 3년
이후로 가면 점점 틈새가 생기게 돼있어. 긴장이 늦춰지고. 어느 단체나
그런 거 같애.

이 나머지는 그냥 연명하는 거고.

주 그렇지, 연명. (웃음) 현발 책이 두꺼운 게 나왔어. 『민중미술을
향하여』[31]인가. 근데 거기서 작가론 막 쓰고 그렇게 했잖아, 이렇게
듣고.

황 그게 10주년 때 나온 거죠?

31 현실과 발언 2 편집위원회, 『민중미술을 향하여 — 현실과 발언 10년의 발자취』, 과학과 사상, 1990.

주　어어. 근데 내가 보면 좀 과장, 과대포장이지 않았나, 내 생각에는. 왜 이렇게 두껍게. (웃음) 모든 게, 어느 단체고 과대포장 하게 되어 있어, 또. 그렇지 않니? 개인도 과대포장 하는데. (웃음)

이　아이, 거기 현발은 평론가가 많아서 그래도 잘 나왔던 거예요. 그래도 책으로 제일 많이 나온 건 현발이잖아요.

황　그렇죠.

주　어, 그리고 이제 열화당에서 현실과 발언을 뭐 도시와 시각인가? 그것도 묶었고. 열화당에서 2권, 3권 해줬고.

이　『시각과 언어』 1, 2[32]가 있었구요. 『현실과 발언』[33]이라고 또 따로 책이 나왔고.

황　그러면 현실과 발언은 10주년까지 매해 전시를 하신 거예요? 아니면 몇 년 쉬신 거예요?

주　여기 현발 무슨 연표가 있어. 거기 보면 이제 매년은 안 한 거 같고. 난 또 출품을 뭐 «6·25전»이니, 도시와 뭐 이런 데 안 낸 적도 있어, 나는. 다 낸 게 아니야. 몇 번 안 낸 적도 있고. «10년전»에는 냈지. 그거 하나 있어. 하나 냈어. 그때 이제 뭐 노동자 탄압 많잖아. 그 빈소 있지, 빈소. 박창수[34]인가 누가 있어. 거기 구멍 뚫고 들어오는 게 있어. 그래서 또 박재동이가 만화 그릴 때 아니야. 그래서 그 사진 … 박재동이 통해서 사진 기자 만나 그거 쓰자 해가지고. 그때 그 분신 자살한 애들이 엄청 많았어, 노태우 정권 때. 그래서 그걸 달력에다 누구누구 쩜 해서 하나 맨든 게 있어. 지금도 있어. 그게 아마 마지막 작품 같애. 그게 저기 제목이 뭐였더라? 부처 이렇게 뭐라고 썼는데 … 극락 가라는 거지. 극락왕생이라 그거지. 그걸 이런 식으로 풀어준 거야, 그 영혼을. 그렇게

32　『시각과 언어』 1권(1982)과 2권(1985)이 나왔다. 각각 최민과 성완경이 기획했으며, 1권의 부제는 '산업사회와 미술', 2권의 부제는 '한국 현대미술과 비평'이었다.

33　『현실과 발언』(1985)는 열화당에서 출간했다.

34　박창수 사건은 1991년 2월 한진중공업 노조위원장 박창수가 구치소에 수감되어 있다가 몸이 아파 병원에 입원한 후 의문사한 상황에서 유족과 친지들이 시신 인도를 거부하자 경찰(백골단)이 영안실의 벽을 부수어 뚫고 시신을 탈취해갔던 사건을 말한다.

죽은, 처참히 죽은 영혼들을 극락 가라는 …. 그게 현발의 마지막
작품이야, 10주년 때. 그 담에 그렇게 흩어진 거지, 뭐.

이 나중에, 한 87년 이후에 특히, 보면 뭐랄까, 이념 이런 게 있었잖아요.
민미협하고 민미련[35]하고. 뭐 좀 약간 ….

주 민미련은 뭐냐?

이 민미련이라고 저 광주에 홍성담이나 그런 것도 있었고. 한 87년 이후
가면 거의 정치 투쟁으로 가잖아요, 사실은. 뭐 그때 별다른 소회는
없으셨어요?

주 그니까 그때는 … 엄청나게 성명서, 성명서 엄청 냈는데, 어디 갔는지
모르겠어. 그거 챙겨놓으면 큰 자료가 될 텐데. 누가 갖고 있는지
모르지. (이)명복이니 (최)민화니 뭐. 이번에 저쪽으로 간 (돌아가신)
문영태 등등 애들이 고생 많이 했지. (그림)마당 민이 중심이 됐어.
삐라 같은 거, 성명서 엄청나게 내고. 이제 재야단체 연대할 때 집회도
많이 참여하고. 지금도 참 사람 마음이 간사한 게 최루탄을 맞고 싶어,
지금도. 그 최루탄이 독하잖아.

이 그리워요?

주 가끔 그리워. 그리고 그 ….

황 선생님 그 독한 게 왜 그리우세요.

이 아니, 그래도 한 번 헤어지고는 말을 수가 없으니까. 안타깝잖아.

주 아니, 나는 그리운 냄새가 두 가진데, 하나는 연탄 냄새 있지? 연탄
냄새. 그 묘한 게 있어. 내가 연탄 많이 갈았거든, 옛날에. 연탄
냄새하고 최루탄 냄새가 그리울 때 있어, 가끔. 근데 87년에, 그때가
겨울인가. 명동성당 인근에서 재야 단체가 다 모였어. 문인들도 모이고.
환쟁이들도 모이고. 등등 다 모여서 이제 출정이지, 출정. 그래가지고
서울역 쪽으로 출정한 거야. 학생들이 대거 나와 가지고, 학생들이.
난 (최)민화하고. 근데 못 견디겠어, 이거를. 최루탄 가스. 너무, 진짜

35 민미련은 1988년 결성된 '민족민중미술운동 전국연합 건설준비위원회'의 줄임말

빗발치듯 쏟아지니까 도저히 방법이 없어가지고 그냥 눈물만 짜가지고
도망온 거지, 골목으로. 민화하고. 그래서 어영부영하다가, 내가 그때
월계동 살 때니까 명동역에서 전철을 탔는데 아무도 없어. 근데 그
전철 개찰구 통로 있잖니, 개찰구 통로. 지금도 그게 기억나는 게, 휴지
있지, 코 푼 휴지. 그게 꽉 차 그냥. 산처럼 쌓여 있어. 그때 카메라 하나
있으면은 그거나 잘 찍으면 무슨 뭐 있잖어, 퓰리처상이니 뭐. 그거
찍었으면 내가 여기 안 있지. 미국 가 있겠지. (일동 웃음) 아니 그런 사진
있잖어, 결정적인 순간. 베트남 소녀가 탁 이렇게 뛰어나오는 그런 사진
있잖아. 아, 근데 그 사진을, 그 휴지 사진, 그거 하나 찍었으면 진짜
그거는 남는 건데. 아쉽지.

이 스마트폰이 없어서.

주 스마트폰 있어도 난 제대로 못 찍어. (웃음) 그게 기억이 남는 거야.
그리고 그 무렵에 시위 참여를 했다가 인사동으로 오면 이제 풀잖아,
말로. 그러면 신학철이니 성 교수니, 나니, (김)정헌이 등등. 학철이가
저 열나면 대단하잖어. 크게 소리를 지르면서 500cc 그 맥주 있잖니?
딱 치니까 그 잔이 부서지더라. 신학철이 천하장사야. 학철이가
우리 또래에서는 지금까지 꾸준히 일선에 서서 가는 거야. 학철이는
끊임없어. 일직선으로 가는 사람이야. 그리고 그림이 좀 팔리잖어.
그러면 알게 모르게 옛날부터 지원도 해주고, 많이. 우리 또래 중엔 걔
하나 남았어. 쫘악 가는 사람이. (웃음)

이 (웃으며) 아이, 선생님도 쫘악은 아니지만 이렇게 저렇게 하면서
살살살살 가시는 거 아니에요?

주 나는 이제 회의가 들어. 그런 운동에, 운동 있잖어? 회의감이 들고. 두
번째는 내가 겁이 많어, 원래. 겁이 많구. 나이 드니까 체력도 소모되고,
그래서 심정적으로 많이 밀어주는데 발로는 못 뛰지. 마음으로는 이제
응원하고.

이 어쨌든 민중미술, 선생님 보시기에 민중미술을 지금 시각에서 그
공과를 어떻게 정리하고 계시는지.

주 어, 사람들이 보는 시각 자체가 다 다르잖아, 백인각색으로. 내가
보면 난 작가로 참여한 게 아니라 시민의 한 사람으로서 …. 뭔가 이게
바로 서야 …. 뭔가 왜곡되어 있잖아, 정치 질서가. 서울 시민의 한
사람으로서 참여한 거랑 같은 건데. 미술을 하니까, 사람들이 모른 거
같애, 느낌이. 예술운동이 아니라 정치운동이지, 일종의. 정치운동인데,
미술을 무기로 가지고 참여했다, 이게 정직한 답이 아닌가. 난 그렇게
봐. 그러니까 그 먼저도 얘기했나? 젊은 세대들은 열기가 있잖아.
정의감도 불타고. 한창 불꽃이 피어오를 때 아니야. 그러면 세상이
자꾸 거꾸로 도니까. 뭔가 동문끼리 만나면 이게 아니라는 얘기가
나올 거 아니야. 그게 그냥 우리는 미술로 싸워야겠다, 예를 들면.
그러고는 여기 서울미술공동체니 이런 거 만들어서 전시하고. 그러면
또 뭐야 경찰 쪽에서 그걸 가만 냅두니? 또 압수하고 또 구속시키고
그러잖아. 그러면 또 약 오르잖아. (웃음) 결국은 저 뭐야, 벽화니 뭐니
여기 아랍미술관에서 대량 압수당하고, 또 구속당하고 뭐 등등 하니까
그게 결집이 된 거지, 단일 단체로. 수렴이 됐는데 … 하다보니까,
또 생각들이 다르잖아. 그럼 큰 줄기가 봉준이 쪽은 민족 형식 찾고,
자기 나름대로 해서, 이제. 지금도 뭐 신화니 뭐니 그렇게 나가는 건
자연스럽고. 또 홍성담이는 광주라는 게 있잖아. 광주라는 절대적
트라우마. 그것이 이제 그쪽에서는 과격한 투쟁을 해서 결국은 뭐
이제 작년에 또 사건 나고 그러지 않아? 광주 트라우마가 강하니까.
학철이는 또 뭐야 그거 ….

이 〈모내기〉.[36]

주 〈모내기〉로 고생하고.

이 지금 선생님 얘기하신 게 어떻게 보면 간단하게 얘기하신 거지만 참
여러 가지 함의를 가지는 건데, 이게 결국은 미술운동의 성격보다는
정치운동의 성격이 강했다 ….

36 모내기 사건은 검찰이 신학철의 그림 〈모내기〉를 국가보안법 위반으로 기소하고 1999년 8월
서울지법이 〈모내기〉를 국가보안법 위반으로 유죄 판결하는 등의 일련의 사태를 말한다.

주 그렇지. 미술을 통한 정치운동이다, 그렇게 봐야지.

이 기본적으로 당시 사회 상황이 이러한 걸 불가피하게 추동했다 …, 그런
 점은 사실 동의할 수 있을 것 같은데, 하지만 어쨌든 미술을 가지고 한
 운동이었잖아요. 그렇잖나요?

황 주 선생님은 전에도 한 번 비슷한 얘기를 하셨고, 사실 저도 거기에
 동의해서 … 그걸 예술운동이라 보질 않으셨기 때문에.

주 그냥 미술을 통한 정치운동이지.

황 시민운동에 가깝다고 보셨기 때문에, 그 결의 차이에 관심이 없으셨던
 것 같아요. 그니까 예술로 봤으면 이런 노선 저런 노선, 관심이 다
 있으셨을 텐데, 이걸 통째로 시민운동이라고 보셨기 때문에 민미협
 노선이든 민미련 노선이든 민족적 형식이니 이런 것들이 선생님 눈에는
 별 의미가 없었던 거겠죠.

이 좀 심하게 얘기하면, 예술은 어차피 갈고 닦고 그 한 개인의, 작가들의
 내면적 축적에 의해서 발전되는 거고. 또 그게 뭐 그러는 가운데
 정치도 포섭되고 이럴 순 있겠지만, 어쨌든 80년대라는 거는 엄혹한
 상황이었고.

주 민주화 투쟁의 ….

이 그런 상황에서 나온 거고. 관련이 있다면 있겠지만 기본적으로
 80년대를 너무 예술, 민중미술을 예술운동으로 너무 규정하게 되면
 평상시 거 판단하는 데 오류도 많이 생기고.

주 미술운동 아니라고 봐. 민주화 투쟁, 정치 투쟁이야. 거기서 이제
 우리가 가진 기능이, 미술인이니까 뭐 걸개그림도 그리고. 걔 누구야
 젊은 최병수, 병수가 또 고생 많이 했잖아. 그걸 어떻게 예술로 판단을
 해. 〈한열이 살려내라〉 등등. 그밖에도 많이 했잖아.

이 아니, 그러면 예를 들어 현실과 발언도 어쨌든 간에 내가 정치운동만
 했다고 생각한 건 아니고, 예술을 정치하고 결합해서 잘 해보려고 애를
 많이 썼잖아요?

주 그런 것도 있고, 하나는 또 이런 게 있어, 개인적으로는. 우리 미술이,

해방 전부터 선전(조선미술전람회) 중심으로 와가지고 …. 저기 뭐야,
국전(대한민국미술대전)이 그냥 답습한 거 아니야, 친일 미술인들(이).
그리고 이제 고루하잖아, 국전 양식이. 그러면서 국전에서 또 그걸
뭐라 그러냐 … 그땐 하나밖에 없었어, 중심이. 그니까 거기 반발하는
젊은이들이 앵포르멜이니 이런 데 영향 받아서 나왔잖어. 벽전이니. 막
해가지고. 하다가 그 한국의 백색주의니 뭐 해서 미학을 붙여가지고
동경도 가고. 이우환이 와서 리더 역할 하면서. 그래가지고 그게 너무
확산되고, 저기 박서보 사단이 된 거 아니야. 그거 참 그게 지루하잖어.
근데 현실은 거꾸로 가는데. 이게 걔들은 그 집에 불났는데도 불 끌
생각은 안 하고 거기서 살고 있으니. (웃음) 백색이니 흰색이니 이러니
얼마나 한가해, 우리가 보기에. 어? 그게 아니란 말이야. 그래서 갭이
생기는 거 아니야. 근데 내 기억에는 이제 그때 장충체육관에서 뭐
(전)두환이가 대통령 되고. 뭐 등등 해서 그때 헌법 개정인가 뭐 이런 게
있었어, 논란이.

이　　직선제[37] 하자.

주　　우리가 그러면서 서명을 받았어. 그때 동료들, 그쪽에 있는 애들을 좀
　　　동원해서, 제도권 애들을. 들어와야 될 거 아니야. 그래서 좀 이렇게
　　　공작을 좀 했어. 한 놈도 안 왔어! 어? 한 놈도 안 왔어! 걔네들이
　　　지금도 잘 먹고 잘 사는 거야. 대학교수 뭐 이놈들이. 사회적인 정치
　　　책임 하나도 안 지는 놈들이야. 그렇게 사각 안에서 노는 그걸 뭐라고
　　　그러냐, 그걸?

이　　화이트큐브.

주　　아니, 그거 … 유리알 유희라 그러냐? 유리알 유희처럼 …. 공기놀이
　　　하는 거지, 공기놀이.

황　　아 그렇죠. 그 사람들은 거기서 나올 이유가 없죠.

주　　그게 제일 아쉽더라고. 근데 요즘은 백색이 뭐 저항이니 민주화운동에

37　여기서 말하는 시기와 사건은 1987년도 6월 항쟁을 지칭한다.

기여했느니 뭐 이런 말도 있더라. (웃음) 그니까 이제 그런 데에 대한 안티가, 이제 예술 쪽에서 강했지. 그니까 내 대표적인 게 하나 있잖아, 저 ‹태풍 아방가르드(호의 시말)›.**38** 만화. 그게 이제 그거 풍자한 거지. (웃음)

그러니까 일제강점기에 미술운동이 없잖아. 거의 없잖아? 그냥 유학파들이 가서 모더니즘 빌려오고, 인상파 빌려오고. 그 사람들이 주도(한 거) 아니야? 그니까 민족 형식의 선례가 없으니까, 봉준이 같은 애들이 그래도 한 거야. 그러면 거기에 대해서 첫술에 뭐가 나오니? 지금도 마찬가지지만. 그니까 이제 고민하고, 찾을라고. 봉원사에 만봉 스님**39**도 찾아가고 뭐 등등. 난 그건 높이 평가해. 그건 좀 찾아봐야지. 처음으로 한 거잖아, 그런 걸. 그거 높이 평가할 건 해야 된다고. (웃음)

이 선생님 말씀은 이해가 가네요. 그니까 우리가 80년대 상황이라는 거를 좀 예외적인 상황으로 볼 필요가 있다, 미술의 입장에서. 그게 뭐 그야말로 민주화운동과, 이런 사회적 갈등이 최고조로 표면화됐던 거고. 그 파장이 너무 커서 광주의 5·18 이래 그 파장을 해결하는 데 미술이 가만히 있을 수가 없어서 들어간 건데, 그걸 갖고. 그것이 분명히 정치운동, 민주화운동이지만, 예술을 통한 민주화운동인 것은 사실이고, 그렇기 때문에 그걸 너무 예술운동으로만 보는 것도 문제인 것 같다. 좀 예외적인 것은 인정해라. 그렇지만 그렇다고 정치운동인 것만은 아니고, 그 안에서 모든 또 예술적 변화도 일어나고 대응하면서 새로운 게 이루어졌으니까. 그런 걸 이제 복합적으로 봐야겠다는 말씀인 거죠.

주 구성원 전부가 아니라, 이제 다수가 모이지만 일종의 선각자 형이 있잖어. 그게 봉준이나, 또 광주에 성담이가 있고. 현발 내부도

38 ‹태풍 아방가르드호의 시말›은 1980년 작품으로, 현실과 발언 1회전에 출품된 작품이다. 만화 풍의 선으로 한국 아방가르드의 비현실성과 왜곡된 환원주의를 일기예보 기상도에 비유하여 신랄하게 풍자한다.

39 만봉(萬奉) 스님(1910~2006) 1916년 단청장 김예운 스님한테서 전통 불화의 맥을 이어 현대불화에 큰 족적을 남겼다. 1971년 중요무형문화재 제48호 단청장 예능 보유자로 지정된 고인의 불화는 남북한 주요 사찰에 문화재로 남아 있다.

다양하잖아. 뭐 오윤도 있고, (임)옥상이도 있고, 정헌이도 있고. 다
다양하게 했는데 그 전에 국전 이후 세대의 … 앵포르멜 세대라고
그러나? 얘네들은 형식을 주제로 했다고, 형식. 안경테 하면 안경테를
어떻게 바꾸느냐 (하는 문제). 근데 우리는 안경테보다는 현실을 본 거지.
현실을 봤는데 이게 시민의 시각, 예술가의 시각이 양쪽 겹쳐져서 봤다,
그렇게 얘기하면 되지 않을까?

6. 90년대의 상황들

이 선생님의 견해는 이 정도면 나름대로 정리가 된 걸로 우리가 볼 수
 있구요. 근데 결국 그러다가 이제 90년대에 들어오면서 상황이 바뀐 거
 아닙니까. 사회주의 소련도 무너지고, 동구도 무너지고, 그 다음에 뭐
 보니까 갑자기 김영삼이 대통령이 되고. 그런가 하면 뭐야, 88올림픽
 이후 소비사회화되고 이러면서 이제 큰 변동이 일어나지 않았습니까?
 그때 다들 또 괴로웠잖아요. 아, 이게 뭐다냐? 선생님 그때는 어떻게
 받아들이셨어요?

주 어, 나는 희미해, 사람이. 잘 알 텐데. 내가 희미한 놈 아니냐. 그러니까
 뚜렷한 자각증세 이런 게 없고…. 어, 이거 어떻게 견뎌내냐. 왜냐면
 결정적인 거는 이제 눈뜨면 돈 들어가잖니. 눈뜨면 돈 들어가. 다 수익
 수단이 없으면 곤란하다고. 난 스펙이 없으니까.

이 시대는 다 일정 정도 지나갔는데 ….

주 어, 그니까 할 일은 다 한 거지.

이 근데 이제 ….

주 몇몇은 연명하는 거고, 그니까 이제 90년대 넘어가서 미술 쪽을
 보면, 민미협이라는 게 이제 역할이 끝났다. 그리고 이제 민주 세력이
 분열이 많이 됐잖아. 뭐냐면 김문수니 이재오니 이런 정치인들이 이제
 저쪽으로 넘어가고 …. 뭐, 아무튼 각자 간에 분열됐어.

황 미진사에는 몇 년까지 계신 거예요?

주 미진사는 기억이 다는 안 나는데, 내가 오십 살 때 90년인가? 오십
살 때 가만히 생각하니까 인생이 한계가 있잖아. 그래서 제기동에
나 아는 지인이 빌딩 주인이었어. 옥상에 옥탑방 그거를 공짜로 ….
그래서 거기서부터 시작하는데 시간이 있어야 될 거 아니야. 그래서
미진사 사장한테 내가 1주일에 한 번 나오겠다, 한 번. 그래가지고 이제
1주일에 한 번 나가서 자문해주면서 내가 개인전 무렵에 관둔 거 같애.
1주일에 한 번 나가다가.

황 그럼 몇 년부터 미진사에 계셨는지.

주 잘 기억이 안 나. 어, 잘 기억이 안 나. 7~8년 있었나? 하여튼 오래 좀
있었지. 한 7~8년 있는데, 미진사는 거기 광고만 하던 놈이니까 장사는
잘하잖아. 저게 없잖아, 콘텐츠가. 그래서 내가 …. 그 전에는 신서가
유행했어, 신서. 미술신서. 미진신서 해가지고 처음 책은 이구열 씨
동양화 쪽 (책). 하여튼 신서를 해서 질을 높였지. 질을 높여서 양서 …
예를 들면 뭐 빅터 파파넥의 디자인 책 『인간을 위한 디자인』 ….

이 『올림픽 백서』가 언제지? 선생님 그때 광화문에 계실 때, 『올림픽 백서』
내시고 그 이후에 미진사 들어가셨나 그랬는데.

주 아니, 그 전에 들어갔어. (책을 확인하시고) 이게 89년이구나. 잘 기억이
안 나는데, 하여튼 느슨한 연대가 있었을 거 같애, 미진사에. 근데 좀
이거 내가지고 한 권도 못 팔고. 도서관에서도 한 권도 안 샀어. 그거 다
노놔주고. (일동 웃음) 최종현이 그래서 빚 갚아주느라 고생 많이 했어.

이 어쨌든 선생님 저기 90년대 들어와서 상황들이 그런 식으로
흘러가면서, 선생님은 아무래도 생활 문제도 있고. 어쨌든 그 열기는
흐트러진 채로 그냥 민미협하고 일정한 연대만 가지면서 계속 가신
거네요, 그죠?

주 어. 근데 90년대 무렵엔 내가 저걸 한 거 같애. 조선일보 있잖어.
조선일보에서 '이승만과 나라세우기'라는 제목을 가지고
예술의전당에서 큰 전시를 했어. 이승만 우상화하는. 근데 내가

'4월혁명연구회'라고 회원이거든. 여기는 그(조선일보) 안티 아니야?
그래서 우리는 이제 거기에 대항하는 전시를 하자 해가지고, 수유리
4월 묘지 있잖아. 거기 위에 가면 거기 학생들 사진이 있어, 영정사진이.
그래서 김영수 그 사진작가 데리고 가서 그 사진을 찍었어. 그거를
뽑아가지고 이렇게 크게 맨들었어. 그래서 그거를 지하실에 갖다 놓고.
그 다음에 이제 작가들, 학철이, 옥상이, 정현이니 뭐 등등 해서 작품
걸고, 위령제 하고, 전시를 했어. 그런데 조선일보 전시가 또 대구로
왔어. 그래서 (대구에) 그 정지창 교수라고 있어. 그 사람이 중심이 돼서
여기 지하에, 예술마당 솔. 거기에 우리가 또 작품 가지고 내려갔지.
지하에서 또 했는데, 오픈 때 옛날에 그 대구에서 일제하고 싸우고,
이승만하고 싸우고 했던 노인네들이 많아. 거기 사건 많았잖아. 다들
와가지고 술 마시고 말야. 그 일도 좀 했지.

이 이게 사실 90년대라는 게 지금 보면 대강 비어 있어요. 민중미술이
 끝나면서 진짜 그 너무너무 다들 고생하던 시기야. 갈 길도 없고 ….

주 방향성이 없었지.

이 그렇죠. 방향은 없고 사회는 막 변하는데 속으로는 좌절이 크고 ….

주 해체를 하느냐. 해체하자, 말자. 그리고 저 그림마당 민도 없어졌잖어.

이 그쵸. 민이 언제 없어졌나?[40]

주 그건 기억 안 나는데, 하여튼 그 무렵에 없어졌을 거야. 근데 전시의
 구심점이 없어지는 게 타격이 더 큰 거지. 그림마당 민이 없어지니까.
 뭔가 장소가 있어야 될 거 아냐, 장소성이. 그게 없어지면 흩어질 수밖에
 없는 거지.

이 그리고 (황)세준이랑 «포럼 A»에서 (선생님을) 찾아간 거죠?

주 그때는 일산에 와있을 때야. 일산에 와서 이제 지하에, 여기 정발산
 그쪽에 지하가 싸거든. 그거 얻어서 이제 작업할 때야. 그때 이제

40 '그림마당 민'은 1985년 민족미술협의회(민미협)가 결성된 이듬해인 1986년 민미협의 전용
 전시장으로 개관했다. 1994년 재정난으로 문을 닫았다.

얘하고 (백)지숙이니 등등이 왔지.

이 그때는 작업 많이 해두시고 있었어요, 이미?

주 그때는 뭐 대강대강 (...) 난 작업이 아니지, 쓰레기지. 뭐 유화도 있고
 섞어서 이거 저거 하고 있었어. 그때 와가지고 «포럼 A»에 한 권 뭐 특집
 냈잖어.**41**

이 그게 98년인가?

황 98년인가 99년 그 사이였죠.

주 어, 그니까 고 무렵이야. 그래서 성 교수 글 쓰고. 등등 해서 이제 날
 주목했지, 그때. 그래서 그게 선재하고 연결돼가지고 2000년에 개인전
 한 거야.

황 90년대라는 게 동구권, 소련 무너지고, 베를린 장벽 무너지고, 이런
 와중에 한국에 그나마 좌파니 뭐니 하던 사람들이 멘붕에 빠질
 때잖아요, 완전히. 그러면서 동시에 신세대 문화, 서태지 튀어나오고
 …. 그게 90년대 초반이거든? 김영삼 정권 시기. 그니까 민미협이나
 민중미술이 그거에 대처할 수가 없었던 때였죠.

주 그렇지, 그렇지.

황 엄청난 속도로 진행이 됐으니까.

이 결국은 «민중미술 15년»전이 결정적이었지요. 그게 몇 년이지?

황 민미협은 85년에 시작됐는데요, 80년을 기점으로 해서 15년. 95년에
 한 거죠.

주 95년.

황 95년에 국립현대미술관에서. 그때가 김영삼 때란 말이죠. 그니까
 광주비엔날레가 생기고. 김영삼이 어쨌든 뭘 던져주긴 던져줘야겠는데,
 문화 쪽으로 이렇게 좀 뭘 풀어준 거지. 그래서 이제 비엔날레가 생기고,
 국립현대미술관에서 «민중미술 15년»전을 하고 그랬죠.

41 주재환 특집으로 발간된 «포럼 A»는 3호로 1998년 11월에 발간되었다.

이 선생님, 《민중미술 15년》전하고 광주비엔날레, 이게 거의 같은 때거든요. 어쨌든 그게 임영방 관장[42] 계실 때 아니에요. 《민중미술 15년》전은 선생님이 좀 관여를 하셨어요? 그게 말이 많았잖아요.

주 아니, 그거는 생각이 좀 짧았어. 왜 짧았냐면은 민중미술 같이 한 1세대들이 있잖어? 그런 사람들하고도 의논 좀 하고 토론도 해야 되는데, 독주식으로 진행이 됐지. 그래서 난 참여를 안 했어. 왜냐면은 우리가 최소한 그, 상식이라는 게 있잖아, 상식. 상식을 벗어난 소영웅주의 같은, 그런 개념으로 갔어. 근데 그거는 같이 고생을 했으면 같이 의논을 하고, 이렇게 해서 좀 해야지 독선적으로 하는 거는, 그거는 ….

이 그때 상의가 안 된 거군요.

주 어. 걔들끼리 했어, 내가 알기론. 근데 거기랑 이제 불만이 있어서 출품을 안 했지. 출품을 안 했는데, 가보지도 않고. 근데 뭐 그 민중미술, 고생한 작가 외에도 별의별 작가가 다 들어온 거 같애. 쓰레기처럼. 그거는 내가 보면 실패한 전시로 알고 있어. 그리고 시간을 그렇게 서두를 이유가 없잖어. 그거는 주도한 쪽에서 오바했다, 나는 그렇게 보고 있지, 지금. 내가 보면 우리 사회가 빨리빨리라는 게 국제화됐잖아? 빨리빨리 조급증. 이 조급증이 문제 같애, 내가 보면. 어느 분야나.

이 사실 그 시대가 그러고 보면 큰 변화가 있는 거네요? 《민중미술 15년》전으로 이제 그게 정리도 빨리 돼버리고, 그 다음에 광주비엔날레가 미술계 지형을 바꾸는 데 결정적인 역할을 가졌잖아요.

주 그게 광주의 상처를 희석시키는 작전이지.

이 그니까 한쪽에서는 안티비엔날레 하고, 또 한편에서는 ….

42 임영방(1929~2015) 미술평론가, 미술행정가, 서울대 교수, 국립현대미술관장 역임. 프랑스 소르본 대학에서 철학과 미술사 박사학위를 취득했다. 『현대미술의 이해』(1979), 『이탈리아 르네상스의 인문주의와 미술』(2003), 『중세미술과 도상』(2006), 『바로크』(2011) 등의 저서가 있다.

주 강연균이가 사재를 털어서 안티비엔날레를 했어. 야외에 깃발을 꽂아놓고. 그래서 작가들한테 청을 다 보냈어. 글을 쓰던지. 그래서 나도 한 장 써서 보내서, 그거를 만장으로 꾸며가지고 대대적으로 했어. 강연균이가, 크게. 근데 나중에 강연균이도 거기 들어가더라고, 임원으로. 또 나도 거기 성완경 교수 할 때 냈잖아, 빈 라덴 그거.[43] 그거 내고 …. 그니까 사람이 이 사회에서는 중심 잡고 초지일관해서 가기가 힘들어. 이런 시류에 흔들흔들거릴 수밖에 없어.

이 선생님은 멘붕이 왔던 시기긴 하지만, 조금 더 자중하고, 민중미술을 했던 사람들이 만약 어떤 공동 대응을 할 수 있었으면 좀 더 적절하게 행동할 수 있지 않았을까 이제 이런 생각을 갖고 계신 거죠. 근데 좀 지나보니까 뭐 상황이 굳어졌고, 이런 상황에서는 뭐 그거를 또 어떻게 달리 해보기도 힘들고. 그렇게 보신 거네요. 그러니까 어쨌든 그렇게 90년대를 보내고. 결국 98년에 «포럼 A» ….

주 얘들이 왜 찾아왔는지 그땐 몰랐지.

이 당시 작업이 어느 정도 있었니?

황 많이 하셨죠.

주 많이 했어. 100점 이상 했어.

이 어, 유화도 그리시고.

주 유화도 그리고 ….

이 그니까 한 7~8년 걸려서 꾸준히 하신 건가요? 90년 이후로?

주 약간 머리가 고장났다고 그럴까? 그래가지고 막 한 거지. (웃음) 고장이 나가지고.

이 작업실에 1주일에 얼마쯤 가셨어요?

<hr>

43 이 작품은 2002년 제4회 광주비엔날레에 출품된 ‹크기의 비교, B-52 빈라덴(1/10스케일)›을 말한다. 이 작품은 9·11 뉴욕 테러 사건의 배후로 지목된 빈 라덴과, 미국이 아프가니스탄을 공격할 때 사용했던 세계 패권의 군사력의 상징인 거대한 융단 폭격기 B-52의 실물 크기를 1/10로 축소해 대비시키고 있다. 극소 육체와 극대 물체의 대비를 '극한 모순의 출발'로 제시하고, 비록 일시정지의 몽상에 불과하더라도 지구촌의 불평등 구조에 대한 근원적 성찰을 기대하는 작품이다.

주 거의 매일 갔지.

이 거의 매일 가셨어요?

주 어, 어.

이 아, 그렇게 오래 하셨는데 그린 게 100점밖에 안 됐어요?

주 130점인가? 하여튼 뭐 많아. 많은데 보면은 한 10% 정도만 약간
좀 마음에 들고, 나머진 쓰레기지. 다 없어졌어. 버리기도 하고.
지금도 버릴 거 많아. (김)선정이가 실수한 거 같애. 왜 날 … 걔들도
몇 번 왔었어, (김)선정이도 오고. 박이소도 오고 그랬어. (황세준에게)
너도 같이 왔나? 그리고 좀 문제가 있었는데 민예총에서 인터뷰를
했는데, 어, 나도 모르게 재벌, 김우중이 맨든 거 아니냐, 재벌서
하니까 쫌 찜찜하다, 뭐 그런 게 기사가 됐어. 그래가지고 그때
(강)성원이가 거기(선재아트센터) 있었어, 강성원이가. 강성원이가 이거
이제 어떡하냐고. 그래서 내가 좀 기다려봐라, 내가 알아서 한다.
그래가지고 이제 (김)선정이한테 미안하게 됐다고 …. 사과를 해야 될 거
아니야. 그래도 앙금이 남을 거 아니야. 그래도 전시는 거기서 한 거지
…. 그때 뭐 여기저기서 사진 찍고 ….

황 선생님 90년대에서 2000년 이후에 베니스비엔날레도 갔다 오시고.
신세계 미술제 심사하셨던가요? (이)영철이 형 때.

주 나는 화단에 이름이 난 게, 우선 (대안공간) 풀에서 도와줬고, 두 번째는
영철이가 도와준 거야. 영철이 기획전에 많이 참여시키고, 영철이가 ….
근데 영철이가 훌륭한 게 하나 있어. 뭐가 있냐면 걔는 발을 안 애껴.
발을 안 애낀다고. 보통 기획자들은 도록 보고, 지금도 그렇지만 도록
이미지 보고 전화해서 출품해달라고 그러는데, 얘는 찾아가, 멀어도.
그래서 작가하고 대화하고 보는 거야, 그림을, 직접. 그래서 그거는
큰 장점 같애. 몸을 안 애껴. 신세계백화점에서 하는, 거기서 이제
심사위원을 걔가 할 때, 나를 심사위원 해라(해서) 들어가서 심사를
한 거야. 젊은 작가들. 그래서 선발해가지고. 돈이 많잖아, 그 동네는.
그래서 캄보디아를 보내더라고, 세미나 하라고. 촌놈이 거기 간 거지.

그래서 앙코르와튼가 거길 가본 거야. 거기 뽑혀져서.

황 근데 베니스비엔날레 가신 거는 어떻게 가셨던 거죠?

주 그건 그때 후 한루[44]가 찍은 거야, 나를. 작품은 걔가 골랐는데,
 작품들이 시립미술관에도 있었고 선재에도 있었는데 (보낼) 돈이
 없는 거야. 베니스비엔날레 보낼 돈이 없고, 여기서도 돈이 없고. 돈이
 없으니까 이제 그냥 뚝딱뚝딱 해가지고 그냥 갖고 간 거지. 그래서
 실패한 거지. 내가 베니스비엔날레를 모르잖아, 촌놈이. 근데 보니까
 거의 중국 작가 위주로 다 배치를 해놓고, 한국 작가들은 양념으로다가
 …. 뻔한 거 아니야. 그래도 구경은 잘 했지.

이 어쨌든 이제 민중미술이 한편으론 끝났고 또 어찌 보면 어떤 식으로든
 지속되고 있죠. 하지만 또 대안공간 풀이나 이런 것도 알고 보면
 민중미술의 새로운 번안 아닙니까?

주 근데 그 전에 예를 들면 민미협이란 단일 단체가 있었는데, 그것이
 풀이니 또 뭐 등등 분화된 거지. 며칠 전에 전주 갔다 왔어.

이 예, «쌀»전.[45] «쌀»전 다녀오셨죠.

주 좋드라고. 거기 가니까. 어우, 그 지방 정서가 특이한 게, 정들이 많아,
 거기는.

주 그래서 축사를 한 사람이 한 열 몇 명쯤 돼. (웃음) 아 그게 아름답게
 보이더라고, 내가 봐서는. 야 … 이러면서, 그 호남 정서. 나는
 미술운동도 해서 작가들 이 사람 저 사람 많이 만나잖아? 작품
 수준보다는 나는 인간관계도 굉장히 중요한 거야. 우리가 사람 만나고
 살잖어. 그게 중요한 거 같애.

44 후 한루(Hou Hanru, 1963~)는 중국 광저우 출신의 큐레이터이자 비평가로서, 1990년 파리로
 이주한 후 현재 유럽과 미국을 오가며 활동하고 있다.

45 전북 민예총이 주최하여 2015년 8월 14일부터 20일까지 전북예술회관에서 열린 «'2015 아시아
 그리고 쌀전»을 말한다.

7. 현재를 보는 시각

주 요즘 세태. 젊은 애들 3포니 … 이게 내가 메모한 걸 보면, 프란치스코
 교황이 있잖아. 근데 그 사람이 부당한 돈에 대한 그런 걸 악마의
 배설물로 표현을 …. 그래서 (그분의 말이) 울리잖아, 상당히. 여기
 와서도 그렇고. 그분은 뭔가 정신적인 지주가 되어가는 것 같애.
 근데 여기 저 … 2013년에 그 어디냐, 저 흥사단 있지. 흥사단에
 투명사회본부라고 있대. 거기서 청소년 1만여 명에게 설문조사를
 했어. 그게 뭐냐면 재밌는 게, 10억 원이 생기면 1년 정도 감옥에 가도
 괜찮냐고 물어본 거야.

황 예, 예.

주 기억나지? 그랬더니 초등학교 애들은 16%, 중학생은 33%, 고교생은
 47%야. 그러면 거의 50% 아니야? 이 정도로 나만 잘 먹고 잘 살자
 하는 개인주의, 이것이 확산되는 거고. 신자유주의니 뭐니 해서. 그리고
 도정일 있잖아, 도정일.

이 아, 예. 알죠.

주 그 사람이 2013년에 «한겨레(신문)»에다 글을 썼는데, 대학 신입생
 상대로 귀하가 인생에서 가장 중요하다고 생각하는 가치 다섯 가지를
 적으라 했다는 거야. 1위가 돈이야. 그 다음에 이제 행복, 성공, 가족,
 건강, 사랑 뭐 이런 건데. 그래서 도종일 교수가 돈은 수단이다 이거야,
 다리를 건너가는. 저쪽에 목적이 있잖아? 강을 건너가는 수단이니까.
 강을 건너자면 다리라는 수단이 필요하다. (그런데) 사람이 다리 위에서
 살 수 없지 않냐고 그랬더니, 어떤 놈이 "교수님, 저는 다리 위에서
 살래요." (일동 웃음) 그니까 부처니 법정이니 무소유가 다 웬 말인지
 …. (웃음) 그래서 그 헬조선, 지옥 조선이라는 말이 유행된다면서?
 그래가지고 여기도 저 압박이 많을 거야. 그래서 이게 큰 분위기
 아니야? 그러면 여기 청년 작가들이 우리 80년대의 거대 담론 뭐 이런
 거 다 잊어버리는 거야. 생존 게임이니까. 그치? 생존 게임이니까. 내가
 보면 화랑에서 그림 팔리든지, 옥션에 진출한다든지 이런 게 큰 대세가

아닌가 그런 생각이 들어. 돈 목적으로. 그래서 그 저기 서울대에
박홍규[46]라는 철학자가 있어. 철학 교수. 전집이 나왔잖아.

이 박홍규, 예. 그리스 철학 한 사람 있죠.

주 전집이 나왔어. 우리 집에 한 권이 있거든? 근데 거기에 내가 밑줄
치면서 공감하는 게 있어. 그게 뭐냐면, 고등생물 있잖아? 고등생물을
보면 생존 조건이 하등생물보다 더 까다로워진다야. 우리 인간도
예전에는 아이를 다섯, 여섯 낳는 것을 아무렇지 않게 생각했단 말이야.
우리 그렇잖아. 형제들. 근데 지금은 자식 하나 낳으면 교육비니
뭐니 해서 더 까다로워진다 그거야. 그니까 지금 누구야, 박근혜니
문재인이니 이명박이든 747이든 다 성장지상주의 아니야? 그
성장지상주의는 아닌 거 같애, 내가 봐서는. 그리고 성장을 했더라도
먹는 놈은 따로 있잖아. 갑만 먹는 거야. 을은 똑같은 입지에 있는 거야.
나는 그게 정신분열증 같애. 뭔가 있는 거를 좀 나눌 생각을 해야지.
어? 그거 성장만 하면 뭐하냐? 큰 놈들만 다 먹는 거 아니야. 난 그거 참
상식으로 봐도 굉장히 …. 그래가지고 저기 얘기는, 나중에 지상에서
인류가 없어지지 않겠느냐, 그렇게 암울하게 진단을 해.

이 박홍규 선생님 돌아가신지 오래됐는데.

주 어. 그래서 결론은 경제가 발달한 선진국은 무엇에 대한 선진국이냐?
인간 존재가 불가능한 것으로 간다는 뜻에서 선진국이다, 하고
이 사람이 진단한 게 상당히 공감이 가. 그러면은 여기 작가들,
작가들이라는 게 뭔가 정신 가치를 지키는 게 있어야 될 거 아니야? 또
시장을 무시할 수도 없어. 먹고 살아야 되니까. 그래도 정신 가치를
지켜야 될 거 아니야. 근데 그 정신 가치 지키는 미술운동이라든지,
작가들이 점점 희소해지는 거 같애. 희소 …. 자꾸 변방에. 그래서
아까도 얘기했지. 오랫동안 그쪽으로 한 아이들. 지금도 이제 땀

46 박홍규(1919~1994) 철학자, 서울대 교수 역임. 그는 석·박사학위는커녕 학사학위도 없었으며,
생전에 단 한 권의 책도 저술한 적이 없다. 하지만 후학들이 강의록을 모아 2007년 12년에 걸친
작업 끝에 총 5권의 전집 발간 작업을 완료했다.

흘리면서 배가 고픈 이런 애들 있어. 꾸준히 하는 거 보면 내가 굉장히
머리를 숙여, 걔들한테. 근데 그게 보도가 안 돼. 내가 '4월혁명연구회'
회원이라고 했잖아? 거기가 대표적인 거거든?

이 사람들은 이제 청년기에 4월 그 운동에 참여해서 순결주의로
가는 거야. 먼저도 얘길 했는데, 인사동에 요만한 게 있어. 지금도
있는데, 일체 그 정부의 지원을 받지도 않고, 호주머니 돈 가지고
지금도 해. 자기 돈 5만 원, 10만 원, 이렇게. 근데 저번에 인혁당,**47**
왜 그 박정희 정권 때 희생당했잖어? 그래가지고 이제 무슨 배상금을
많이 받았어, 유족들이. 그래가지고 나중에 그게 또 말썽 생겨서
뺏어내라, 뭐 이랬잖어. 그래가지고 단체도 하나 만들었어, 기념단체.
서대문형무소에서 전시도 열고. 나도 하나 내서 기증을 했어. 근데 그
일종의 배상금을 받았잖어? 거기에 반대하는 선배가 있어.
그래서 그 사례를 드는 게 아르헨티나의 더러운 전쟁 있었잖어?
엄청나게 죽었잖어. 근데 거기는 초기에 3대 원칙이 있었어,
유가족들한테. 시신 발굴 거부야. 시신 발굴 하지 말자 이거야. 수만
명이 죽었는데, 끄내고 뭐 그러지 말고 그냥 간 걸로 놔두고. 두 번째는
기념비 세우지 말자 그거야. 그니까 억울하게 죽은 애들을 왜 돌짝에만
가둬 놓냐 이거야. 세 번째가 중요해. 돈 받지 말자, 배상금. 죽음으로
장사하냐 말이야.

근데 나는 또 반론을 펼치는 거야. 왜냐면 그 사람들 얼마나 어렵게
사냐 말이야. 애들 크면 또 학비 들어가지, 또 뭐 빚도 많고 하니
갚아야 되고. 또 아플 꺼 아니야. 그럼 병원에도 가보고 …. 그럼
받아갖고 좀 써야 되지 않냐. 그럼 난 또 반론을 제기를 해, 현실 논리로.
그럼 그 사람은 어떻게 사느냐? 수입은 없어. 그럼 자식들이 직장에
나가서 을 노릇 하면서 그렇게 …. 그니까 이게 순결주의도 한계가 있는
거야, 내가 보면. 근데 그나마 나는 순결주의 하나가, 끊임없이 흐르는

47 인민혁명단 사건은 1차(1964년)와 2차(1974년) 사건으로 나뉘는데, 중앙정보부가 '국가 변란을
목적으로 북한의 지령을 받는 지하조직을 결성했다'고 발표하여, 다수의 혁신계 인사와 언론인,
교수, 학생 등이 검거된 사건이다. 2007년과 2008년 사법부의 재심에서 관련자 전원에게 무죄가
선고되었다. 줄여서 '인혁당 사건'이라고도 한다.

건 중요하다고 보거든. 그니까 그게 답답한 건 아니라고 봐. 그거는 이제 우리 일반적인 미학 쪽에서 보면 그것이 답답하지만, 그런 거는 나는 높이 평가하지. 그건 미학 이전의 세계니까.

이 아, 선생님 어디 보니까 허무주의라고, 세계관이. 그렇게 쓰신 것도 있던데.

주 허무주의라는 게 "유쾌한 허무주의"인가 그렇게 썼지.

이 네, "유쾌한" 맞아요. "유쾌한 허무주의"라고 쓰셨는데, 근데 결국 민중미술이 나름대로 산개돼서 계속 진행되지만, 그리고 미술계의 또 여러 가지 답답한 점도 얘기하셨지만, 사실 미술이라는 게 뭐 진짜 하다 보면 이게 의의가 있는 건지, 뭐 힘이 있는 건 차치하고라도 그거에 항상 시달리잖아요.

주 그거를 내가 보면, 결론은 하찮은 신음이야, 신음. (웃음) 그렇잖아, 결론은? 못 바꾸잖아. 체제를 못 바꾸는 거야. 이거는 총칼로밖에 바꿀 수가 없잖아. 안 그래? 이거는 갈겨서 바뀌야지 말로 바뀌는 게 없어. 그니까 남북 관계도 화해니 뭐니 하지만 난 안 된다고 봐. 부시는 수밖에 없어, 서로. 결론은 그렇게 …. 역사가 그렇게 나오잖아. 그래서 예를 들어서 민중미술 스타 작가들이 더러 있잖아. 그런 이즘(-ism)도 많이 나오고. 미술관에서 구입해서 개인 콜렉션도 있고. 그러면 그 비싼 그림을 산 개인이 있다, 그거야. 그러면 이 작가는 그 세계를 반대하는 그림을 그린 거 아니야? 그런데 그걸 산단 말이야. 그러면 팔아야 돼. 그러면 모순이 생기잖아. 하나는 생존 때문에 해야 되고, 자기 물감도 사야 되고. 또 하나는 세계 공통일 거 같애. 자기모순이라는 게. 아까도 얘기했지만 순혈파지만 또 어떻게 먹고 살아. 자기 자식이 을로 가서 먹고. 그거는 어떻게 해법이 없어. 그니까 거기서 주장하지 말아라 그거야, 내 얘기는. 왜 겸손하게 그냥 그려서 팔고, 그렇게 하지. 괜히 일방적으로 나는 뭐 어쩌구저쩌구. 그건 후라이다, 난 그렇게 보는 거지. 그건 사실 아니야.

이 선생님은 어쨌든 그렇게 보시는 거네요. 결국은 미술이라는 게 할 수

있는 건 신음이고, 세상은 못 바꾸지만 그래도 그냥 하긴 한다. 하는 수밖엔 없는 거죠.

주 그치. 그거는 자연스러운 사람의 ….

이 자연스러운 신음이니까. 인간이니까.

주 사람의 그런 게 있잖아? 뭔가 부당한 것에 대한 그런 게 …, 선천적인 게 있으면. 아니, 예수니 부처니 엄청난 선지자들이 얼마나 많아. 못 바꾸지 않았어? 만델라도 그 얼마나 열심히 했어? 못 바꾸잖아. 그거 아무도 못 바꿔.

이 달라이 라마가 얼마 전에 신문에서 얘기했어요.

주 못 바꾼다고?

이 부처님도 못 바꾸셨다. (웃음) 작품 얘기나 이런 게 좀 궁금한 게 있는데요. 전통, 전통. 이제 보면, 민중미술에 전통 얘기 많았잖아요.

주 아까 얘기했던 민족 형식.

이 뭐 선생님 작업도 보면 도깨비도 나오고. 근데 선생님은 훨씬 도시적이고, 서민적이고. 이러면서도 전통 차용이 탁탁 들어온다는 거죠. 전통에 대해서 뭐 좀 나름대로 생각이 ….

주 내 생각에는 종교. 참 외래서 들어왔잖어. 불교도 그렇고, 유교도 그렇고. 또 뭐냐 기독교 ….

이 샤머니즘도.

주 근데 이게 크게 보면은 옛날 사람들 다 물물교환 했다는 거 아니야. 이렇게 왔다 갔다 하면서. 그게 너무 자연스러운 건데, 환빠(환단고기)처럼 외고집 하는 건 좀 딱해 보여. 또 그 사람들은 우리 보면 또 딱하게 보았지만. 그러니까 자연스럽게 변하는 거 아니야? 그거 어떡해, 변하는 거를. 그니까 전통은 그 변화 속에서 자연히 생성돼야지. 꼭 우리 꺼, 한반도에 딱 떨어지는 게 어딨어? 그래서 나는 좀 개방적인 이런 쪽이지. 그 단색화 하는 애들이 열등감 가질 거 하나도 없어. 그땐 그 뭔가 앵포르멜이 세계적인 조류 아니야. 그러면

그거 타고 가야지 어쩌겠어. 뭐 그렇게 하다 보면 뭐 되는 거 아니야. 뭐 자생적으로 그렇게 한 얘기가 없어. 그 열등감이 아닌데 그 왜 그런지 모르겠어. 난 그렇게 생각해.

이 아, 앵포르멜이 뭐 ….

주 수입. 자기들이, 백색주의자들이 자생적이다, 자생했다고 주장을 많이 하는 거 같은데. 그런 게, 그게 부끄럽지 않다 그거야. 영향 받은 게, 나는. 그런 것이 옛날부터 너무 자연스러운 걸 가지고, 갑자기 자기들만 어떻게 돌출될라 그러는 건 어불성설이다, 그런 느낌이 있는 거지.

이 뭐, 아픔이 있는 거죠. 베껴먹을 때 너무 베껴먹는 걸 자기도 아쉬워하면서 ….

주 아니, 그러면 좀 베껴먹었다고 하면 되는 걸, 그걸 뭐 그리 …. (일동 웃음). 아, 나는 많이 베껴먹었잖아? 상당 부분 베껴먹었는데, 뭐.

이 (웃으며) 그러니까 훔쳐 먹으면 되는 건데. 그리고 선생님 보면 어쨌든 2000년대 이후에, 민중미술 하신 분들이 많이 있지만, 어떻게 선생님은 참 딴 분들과는 달리 이렇게 젊은 사람들한테 더 어필하고 또 부각되고 하는데, 여러 가지 이유가 있을 텐데, 선생님 스스로는 거기에 대해서는 어떻게 ….

주 지금 나는 저기 그, 집념이 별로 없어, 집념. 예를 들면 이제 뭐 물방울을 가지고 그 막 이렇게 하잖아? 그러고 또 뭐 있잖아. 이우환이는 또 이걸 가지고 점 찍다가 이거 하다가 …. 그러고 또 무슨 만남의 현상학이니 뭐 하면서 철판에다가 돌 놓고 뭐 하잖아. 그런 철학적인 게 없어, 나는. 그냥 이렇게 오합지졸이야, 오합지졸. 그래서 요즘 동료들 만나면 뭐 하냐면, 종묘파라는 얘기 들어봤어? 종묘파. 인상파니 뭐 입체파니 뭐 있잖아? 종묘는 그 노인네들, 저기 노인네들 오잖아. 그니까 우린 종묘파다 이거야.

이 점묘파도 아니고 종묘파다 이거죠?

주 옥션에 가는 것도 아니고, 상을 받는 것도 아니고, 나이는 들고, 소주병만 늘어가고, 종묘파다 그거야. 그러면 걔들이 웃어. 그리고

공감을 해. 대다수 종묘파들이 이제 사라질 나이가 된 거지. 어쨌든 농담 삼아서, 그래서 종묘파란 얘기를 써. 그니까 제목을 '종묘파 주재환 대담' 뭐 이렇게 쓰라고. (웃음)

이　　아니, 근데 제 질문은 딴 사람들과는 달리 왜 선생님을 젊은 애들이 좋아할까 하는 건데요.

주　　그래서 그런 게 있는 거 같애. 그, 사람마다 개체가 다 달라, 생각이. 그러면 젊은 층 일부에서는, 일부에선 내 작품에 호감을 가지는 애들이 좀 있나봐, 소수가. 근데 얘들은 접근을 좀 하면서, 글도 쓰고. 그거는 내가 시켜서 하는 게 아니지. 지들이 좋아서, 자발적으로. 몇 사람 있는 거 같애. 그러면 걔들이 또 홍보할 거 아니야. 그럼 또 … 어, 뭐 그러니? 뭐 이런 수준이지, 특별한 ….

이　　아니에요. 선생님은 굉장히 예외적인 사례거든요.

주　　그리고 또 하나는 저런 건 있는 거 같애. 예술에는 기능이 중요하잖아, 기능. 학철이는 근대사 같은 거. 또 손장섭이는 나무 같은 거. 근데 난 별로 공력을 들인 게 없다고. 가벼운 게 많아. 젊은 애들이 주목하는 게. 그러면 요즘 젊은 아이들의 감각에 좀 맞는 것도 있지 않느냐. 좀 이렇게 몰두하고, 뭔가 헤비하지 않고. 뭐 그런 거 있지 않잖아? 요즘 감성들이 그렇지 않아, 애들이? 이제 그런 것도 좀 있지 않나.

황　　쿨한.

주　　쿨한? 그걸 쿨한 거라 그러나? 너 영어 잘한다. (일동 웃음)

이　　사실 지금 우리 그런 얘기 많이 하지만 대학 미술교육이라는 게 애들을 망친다, 그런 얘길 많이 하잖아요. 근데 선생님은 처음부터 대학을 안 가신 효과가 너무 잘 나온 거 같애. 아무런 전제가 없으니까.

주　　그거를 내가 가끔 생각을 하는 게, 근데 다행인지 불행인지 나는 고등학교 졸나 마찬가지지. 한 학기 다니고 왔다 갔다 하고 그냥 버스비나 없애고 그런 거잖냐? 아니 어떻든 간에 어떤 생각이 드냐면 나이 드니까 그 역술 있지, 역술? 사람들의 운명이 있다고 믿는. 70%는

맞고 30%는 어떻게 될지 모르는 그걸 믿게 돼. 점괘를 믿게 돼. 내 팔자가 이렇구나, 합리성 외에 자기 팔자가 정해지는 그런 거. 그런 게 어느 정도 있지 않나. 그걸 믿게 돼.

이 작품과 관련해서 질문 몇 개를 적어 봤는데, 선생님이 다 얘기를 하셔갖고. 해학적 태도는 그냥 내 성격이 원래 그렇다고 얘기하셨고. 서민적인 입장 같은 건 "아이, 나 그냥 원래 그래." (일동 웃음) 어디선가 선생님은 지지고 볶고 살아가는 세상에서 작업한다고 그러셨는데, 사실 이런 식으로 일상에 깊이 뿌리 내린 작업을 만나보기가 너무 힘들어요.

주 여기 이런 게 하나 있더라고. 내가 개인전 했잖어? 그럼 내가 잡다하잖어, 입력된 게. 얕지만 잡다하잖어. 바로 거기에 불교풍의 그런 게 몇 점이 있어. 근데 미술평론가들 한 사람도 거기를 얘기한 사람이 없어. 불교 공부를 안 했으니까. 거기 뭐 많이 있잖아. 근데 어, 그리고 또 우리 뭐냐, 고사성어. 고사성어에도 참 쓸 만한 게 많잖아. 그래서 그런 것도 한 게 있어. 그런데 거기에는 일체 언급한 사람이 없어, 지금까지도. 그래서 그걸 내가 이제 생각을 하면 이 평론가들이 이제 거의 서양 미술만 공부했잖어. 또 동양 미술을 공부해도 그걸 답답하게 공부한 거 같애, 예를 들면. 전통의 양식사니 뭐 이런 걸로만 했지, 현대미술이 어떻게 변용되고 해서 그걸 해설 못해. 그런 아쉬움은 있어, 그런 아쉬움. 그게 작품성이 뛰어나고 안 뛰어나고는 두 번째로 치고, 관심이 없는 거야. «미디어시티 서울»전인가? 거기서 옛날 초기작, ‹건곤실색(乾坤失色 日月無光)›. 그게 불교 그림 아니야? 그걸 어떻게 선별해서 걸었잖어.[48] 그런 아쉬움은 있어. 불교 쪽에서도 그 불교 미술전이 있어. 보면 전부 달마니 뭐 그런 게 있지. 그래서 그런 쪽에 새로운 신세대가 많이 나왔으면 좋겠어. 종교화 그리는 애들, 예를 들면. 젊은 애들이 좀 …. 기독교도 좋고. 예수만 그리지 말고.

48 서울 시립미술관에서 2014년 9월 2일~11월 23일 사이에 열렸던 «제8회 미디어시티서울 귀신 간첩 할머니» 전시를 말한다. 전시감독은 박찬경이 맡았다.

황 지금 한국 미술은 빠진 게 너무 많아서, 할 게 많아요.

주 너무 많아. 이가 너무 빠졌어. 근데 내가 일상으로 가끔 생각하면 뉴스 보잖아. 뉴스 보면 꼭 메인 뉴스 끝나고서 스포츠 뉴스가 나와. 스포츠가 종교가 됐잖아, 실제 일상 종교가 됐어. 그럼 스포츠에 대한 그림이 많이 나와야 된다고 봐, 나는. 그렇잖아? 스포츠가 지금 뭐냐? 축구니 야구니 추신수니 뭐니 맨날 나오잖아? 그리고 신문이 얼마나 많아. 고담에 일기예보 꼭 나와. 일기예보 절대적 영향을 미치잖아, 우리 생활에. 그 일기에 대한 그림도 많이 나왔음 좋겠다, 이거야. 근데 그런 게 안 나오더라고, 예를 들면.

황 선생님은 그러면 아까 간단한 얘기 잠깐 하셨는데, 스스로 '아, 나는 약간 다다이스트에 가깝고 다다이스트들이 마음에 든다' 하셨던 게 언제쯤이세요?

주 그건 나도 모르는 거지. 나는 사람이, 누구나 영화를 본다든가 책을 읽는다 할 때는 자기 취향에 맞는 걸 고르잖아. 그리고 그걸 또 열심히 보잖아. 그러면 내가 많이는 안 읽었지만, 이렇게 취향을 보면 그 서구 쪽에는 이제 다다, 동양 쪽에는 양명학, 그리고 또 아나키즘. 이런 쪽에 이제 경도가 돼. 뭔가 기존의 내려오는 어떤 그 뭐라 그럴까, 주법을 깨는, 새로운 바람을 넣는 그런 쪽에 경도가 되는 거야, 지금도.

황 그게 어느 시점쯤에서 그런 게 왔다고 ….

주 20대부터인 거 같애, 20대부터. 20대는 내가 그 뒤뷔페**49**인가 있었지? 그때 영어를 좀 했어, 내가. 그때 연세대 도서관 가서 뒤뷔페 글을 번역도 하고 그랬어. 그러다가 다 까먹었지, 지금은. 그때 영어를 좀 했다고. 번역도 해가지고. 오역이갔지, 물론. (웃음) 그때 열정이 있었으니까.

49 장 뒤뷔페(Jean Dubuffet, 1901~1985) 프랑스의 소박파 미술가. 그래피티 예술가를 포함한 아웃사이더들의 미술인 '아르 브뤼(Art Brut)'에 매료되었다. 그의 드로잉은 유치하고 편집적이며, 미완성된 듯이 보여 많은 논쟁을 불러일으켰다. 그는 현대 문명의 획일성과 사회적 규범에 저항하면서 예술적인 문화에 오염되지 않은 사람들이 창조한 날 것 그대로의 다듬지 않은 미술이야말로 훨씬 더 진실한 모습을 보여준다고 믿었다.

이	아 참, 이거 중요한 얘기인데. 선생님 73년엔가 술집에서 개인전 했다고 하셨잖아요. 그때 그 콜라주 작업은 얘기 많이 하셨는데, 그리고 앞뒤로 했다는 거는 알겠는데, 그런데 지금 작품이 없으니까. 대개 내용이 어떤 콜라주를 하셨던 걸로 기억하세요?
주	그게 청계천 서점에서 …. 현실 비판적인 거 같애. 지금 말하는 건 이상이라고 있지? 시인 이상의 시를 이용해서 꼴라쥬 한 게 있어. 그게 굉장히 기억이 나. 근데 그거는 ….
이	어떻게 뭘 갖다 붙이셨어요, 콜라주를? 이상 시 어떤 거?
주	기억이 안 나지, 오래돼서.
이	어쨌든 대체로 현실 비판적인 거고.
주	그치. 그러니까 먼저도 얘기했지만 이십 대는 이상도 너무 좋아하고, 그 다음엔 김수영 좋아하고, 예를 들면. 뭔가 이제 안티가 되려는 사람들. 국내는 그런 쪽 좋아한 거지.
이	선생님 책은 어떤 식으로 읽으세요?
성	그건 제가 얘기할게요. 이 사람은, 내가 지금 34~5년, 아니 37년째 살고 있는데, 책을 정말 아주 많이 본다고 봐요. 둘이 있을 때 무슨 그림 얘기하고 그러면 나도 거기에 껴들고 싶고, 또 좀 알아야 뭐가 되니까. 항상 이 사람은 메모를 하거든요. 책 읽으면 항상 노트 하나 갖다놓고 보면서 언제나 메모를 해요. 근데 그거를, 내가 참 놀라운 거는, 이 사람이 메모한 그런 책도 보면, 이 사람 없을 때 이 사람 무슨 책 보나 하고 내가 그 책을 이렇게 보고 나도 또 읽어봐요. 그 얘기라도 나도 알고 싶어서. 근데 나는 읽는 걸로 그냥 끝나. 이렇구나. 근데 선생님은 그거를 또 읽고, 메모하고, 읽고 하면서 누군가 만났을 때 이야기하면 나는 그 책은 봤는데 말은 못 하는 거야. 그냥 봤는데 어떤 거. 근데 이 사람은 작가가 누구고 거기 주인공이 누군데, 하고 분명히 얘기를 해줘요. 그래서 "어떻게 자기는 그렇게 기억력이 좋아요?" 그랬더니 "내가 한 번 읽은 게 아니잖아. 메모한 건 또 보고 또 보고. 그래서 내 걸 만들어서 그렇다고. 거기에 내가 와우, 참 대단하다, 요걸 한 번 느꼈고.

정말 잡스러워, 잡식. 그거야. 근데 여기(거실) 있는 책은 너무너무 구닥다리 옛날 책들이에요. 안방에 가면, 요즘 한 5년 동안 보는 책들이 있으면, 정말 여러 가지, 이렇게 영화 보다가도 메모하고, 뉴스보다 메모하고, 인터넷에 메모하고. 순 …. 근데 메모지가 체계가 없어. 그러니까 그냥 여기다 하고 저기다 하고 막 해가지고 내가 집 정리를 못 해요.

황　메모를 많이 하시는구나.

주　전공자가 있잖아, 예를 들어 식물학 한다면 식물학에만 몰두하잖아. 근데 내 경우는 일차로 세상 돌아가는 걸 알고 싶은 거 아니야? 세상이 어떻게 돌아가는지. 교보문고나 이런 데 가면 책이 엄청나게 있잖아? 그거 사람 다 읽으래는 거 아니야? 그니까 이제 잡다하게 읽는데, 거기 얻는 게 뭐냐면, 책 읽고 밑줄 근다고. 그걸 작품화하는 경우가 많아. 예를 들면 그 누구냐. 『참을 수 없는 존재의 …』, 쿤데라의 『불멸』이란 소설을 보면, 거기 신학 논쟁이 나와. 하나님이 똥을 쌌나 안 쌌나, 그게 나와. 근데 그거를 내 식으로 좀 비틀어가지고, 그 하느님의 똥은 무슨 색깔인지 작품 한 게 있어, 예를 들면. 또 그런 류로 한 게 많아. 책에서 따가지고 작품화한 게. 다 찾아보면 몇 십 개 될 거야. 정리하면 몇 십 개 될 거 같애. 그런 게 많아. 그니까 작품의 원형 되는 게 많이 있는 거 같애, 내 생각에는.

이　아니, 근데 왜 이렇게 책을 많이 읽으셔요?

주　그거는 열등감 때문에 그런 거 같애. 학교 못 다니고. 그러고 또 당신 같은 고급 지식인하고 대화하려면 좀 알아야 될 거 아니야.

성　그리고 지금 잠깐 언급했지만 세상 돌아가는 거에 관심이 많다는 건데.

이　그렇죠, 결국 그거죠.

성　제가 생활을 같이 한 집에서 하면서 깜짝 놀랐던 것이, 밤에 "나 먼저 잘게요"하고 들어갔어요. 그리고 아침에 나왔는데 아침에 여기 밤새 하나 탄생한 작품이 있어. 아침에 내가 나와서 보고 너무너무 공감이 가서 혼자 막 웃음을 너무너무 웃다가 이 사람을 깨웠어. 그게 뭐냐면

‹귀찮아›라는 작품 아세요? 종이 큰 데다 사람 두상, 그리고 눈 찝게로 막 입 막고 귀 막고.

이 아, 알아요.

성 그 작품을 밤사이 해논 거예요. 아침에 나왔는데 보고 듣고 말하기가 귀찮아. 사람 얼굴에 이만하게 해놓고 찝게로다 눈 막고 귀 막고 ‥‥. 어, 그거 보는 순간 이게 너무너무 공감이 가는 거야. 보고 듣고 말하는 게 ‹귀찮아› 제목. 그런 거, 자고 났을 때 아침에 왜 그거 ‹볼펜의 수명› 있잖아요. 그것도 하루아침에 당장 그 자리에서 한 장 다 써가지고 ‥‥.

이 선생님, 작품 관해서는 어느 정도 많이 됐고. 어쨌든 이 우주적 상상력 같은 게 항상 있는데. 항상 내가 이 우주에서 개미새끼도 안 되는 코딱지 만한 거다, 이거를 항상 연상하시고, 그런 상상력이 항상 배후에 깔려 있으셨는데, 그건 원래 그러셨어요?

주 아니, 나는 고등학교 때 진학이 천문학과, 천문학과도 꿈을 꿨고. 신문사, 신문사도 꿈꿨고. 미술. 세 개를 꿈꿨는데, 공부가 시원찮으니까. 그리고 내가 수학을 싫어해, 수학. 필수 아니야? 수학이 아주 ‥‥. 그래서 나는 수학 하면 아주 골 때리니까.

이 저는 선생님 작품에서 방법적으로 이미지하고 말이 결합하는 거, 이게 제일 큰 특징이라고 보거든요. 그러니까 다른 사람들 경우는 그림과 말이 그냥 이렇게 좀 약간 분리된 채로 상호작용 하는데, 선생님은 말을 하나 써놔도 그 이미지와 그림이 완전히 속에 섞여갖고 나온단 말이죠. 그러니까 그게 굉장히 놀라운 건데.

성 아참, 그거는 예전에 출판사 같이 있을 때, 월간지를 다달이 내는데, 그때 제가 보고 깜짝 놀란 게 있어요. 월간지 한 권을, 그때는 단편소설이나 뭐 이런 걸 했을 때 다 삽화가 들어갔었다고. 삽화 한 십여 명의 작가 삽화를 혼자 다 그린 건데, 그림체가 다 다르게. 그니까는 이제 ‥‥.

이 그러니까 출판일 오래 하면서 이미지와 글을 결합하는 훈련을 진짜 많이 하신 거네요.

주 아니, 근데 내 생각에는, 내 그림 보고 개념미술 얘기도 하는데,
 근데 착각 같애. 뭐냐면 우리 저 옛날 그림들, 다 글이 들어가잖아.
 화제가 들어가잖아. 바다도 건넌 거 아니야. 근데 (모두들) 이쪽 공부가
 모자른 거야, 내가 보면. 그 우리 선조들 그림 그렇게 보면 거의 다
 개념미술이잖어.

황 민속학적인 거하고 서구에서는 약간 다다이스트적인 정신. 그게 선생님
 개인에서 결합된 것 같애요.

성 맞아요. 중요한 거 같네요. 여기 있는 책도 이 사람이 다 감수하고 만든
 건데, 이게 다 지금 우리나라 민속에 관한 책이고 이런 거니까. 하여튼
 이 사람은 좀 내가 볼 땐 도깨비야. 너무너무 광범위하게 여기저기 손 안
 댄 데가 없는 그런 ….

이 약간은 직업적으로, 약간은 취미로 이렇게 끊임없이 흡수하고 수집해온
 게 있으시니까.

주 본인도 모르게 여기저기 직업을 전전하다 보니까 거기에 무슨 에센스
 같은 게, 심층에 흐르면서, 발효되면서 이렇게 나오기도 하고 저렇게
 나오기도 하고. 누구나 마찬가지 아니야?

황 독학자의 부지런함과 반골 기질이라는 게 결합이 됐는데, 거기에 출판
 경험이 있으시니까 그것들이 몸속에서 확 합쳐져서 자연스럽게 나오는
 거죠.

주 그렇지. 자연스럽게 됐지.

이 근데 그 반항이 좀 더 격렬하게, 집요하게 나오게 되면 꼴불견이 되곤
 하는데 선생님은 살살 웃으시면서 ….

주 그래서 내가 얘기했잖아, 내가 좀 명랑하다고.

이 예, 아주 재미있게 잘 된 것 같네요. 선생님 여기까지 하시지요.

심정수는 1942년 서울에서 태어나 서울대학교 미술대학 조소과와 동국대학교 교육대학원을 졸업했다. 1980년부터 '현실과 발언' 창립 회원으로 활동했으며, (사)민족미술협회 고문을 지냈다. 1981년 문예진흥원 미술회관에서의 첫 개인전 이후 2008년 일민미술관에서 대규모 회고전을 가질 때까지 여덟 번의 개인전을 열었다. 1966년 신인예술상, 1991년 가나미술상 등을 수상했다. 국립현대미술관, 서울시립미술관을 비롯한 많은 미술관이 그의 작품을 소장하고 있다. 현재 전업 작가로 활동 중이다.

최태만은 1962년에 태어나 서울대학교 미술대학과 동 대학원을 졸업하고 동국대학교에서 문학박사 학위를 받았다. 국립현대미술관 학예연구사, 국립서울산업대학교(현 서울과학기술대학교) 교수 등을 거쳐 현재 국민대학교에 재직하고 있다. 미술평론가로 활동하면서 그동안 쓴 책으로 『미술과 도시』, 『미술과 혁명』, 『한국현대조각사연구』, 『미술과 사회적 상상력』 등이 있다.

2.

민족미학에
뿌리 내린
심정수의 조각

채록 일시
2015년 10월 11일 오후 3시~6시

채록 장소
국립현대미술관 서울관 교육동 1층

대담자
최태만

최태만(이하 '최')　　선생님 반갑습니다. 이번 구술 채록의 목적은 민중미술운동의 기원과 토대, 시원에 대한 학술적 접근을 하는 데 있습니다. 제게 부여된 소명이 심정수 선생님을 뵙고 '그 시대와 그때의 예술가'를 조명해보는 것입니다. 제가 이 의뢰를 받은 게 유월인데 차일피일 미루다 오늘에야 뵙고 말씀 나누게 되었습니다.

심정수(이하 '심')　　어, 그래. 나도 그때쯤 연락을 받긴 했지만 그 후론 아무 연락 없어서 계획이 취소된 줄 알았지.

최　　그건 아니고, 제가 게을러서 연락을 드리지 못했습니다. 어쨌든 오랜만에 뵈니 반갑습니다.

심　　난 최 선생이 날 잊어버린 줄 알았어.

최　　죄송합니다. 이번 대담의 주제와 내용이 '민중미술운동 30년을 듣는다'이니까 그 범위에 맞춰 대화를 진행하겠습니다.

심　　무슨 민중미술? 그건 우리가 그렇게 하자고 정한 것도 아니고, 순전히 언론에서 자기들끼리 정한 거라구.

최　　아, 예. 그 내용은 뒷부분에서 다루도록 하겠습니다.

1. 성장기와 학습기

최　　먼저 선생님께서 예술가로 활동하시게 된 배경에 대해 여쭙기 전에 다소 개인사적 영역이긴 합니다만 선생님에 대한 심층적 이해를 위해 성장 과정, 가족관계, 어린 시절의 특별한 추억에 대해 먼저 질문하겠습니다. 이 부분은 이미 1990년 이영욱 선생과의 대담에서 말씀해주셨지만 좀 더 구체적으로 몇 개로 나눠 여쭤보도록

하겠습니다.
선생님께서는 일제 말기인 1942년 서울에서 태어나셨습니다.
선생님께서 성장하신 시기는 식민지배로부터 해방, 남북분단, 전쟁
등으로 이어지는 한국 현대사의 모순과 질곡의 격랑기라고 할 수
있습니다. 이 어려운 시기를 어떻게 보내셨는지, 부모님, 형제 또는
가족사와 관련하여 특별한 기억이 있으신지요?

심 어려운 시절이었지. 가족사하고 하니 뭐부터 말해야 하나. 서울에서
칠남매 중 장남으로 태어났어. 아버진 요즘 식으로 말하자면 의상
디자이너셨지. 양복도 만들고, 와이셔츠나 코트 이런 것들을 만드셨지.
잘될 때는 재봉사, 시다(조수) 등 스무 명도 넘었어요.

최 그러면 어린 시절 유복하게 자랐겠군요?

심 뭐, 부자는 아니고 그럭저럭 경제적인 어려움 없이 살만했지. 어린
시절의 기억이라고 하니까 국민학교 이야기부터 해야겠네. 내가
초등학교 다닐 때 그림을 잘 그렸어. 선생님께 칭찬도 많이 듣고
반장 다음에 그 뭐야, 미화반장을 했다고. 교실 뒤에 게시판
있잖아, 거기에 그림도 붙이고 환경미화를 맡아 했지. 내가 초등학교
3학년이었을 때 전쟁이 일어났잖아요. 전쟁 때는 피난을 안 갔어. 못
갔었지. 그러다 1·4후퇴 때 피난을 갔어. 할아버지는 같이 안 가셨어.
아버지가 돈이 많으니까 피난살이는 그렇게 힘들지 않았어. 피난에서
돌아와 4학년으로 다시 초등학교를 다닐 때부터 그림을 그렸어.
친구 중에 안재홍이라고 있었는데, 그의 누나가 경기여고 미술반이고
할아버지도 화가라는 거야. 언젠가 안재홍이 할아버지 그림이라며
교실로 들고 와서 막 자랑하는 거야. 또 미켈란젤로의 데생도
보여주었는데 얼마나 감동을 받았는지. 막연하게 화가가 되고 싶다는
생각을 했었지.
초등학교 다닐 때부터 그림을 잘 그렸기 때문에 중앙중학교에
가서도 미술반을 했었지. 그런데 그때 중학교 입시가 요즘 대학
들어가는 것만큼이나 어려웠어요. 입학시험에 미술 실기, 데생
시험을 봤는데, 나중에 선생님이 "너 그림 잘 그린다" 칭찬하셨어. 또

우리나라에서 구하기 힘든 '사쿠라'란 일제 수채물감도 사고, 우리 집이 신당동이었는데 동대문 근처 청계천에 있는 헌책방에서 미술책도 많이 구입했어. 그걸 사서 걸어서 집으로 돌아오는 거야. 내가 중학교 2학년 때부터 시를 썼었어. 워즈워드도 좋아하고 또 시를 굉장히 좋아해서 시를 썼고, 고등학교에서도 물론 시를 썼지. 중학생 때는 학원사 주최 뭐 사생대회 나가서 상도 많이 받았지. 애국조회라고 있잖아. 운동장에서 하는 거, 거기서 상을 받을 땐 기분 좋았지.

최 초등학생 때부터 그림을 잘 그리셨으니 어린 시절부터 예술가가 되고 싶은 꿈을 가지셨겠군요. 고등학교 다니실 때도 미술반 활동을 하셨나요?

심 중학교 졸업할 때쯤 예술고등학교로 갈까 생각한 적도 있었어. 물론 집안에서 반대야. 선배들도 "인문고 나오고도 충분히 작가가 될 수 있는데 왜 예고로 가느냐. 예술가는 인문고 나오는 게 더 좋다. 기술적인 것은 모르지만 예술은 인문학을 바탕으로 해야 한다"고 말렸지. 내가 졸업한 학교는 중앙고등학교[1]예요. 민족학교였고, 민족에 대한 자부심도 강한 학교였지. 인촌 김성수 선생님이 설립한 학교이고, 일제강점기에는 일제에 항거하는 중심이기도 했고. 그림이야 초등학교 때부터 했었으니까 고등학교에서도 미술반 활동을 했지. 그런데 입학해보니 미술반이 없어요. 미술 시간도 없고. 담임선생에게 미술반을 만들어달라고 한들 권한이 없으니까 다짜고짜 교장 선생님께 찾아갔었어. 교장 선생님이 심형필 선생님이신데 그분이 선전 때 그림 그려가지고 입선도 하고 그러신 분이야. 수학을 가르치셨는데 물리도 가르치셨다고. 몇 차례 교장 선생님께 "선생님 나는 미술대학으로 가야 하는데 미술 시간은 그렇다 치고 미술실이라도 만들어주십시오"하고 졸랐어. 그러니까 허락해주셔서 미술반을 만들 수 있었어.

1 1908년 6월 20일 개교한 기호학교와 1909년에 개교한 융희학교가 1910년 통합하여 중앙학교로 이름을 바꿨으며, 1915년 인촌 김성수가 중앙학교를 인수했다. 1917년 현재의 계동에 새로 교사를 짓고 이사했다. 중앙학교 교장 사택에서 3·1운동을 논의·계획, 추진 자금을 지원했으며 6·10만세운동을 주도했다(중앙고등학교 홈페이지 학교연혁 'http://choongang.hs.kr/?act=doc& mcode=1011'에서 발췌).

중앙고등학교가 굉장히 아름다운 건물인데, 3층이 도서실이고 4층에 음악실이 있었는데 가운데 천장이 높이 뚫린 2층에 미술실을 만든 거야. 그곳을 내가 매일 청소하고 선생님께 말씀드려 이젤이나 화판도 사다 놓고, 하얀 가운 입고 그림을 그린 거야. 그때까지 중앙고등학교 출신 중에는 미술 하는 선배가 없었어. 4~5년 선배 중에는 홍익대로 갔다 나중에 영화 한다는 분이 있다고 들었지만 말이야. 그런데 중앙고등학교가 일제강점기에는 아주 대단했어. 고희동 선생이라든가 이종우 선생과 같은 근대미술의 쟁쟁한 화가들이 미술 선생을 했었어. 그래서 미술실은 생겼지만 미술 선생님이 안 계셨어. 내가 고등학교 2학년 때 홍익대학교 실기대회에 가서 상도 받고 그러는데 나중에 김숙진[2] 선생님이 강사로 오셨어요.

최 아, 구상 인물화 작가 말씀이군요?

심 응! 그래. 1학년 수업에 미술 시간이 생겼더라고. 나는 혜택이 없었지만 미술실이 좋으니까 선생님도 미술실에서 그림을 그리셨지. 중학교 미술 선생님도 그곳에서 그림을 그리시고. 선생님이 국전에 누드화를 내셨는데 미술실에서 누드모델 그릴 때 고등학교 2학년 까까머리인 내가 선생님 옆에서 누드를 그렸지. 그때 뭐 공립 고등학교, 사립 고등학교에 다 미술반이 있었어. 양정, 보성, 배제, 경기, 용산, 뭐 우리는 서로 다 알고 있었어. 사실은 내가 홍익대에서 상도 받고 해서 홍익대에서 장학생으로 오라는 거야. 그런데 내가 좋아했던 김기팔[3] 형이 기왕이면 사립대학보다 국립인 서울대학교로 가란 거야.

최 그랬군요. 자료를 보니까 고등학생 시절에는 김지하 선생과

2 김숙진(金淑鎭, 1931년생)은 홍익대학교 서양화과와 동 대학원 회화과 졸업하고, 세종대학교 교수를 거쳐 강남대학교 예체능대학 학장을 역임했다.

3 김기팔(金起八, 1937~1991), 평안남도 용강 출생, 1959년 한국일보 신춘문예 희곡 「중성도시」 당선, 1960년 KBS 라디오 연속극 현상모집에서 「해바라기 가족」 당선. MBC 라디오의 ‹제1공화국›, ‹제2공화국› 등 정치드라마 작가로 활동했다. 1991년 향년 55세로 별세. 1993년 2주기를 맞아 중앙고 및 서울대 철학과 동창들과 심양홍, 길용우, 오지명, 최불암 등 연기자들이 뜻을 모아 경기도 파주 장곡공원에 '김기팔 통일염원 방송비'를 세웠다. 이 방송비의 비문은 김지하 시인이 비문을 쓰고, 심정수가 조형을 맡았다.

친구이셨던 걸로 알고 있습니다. 김지하 선생님과는 어떻게 알게
되었고, 무슨 일을 하셨나요?

심　고등학생일 때 미술반에서 활동했지만 문예반 활동도 했어요. 그때
　　선배 중에 아까 말한 김기팔이라고 있었어. 아주 똑똑하고 재능이
　　많아 거의 보스와 같은 선배였지. 문리대 철학과 나온 유명한 방송
　　작가였는데 요절했어. 그 형도 날 좋아하고 나도 그 형을 참 좋아했지.
　　나는 중학교 3학년 때부터 고등학교 문예반에 들락날락했어. 그
　　김기팔 선배가 만든 것이 눌변(訥辯)문학회였어. 달변이 아니라 어눌한
　　거 있잖아. 자기가 말을 더듬으니까 이름을 그렇게 지은 거지. 그때
　　심사위원으로 모신 분이 시에는 미당 선생, 소설에는 김동리 선생을
　　모실 정도로 대단했어. 그때 낭독회 뭐 이런 거 하면 경복고, 경기여고,
　　숙명여고, 중동고, 이런 학교 문예반 애들이 우리 학교로 왔어요.
　　중동고등학교 다니던 김지하는 나보다 1년 선배인데 김기팔 형의
　　소개로 알게 되었지. 우리 문학회 시화전이나 낭송회 때 김지하 형이
　　참석했었어. 김지하도 김기팔 형하고 아주 친했다고. 그래서 나도,
　　김지하도 같이 문학 활동을 한 거지. 나중에 그 양반은 미술대학
　　미학과로 들어오고, 나는 미술대학 조소과로 들어간 거지.

최　그런 인연으로 김지하 선생님이 선생님의 작품에 대해 여러 차례 글을
　　쓰셨군요. 김지하 선생의 회고에도 고등학생 때 선생님과의 인연에
　　대해 말씀하신 게 있더군요.

2. 서울대학교 미술대학 조소과 입학과 군복무

최　문학도 좋아하시고 문예반에서 활동도 하셨는데 서울대학교
　　조소과로 진학하신 데는 특별한 동기가 있었습니까? 혹시 부모님께서
　　반대하지는 않으셨는지?

심　아, 무척 심하셨지. 몰래 들어간 거라구. 그 당시에는 라디오에서
　　합격생 명단을 발표하는데 법대 다음에 미대잖아요. 근데 법대

명단에 없는 거야. 법대 지원 안 했으니까 당연하지. 미대 합격생
명단이 발표되는데 내 이름이 제일 먼저 나오는 거예요. 미대 수석은
아니고 조소과 수석이었나 봐. 그래서 아버지도 알게 되신 거지.
어떡하나. 합격했으니 인정하실 수밖에. 회화과로 들어갈 수 없어서
조소과로 갔지만 조소과 들어가기 전까지 조각은 해본 적이 없어.
옛날에는 조소과가 있는지도 몰랐어. 대학 가서 알았던 거야. 그런데
지금 생각해보니 조각을 전공한 거 너무 잘 선택했다고 믿어요.
화가는 조각을 할 수 없지만 조각가는 그림을 그릴 수 있잖아. 대학에
들어가서는 전부 다 공부했다구. 회화니 조소니 구별이 없었지.

최 조각을 한 번도 하지 않고 조소과로 진학한 게 믿어지지 않네요. 동기
중에는 누가 계신가요?

심 류종민, 조재구. 최 선생은 모를 거야. 김대환, 손필영. 또 신덕제라고
있는데, 걔는 미국으로 갔고. 류종민은 시집도 냈지, 세 권.

최 류종민 선생님은 저도 자주 뵙는 편입니다. 불교에도 조예가 깊은
분이시지요. 선생님께서 대학에 입학하신 1960년에 4·19혁명이
일어났습니다. 신입생으로 겪은 4·19에 대한 기억은 어떠신가요?

심 입학하고 «대학신문» 기자로 일했었지. 4·19 때는 경무대까지 갔었어.
신문 기자이니까. 데모하고 쫓겨 다니고. 굉장히 많이 죽었다고. 바로
옆에서 죽은 애도 있었어. 그땐 제대로 공부할 분위기가 아니었지. 거의
못했어요. 그래서 «대학신문» 기자랍시고 맨날 기팔이 형 있는 문리대
연극반을 드나들었지. 그때 기팔이 형이 문리대 철학과 연극반을
했어요. 그 연극반 선배들 중에 이순재니 뭐 이런 사람이 있었어요.

최 입대는 5·16 후에 하신 건가요?

심 그러니까 5·16이 일어날 때까지도 공부는 거의 못했지. 난 입대할
생각이 없었는데 5·16이 일어난 지 얼마 지나지 않을 때 어릴 때부터
친했던 친구가 "야, 우리 군대나 가자" 그러는 거야. 어수선하고
공부도 할 수 없는 지경이니까 그해 10월에 입대한 거지. 그 친구가
나하고 중학교, 고등학교 동창생이고 문리대 영문과 다니던 친군데,

"야, 공군으로 가자"해서 공군 시험을 봤잖아. 육군과 달리 공군은 만 3년을 했거든. 그때 군사정권이 학생들에게 특혜를 줄려고 육군, 해병대, 해군은 복무 기간이 짧았어. 그런데 공군은 죽어라 기술을 가르쳐놓고 제대시켜 버리면 안 되니까 복무 기간이 3년이었다고. 난 교육행정 병과라서 아무 상관도 없는데 36개월을 꼬박 복무해야 했지. 대전에 있는 훈련소에서 두 달 훈련받았는데, 뭐 내가 그러려고 한 건 아니지만 1등을 한 거야. 그 훈련소 작전과 과장이란 분이 나를 뽑아서 데려다놓고 당번병을 시켰어. 그래서 자기 사무실 문 옆에 책상까지 마련해주더라고. 내 계급이 이등병, 일등병인데도 날 부를 땐 "어이, 심 소위"라고 불렀지. 나중에 안 거지만 자기 부인이 홍익대 미술과를 나온 거야. 게다가 내가 미술대학 다니다 왔으니까 호감을 갖고 대해준 거야. 그렇게 대전에서 한 1년 넘게 근무했을 거야. 그러다 이 양반이 공군본부 인사부 사병관리 과장으로 발령받으면서 전근하는 날 나도 데리고 간 거야. 아, 그래서 지프 타고 서울 들어올 때, 영등포 지날 때는 랄랄라 노래가 저절로 나왔지. 그리고 나를 오류동에 있는 공군부대에 배치시킨 거야. 어느 날 그 양반이 "어이, 심 소위, 공군에서 뭐 할 만한 일 없어?" 그러기에 "아, 사실은 제가 건의사항이 있습니다. 저 같이 미술대학 다니다 오거나 졸업하고 입대한 사병도 많지 않습니까? 군에는 군악대도 있는데 미술반을 만듭시다"고 제안했지. 그런데 당시 공군에는 그런 편제가 없으니까 나를 공군본부로 발령을 내더라고. 본부에 가니 대령, 중령, 대위 같은 장교들과 같이 근무하잖아. 미술반 편제는 없지만 비슷한 걸 만들었어. 그게 뭐내면 해마다 공군미술제를 한다는 거야. 그래서 예하부대에 공문을 보내 미술 전공한 사병들에게 시간을 줘서 작품을 제작하게 한 거야. 내가 초등학교 때 교실미화도 했잖아. 그때 기억을 살려 예하부대 사병들이 부대 내 정원, 간판, 부대 내에 입간판이 많잖아, 그런 것들을 미화하게 만들었어. 그 중에서 제일 기억에 남는 것이 공군미술제인데 "이왕이면 서울 시내에서 합시다"고 했지만 그땐 제대로 된 전시장이 없으니까 중앙공보관에서 전시를 열었어. 그 후 제대했기 때문에 공군에 미술반을 만들지는 못했지만. 1964년에 제대하고 2학년 2학기로 복학했지.

3. 복학과 졸업 전후

최 선생님께서 조소과 재학 중이실 때 김종영 선생이 재직하고
계셨습니다. 그분으로부터 어떤 가르침을 받으셨는가요? 김종영
교수 외에 다른 교수로부터 지도받으시면서 좋은 영향을 받은 부분이
있으면 말씀 부탁드립니다.

심 응. 김종영 선생님, 김세중 선생님, 송영수 선생님이 계셨어요. 최의순
선생님도 강의를 하신 것 같은데. 김종영 선생님은 수업 시간에
별로 말씀을 안 하셨어요. 표지가 두껍고 까만 거, 그 출석부 들고
들어오시면 그 주변에 모이는 거야. 그렇게 학생들이 모여앉아
있는데 "조각가는 우주의 질서를 찾아가는 존재다", "조각가는
사물을 보는 통찰력이 있어야 된다", "조각은 영혼과의 대화, 예술은
초월이다"라고 말씀하시는 거야. 도대체 무슨 말씀인지 알아들을
수가 있나. 그렇게 심오한 철학적 말씀만 하시고 나가시니 "그런가
보다"하고 작업했어요. 그러고 나가셨는데 선생님의 연구실에서
딱딱 하는 소리가 나는 거야. 애들도 나가려면 그 소리를 들어야
하거든. 들어올 때도 그 소리를 들으면서 와야 하는 거야. 그게 무언의
가르침이었지.

복학하니 미대가 문리대 자리에서 수의과대학으로 옮겼더라고.
조소과 실기실은 김종영 선생님 연구실을 지나쳐 깊숙한 곳에 있었어.
김종영 선생님 연구실 옆에 송영수 교수 연구실이 있고. 복학해서 이
실기실에서 열심히 작업했지. 가끔 김종영 선생님이 오셔서 작업하는
거 보시곤 옆에 앉으셔서 "심 군, 너무 심각하면 안 돼", "많이 다듬지
말게" 하시고 가서. 또 뭐 "조각은 사랑이다"라고 하고 가시면 무슨
의미인지 알아듣지 못하고 하던 작업을 계속했지. 선생님은 작업에
대해 "여길 깎아라, 저길 고쳐라" 이런 말씀은 전혀 안 하셨어.
"조각은 단숨에 이루어지는 것이 아니다"는 식으로 아주 본질적인
부분만 말씀하셨지. 김세중 선생도, 송영수 선생도 다 김종영 선생님
제자셨잖아요. 그래서 그분들도 수업 시간에 말씀을 많이 안 하셨어.
최의순 선생은 예외로 말씀을 많이 하셨어요. 아무튼 실기실에서

나가려면 꼭 김종영 선생님 연구실을 지나쳐야 하잖아. 선생님은 늘 7시나 8시가 돼야 퇴근하셨거든. 그런데 항상 연구실에서 작업을 하셨어요. 연구실에서 목조나 석조 작업을 하시는 거지. 그러니 내가 일찍 나갈 수가 있나? 말씀은 많이 하지 않으셨지만 그게 큰 가르침이었어. 당신 자신이 몸소 꾸준히 작업하시는 걸 그 소리를 통해 보여주셨기 때문에 우리는 그 소리를 들으며 공부했다고 할 수 있지.[4]

최 재학 시절 미술교육에 대한 다른 기억은 없으신지?

심 김종영 선생님은 워낙 말씀이 없으셨지만 조각가의 자세나 태도 같은 것에 대해 가르쳐주셨고, 유근준 선생님은 미술사 원서 강독을 했어요. 수업 시간에 선생님들이 거의 실기실로 안 오셨어요. 우리끼리 작업한 거지. 그런데 내가 졸업하고 유학을 갈려고 했었잖아. 추천서가 필요해서 김종영 선생님께 말씀드렸더니 "그래, 갔다 와야지"하시더라고. 결국 유학은 못 갔지만 졸업하고 해마다 선생님께 세배를 갔어. 어떤 때는 열 명이 모여서 가기도 하고. 가서는 뭐 이런저런 이야기 많이 했지. 또 송영수 선생님이 날 특히 아끼셨지. 졸업한 후에는 조교 비슷하게 송영수 선생님 일도 거들어 드리고. ⟨사명대사상⟩(1968) 같은 거 제작하실 때.

최 선생님과 저는 오랫동안 연말마다 임영방 선생님을 모시고 조촐하게나마 송년회를 겸한 사은의 모임을 가져왔습니다. 학교 다니실 때 임영방 선생님과의 특별한 인연은 어떻게 이루어졌는지요?

심 내가 졸업하고 송영수 선생님 밑에서 일하고 있을 때 대학원으로 갈려고 했었어. 선생님께 "대학원으로 갈까요?"하고 물어보니 "가서 뭐 하려고? 내 일이나 거들어라" 하시는 거야. 사실 내가 어릴 때부터 불란서로 유학 가고 싶었다고 했잖아. 그런데 그때 불란서는 이미 죽었을 때야. 모두 미국으로 유학 가려고 했기 때문에 나도 방향을 미국으로 틀 수밖에 없었지. 그때 유학이란 게 지금처럼 쉬울 때가

4 심정수, 「나는 아직도 선생님의 수업 중입니다」, 『큰 스승 김종영 각백—그를 그리는 서른세 편의 회상록』, 우성김종영기념사업회 엮음, 열화당, 2015, 126~128쪽 참고.

아니야. 못 가. 극소수만 이과 계통에서 뭐 화학, 물리, 공학 이런 데서만 갈 수 있었지. 김인중 같은 경우는 신부님이니까 갈 수 있었고, 임충섭이도 갔지만 이민을 가거나 친척이 있거나 그런 경우에만 가능했던 거지. 그리고 유학 시험도 봤다고. 그래서 내가 미국에 유학 가려고 시험도 보고, 뉴욕주립대로 갈 자격도 된 거지. 비자만 받으면 되는데 결국 안 됐어. 그런데 내가 무슨 말 하려다 이 이야기하는 거지?

최 임영방 선생님과의 인연에 대해 ….

심 김경인은 대학원에 들어갔다고. 임영방 선생님이 그때 미술대학에 강사로 나오셨어. 내가 졸업할 무렵이니까 67년쯤이겠지. 경인이하고 나하고 친하니까 난 수업은 없었지만 대학원에 놀러간 거야. 간혹 선생님 수업에 청강도 하고, 강의 끝나면 임영방 선생님은 경인이하고 늘 이거(술 마시는 시늉) 하시는 거야. 그러면 나도 그 자리에 끼어서 선생님하고 마셨지. 한참 후에 김경인, 오경환, 나, 이봉렬이 이렇게 선생님하고 술친구가 돼 많이 마셨어. 어떤 때는 4인방이고, 어떤 때는 5인방으로 어울려 선생님하고 자주 술 마셨어. 유학을 못 가게 되었고 대학원도 안 가고 있으니 대학원에는 가야겠더라고. 마침 오경환이 동국대에 재직 중이었는데 교육대학원에 미술교육과를 만들어 우수한 학생 유치하려고 막 그럴 때 나한테도 거기 들어오라는 거야. 대학원은 한참 늦게야 들어간 거지. 그 교육대학원에 임영방 선생님이 미술사 강의를 나오신 거야. 그러니 일주일마다 수업 끝나면 나가서 같이 어울려 마셨어. 내가 첫 개인전을 준비하면서 우연한 기회에 선생님께 말씀드렸더니 "어, 그래, 그럼 글은 내가 써줄게" 그러셔서 첫 개인전 글을 임영방 선생님이 쓰셨어요. 선생님이 내 작품을 좋아하셨어.

4. 초기 작업과 휴지기에 대해

최 그러면 이제 작품에 대해 여쭤보겠습니다. 대학 재학 중이던 1965년에 목조 ‹무제›와 현재 브론즈로 남아있는 ‹비상› 등을 발표하셨고, 졸업

해에는 석고로 ‹비상› 두 점을 발표하셨습니다. 이 작품들은 어떤 주제로 제작하셨고, 어디서 발표하셨는가요?

심 이게(도록의 ‹비상›을 가리키며) 내가 동판 두드린 것으로, 국전에 출품해 입선을 했었어. 그땐 대학생도 국전에 출품할 수 있었지. 또 다른 ‹비상›은 졸업 작품인데 국전에 낸 것보다 더 단순화시키고, 날개가 이렇게 꺾여 나간 형태야. 당시 내가 브랑쿠시를 좋아했어. 브랑쿠시의 ‹공간의 새› 있잖아. 그거 하고는 다르지만 공중에서 착지하거나 날아가는 그런 형태를 만들려고 한 거야. 그게 참 이상한 거야. 난 이게 오늘날까지 다 관계가 되는 것 같애. 마치 새가 공중에 뜰 때, 말하자면 물체가 공기 속에 어떻게 존재하는가 하는 공간의 문제라고. 공간이란 것이 여기 주먹이 있으면 이걸 둘러싸고 있는 거라고 생각하잖아. 그런데 난 외부가 아니라 그 내부 공간을 보려고 한 거지. 난 아직도 기억하는데, 김종영 선생님이 그러셨어. 왜 우리나라 들판에 큰 나무가 하나 있잖아. 그 나무가 무슨 역할을 하냐. 물론 여름철에는 그늘도 제공하고 하지만 그 나무가 공간을 제압하는 덩어리라는 거야. 브랑쿠시의 새도 그런 거지. 공간에 덩어리가 있는 거야. 나는 그렇게 보지 않고 그 공간에 덩어리가 어떻게 뜨고 내리느냐, 그 문제를 표현하려고 했던 거야. 동판을 두드려서 만든 작품은 현재 없고 사진만 남아있어. 그건 송영수 선생 영향을 많이 받은 거야.

최 맞습니다. 송영수 선생님 작품도 동판을 두드려 새를 만들었지만 날지 못하는 새였지요.

심 그 작품으로 금상[5]을 받았어. 최만린 선생님이 좀처럼 칭찬을 안 하는 분인데 그 작품을 보고 칭찬하시더라고.

최 그러셨군요. 다른 질문을 드리겠습니다. 고등학교 때부터 김지하 선생님하고 친하셨잖아요. 선생님께서는 1967년에 대학을 졸업하셨고, 2년 후 오윤 등의 후배들이 '현실동인'을 결성했습니다. 현실동인은 김지하 선생님과도 깊은 관계가 있지요. 「현실동인

5 심정수는 이 작품으로 1967년 서울대학교 개교 20주년 기념 미술전에서 조소부문 금상을 받았다.

선언문」을 그분이 작성하신 것으로 알고 있습니다. 그렇다면 동문이란 사실 외에 혹시 그분들과 특별한 인연이나 관계가 있으셨는지?

심 오윤은 내가 1980년 '현실과 발언' 이후에 알았던 거야. 한참 후배라 그 전에는 전혀 몰랐어.

최 선생님께서는 대학을 졸업하신 후 1970년대 말까지 중고등학교 교사로 재직하시면서 '제3그룹'이란 단체에서 활동하셨지요? 이 단체에서 활동한 동인들 중에서 나중에 민중미술운동에 참가한 분들도 있지 않습니까? 이때 출품하신 작품과 당시 동료들과 작업에 대해 나누셨던 대화가 무엇이었는지요?

심 그건 잘못 알고 있는 거야. 우린 민중미술하고 전혀 상관없어. 내가 위고, 그 아래에 심문섭, 전준 등이 있었는데 '제3그룹'이란 이름에서 알 수 있는 것처럼 약간 국전에 대한 안티 성격을 가지고 있었어. 심문섭이나 전준은 국전에 출품했지만, 나는 두 번인가 세 번 국전에 냈다가 그 후에는 안 냈어.[6] 그때 내가 윤수 형 글 쓴 걸 보고 ….

최 김윤수 선생님 말씀이군요?

심 당시 윤수 형이 이중섭론, 김환기론 이런 글을 썼는데 아주 비판적으로 썼어. 나는 이중섭, 김환기 이런 분들이 다 훌륭한 분으로만 알았지. 그런데 그렇게 칼을 댈지는 몰랐거든. 아, 그래서, 대단하시다. 그러나 그때는 이름만 알았지.

최 그때부터 김윤수 선생님과 친분이 있었던 것은 아니군요.

심 그럼, 윤수 형도 80년대 이후에 알게 된 거지.

최 그러면 '제3그룹'에서 활동했던 분은 민중미술과 전혀 상관없군요?

심 전혀 상관없지. 그게 제3조형회하고 틀려, 회화그룹.[7]

6 심정수는 1967년부터 69년까지 세 차례에 국전에 출품했다.

7 이 대화에서 서로 약간의 착오가 있었다. 심정수는 '제3조형회'를 '제3그룹'으로 기억했고, 대담자는 심정수가 제3그룹에 참가한 것으로 잘못 알고 있었다. '제3그룹'은 1973년 권승연, 나영삼, 박재호, 유희영, 오경환, 이동진, 이정수, 조용각이 '일체의 화단정치를 거부한다'는 취지로 창립한 단체였다(김달진미술연구소, 『한국미술단체 자료집』, 2013, 171쪽). '제3조형회'는 1969년 김세경, 손필영, 심문섭, 심정수, 안성복, 오세원, 장도수, 장정남, 전준, 최명룡, 한기옥, 황인우 등이

혹시 '12월전'**⁸** 말씀하시는 건가요? 김정헌, 임옥상, 신경호 등이
참가한 ….

심 12월전? 그거 80년대 나타난 단체 아닌가?

최 70년대 후반.

심 그런가? 제3그룹? 제3조형회 …, 아, '12월전'이네. 아무튼 난 그림은
안 냈지만 그 애들하고 어울렸지.

최 이영욱 선생과의 대담에서는 1970년 이후 특별한 작업을 하지 않고
방황하며 유학 준비를 하셨다고 말씀하신 걸로 알고 있습니다. 졸업
이후부터 '현실과 발언'에 참가한 시기까지 1970년대를 어떻게
보내셨는지도 선생님의 작업을 이해하는 데 중요한 부분이라고 할 수
있겠지요. 졸업 직후에는 무엇을 하셨는지?

심 1967년에 졸업하고 유학은 가야겠으니 돈을 벌어야겠다는 생각이
들더라고. 그래서 잠시 방직회사에 들어가긴 했지만 금방 그만두었어.
입사 시험까지 치르고 디자이너로 들어갔지만 몇 개월 일하다
그만두었어. 그러다 다른 회사에서 제안이 들어온 거야. 광고회사
팀장으로 갔지만 일이 너무 많아. 유학 가려면 공부를 해야 하는데
시간이 없는 거야. 그러던 어느 날 학교 갔더니 유근준 선생님이 "심
군, 학교 선생으로 안 갈래?" 그러셔서 "아, 좋아요"하고 직장을
학교로 옮겼지. 학교는 퇴근 시간도 일정하고 내 공부도 할 수 있잖아.
광고회사는 퇴근 시간도 없고 집에 와서도 아이디어를 짜내야 하잖아.
팀장이니까. 내가 평생 그 분야에서 일할 것도 아닌데 너무 시간이
없는 거야. 그래서 대경중고등학교에서 근무했었는데 교사 월급이
적었어. 학교로 갈 때는 1~2년 정도만 근무하려고 했었거든. 그리고

'어떤 이즘이나 사상을 앞세우지 않고 작가 나름의 내용과 형식을 추구한다'는 취지로 창립했으나
1971년에 해체되었다(김달진연구소, 앞의 책, 172쪽).

8 '12월전'은 서울 미대 회화과, 조소과 출신들이 1974년에 결성한 단체다. 김범열, 김정헌, 김차섭,
민정기, 박관욱, 박부찬, 신경호, 임옥상, 원승덕, 최남진, 최인수, 황태갑이 창립 회원이었으며,
1983년 11회전을 끝으로 해체되었다. 1993년에 열린 《12월전―그 후 십년》에는 강요배, 김정헌,
김일영, 김창세, 김호득, 민정기, 박관욱, 박재동, 박부찬, 신경호, 원승덕, 윤성진, 임옥상, 최병민,
홍순모가 출품했다(김달진연구소, 앞의 책, 133쪽).

조건을 걸었어. "난 담임 같은 건 일절 안 한다. 수업 시간 외에는
작업을 하겠다. 미술실을 달라"고 했지. 학교에서는 2시나 3시쯤이면
퇴근해서 영어 학원에 다녔어. 내가 불어는 잘 하지만 영어는 서툴잖아.
토플도 보고 했다고. 그런데 2년만 하고 그만 두려다가 학교생활에
재미가 붙으니까 계속 근무했었어.

5. 전통에 대한 관심과 '현실과 발언' 시대

최 1979년에 '현실과 발언'이 결성되었습니다. 몇 년간 작업을 안
 하시다가 현발에 참가하신 데는 특별한 동기가 있으셨는지요?

심 현발 이야기하기 전에 이거부터 먼저 말해야겠네. 아까 말했던 것처럼
 내가 졸업한 중앙고등학교가 민족학교잖아. 어릴 때부터 나에게도
 그런 게 있었다고, 민족의식이랄까. 내가 고등학교 2학년이었을 때
 중앙공보관에서 미국에서 오신 여성 미술평론가, 이름이 뭐더라 ….

최 마리아 핸더슨?[9]

심 마리아 핸더슨? 비슷한 거 같은데? 거기서 강의를 그 분이 했는데 내가
 아직 잊지 못해. 그때 우리가 공부할 때 아그리파나 비너스, 뭐 이런
 거 배웠잖아. 전부 웨스터나이즈된 거였지. 그런데 그분이 "한국이
 역사가 깊은 나라인데 너무 서구만 쫓아가는 거 아니냐" 이런 거야.
 그게 머리에 박혔어. 당시 내가 일기에도 민족미술 뭐 이런 것에 대해
 썼었어. 그러다가 1968년에 주재환이 백기완 선생 사무실에서 잠시
 일한 적 있었어. 나는 백기완 선생 같은 분을 감히 만날 수도 없었고,

9 마리아 핸더슨(Maria von Magnus Henderson, 1923~2007)은 베를린에서 태어난 조각가이자
 미술품 수집가, 미술 애호가였다. 하버드대학교와 대학원을 졸업한 그레고리 핸더슨(Gregory
 Henderson, 1922~1988)과 1954년 교토에서 결혼했다. 그레고리는 1948년~1950년에 이어
 1958년부터 1963년까지 주한미국대사관 문정관으로 한국에서 근무했으며, 마리아는 그레고리가
 두 번째로 한국에서 근무하는 동안 서울대 미술대학, 홍익대 등에서 강의를 하면서 미술평론을
 기고하기도 했다. 박정희와 관계가 악화되자 1963년 한국을 떠나면서 이들 부부는 외교관의
 면책특권을 이용해 한국의 많은 문화재를 대량 반출했기 때문에 '문화재 약탈자'란 평가를 받고 있다.

너무 먼 분이라고 생각했었는데 그분이 그런 의식이 강한 분이잖아. 그때는 주재환이 또 심우성 형을 사귈 때야. 우성 형이 남사당패, 꼭두각시놀음, 봉산탈춤 이런 걸 막 발굴하고 있을 때야. 그래서 주재환 덕분에 내가 그런 것들을 배운 거지. 배웠다기보다 구경한 거지. 그때 내가 우리 민족의 예술, 이걸 해야 된다는 생각을 강하게 가진 거야. 그때까지 내가 비구상, 앱스트렉트, 피규레이션 뭐 이런 것에 대해 막연하게 접근하다가 민족미술에 대한 생각을 깊이하게 된 거지. 그러던 중에 '현실과 발언'을 만난 거야. 현발 애들은 나를 알지도 못했어. 어쩌다 내가 현발에 들어가게 됐나? 아, 주재환이 나를 추천한 모양이야. 현발이 추구하는 게 나에게 공감이 왔어. 그때 사회적 반응이 굉장히 좋았어. 현발은 안티테제를 내세웠지만 주제나 폭이 굉장히 넓었어. 단순히 현실과 발언이 아니라 민족미술, 역사에 대한 인식을 새롭게 하는 자각이 일어난 시대라고 해도 과언이 아니야.

최 현발에서 활동하시면서 토론, 세미나 등을 많이 하신 것으로 알고 있습니다. 그 당시 선생님께서는 주로 어떤 주제로 발표하시거나 또는 자기주장을 펼치셨는지?

심 나는 걔네들하고 많이 틀렸지. 나는 민족적인, 민족미학 이런 걸 찾으려고 했다고. 그건 윤수 형과도 연결되지.

최 그러면 원동석 선생님과도 상통하는 것이었겠네요? 원 선생님께서도 민족미학을 주장하셨으니까.

심 원동석하고는 틀려. 원동석은 현실 참여적이야. 나중에 그런 쪽으로 갔다고. 윤수 형도 약간 그런 쪽으로 가고. 나는 그런 게 아니고 '미술은 미술이어야 한다'고 했어. 그게 달라, 처음부터. 나는 현실 참여하고는 약간 거리를 뒀어. 나는 민족미학, 정체성, 우리가 누구인가에 대한 자각 증세가 강했고, 거기는 독재체제에 대한 반대, 자본주의에 대한 반대, 그런 쪽으로 갔지. 작품도 그런 쪽으로 갔지만. 다만 내 작품에도 그런 게 있지. 현실적인 것도 약간 있지. 청년들을 주제로 한 작품 이런 것에서. 나는 초점이 그런 쪽에 강해서 발표는 주로 그런 쪽(민족미학, 정체성)으로 했으니 틀렸다고. 나중에 민족미술협의회를 만들 때 나는

참여를 안 해. 나는 그럴 필요가 없다고 했어. 민족미술협의회를 만드는 거는 좋다, 그런데 민족미술협의회를 만들자 바로 거리로 나갔다고. 데모하고 그랬어. 나는 그러지 말라, 일제강점기라면, 식민지 시대라면 나도 거리로 나가겠다, 지금 우리는 미술로서 이야기해야 한다, 그게 내 주장이었거든. 미술이 거리로 뛰쳐나가 성명서 발표하고 이런 것에 대해 나는 다른 생각을 가지고 있었어. 그런데 민족예술총연합이 결성되었을 때 나는 거기에는 가입했어. 내 생각과 맞는 게 많았거든.

최 그럼에도 불구하고 현실과 발언은 창립 이후 «도시», «행복», «미국은 우리를 본다», «6·25» 등 한국 현대사와 문화를 비평적으로 검토하는 기획전을 실행했습니다. 어쩌면 서울에서 태어나 성장하고 전쟁을 겪으신 선생님과 맞는 주제라는 생각이 듭니다. 이때 출품하신 작품에 대해 말씀해주시지요?

심 그런 게 나에게도 있지. ‹구도자›, ‹노래› 이런 것, 특히 현실과 발언 초기에 발표했던 것들이 방황하는 사람들, 방황하는 한국 사람들을 표현한 거잖아. ‹구도자› 같은 경우가 반 미친 사람이 거적 뒤집어쓰고 거리를 방황하는 그런 모습을 표현한 것이고, 또 하나는, ‹노래›라는 것은 기타를 치는 사람이고, 다른 거로는 거꾸로 이렇게 튀어나오는 것 같은 것도 있어. 그런데 그것에는 민족적인 거 뭐 이런 게 약했는데 그것이 나온 것은 90년 개인전 때 ‹탑바위› 이런 거야. 80년대 초반에는 민족적인 것에 대한 공부가 아직 부족할 때였지.

최 현발 초기의 작품에 대해 말씀하셨는데 작품을 주제나 경향별로 나눠 여쭤보겠습니다. 1979년의 ‹긴장›으로부터 1980년의 ‹갈등›, ‹구도자›, ‹그림자›, ‹가슴 뚫린 사나이› 등은 표현적이면서 실존적인 문제의식이 강하게 드러나고 있습니다. 대부분 상처 입은 사람들이잖아요. 이 작품들은 당시 사회상황과 어떻게 연관되고 있는지요?

심 내가 현발에서 활동하면서 많은 사람들과 이야기도 하고 했잖아. 그런데 사람들에게서 발견한 그때 당시의 방황이라고 할까 허무랄까, 이런 것이 작품으로 나오지 않았나 생각해. 사실은 내가 현발 이전에 앱스트랙을 했었거든. 구상적인 거는 학생 때나 그 이후에 잠깐 했었고

70년대는 발표는 많이 안 했지만 추상적인 것을 했었어. 그런데 내 작품을 보면 〈오늘〉이란 게 있잖아. 그게 70년대에 했던 작품 중의 연장이야. 그게 뭐냐 하면 추상적인 작품 중의 하나인데 우리 무용에서 나온 거야. 우리 무용이 이렇게 감았다가 풀고, 또 감았다가 풀고, 다시 말해서 추상적이 말로 하면 긴장과 완화야. 긴장했다가 풀어버리고 그 원리를 내가 조각에 적용한 거거든. 그게 출발은 추상이었지만 현발을 만나면서 사람을 넣기 시작한 거지. 사람을 넣으면서 표현이 달라진 거지. 그 작품에 임수경도 나와.

최 예. 그 작품에는 많은 인물들이 등장하지요. 그래서 서사적으로 보이기도 합니다. 그런 점은 〈터〉에서도 발견할 수 있는 특징이기도 합니다. 추상적인 구조 속에 어부, 농부, 공장 노동자 등이 등장하고 있지요. 그런데 추상을 하시다가 구상으로 바뀔 때 갈등 같은 것은 느끼지 않으셨어요?

심 아냐. 그게 왜 그런가 하면 우리는 학생 때도 피귀라티브를 많이 했으니까 갈등이란 건 못 느끼고. 그리고 우리가 현실과 발언을 하면서 제일 공격했던 게 70년대 미술이거든. 그때 미술이 너무 패턴 하나만 계속 울궈먹는 거 이런 걸 공격했지. 그때 우리가 말했던 것 중에 하나가 마치 특허 낸 거, 장사꾼처럼 특허를 '내 거다' 하고 반복하는 거는 특허 상품이지 예술이 아니다고 공격한 거야. 나는 그것만이 예술이 아니다, 내가 생각하기에는 자기 생각을 표현하기 위해서는 무슨 방법을 사용해도 상관이 없다는 거야. 그러니 내가 추상에서 구상으로 넘어간 것도 당연한 거지. 구상도 꼭 그것만을 고집할 이유가 없어. 난 지금도 똑같애. 내가 90년대 말부터 2000년대에 대상을 약간 단순화시킨 거는 어떻게 보면 그거하고 관계가 되지. 그러다 설치도 해보고. 나는 앞으로도 더 철저하게 그러려고 그래.

최 화제를 바꿔보겠습니다. 많은 부분 알려지긴 했지만 1979년 현실과 발언 창립전은 촛불 전시를 했었지요. 나중에 동산방화랑에서 하기는 했습니다만. 문예진흥원 미술회관 전시가 불발되면서 어떻게 보면 제도권으로부터 요주의 작가로 지목될 수도 있었을 텐데 1981년에

미술회관에서 첫 개인전을 하셨어요. 그때 다른 문제는 없었습니까?

심 없었어. 창립전에 대해 이야기해야겠네. 그때 문예진흥원 심사위원 중에 누가 있었느냐 하면 권옥연 선생님 계시고, 유근준 선생님도 계시고 이랬어. 그런데 미술회관 쪽에서 이상하다 이런 거야. 그러곤 셔터를 내린 거야. 셔터를 내리고 우리는 이러고 있는데 선생님들이 오신 거야. 권옥연 선생님은 내가 1학년 때 데상을 가르치셨고, 유근준 선생님은 미술사 원서 강독. 다 은사들이잖아. 그런데 그때 군부가 무시무시할 때잖아. 얼마나 무서울 때였는데. "심 군, 시대가 어느 시대인데 이런 걸 발표해. 너희들 가만히 있어. 전부 잡혀갈래? 감옥 갈래?" 이러시는 거야. 나도 빌딩에서 기타 치고 있다든가, 거지가 거리를 걸어가고 있다든가 이런 거 냈었잖아. 사실은 그때 내가 연장자 중의 한 명이거든. 그때 대표 뭐 이런 게 없었어. 그러니 성완경, 최민이 나보고 올라가래. 올라가서 이야기하란 거야. 그래서 올라갔더니 두 선생님이 계셔. 그랬더니 선생님이 막 뭐라시는 거야. "너희들 지금이 어떤 때인데 하필이면 이런 전람회를 하는 거냐? 너희들 다 다쳐. 그러지 말고 빨리 닫아"라고 호통을 치시길래 나는 "그럴 수는 없습니다, 안 되는데"라는 말만 하고 앉아 있는 거야. (선생님들이) "안 되긴 뭐가 안 돼, 전람회 하지 마" 하셔서 더 이상 말도 못하고 내려온 거지. 그랬더니 완경이가 나한테 "형은 올라가서 뭐 한 거야"하고 야단을 치는 거야. 그런데 손님들이 오잖아. 그래서 촛불 전시를 하게 된 거지. 미술회관에서 아예 전기도 내렸잖아. 결국 그날만 촛불로 전시를 하고 일반 발표는 못했지. 그때 언론에서 마치 1930년대 카프(KAPF), 소시얼리스트 운동 같기도 하다 뭐 이렇게 보도한 거야. 그런데 동산방 박(주환) 사장이 자기 화랑에서 전시하게 해준 거야. 내 개인전 때, 미술회관에서 했잖아. 그때도 박 사장이 내 작품 두 점을 샀어. 그걸로 전시 경비는 일부 충당한 거지.

최 첫 개인전 때 미술회관 빌리는데 큰 문제는 없었군요?

심 아, 없었어. 그런 건 아예 없었고, 권옥연 선생님이나 유근준 선생님이 심사위원이셨는데 통과시켜주셨지.

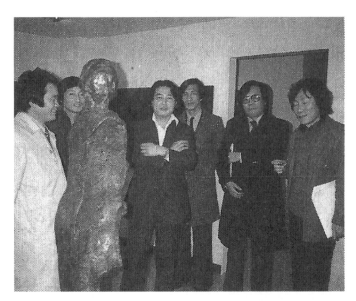

(위) 동산방화랑에서 열린 '현실과 발언' 창립전. (오른쪽부터) 이봉렬, 박재호, 정병관, 심정수, 김경인 등(출처:
『민중미술을 향하여, 현실과 발언 10년의 발자취』, 과학과사상, 1990)
(아래) '현실과 발언' 창립전에서 오윤의 작품 앞에 선 손장섭, 여운, 심정수 등(출처: 앞의 책)

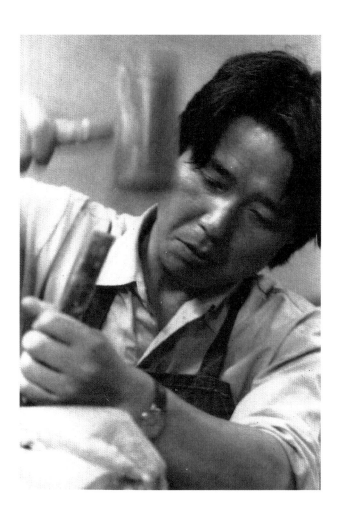

1986년 잠실 작업실에서(출처: «계간미술» 1986년 가을호)

(위) 1995년 '서해안'을 주제로 한 전시를 준비하며 서해안에서 자신의 작품 ·산란기·를 들고 있는 작가
(아래) 송년회에서 임영방 전 국립현대미술관장과 심정수(2011년 12월 30일)

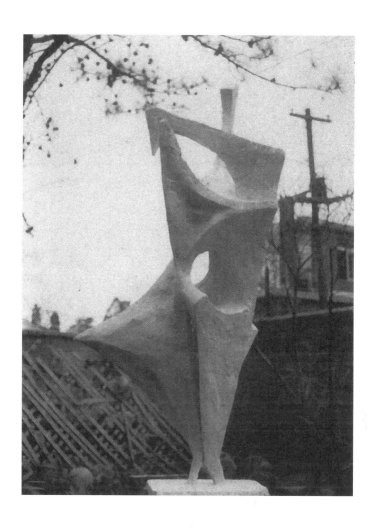

비상, 석고, 170×80×70cm, 1966, 원작 소실

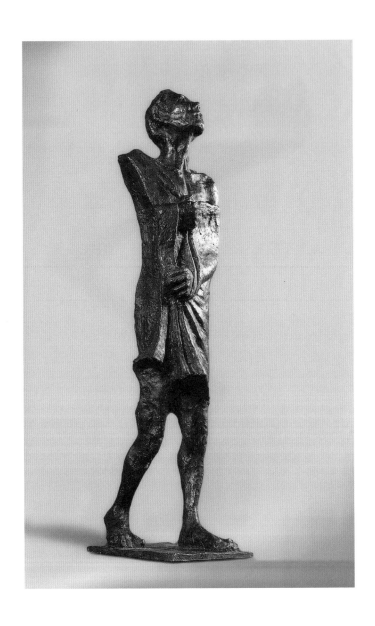

구도자, 브론즈, 145×45×35cm, 1980, 작가 소장

오늘, 브론즈, 47×64×100cm, 1995, 서울시립미술관 소장

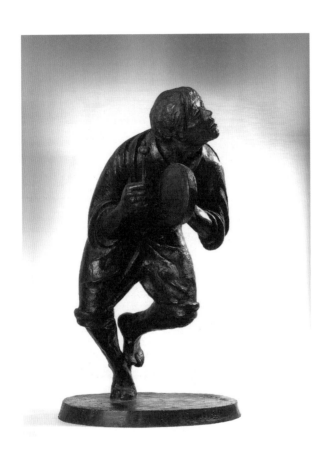

상쇠, 합성수지, 110×50×60cm, 1985, 작가 소장

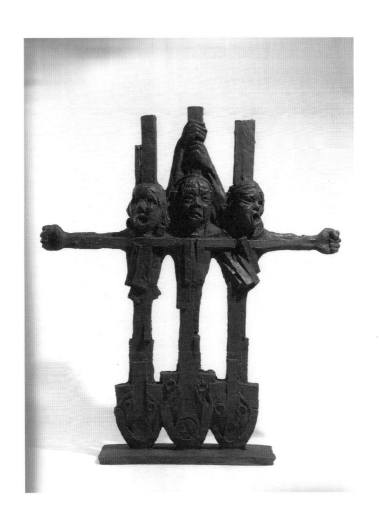

농투산이, 철, 136×29×154cm, 1989, 작가 소장

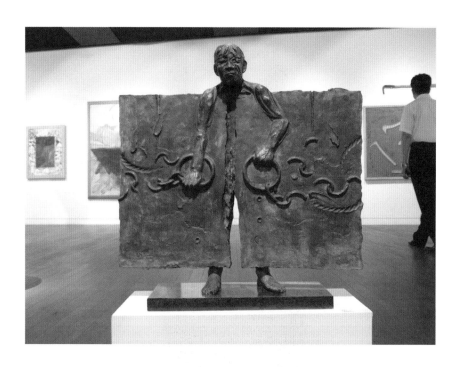

사슬을 끊고, 브론즈, 98×100×19cm, 1990, 작가 소장

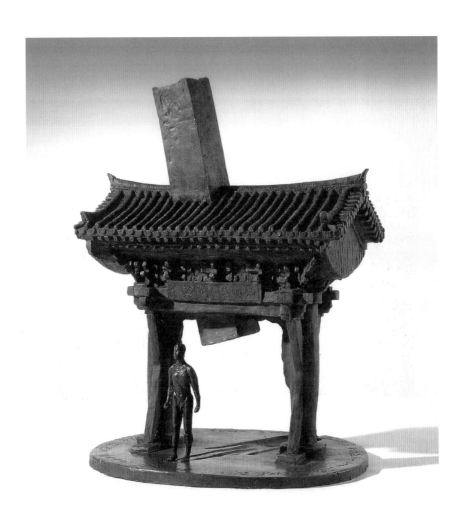

일주문, 브론즈, 93×67×67cm, 1990, 작가 소장

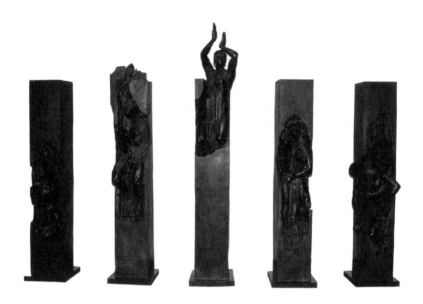

다섯 별을 위한 진혼곡, 브론즈, (각) 175×43×43cm, 1989, 작가 소장

강우규 의사상, 브론즈, 2011, 서울역 광장

최 다시 작품에 대해 질문하겠습니다. 이미 어느 정도 말씀하셨지만
 80년대 작품 중에서 ‹굿›, ‹노래›와 같은 부조나 ‹춘향이›, ‹춤사위›,
 ‹상쇠› 등에서 볼 수 있듯이, 전통적인 것에 대한 관심이나 도상을
 연상시키는 작품도 나타나고 있습니다. 선생님께서는 1960년대부터
 민속, 전통 연희 등에 관심을 가지고 계셨던 것으로 알고 있습니다만
 1980년대 작업에서 전통은 어떤 의미를 지닌 것이었습니까?

심 그게 아까도 이야기했었잖아. 고등학생 때 그 누구 마리아 헨더슨?
 그분의 말씀이나 60년대 말부터 남사당패, 봉산탈춤, 인형극 뭐 이런
 것들, 그게 심우성 형의 영향이 컸지. 70년대 국제주의에 대해서도
 나는 문제의식을 가지고 있었어. 특히 국제주의다, 모더니즘이다
 하면서 형식화된 미술에 대해 비판적이었지. 그러다 본격적으로
 현발에서 활동하면서 민족적인 것이 나온 거지. 지금은 생각이 많이
 바뀌었지만.

6. 1980년대의 대표 작품에 대해

최 1984년에 발표하신 ‹응시›는 매우 강렬합니다. 이 작품의 주제와 제작
 동기에 대해 말씀 부탁드립니다.

심 그게 당시 청년들의 고뇌를 표현한 거지. 그때는 시위가 일상적으로
 일어난 시대였지. 그걸 포착한 거야. 청년들이 저기서 경찰들이
 뛰어오는 거 보고 쫓겨 다니면서 숨어서 이렇게 보고 있는 거야. 나가서
 싸우지 못하지만 저쪽을 바라보면서 울분에 사로잡혀 있는 모습을
 표현한 거야.

최 이 작품 보며 구본주가 90년대에 제작한 비슷한 작품을 떠올렸습니다.
 아무튼 1985년의 ‹짐›이나 1989년의 ‹농투산이›는 한복을 입은 농부를
 주인공으로 한 것입니다. 물론 농투산이는 동학농민전쟁을 주제로 한
 것으로 알고 있습니다만 후기 산업 시대에 한복을 입은 농민의 모습을
 제작하시면서 내적인 갈등을 가지지는 않으셨는지요?

심 〈농투산이〉는 동학을 주제로 한 것이고 … 사실은 내가 그 작품을
 제작하기 전에 80년대 초에 우리 것을 찾으려 전국을 한 세 번 다녔어.
 그보다 훨씬 전에 내가 대학을 졸업하고 유근준 선생님께 "제가
 전국여행을 떠납니다. 사찰 문양을 좀 연구하고 오겠습니다" 그러고,
 사찰 문양을 슬라이드 필름으로 찍어서 선생님께 드린 적이 있어. 그때
 우리 것에 대한 관심이 많았거든.
 그런데 80년대 내가 본격적으로 우리 것에 대해 공부하면서 윤수 형,
 김윤수 선생의 영향도 많았어. 상류사회가 아니라 본래 우리 저변에
 숨어있는 민족미학은 무엇일까, 우리 민족 속에서 있는 본래의 조형이
 무엇일까 그것을 찾는 중에, 종교적으로는 민간신앙, 민불, 농기구,
 그 다음에 우리의 산하, 산, 바위, 나무 이런 거를 수집한답시고,
 공부한답시고 세 번에 걸쳐 돌아다닌 거지. 그런 걸 수집하면서 내가
 전설, 설화 이런 것도 수집한 거야. 〈탑바위〉라든가, 〈새가 된 소녀〉 이런
 것들이 그때 나온 거지, 설화에서. 사실은 더 깊이 들어갔어야 되는 건데
 이렇게 들어갔다 나와버린 거야. 어째든 그때 농촌에서 농기구들이
 사라져갈 때 농업박물관에 가서 농기구들도 보고 했어. 내가 외국으로
 갈 때도 무조건 민속박물관을 갔었다고. 그런데 내가 일본에 가서 보나,
 미국에 가서 보나 농기구란 게 다 비슷비슷해. 그러면서 아 이게 우리만
 가지고 있는 것은 아니구나, 기본적인 것은 다 비슷하다는 것을 발견한
 거야.

최 아까 제가 드린 질문을 다시 드릴게요. 이때만 하더라도 우리나라가
 이미 농업은 쇠퇴하고 후기 산업 사회로 진입했잖아요. 〈농투산이〉는
 동학을 주제로 한 것이지만 한복을 입은 도상이 몇 개가 나오더라고요.

심 응, 그렇지. 〈농투산이〉는 농기구인 가래를 주제로 해서 수평수직
 구조로 만든 거야. 농민이 농기구를 십자가나 무기처럼 꽂고 '악!' 하고
 울부짖는 모습을 표현한 거지. 그 원형은 아직도 내가 가지고 있어요.
 한복을 입은 사람의 모습도 전통적인 것에 대한 관심이 많았으니까
 자연스럽게 나온 거고.

최 1990년에는 〈사슬을 끊고〉, 〈터〉, 〈일주문〉과 같은 사회의식을 담은

작품을 발표하셨습니다. 특별한 이유가 있으셨는지요?

심 〈사슬을 끊고〉도 〈응시〉처럼 내가 브론즈로 가지고 있지. 〈사슬을 끊고〉는 인간 해방 같은 거, 독재든 뭐든 어떤 거든 간에 억압받는 상황을 뚫고 나오려는 모습을 표현한 것인데 아무도 가져가지 않더라구. (웃음) 빗장을 열고 나오는 것은 여러 의미로 해석할 수 있어.

최 〈일주문〉은? 큰 덩어리가 일주문을 관통하는 ….

심 그게 미당하고 관련이 있는 거야. 미당 선생님이 나하고 인연이 있었거든. 고등학교 1학년 때 〈물방울〉이란 시를 썼는데 미당 선생님이 좋아하셨어. 아까 이야기했잖아, 눌변문학회라고. 어쩌면 김지하 씨도 내 시를 보고 좋아했는지 몰라. 그때 미당 선생님이 대 시인이야. 지금 생각해보면 40대 후반쯤 되었나? 그런데 저 위에 계신 분처럼 생각한 거지. 그 미당이 불란서의 보들레르로부터 상징주의 시까지 이야기하면서 "자기는 누구를 칭찬한 적이 없는데 이 젊은이의 시는 좋다"고 칭찬하신 거야. 나중에는 시를 가지고 오라 그랬어. 그땐 선생님 통해 추천을 받으면 시인이 되잖아. 그래도 나는 시인이 될 사람이 아니라 화가가 될 사람인데, 하고 시큰둥하게 들었지. 그런데 내가 대학교 1학년 때 우리 누님이 미당 선생님을 통해 시 추천을 받았어. 고3 땐가? 아무튼 누님이 미당으로부터 시를 추천받고 그 집에 간 거야.

최 사당동 댁으로 가신 거군요?

심 그래, 사당동. 선생님이 맥주를 좋아하셨거든. 한옥 집에 요만한 자기 책상이 있었어요. 작은 책상 뒤의 책장에는 불란서 시인들의 책이 많아. 그때 미당이 "심 군은 왜 시를 안 가져왔나?"라고 묻는데 나를 기억하더라고. "선생님, 저는 미술대학 …" (웃음). 그런데 나중에 그 책(도록)을 가지고 다시 그 댁으로 간 거야. 그 책을 보시더니, 〈일주문〉을 보시더니 날 이렇게 한참 보시는 거야. 그 작품이 발가벗은 중이 저 쪽의 절 쪽을 향해서 그림자를 길게 하고 절을 나오는 모습을 표현한 거야. 그러니까 파계하는 거지. 문학적인 게 그렇게 나온 거야. 내가 문학을 했었잖아. 그것이 나중에 작품에 계속 나온 거야. 파계가 사실은

자유잖아. 어쩌면 룰 속으로부터 뛰쳐나오는 거지.

최 그렇군요. 이 시기에 사회의식이 가장 강한 작품으로 1989년의
〈다섯별을 위한 진혼곡〉을 들 수 있겠지요. 매우 시사적인 작품이기도
합니다. 이 작품의 제작 배경도 말씀해주시지요.

심 그 시대를 솔직하고 노골적으로 표현한 거지.

최 그때가 분신 정국¹⁰이었지요?

심 그래, 분신. 그때 많은 대학생들이 죽었잖아. 서울대생, 연대 이한열
…. 그들 중 다섯 학생이 머리에 계속 남더라고. 그 작품을 제작하면서
나는 미켈란젤로를 많이 생각했어. 미켈란젤로의〈노예〉있잖아.
미켈란젤로는 돌 속에서 사람을 끄집어낸다 했잖아. 갇혀있는
인간을 끄집어낸다는 거지. 그것이 르네상스의 해방과도 연결되잖아.
르네상스의 인본주의 정신을 그대로 표현한 거지. 나는 기둥에서 다섯
사람이 나오는 모습을 표현했거든. 하나는 분신, 하나는 최루탄 맞아
죽는 모습, 하나는 투신, 하나는 할복, 그리고 나머지 하나는 뭐더라?
아무튼 그때 많은 젊은이들이 죽는 모습을 기둥에서 솟아오르는
모습으로 표현한 거야. 미켈란젤로의〈노예〉를 생각하면서 나는 이 다섯
별들을 위한 진혼곡으로 바쳐야겠다고 만든 거지. 다섯 별이 누구라고
말은 안 했지만 모두 하늘로 간 사람들이니까 그들에게 바친 거야.
나중에 보니까 류인도 그렇고, 그런 걸 많이 하더라고. 그래서 나는 그
후로 그런 작업은 안 했어. 젊은 작가들이 하니까 굳이 계속할 필요가
없었던 거야.

10 '분신 정국'은 1991년 명지대 강경대 군이 시위 도중 경찰의 진압 과정에서 사망하자 이에 대한
항의 시위에서 성균관대 김귀정 양이 경찰에 의해 사망하면서 촉발돼 전남대 박승희, 안동대 김영균,
경원대 천세용, 전민련 사회부장 김기설, 노동자 윤용하가 잇달아 분신하면서 조성된 정국을 말한다.
심정수의〈다섯별을 위한 진혼곡〉은 1987년 유월항쟁의 기폭제가 된 이한열 군의 사망과 그것에
원인을 제공한 박종철 고문치사 등 80년대 민주화운동 과정에서 스러진 청년을 주제로 한 것이다.

민족미학에 뿌리 내린 심정수의 조각

7. 민중미술과의 관계

최 이 대담의 초점이 80년대 민중미술에 있는 만큼 그 범위에서 계속 질문을 드리겠습니다. 현실과 발언에서 활동할 당시에 대해 일부 말씀하셨습니다만 다른 분들과 마냥 의기투합한 것은 아니지 않겠습니까? 때로는 의견 충돌도 있을 수 있고, 생각의 차이가 있었을 것으로 생각합니다만.

심 현발 때는 크게는 그런 게 없었다고 봐. 처음에 밤새도록 토론하고 할 때 어떤 점에서 나는 거기서 배운 게 많지. 그래도 항상 내 머리를 떠나지 않았던 것이 민족미학, 우리의 정체성은 무엇인가, 우리 미술은 무엇인가, 우리 언어로 이야기해야 한다는 거였어. 그런데 몇몇 회원은 매우 현실적인 것에 관심이 많았어. 나는 현실적인 것도 상징적으로 표현해야 한다는 생각을 가지고 있었어. 80년대 중반에 와서 민족미술협의회와 민예총이 생겼단 말이야. 아까 말한 것처럼 비록 현실과 발언이 민족미술협의회에서 중요한 부분을 차지했지만 나는 민미협에는 들어가지 않았어.

그러나 민예총에는 내가 호감을 가졌어요. 왜냐하면 민예총은 미술은 물론이고 문학, 음악, 연극, 영화, 대중음악까지 예술 전반을 총괄해서 민족의 정체성을 찾아내야 한다는 목적을 가지고 있었기 때문에 가입해야겠다 생각한 거야. 그때까지도 우리 예술이 식민지적 상태를 벗어나지 못하고 있다고 생각했기 때문에 나에겐 민예총이 소중했던 거야. 그런 분위기 속에서 현발에서도 강력한 현실 참여를 추구하는 회원이 나타난 거야. 나는 그것이 필요하다고 인정은 했지만 적극적으로 나서는 것에는 반대했어. 현발이 초반에는 아주 열심히 공부하는 모임이었어. 80년대 초반에 내가 전국을 돌아다닌 것도 그때였어. 현발에 조각하는 작가가 없었잖아. 이태호 정도? 안규철은 나중에 들어왔고. 이태호의 〈맹인부부〉 같은 것이 나에게는 너무 직접적으로 비쳐졌어. 나도 〈응시〉나 〈사슬을 끊고〉 등에서 직접적인 표현을 하기는 했지만 나한테 안 맞더라고. 그림에는 현실적인 것을 직접적으로, 노골적으로 표현한 게 많았지. 6월항쟁 때는 나도

데모하러 갔었어. 시청 앞으로 나가서 손을 들긴 했지만 아무래도
어색한 거야. 주먹을 쥐고 구호를 외치는 게 내 체질은 아닌 모양이야.

최 요즘에도 신학철, 김정헌 선생님은 열심히 시위 현장에 나가시더군요.
어쨌든 이 대담을 시작할 때 민중미술이란 용어 또는 개념에 대해
거부감을 나타내셨어요.

심 그렇지. 우리가 처음부터 민중미술이란 말을 쓴 것은 아니라고.
단체 이름도 민중미술협의회가 아니라 민족미술협의회잖아. 그런데
어느 날부터인가 민중미술이라고 부르더라고. 젊은 작가들이
민족민중미술이란 말을 쓴 거지. 나중에 민미협에서 떨어져 나간
민미련도 그런 단체잖아.

최 저로서는 1985년 7월경 당시 이원홍 문공부 장관이 예총(한국예술단체
총연합회)의 세미나에서 현실 비판적인 예술에 대해 '불온한 예술'로
지목한 몇 시간 후 종로경찰서 소속 경찰이 아랍미술관에서 열린
《20대 힘전》에 들이닥쳐 작품을 압수하고 작가들을 연행하자
언론을 통해 민중미술이란 용어가 유포된 것으로 알고 있습니다.
그 사건이 민족미술협의회 결성의 원인을 제공했었지요. 작가들도
공동으로 대처할 공간이 필요했던 거지요. 어쨌든 80년대 중후반으로
접어들면서 민중미술이 정치화한 점은 분명합니다. 계급성도
내세우면서 정치투쟁에 적극적으로 개입하였습니다. 선생님은 이런
점에 대해 시종일관 거리를 두신 것으로 이해해도 되겠군요?

심 그때 많은 작가들이 그런 방향으로 참가했지. 현발의 작가들도 그랬어.
김용태가 미술운동을 하면서 가난한 사람들을 대변하는 쪽으로
가니까, 또 젊은 작가들이 급속하게 그런 운동 쪽으로 집중하면서
현발의 활동도 위축한 거지. 80년대 후반에는 거의 민미협이나 민예총
중심이 되면서 현발도 거의 활동을 중단한 거야.

최 이제 민중미술에 대해 평가할 수 있는 시간적 거리가 형성되었다는
생각을 합니다. 선생님께서는 민중미술을 포함하여 80년대
미술운동에 대해 어떻게 평가할 수 있으신가요?

심 나는 그걸 굉장히 중요하다고 생각하고 있지. 우선 나는 우리 문화와 예술에 대한 자각이 그때 일어났다는 점을 들고 싶어. 미국이 뭔가, 6·25가 뭔가, 한국이 뭔가 이런 전시들도 이러한 자각 아래 한 전시잖아. 또 민족적인 것에 대한 자각의 문제는 내가 현발에서도 발표했지만 그 출발을 조선 후기로부터 잡아야 한다고. 그때 추사 김정희 선생님이 있었지만 그런 자각이 있었나가 문제지. 나는 겸재 정선을 높이 평가해. 물론 추사 선생도 존경하지만 겸재야말로 우리 민족의 미술을 개척한 분이잖아. 그 외에도 단원 김홍도라든가, 신윤복, 장승업 이런 분들이 조선 후기 미술에 많은 공헌을 했잖아. 거기에 강세황이란 스승도 있고. 이게 조선 후기 문화를 꽃피우는 자산이었는데 일제 식민강점기에 끊어진 거야. 일제강점기에 서화협회라고 있잖아. 물론 이완용도 거기에 있었지만 고문이었고, 서화협회가 우리 미술을 하려고 하니 일본이 눈치 채고 만든 게 선전이잖아. 이 선전을 만들어서 문화를 장악해버리니까 그때부터 우리 문화가 죽어가잖아. 미술뿐만 아니라 판소리, 연희. 우리에게는 연극이 아니라 연희지. 그런 것도 다 죽었다고. 미술은 선전을 통해 묘한 식민사관만 불어넣고 말이지. 난 아직까지도 그 잔재가 남아있다고 봐. 일본이 군국주의로 가면서 우리 민족의 정서를 전부 말살한 거지. 그것에 대한 자각이 나온 것이 60년대 말이었지만 오래가지 못했어. 그러다 70년대 말 현발 같은 것이 나타나면서 그런 자각이 다시 한 번 나타나지 않았나, 나는 이렇게 봐. 그런 것에서 의미를 찾을 수 있지.
현발이 왜 우리는 우리의 현실 문제를 다루지 않는가 하고 문제 제기한 것은 중요한 부분이야. 표현에 있어서도 형식적인 것에 그치지 않고 본질적인 질문을 던지고자 한 것에서 현발의 중요성을 찾을 수 있지. 그러면서 미술사를 보는 시야도 넓어지고, 표현의 폭도 넓어진 거야.

최 1995년 '서해안'을 주제로 3회 개인전을 하시면서 환경 생태 문제로 관심을 확장하신 것도 그런 맥락으로 이해할 수 있겠군요.

심 한국이 새마을운동도 하면서 겉으로는 잘 살게 된 것처럼 보이는데

사실은 산업화로 자연환경도 파괴되었고, 가장 심하게 훼손된 게
바닷가였어. 바닷가의 환경 파괴, 다시 말해 생명 파괴 문제에 대해
고민을 한 거야. 김지하의 생명운동, 박경리의 생명 존중에 대해서도
공감을 하면서 모든 살아있는 것은 소중하다는 생각을 표현하고
싶었던 거야. 환경운동도 결국 생명 보존의 연장이니까 그걸 표현하기
위해 서해안을 두 번 돌았지. 그래서 조개나 물고기 등을 통해 환경과
생명 문제를 다루었지만 더 발전시키지는 못했어. 그것이 80년대
현발에서 했던 것과도 연결된다고 봐야겠지.

최 오랜 시간 많은 말씀해주신 것에 감사드립니다. 선생님께서는
안중근(파주출판단지), 김창숙(성균관대학교), 윤봉길(양재 시민의 숲 공원) 등
기념 동상도 많이 제작하셨습니다. 제가 최근에 본 것 중에는 서울역
앞의 강우규 의사상입니다.

심 그게 2011년에 강우규의사기념사업회 의뢰로 국가보훈처와
서울시에서 세운 거야. 안중근 의사나 이봉창 의사는 모두 국외에서
의거를 하셨지만 강우규[11] 선생은 국내에서, 그것도 서울역에서 새로
부임하는 사이토 마코토에게 폭탄을 투척한 분이지. 그래서 한복
두루마기를 입은 강우규 의사가 폭탄을 던지기 직전의 모습을 표현한
거야.

최 선생님께서 제작하신 기념 동상을 비롯하여 최근 작업도 다른 기회에
더 소상하게 말씀 나눌 수 있기를 바랍니다. 1980년대 미술운동
또는 민중미술에 대한 선생님의 생각을 더 구체적으로 들었으면
하는 아쉬움이 여전히 남아있지만 오늘 대담은 여기에서 마치도록
하겠습니다. 수고 많으셨습니다.

11 왈우(曰愚) 강우규(姜宇奎, 1859.6~1920.11) 평안남도 덕천군 태생. 1910년 경술국치로
국권이 상실되자 독립운동에 헌신. 1915년 길림성 요하현 신흥동에 광동학교를 설립하여
청소년의 민족의식을 고취하고 계몽운동을 펼쳤다. 1919년 8월 15일 부임하는 신임 총독
사이토(齊滕實)에게 폭탄을 투척, 이듬해 11월 서대문형무소에서 순국.

신학철은 1943년 경북 금릉군 감문면에서 출생, 홍익대 서양화과를 졸업했다. 1970년 «AG전», 1972년 «앙데팡당전», 서울미술관 제1회 개인전 등 수많은 작품과 전시를 통해 신선한 충격과 문제작들을 발표해온 그의 예술 세계는 사회적 현실 혹은 의식 속에 자리 잡고 있는 모든 현상과 사물의 진실을 드러내왔다. 대표 연작으로는 ‹한국근대사›, ‹한국현대사›, ‹갑돌이와 갑순이› 등이 있다.

심광현은 서울대학교 사범대학 독어교육과, 동 대학 인문대학원 미학과 박사과정을 수료하고 한국예술종합학교 영상원 영상이론과 교수로 재직하고 있다. 계간 문화이론 전문지 «문화/과학» 편집인을 역임했으며, 주요 저서로는 『맑스와 마음의 정치학』, 『유비쿼터스 시대의 지식생산과 문화정치』, 『문화사회와 문화정치』 등이 있다.

3.

신학철, 한국
근현대사의
역사적
트라우마와
회화적
정신분석

대담자
심광현

"억압받는 자들의 전통은 우리가 그 속에서 살고 있는
'비상사태'(예외상태)가 상례임을 가르쳐준다. 우리는 이에 상응하는
역사의 개념에 도달하지 않으면 안 된다. 그렇게 되면 진정한
비상사태를 도래시키는 것이 우리의 과제로 떠오를 것이다."[1]

1. 역사의 반복과 차이

심광현(이하 '심') 2014년 6월 김해문화의전당에서 열린 선생님 전시의
서문[2]을 쓰게 되면서, 근 22년 만에 선생님과 다시 만나 그림에 대해
긴 얘기를 나누었지요. 1993년 도쿄에서 열렸던 «코리아통일미술전»
때 시내의 숙소 앞 길거리에서 밤을 새워가면서 그림 얘기를 했던 게
엊그제 같은데 벌써 세월이 많이 흘렀습니다. 그간 여러 자리에서 종종
뵙기는 했지만 선생님 그림에 대해 깊은 얘기를 나눌 기회가 없었는데,
정말 오랜만의 감회 깊은 만남이었습니다. 이어 2014년 8월에는
경기문화재단이 주최한 워크숍 자리에서 선생님 작품 슬라이드를
젊은 작가들과 함께 보며 선생님의 작업 전반에 대해 대담을 나누면서
80년대를 함께 보냈던 많은 기억들이 생생히 밀려왔던 게 생각이
나네요. 제가 기획했던 1991년 서울미술관 10주년 기념 «18인전»
전시 도록에 "신학철은 80년대 우리 미술의 큰 별이다"라는 식으로
선생님에 대한 짧은 글을 썼었는데, 지금 시점에서 보면 그 말을
정정해야 할 것 같습니다. 선생님은 그때뿐만이 아니라 지금까지도
여전히 우리 미술의 큰 별이라고.

1 발터 벤야민, 「역사의 개념에 대하여」, 『발터 벤야민 선집 5』, 최성만 옮김, 길 출판사, 2008, 337쪽.
2 심광현, 「'역사적 트라우마'를 가로지르는 휘파람 소리」, 『한국현대미술 화제의 작가, 신학철전』,
 김해문화의전당 윤슬미술관(2014.5.13.~6.29), 전시 도록, 10~17쪽.

별은 깜깜한 밤일수록 더 밝게 빛을 발하는 법인데, 선생님(의 그림)도 그런 것 같아요. 한국 근현대사에 어둠이 짙게 드리우면 드리울수록 선생님의 ‹한국근대사› 연작이나 ‹갑돌이-갑순이› 연작은 더 밝게 빛나면서 역사의 향방을 가늠해주는 셈이라고 할 수 있으니까요. 1990~2000년대에는 낡은 역사가 청산되고 정치사회적 민주화가 확산되면서 사회가 점점 나아져 간다고 생각했던 사람들이 많았지만, 2010년대에 들어서자 그런 경향은 일시적인 현상이었을 뿐, 한국 근현대사를 짓눌러왔던 어둠이 다시 밀려오고 있다는 사실이 확인되었습니다. 선생님은 이런 식의 역사의 반복을 마치 예견하고 있었던 것처럼 2003년에 이미 20미터가 넘는 ‹갑돌이-갑순이› 연작을 전시하셨고, 이후에도 계속 이 작품을 보완해오고 계십니다. 많은 작가들이 억압과 착취가 명백히 가시화되는 시대에는 정치적 발언이 강한 작품을 그리지만, 그런 시기가 지나고 나면 일상으로 돌아가 자기가 좋아하는 취향을 중심으로 작품을 하기 마련인데, 선생님은 35년에 걸쳐 ‹한국근대사› 연작을 이어가고 계십니다. 그 이유가 무엇인지를 해명해보려 한 것이 2014년 전시 서문의 요점이었어요. 저는 그 연작이 한국 근현대사를 짓눌러온 ‘역사적 트라우마’에 대한 애도와 더불어 그 역사적 반복의 원인과 과정을 한 폭의 그림에 담아내어 누구나 쉽게 직관할 수 있게 하려는 작업이라고 보았어요. ‘역사적 트라우마’는 ‘원 사건’이 발생한 후에 그 사건 발생의 현실적인 조건이 사라지지 않은 채 다시 ‘원 사건’과 유사한 ‘후 사건’이 발생할 경우 나타나는 개인적 트라우마의 개념을 역사적인 차원에 응용하여 집단의 고통을 설명하고자 하는 개념이지요. 정신의학에 의하면 트라우마란 내적이고 감정적인 상처가 처음 상처를 입었던 시점으로 돌아간 것처럼 반복적으로 나타나게 되어 고통을 주는 신경증 및 히스테리적 증상을 가리킵니다. 그러나 트라우마적 증상이 단지 과거 사건의 충격이 사후에도 계속 지속된다는 것을 뜻하는 것만은 아니지요. 프로이트는 이런 선형적 해석에 빠지는 것을 방지하기 위해 트라우마적 증상은 오직 ‘사후성’을 통해서만 드러난다는 점을 강조한 바 있습니다. 즉 무의식 안에 잠재되어 있는

121

과거의 기억 흔적은 그 자체로는 아무 의미가 없지만, '후 사건'을 통해 소급적 원인 적용을 할 경우에만 의미를 지닌다는 것입니다. '트라우마적 사건'은 '텅빈 기표'와 같이 '후 사건'의 도래를 항상 기다리면서—시간적 공백을 거쳐—존재성의 회복을 욕망하는 사건이기에, '전 사건'–'잠복기'–'후 사건'이라는 삼중의 구조로 이루어진다고 할 수 있습니다.[3] 이런 까닭에 트라우마는 선형적 시간을 비선형적 시간, 즉 원점으로 회귀하는 순환적 시간 구조 속에 가두는 셈이 됩니다. 이런 형태로 고통의 순환 구조 속에 빠지는 것을 두려워하는 것은 당연한 일이기에 많은 사람들은 트라우마를 회피하려 합니다. 하지만 선생님은 무려 35년 동안이나 이 트라우마를 명확하게 가시화하려는 작업을 계속하고 계십니다. 역사적 트라우마를 '그리는' 일은 그것을 '이해하고 설명하는' 일보다 더 힘든 일입니다. 일일이 사진을 보고 골라야 하고, 적절한 구성을 위해 고민해야 하며, 화면에 형태와 색깔을 칠하는 과정에서 점점 더 과거 사건이 야기할 수 있는 고통에 대한 감정이입이 강화되는 데도 불구하고 계속 그려내야 하니까요. 이런 과정을 어떻게 견딜 수 있었을까 하는 질문을 제가 던졌고, 선생님은 그 견딤의 동력이 생명의 에너지에서 나온다고 답하셨지요. 거대한 자연의 일부인 우리 몸에 살아있는 생명의 에너지가 그것을 버티게 해준다고요. 또 생명의 에너지는 본래 자유를 갈구하기 때문에, 동물이든 식물이든 자유를 억누를 때는 거기에 저항하는 것이 생명의 본원적인 기능이라고 말이지요. 근현대사의 억압이 과거에 머무는 것이 아닌 현재까지도 계속 이어지고 있기 때문에 그에 저항하는 것이 선생님이 역사적 트라우마를 가시화할 수밖에 없는 근본적인 이유라는 것이지요. 100% 동의합니다.

오늘 대담에서는 세 가지 문제를 주로 다루어 보았으면 합니다. 한 가지는 2014년에 서문을 쓰면서 느꼈던 의문점들을 질문해보는 것이고, 두 번째는 지난 40년 동안에 각 시대별로 어떤 작업을 하셨고, 그때 어떤 심정으로 어떤 생각을 가지고 그렇게 작업하셨는지, 또

3　　김종곤, 「'역사적 트라우마'에 대한 철학적 재구성」, 건국대 철학과 박사학위 논문(2014), 13~20쪽.

당시의 미술운동과 관련되었던 이야기들을 생각나시는 대로 자유롭게 풀어주시면 좋겠습니다. 마지막으로 앞으로의 계획에 대해서도 얘기해주셨으면 합니다. 우선 선생님 작품에 대한 제 글 중에서 실제 작품과 맞지 않는 부분, 제가 잘못 해석한 부분이 있으면 정정해주시면 좋겠어요. 평론을 하는 두 가지 방식이 있는데, 작가한테서 작품에 대한 세부적인 내용을 일단 다 들어보고 나서 자기 나름대로 의미를 조합해보는 방식이 있고, 그렇지 않고 자기가 알고 있거나 자기 눈에 비치는 바에 근거해 해석하는 방식이 있어요. 작년에 서문을 쓰면서 시간이 절대적으로 부족한 상황에서 갑작스럽게 쓰게 된 관계로 후자의 방식으로 썼던 거라 제가 잘못 해석했을 수도 있겠다는 의문이 들었지요. 그런 부분을 지적해서 설명해주시면 좋겠습니다.

2. 욕망과 저항의 무의식적 에너지

신학철(이하 '신')　　　이 부분은 대부분 잘 모르는 것 같아요. 〈갑돌이-갑순이〉의 오른편 마지막 부분의 이미지는 100미터 단거리 육상 선수가 출발 선상에서 앞으로 박차고 나가는 순간을 그리고자 한 겁니다. 개인들은 자기도 모르면서 무의식적으로 행동하는 경우가 많습니다. 그러나 여러 사람이 같이 사는 사회에서는, 역사나 정치나 경제의 경우에는 모든 것들이 의식적으로 움직인다기보다는 오히려 대개 무의식적으로 움직인다고 봐요. 그림의 맨 마지막 부분은 앞으로 움직여 나가려는 서민들의 역동적인 무의식적 에너지를 나타내고자 한 것인데, 무의식의 형상을 어떻게 나타내야 하나 고민하다가, 머리가 없어져야 한다고 생각했어요. 그렇게 했을 때 몸통만 가지고 나가는 무의식적인 운동을 잘 드러낼 수 있을 거라고 생각했죠. 저 이미지는 무의식의 에너지로 분출하는 힘의 덩어리 같은 것을 나타내려고 한 겁니다.

심　　　설명을 듣고 보니까 그렇네요. 바로 그 왼편에 놓여 있는 거대한 기계장치로부터 벗어나와 앞으로 돌파해나가려는 가장 오른편에

있는 몸통과 그림의 가장 왼쪽 끝 부분에 땅에 닿아 있는 팔들이 기계장치를 가운데 두고 하나로 연결돼서 보입니다. 그러니까, 수십 년 동안 '돈-상품-더 많은 돈'의 자본 순환 속도를 가속화하고 그 범위를 확장해온 자본-국가의 기계장치들에 빨려 들어가서 수많은 난장에 휘말려왔지만, 결국은 민중의 몸통이 그 기계장치들을 뚫고 나아간다는 얘기가 되겠네요.

신 오른쪽 부분의 팔은 60년대 박정희 정권에서 경제개발이 시작되었을 때, 땅을 잡고 떠나기 싫어하는 사람들의 갈등을 표현하려는 것이에요.

심 그런데 그림 전체가 마치 파도가 치고 있는 것처럼 보입니다. 그림의 상단에는 기계장치가 일관되게 쭉 뻗어 있는데, 그림의 하단에서는 다양한 형태로 파도가 들고 나는 방식으로 말입니다. 기계적으로 대입해보면, 4·19, 5·18, 6·10 때의 저항의 물결이라고 볼 수 있고, 아니면 반대로 강남 개발과 신도시 개발의 욕망의 물결이 거세지는 것이라고 볼 수도 있을 것 같습니다. 혹은 상품과 물신적 욕망의 물결과, 그것이 동반하는 착취와 수탈에 대한 저항의 물결이 함께 치솟는, 일종의 양면성을 지닌 파도로 볼 수도 있는데 이런 해석에 대해서는 어떻게 생각하십니까?

신 처음 생각했던 것은 80년대 초반에 시골 사람이 서울로 와서 살아가는 과정을 그려보자는 것이었어요. 그땐 평면 그림이었어요. 완성만 안 했을 뿐이지 자전거도 타는 모습 등을 그렸었지요. 그러다가 90년대 초에 와서 고민을 했는데 많이 부족하다는 생각이 들었어요. 여러 가지 고민을 하다가 한국 근대사를 더 긴 시간대에 걸쳐서 압축해 그려보자고 생각했지요. 그래서 위와 중간과 아래에 외세와 내부의 권력 관계, 자본과 욕망과 저항이 함께 뒤섞여 들어가는 입체적인 형태로 압축하게 되었어요.

심 높이가 3미터 정도 되나요?

신 아니요. 2미터에요. 차라리 더 높았으면 좋겠어요. 그런데 작업실 천장이 한계가 있어서요. 높을수록 위에서 누르는 힘이 시각적으로 강하게 보이는데, 작업실 천장이 낮아서 할 수 없이 2미터 높이에서

멈출 수밖에 없었습니다. 크게 보면 위쪽에는 독재정권의 이미지와 독점자본의 이미지가 교대하고 있어요. 자본과 군부정권이 만나 만들어진 어떤 문화가 형성되었다고 보는 겁니다. 논리적으로 따져서 그렇게 나왔다는 것이 아니라 눈을 감아보면 그렇게 형상이 보여요. 눈을 감았을 때 보이는 형상에 자꾸 접근해가는 거죠. 그래서 이런 모습으로 형상이 만들어졌습니다. 그런데 이 형상이라는 것은 옛날 것과 지금 것이 동시에 나타나고 순서가 없이 아무 때나 머릿속에서 떠올라 나타납니다. 제 그림은 흔히들 초현실적이라고 말하는데, 몽타주와 콜라주 같은 방법들을 사용하는 것을 가지고 평론가들이 초현실적이라고 얘기하는 것 같아요. 하지만 저 자신은 그것을 초현실적이라고 생각하기보다는 내 내면에서 저절로 떠오르는 어떤 리얼리티라고 생각해요. 눈을 감고 있으면 내면의 풍경처럼 나타나는 하나의 사실로서 그런 형상이 보여요.

3. 역사적 트라우마의 회화적 정신분석

심 눈을 감으면 과거의 것과 현재 것이 겹쳐져 한꺼번에 나타난다는 거네요. '이건 초현실주의가 아니라 내 마음속의 사실'이라고 말씀하시는 것은 바로 심리적 트라우마의 기본 구조를 말씀하시는 것처럼 들립니다. 트라우마는 나중에 발생하는 '후 사건'이 오래 전의 잊혀졌던 최초의 '원 사건'을 불러내어 두 이미지가 겹쳐져 분노와 공포를 더 극대화하는 특이한 심리적 현상인데, 선생님이 말씀하시는 형상이 바로 그런 메커니즘을 통해 눈을 감으면 무의식중에 떠오르는 것 같습니다. 초현실주의라는 것은 그와 같은 심리적 내용과 과정의 측면보다는 형식적인 면에서 장르화된 방법을 흔히 의미하기 때문에 말씀하신 대로 안 맞는 거죠. 선생님의 경우에는 오랜 기간에 걸쳐 착취와 억압을 반복하고 있는 역사의 구조적인 파도가 개인의 삶의 과정에 트라우마를 일으키면서 심리적 현실을 강박하고 있기 때문에

그렇게 삶을 강박하는 형상을 '리얼리즘적'으로 그리시는 것 같아요. 이걸 초현실주의라 부르게 되면 선생님의 뇌리를 반복적으로 짓누르는 그 역사적 리얼리티의 강도가 약화되어버리겠지요. 그런데 잊고 싶은 과거가 현재와 계속 마주치게 만들면서 고통의 형상을 떠올리게 만드는 어떤 특수한 조건이 있는 것 같아요. 그 조건이 무엇인가라는 질문을 하지 않을 수 없습니다. 2014년에 제가 쓴 글을 빌어 이 조건을 좀 자세히 설명해보면 다음과 같습니다.[4]

역사적 트라우마는 집단 트라우마로서 다음과 같은 특징을 지닙니다. 1) 어떤 집단이 일정 시기에 형성하고 있었던 집단 리비도가 타 집단에 의해 좌절되면서 발생하는 것이며, '후 사건'은 바로 이 리비도의 좌절과 연관되어 있습니다. 2) 그리고 역사적 트라우마는 '신체화된 트라우마적 사회'와 '사회화된 트라우마적 신체', 즉 트라우마적 체계의 하비투스를 통해 후세대의 비경험자에게도 재생산됩니다. 3) 그러나 트라우마적 증상은 현실적 계기가 주어져야 발생한다는 점에서, 역사적 트라우마는 치유되지 않은 사회구조적 조건이 유지되고 있다는 사실을 함축한다. 이는 곧 대상을 향한 에로스적 욕망과 그것의 좌절로 인한 증오의 생산이라는 변증법적 관계가 역사적 트라우마에 포함되어 있다는 말입니다. 4) 나아가 역사적 트라우마는 치유되지 않음으로써 제2, 제3의 다른 사건과 그로 인한 트라우마가 부가적으로 더 양산되어 착종되어 있는 결과일 수 있다, 달리 말해 근원적 트라우마가 파생적 트라우마와 뒤섞여 있을 수 있습니다.[5]

이런 맥락에서 보면 선생님이 계속해서 한국 근현대사 연작에 매달리고 있는 것은 한국 근현대사를 관통하면서—치유되기는커녕—파생적 트라우마들과 뒤섞여 오히려 증식되어온 한국 근현대사 고유의 어떤 역사적 트라우마의 증상들과의 대결 과정이라고 보는 것이 가능할 수 있습니다. 이 역사적 트라우마는 일제 식민지배로 야기된 식민 트라우마와 분단 체제로 야기된 '분단 트라우마(반공 트라우마)'가

4 심광현, 앞의 글, 11~12쪽.
5 김종곤, 앞의 글, 90~91쪽.

'전 사건'이 종료된 지 수십 년이 지나갔음에도 '전 사건'을 야기한 사회구조적 조건이 해소되지 않은 채 존속되면서 서로 중첩되어 여러 가지 '후 사건들'(4·19, 유신, 5·18, 6·10, 촛불시위 등)을 야기하며— '신체화된 트라우마적 사회'와 '사회화된 트라우마적 신체'를 재생산함으로써—후세대들에게 계승되고 있어, 억압되었던 것(민족 해방과 민중 해방에 대한 집단적 염원의 좌절이라는 쓰라린 경험)의 복귀를 반복하게 하고 있는 것입니다.

물론 후세대들 모두가 이와 같은 역사적 트라우마를 경험하게 되는 것은 아닙니다. 군부독재 종식 이후 등장한 신자유주의의 파도를 타며 거듭난 386세대의 상당수는 그 트라우마와의 대면을 회피했고, IMF 위기 이후 태어난 신세대들에게는 '전 사건'의 존재 자체가 생소하게 되었기 때문입니다. 그러나 역사적 트라우마가 주관적 경험이 아니라 사회구조적 모순에서 발생하는 객관적 경험인 한에서, '후 사건'을 발생시키는 사회구조적 조건이 변화하지 않는 한에서, 역사적 트라우마는 회피될 수도, 망각될 수도 없는 것입니다. 트라우마가 일정한 잠복기를 발생의 조건으로 삼고 있는 한에서, 회피와 망각은 잠복기에 나타나는 일시적 현상이라고 보는 것이 더 정확할 것입니다. 실제로 최근 박근혜 정부의 탄생은 한국 근현대사의 역사적 트라우마 형성에서 주역을 차지했던 박정희의 망령을 부활시키면서 '억압된 것의 복귀'를 정부 차원에서 재현하고 있기 때문입니다. 일례로, 박근혜가 2015년 12월 28일 아베와 체결한 한일협정은 1963년 박정희가 체결했던 한일협정의 반복이라고 할 수 있지요.

이렇게 근 1세기에 걸쳐 반복되는 역사의 장기 리듬을 현실로 대면하게 되면, 역사적 트라우마와 끈질기게 대결하는 일이, 비정상적으로 과거에 집착하는 것이 아니라, 오히려 끊임없이 현재가—미래로 나아가기는커녕—과거를 되불러 일으키는 비선형적 순환 구조를 만들어내고 있다는 사실을 성찰적으로 직시하는 지극히 정상적인 태도라고 볼 수 있습니다. 이런 관점에서 봐야만 선생님이 그렇게 오랜 기간 동안, 그리고 현재까지도 한국 근현대사 연작에 매달리고 있는 이유를 올바로 이해할 수 있다고 봅니다. 또한 이 작업이 단순히 한국

근현대사의 주요 사건들에 대한 연대기적 기록이 아닌 이유도 여기에 있습니다. 오히려 이 작업은 '식민 트라우마'와 '분단 트라우마'가 뒤섞여 착종된 한국 근현대사 고유의 역사적 트라우마가 일정한 간격을 두고 나타나는 '후 사건'들의 파도들이 겹쳐져서 형성되는 복잡하고도 리드미컬한 과정의 반복과 차이에 대한 일종의 '회화적 정신분석'에 가깝다고 할 수 있어요.

정신분석의 목표는 반복되는 무의식의 속박으로부터 벗어나도록 무의식을 의식의 언어로 번역하는 데 있습니다. 이를 위해서는 상실된 과거를 객관화-대상화하여 그것과 현재의 나와의 관계를 재구성하는 일, 다시 말해 새로운 누빔점으로 기억을 재구성하는 일이 요구됩니다. 그러나 집단 트라우마에서는 집단 리비도의 상실을 야기한, 모순적인 사회적 구조와 규범 및 가치체계를 객관화-대상화하고, 새로운 누빔점으로 역사를 재구성하는 일이 문제가 되지요. 이런 이유에서 개인적 트라우마와는 달리 역사적 트라우마에 대한 성찰과 치유는 장기적인 과제가 될 수밖에 없고, 개인적 인식을 넘어 사회적 인식의 공유와 합의를 필요로 합니다. 선생님이 왜 다른 작가들과 다르게 10년 단위로 개인전을 열 수밖에 없었는지도, 그리고 이런 긴 호흡을 앞으로도 계속 유지하려 하는지는 오직 이런 맥락에서만 제대로 이해될 수 있을 것입니다.

그러는 사이, 2014년 4월 16일 발생한 세월호 참사는 한동안 잊혔던 역사적 트라우마를 복귀시키는 새로운 '후 사건'으로서 전 국민에게 충격을 안겨주고 있습니다. 이 참사가 '후 사건'일 수 있는 이유는, 단순한 선박의 침몰로 그칠 수 있는 사건을 어처구니없게도 304명 승객의 대참사로 만든 배경에, 정부의 무책임과 방관과 무능력, '제도와 윤리의 이중 실종'이라는 심각한 원인이 자리 잡고 있음이 백일하에 드러났다는 데에 있지요. 많은 국민들이 이 참사를 단지 대형 안전사고로 보기보다는 '한국 사회의 침몰', '대한민국호에 함께 타고 있는 우리 자신의 침몰'로 느끼는 것도, 이 참사에서 '용산참사'의 잔영, '5·18 학살의 잔영'을 보는 것도, 바로 자본과 권력의 유착이 만들어낸 이 참사가 잠복해 있던 역사적 트라우마를 다시 일깨운

'후 사건'에 해당한다는 점을 예증하는 것입니다. 한국 근현대사를 관통하고 있는 역사적 트라우마를 극복하는 일이 단순한 과거사 진상 규명으로 해소될 문제가 아니라 사회구조적 모순의 '현재 진행형'을 올바로 직시하고 이를 극복하는 데에서만 가능하다는 것도 바로 이런 이유에서라고 할 수 있습니다.

그런데 선생님은 한국 근현대사의 사회구조적 모순의 현재 진행형을 지난 40년 동안 과거 방향으로 확대해오셨는데, 최근에는 1920년대 초반으로까지 넓히고 계십니다. 조선인 학살 사건을 다룬 ‹관동대지진›(2012) 말이지요. 이 그림의 상단에는 1923년에 학살당한 재일 조선인들의 주검들이 하늘에 떠 있는 방식으로 그려져 있습니다. 땅 전체에도 학살당한 시체들이 가득 차 있는데, 단순히 그 시대의 사건만이 아니라, 광주항쟁 때의 학살을 포함한 한국 근현대사의 비극적인 역사의 풍경들이 시체들로 덮여있는 끔찍한 악몽이 하늘과 땅 전체를 덮고 있는 그로테스크한 그림입니다. 여기에는 정말 도망갈 데가 없습니다. 이런 악몽을 꾸는 듯한 그림을 최근 그리시게 된 현실적인 배경을 설명해주시면 좋겠습니다.

4. 낮도깨비들이 활보하는 악몽

신 이 그림은 이명박 정권 때 그렸습니다. 이명박 정권은 촛불시위로 시작해서 용산참사와 4대강 문제 등으로 뒤범벅이 된 정권이다 보니까 도처에서 싸움이 벌어지면서 사회 전체에 병이 도진 것 같은 상황이었지요. 나는 사회가 심각하게 병이 들어가고 있다고 느끼면서 그린 것인데, 이 그림을 보고는 오히려 나를 환자 취급하는 경우가 많았어요. (웃음) 사실 나도 어떨 때는 내 자신을 잘 모르겠어요. 80년대가 지나고 90년대가 오면서 사회가 민주화됐기 때문에 시위 문화가 사라지고, 2000년대로 접어들면서는 과거의 거대 담론 같은 것은 모두 다 지나간 것으로 간주되었지요. 그런데 저는 그렇게

(위) 고향에서 가사를 돌보던 시절의 청년 신학철(맨 오른쪽). 왼쪽으로부터 누나와 조카들과 모친
(아래) 뒤늦게 입학한 탓에 3-4년 아래 또래들과 동무가 되었던 중학교 시절의 신학철(왼쪽).

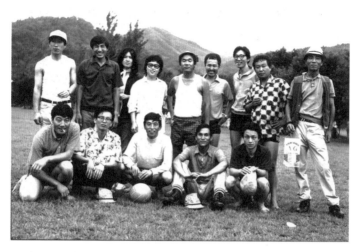

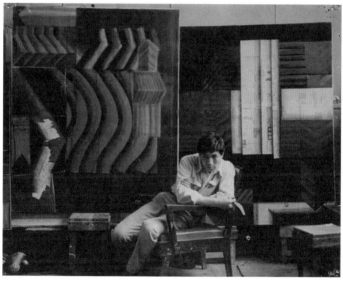

(위) 1970년에서 75년까지 본격적인 작품 활동을 펼친 AG 한국아방가르드협회 화우들과 함께. 뒷줄: (왼쪽부터) 송번수, **신학철**, 서문순, 이종남, 하종현, 이승택, 조성묵, 이승조, 김인환. 앞줄: (왼쪽부터) 김한, **이건용**, 최명영, 서승원, 박석원
(아래) AG 시절의 **신학철**

131

(위) 2000년 5월 탑골공원 앞 민주화실천가족협의회(민가협) 목요집회에서 발언하는 신학철
(아래) 관람 온 도쿄 조선제5초중급학교 중급부 1학년생들과 함께

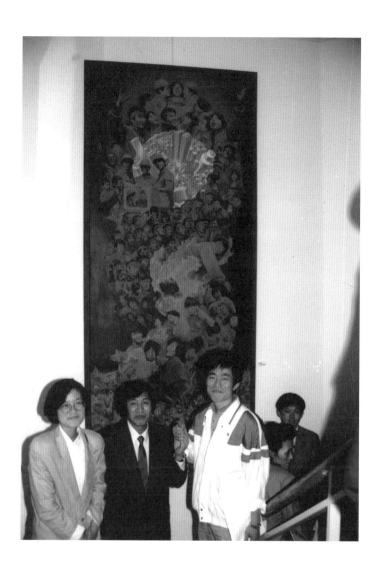

반고문전 전람회장에서(뒤로 보이는 그림은 신학철의 ‹한국현대사—6월항쟁과 7,8월 노동자대투쟁도›. 좌우측 인물은 권인숙, 김상준)

지성(至誠), 오브제, 45.5×33.3cm, 1978

부활, 오브제, 53×72.7cm, 1979

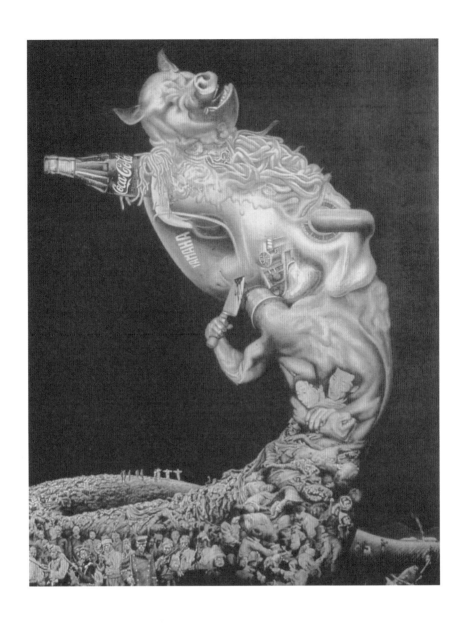

한국근대사 3, 캔버스에 유채, 100×128cm, 1981

한국근대사 4, 캔버스에 유채, 100×128cm, 1982

모내기, 캔버스에 유채, 112.1×162.2cm, 1987

한국현대사—**갑돌이와 갑순이**, 캔버스에 유채, 130×200cm, 8piece, 122×200cm, 8piece, 2002

한국현대사—갑돌이와 갑순이(부분)

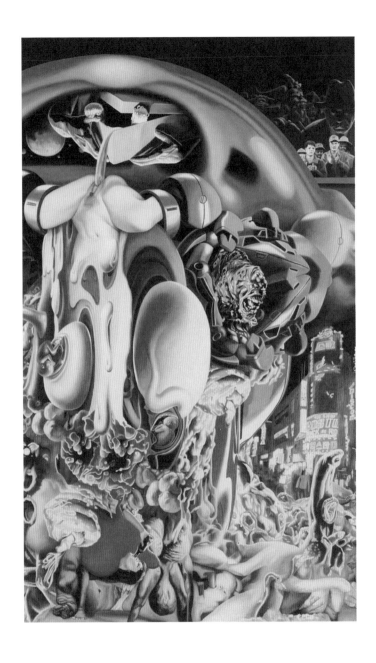

한국현대사—갑돌이와 갑순이(부분), 거대자본의 빅브라더와 그 아래의 소비 유흥문화의 범람을 묘사한 부분

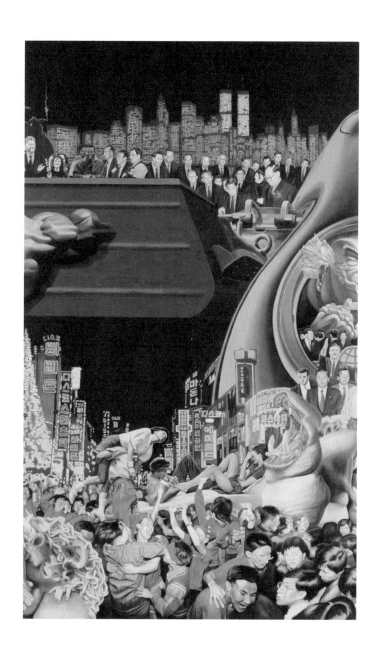

한국현대사—갑돌이와 갑순이(부분), 죠스로 비유되는 독점자본을 묘사한 부분

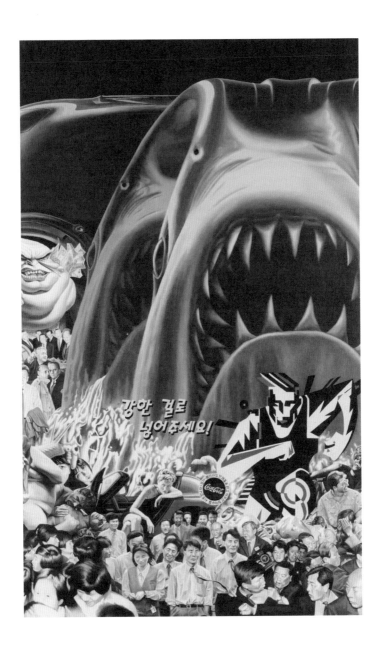

한국현대사—갑돌이와 갑순이(부분)

쉽게 변화가 안 되더라고요. 그러다 보니 나는 대체 뭔가, 왜 이런가 하는 생각이 자주 들었어요. 시대의 분위기와는 다르게 내 개인의 문제보다는 자꾸 사회의 거창한 것들을 생각하게 되니까요. 나도 내가 뭘 하고 있는 건지 잘 몰라서 답답했는데, 이번에 심 교수가 역사적 트라우마라는 개념을 가지고 잘 설명해주니까 정말 속이 후련해지는 것 같아요. (웃음)

귀신이라는 건 통상 밤에 나타나야 하잖아요. 캄캄할 때 말이에요. 그런데 이명박 정권이 들어서니까 귀신들이 대낮에도 돌아다녀요. 이명박 정권 이전에는 친일파라고 하면 모두 자기를 숨겼어요. 그런데 이명박 정권에서는 친일파가 벌건 대낮을 활보하면서 친일 행위 자체를 미화시키게 된 거예요. 뉴라이트에 속한 사람들은 일본의 식민통치가 우리를 근대화시켰다는 식의 적반하장의 소리를 하니까 내 가슴이 뒤집어지는 거예요. 이렇게 망령과 낮도깨비가 돌아다니는 형상들이 머릿속을 하도 맴돌아서 이 그림을 그리게 된 거지요. 이명박 정권이 어떻게 만들어졌는가 하는 질문에 답을 하듯이 그리게 된 거예요. 나의 감정이 매 순간 모든 시대를 만나왔던 것 같다는 생각이 듭니다.

심 이전에는 가슴이 답답했고 이유를 몰랐는데 이제는 시원하다고 얘기를 하셨지요. 실제로 한국 근현대사를 짓누르는 수많은 사건들을 겪었으면서도 아무렇지가 않다고 생각하는 사람들이 있다면 그들이야 말로 정말 이상한 사람인 거죠. 세월호 참사에 수많은 사람들이 애도하고 분노하는 것에 대해 정몽준 아들처럼 그게 무슨 대수인가라는 반응을 보이는 건, 그 사람이 정말 이상한 거예요. 세월호 사건을 보면서 슬퍼하고 분노하고 충격을 받는 것이 정상이지, 충격을 안 받고 그게 나랑 무슨 상관이야 하는 것은 의식은 물론 무의식조차 제거된, 따라서 아예 신체가 없는 사람이라고 할 수 있을 거예요. 2014년 유엔에서 일본 정부에 대해 일본군 위안부 문제를 정식으로 사과하고 배상하라고 공식 성명을 냈죠. 그런데도 그들은 아직까지도 사과하지 않고 버티는 데에 대해 우리 국민들만이 아니라 세계적으로도 많은 사람들이 분노합니다. 그런데도 2015년

12월 28일에는 박근혜와 아베가 이 문제를 다시 은폐하는 형태로
한일협정을 체결하여 한국 국민들의 분노를 야기했지요. 어마어마한
만행들을 저질렀던 과거 역사에 대한 반성은커녕 광주항쟁으로 죽은
영혼들을 욕하고 조롱하는 일들마저 백주 대낮에 벌어지고 있고,
정부는 5·18 기념행사에서 〈임을 위한 행진곡〉 제창을 금지했지요.
시대착오적일 뿐 아니라 역사를 퇴행시키고 있는 이런 행각들에 대해
분노하는 것은 사람이라면 너무나 당연하고 정상적인 반응인 거죠.
예술가의 존재 이유가 뭡니까? 요셉 보이스는 예술가를 '잠수함의
토끼'에 비유했었죠. 예술가들은 이 사회에 공기가 부족한지 아닌지를
일반 사람들보다 미리 감지해서 경고한다는 겁니다. 이러다가 다
죽는다, 빨리 물 위로 올라가서 산소를 들이마시고 정신을 차리라는
거죠. 적절한 은유라고 봅니다. 예술가들은 일반인들보다 감수성이
풍부하고 상상력이 뛰어나 사회 전체를 질식시키는 공기의 흐름을
빨리 간파하는 사람이지요. 그러다 보니까 억압적인 역사와 마주치면
누구보다도 그 고통을 길고, 강도 높게 느낄 수밖에 없겠지요.
더구나 그런 사건들이 잊을 만하면 또 터지는 일이 반복되니까
역사적 트라우마가 되지 않을 수 없어요. 넘어져 상처가 난 다리에
또 도끼질하고 칼질하고 하니까 상처가 나을 틈이 없이 더 악화되는,
이런 말도 안 되는 상태와 직면하게 되면, 예술가들은 보통 사람보다
더 민감하고 건강하게 그런 고통과 폭력에 맞설 수 있는 것 같아요.
그러니까 역사적 트라우마를 직시하는 그림을 수십 년에 걸쳐 계속
그리고 있는 선생님이 비정상적인 것이 아니라 오히려 누구보다도
정상적이라는 게 2014년에 제가 쓴 글의 요점이라 할 수 있습니다.
그동안 이걸 회피해온 사람들이야 말로 비정상이고, 그 사람들의
무의식적인 고통은 나중에 다른 형태로 튀어나올 거라는 거죠.
최근 작업에 대해서는 이 정도로 하고, 화제를 바꾸어서 과거로
돌아가보도록 하지요. 1970년대 이야기를 서너 가지만 여쭤볼게요.
홍대에서 1968년에 졸업을 하셨고 1982년에 서울미술관에서 첫
전시를 하셨잖아요. 13년이라는 시간이 그 사이에 있는데, 1970년대
중반 정도까지 아방가르드 AG그룹에서 활동하시다가, 70년대 말에

145

그만두셨다고 들었습니다. 1982년까지 3~4년 정도 사이에 어떤 계기가 있어서 그림에 큰 변화가 있었습니까?

5. 70년대의 각성: 모더니즘의 자유와 역사적 현실의 충돌

신 '자율'이라는 것에 다시 생각하게 됐어요. 1972~3년도쯤에는 작업을 하다가 예술이라는 것이 이렇게 해도 되고, 저렇게 해도 되고, 자기 마음대로 해도 된다는 걸 깨달았어요. 모든 것이 자율이었죠. 서양 미술사를 놓고 보면, 르네상스, 바로크, 로코코를 거쳐 19세기에 들어서면서 작가들이 모든 게 자유라고 선언하게 되는 것 같아요. 이렇게 해도 되고, 저렇게 해도 되고. 저는 그런 깨달음을 1970년대 초에 느꼈어요. 뭐든지 자연의 일부인데, 내가 모르고 있는 것도 엄청나게 많다고 봤어요. 그 안에 보석 같은 것이 있지 않을까 하고 헤맸었어요. 그 당시에는 내 맘대로 해도 된다고 생각하니까 이상하게 모든 게 후련하더라고요. 그러다 보니까 내 자신이 공중에 떠있는 것 같고, 땅에 발붙이고 있는 것이 아니에요. 다른 분들은 왜 예술가가 고독하냐고 하지만, 저는 그걸 고독이라고 봤어요. 발붙일 데 없이 내 마음대로 할 수 있고, 무중력이라고 느껴지면서 고독이 바로 이런 거구나 하고요. 정말 나 혼자 이상한 세계에 있었어요. 그러다가 거기서 도망쳐 나오려고 했었어요. 어떻게 해야 땅에 발을 딛고 설 수 있을까를 고민했는데, 처음에는 자연적인 것에 발을 붙일 수 있을까 생각했었지요. 그때는 캔버스에다가 실에 감고 돌을 던지고, 떨어진 상태 그대로 실을 감는 그런 실험들을 해보기도 하고 …. 하지만 그런 실험들을 해보아도 여전히 나 혼자인 거예요. 그래서 찾다 찾다가 결국은 사진 이미지 쪽으로 가게 됐지요. 하다 보니까 실을 감는 것이 힘이 들고 시간도 걸리고 해서요. 마지막에 가서는 오브제들을 합성시켜보았는데, 그러다 보니 이야기하고 싶은 것이 많았어요. 하지만 실로 감아서 이야기를 다 풀 수가 없어서 콜라주를 했었죠.

물병과 물병을 찍은 사진. 실제 이미지와 사진 이미지를 우리는 흔히 동일시하는데, 주민등록증에 있는 내 사진을 보고 나를 동일시하듯이, 사진과 실제 오브제를 동일시하는 그런 관습에 대해 다시 생각해보았지요. 그 당시에는 여성 잡지에 사진이 제일 많이 나왔어요. 그 사진 이미지라는 오브제 자체가 여러 가지를 이야기해주는 거예요. 내가 실제로 아는 것이 아닌데도, 그 안에 다 들어있다고 느껴졌어요. 사진 이미지를 가지고 이야기를 얼마든지 많이 할 수 있고, 다양하게 할 수 있게 됐어요. 그런데 당시에는 복제 기술이 미비해서 사진을 프린트 한다든가 하는 그런 장치들이 없었어요. 큰 것을 작게 축소한다든가, 작은 것을 크게 확대하는 식의 조절이 잘 안 됐어요. 그래서 이건 손으로 그려야겠다고 생각해서 나온 것이 이런 회화 작품이 되었지요.

심 선생님은 첫 전시를 하기 전에 이미 아방가르드적 실험을 다양하게 해보시고 나서 다시 리얼리즘 작업으로 돌아오셨기 때문에 다른 사람들의 그림과 큰 차이가 있었던 것이 아닌가 싶어요. 현실의 어떤 단면을 직접 그리기보다는 그런 단면을 찍은 사진들을 다시 몽타주해서 새로운 전체를 그려내는, 현실의 단편들을 가지고 입체적인 방식으로 현실을 전체적으로 재구성해냈기에 강력한 힘이 배어있었던 것 같아요. 아방가르드 작업에 대한 충분한 경험이 없었더라면 그렇게 자유롭고도 날카로운 구성이 나오기는 어렵지 않았을까.

신 아까도 얘기했듯이 자율이라는 것이 중요한데, 내가 표현하는 것이 실은 자율이에요. 내 마음대로 할 수 있는 것은 아방가르드에서 배웠지만, 아방가르드 자체를, 그 자체로 따르다 보면 자율이 아닐 수도 있다는 생각을 한 거죠. 그보다는 현실 자체를 내 마음대로 나타내는 것이 나의 자율이라는 생각을 하게 된 거죠. 잡지에 있는 사진들을 만나면서 현실과 만나게 된 거죠. 상품의 이미지, 사진 이미지 자체가 이렇게 저렇게 하라고 다 이야기해줘요.

심 그러니까 이런 이야기가 되겠네요. 1960년대 말, 1970년대 초는 우리나라에 처음으로 미국과 유럽으로부터 초현실주의, 다다, 추상표현주의, 미니멀리즘으로 이어지는 아방가르드의 사례들이

한꺼번에 수입되던 시기였는데, 그런 사조들을 경험하고 나서 예술의 자유, 예술의 자율성을 충분히 느꼈지만, 나중에 그런 자유가 공중에 떠서 맴돈다는 공허함을 느끼고 나서는, '역사 속에 자유'라는 실제적인 자유를 향해 나아간 셈이 되겠네요.

신 자연적인 조형, 아까 얘기했듯이 돌을 던진다거나 실을 감는다거나 하는 작업을 하다 보니까 고독해져요. 그런데 사진 콜라주 작업을 통해 현실과 만나게 되면서, 내 그림을 보는 사람하고도 대화를 나누게 되는 결과가 나오자 내가 고독하다는 생각이 사라지게 되었던 것 같아요.

심 그 당시나 지금이나 그렇게 트렌드를 따라가는 관습에서 크게 벗어나지 못했다는 생각이 듭니다. 모더니즘과 리얼리즘, 추상미술과 구상미술이라고 하는 이분법이 있었지요. 이름만 바꾸면, 포스트모더니즘과 리얼리즘, 순수와 참여와 같은 이분법이 그러하지요. 선생님의 경우에는 그런 이분법을 넘어서, 모더니즘 속에서 자유를 발견하면서 모더니즘은 어떤 규격화된 형태에 있는 것이 아니라 그 자체가 무엇이든 할 수 있다는 자유정신이라고 하는 것을 깨닫고, 그 자유를 다시 역사를 향해 나아가게 만듦으로써 자유를 매개로 모더니즘과 리얼리즘을 만나게 하는 힘을 배우신 것 같아요.

신 기술을 배웠죠.

심 아, 기술과 함께 힘을 배우신 거 같은데요. (웃음)

신 자유로운 기술을 배우고 나서 그것으로부터 도망가려고 굉장히 애를 씁니다.

심 공중에 떠 있던 자유에서 현실 속의 자유로 들어오고 나서는, 현실 속에서 부단히 부딪치고 충돌하게 되니까 저항을 할 수밖에 없겠지요. 현실에 대한 저항을 보여주는 방식에서는 모더니즘에서 사용했던 자유로운 기법을 다시 끌어들이신 거죠.

신 그렇죠.

심 모더니즘의 자유와 역사적인 현실이 서로 충돌하게 만드신 셈이네요.

신 나는 잘 모르겠어요. 놔둬요, 그렇게. (웃음)

심 작가는 규정받기 싫어하지만, 평론에는 특징을 포착해야 할 과제가
있어서 좀 더 얘기해 보겠습니다. 당시 대부분의 화가들은 모더니즘과
리얼리즘 둘 중에 하나를 택하고 있었죠. 민중미술을 하는 화가들은
대부분 젊었지요. 하지만 당시 선생님은 나이가 40세 정도 되셨었죠?
민중미술의 가장 선배 격에 해당하는 '현실과 발언' 그룹의 작가들도
한두 분 정도가 선생님 연배였고, 대부분은 연하였지요. 그 그룹
이외의 작가들은 대부분 저와 비슷한 또래로 20대 후반에서 30대
중반에 걸쳐 있었지요. 대개는 미대 졸업한 지 얼마 되지 않았고,
그림 기술이나 모더니즘을 접한 경험도 부족했지만, 현실에 대한
비판의식이 강해서 민중미술운동에 참여했었습니다. 그런데 선생님은
모더니즘 기법과 시각을 연마한 후에 현실 문제를 다루었기 때문에
더 신선했었고, 당시 제게는 하나의 모범으로 생각되었지요. 서구
아방가르드 중에서 정치적인 작업을 한 작가들은 베를린 다다나 존
하트필드 같은 이들이 유명하지만 그들은 주로 사진 작업을 했는데,
회화를 가지고 정치적인 작업을 하는 작가는 프랑스 신구상 회화
작가들 정도였지요. 그 중에서도 정면으로 현실과 대결하는 작가는
극히 드물었어요. 그들은 일상만 가지고 초현실적이고 구성주의적으로
다뤘지, 선생님처럼 역사적인 과정 자체를 작업의 주제로 다루지는
않았거든요. 그런 미술사적 배경 속에서 등장한 선생님의 작품은
정말 신선했습니다. 재현 기법도 정확하고 훌륭했고, 몽타주에
의한 압축의 힘도 어마어마하게 컸어요. 그래서 선생님은 80년대
미술의 독보적인 존재였다고 생각했지요. 그 때문에 선생님은 80년대
민중미술운동에서도 독특한 위치에 놓여 있었던 것 같아요. 한편으로는
의욕은 넘치는데 아직 예술적 기량이나 인생 경험이 부족한 후배들이
있고, 또 다른 한쪽으로는 선생님만큼 역사 인식이 강렬하지 못했고,
추상에서 구상까지를 자유롭게 넘나드는 경험이 부족했다고도 할
수 있는 선생님 동년배 작가들이 있는 그 사이에 서계셨던 셈이지요.
그러면서 민족미술협의회 대표도 맡아 경험했던 일들이나 고충 같은
것에 대해서도 얘기해보면 좋겠네요.

6. 80년대 민중미술운동의 경험들

신 저는 실은 4·19 세대로 원래 시골에서 살았죠. 그 당시에 4·19와 직접적인 관련이 없었던 것은 아니에요. 80년대에 민주화운동의 흐름이 거세지면서 민중미술 작가들과 합류하게 됐는데, 운동하고 연결해보면, 나는 나이는 먹었지만 386세대라는 생각이 들었었지요. 어떻게 보면 어려운 시기이기는 했지만 내 자신을 깨닫게 했던 그런 시대가 아니었나 생각이 듭니다. 아까 뭐라고 했죠?

심 주변에 동료들하고 밑에 후배들하고 경험이 다르기 때문에 느꼈던 점들은 무엇이 있으신가요?

신 제 그림에 대해 후배들은, 다 그런 것은 아니지만, 거의 다가 서양 냄새나는 그림이라고 비꼬기도 하고, 사진을 가지고 그림을 그린다는 것 지체를 비꼬기도 하는 식의 비판이 많이 있었어요. 그럼 나도 너희들 따라 그런 민중적이고 민족적인 양식으로 하나 해보자라고 생각해서 그린 것이 〈모내기〉라는 작품이었어요. 당시 민중미술이라고 불렀던 그림의 큰 특징은 검은 선으로 테두리를 한 후에 안에 색을 칠하고, 판화 방식으로 그리는 풍이었지요. 특히 오윤의 판화 방식이 선호되었던 것 같아요. 하지만 나는 테두리 하는 것에 거부감이 들었어요. 그래서 오히려 일반 민중들이 좋아하는 '이발소 그림'을 그린 거라고 할 수 있지요. (웃음) 내 고향에서 어렸을 때부터 봐왔던 그런 그림 스타일이요. 나는 민족 형식이라는 것이 오히려 이발소 그림에서 잘 드러나 있다고 생각했기에 그린 것이 〈모내기〉라는 작품이었어요.

심 아주 흥미로운 얘깁니다. '이발소 그림'에 대해서는 다시 얘기하기로 하고요. 선생님은 아무래도 서구 아방가르드 형식, 특히 몽타주라는 형식을 사용했기 때문에 80년대 중반에 민중미술운동에서 중요한 화두가 됐던 민족 형식이라는 것과는 거리가 멀었다고 생각합니다. 그런 상황에서 이발소 그림의 형식으로 자기 나름의 민족 형식을 개발하고자 했다는 것은 아주 특이한 사례가 되겠네요. 또 하나, 뒤늦게 민중미술운동에 참여하셨기 때문에 나이가 많았음에도

386세대 같은 젊은 마인드를 가지고 현장에서 뛸 수 있었다고
하셨는데, 형식에서 오는 갈등과 세대 간격을 넘어서려는 의욕
같은 것이 아마 선생님한테 남다른 활력을 불어 넣어줬다고도 할
수 있겠네요. 실제로 선생님은 90년대 초에 박불똥, 김영진, 김환영
같은 십수 년 아래의 젊은 작가들과 '노문연'(노동자문화운동연합)[6]
노동미술분과에 참여하여 어려운 사회과학 책을 같이 읽는 등
세미나를 하시기도 했지요?

신 임수경과 문익환 목사의 방북 사건 이후 세가 늘고 있던 주사파 계열의
흐름에 맞서기 위해 89년에 PD 계열의 젊은 작가들이 구성한 노문연의
노동미술분과 세미나에 함께 참여했어요. 하지만 세미나에 서너 번
참여했을 때 경찰이 내 작품 〈모내기〉를 압수해가는 사건이 터지는
바람에 그 이후에는 참여하지 못하게 되었지요. 당시에나 지금에나
나는 북한 사람들이 하는 짓이 유치원 애들 장난 같다고 생각하는데,
주사파들도 그렇게 유치한 이야기를 하면서 김대중에 대한 비판적 지지
입장과 뒤섞이곤 해서 혼란스러웠던 것 같아요. 그런데 박불똥 등과
함께 노동미술분과 세미나에 참여했을 때 내가 들었던 의문은 대중의
'자생성'을 지도자의 '의식성'보다 낮게 평가하는 것이 과연 올바른
것인가라는 것이었어요. 대중의 자생성을 무시하면서 당의 의식성은
너무 경직되었기 때문에 동구권 사회주의가 망한 것이 아니었나
하는 것이지요. 당시에 가졌던 그런 생각이 지금 생각해봐도 맞다고
생각합니다. 그래서 나는 〈갑돌이와 갑순이〉 그림을 그리면서 대중의
무의식 깊숙이 숨어있는 내면의 자생성을 끌어내야겠다고 생각하게
되었지요. 그런 면에서 89년 당시의 세미나가 간접적인 도움을
주었다고 할 수 있습니다.

그런데 돌이켜보면, 80년대 당시 젊은 친구들은 대개는 내면이라는

6 노동자문화운동연합은 1989년 9월 결성된 노동자문화운동 단체다. 1984년 창립된
민중문화협의회가 1987년 민중문화운동연합으로 발전했다가 1989년 노동자문화예술운동연합으로
개편된 것이었다. '노문연'은 강령에서 "노동자의 당파성에 뿌리박은 과학적 문화운동의 발전을
위한 조직적 토대를 마련해 사회변혁운동의 진전에 기여"한다는 목표를 제시한 바 있으며, 특히
문예운동의 과학화를 기치로 내걸면서 노동자문예의 이론화와 정책 개발에 힘을 기울였다.

것에 대해서는 거의 몰랐던 것 같아요. 왜 내가 이렇게 그리고, 왜 내가 이렇게 행동하고, 내 속에서 꿈틀대는 것이 무엇인가? 이런 문제들에 대해, 모두가 그런 것은 아니지만, 대부분은 크게 고민하지 않았던 것 같아요. 그와 다르게, 나는 모더니즘의 여러 실험들을 접하면서 내면의 작용 같은 것에 대해 많은 고민을 할 기회를 얻었던 셈이지요.

심 내면의 작용에 대한 고민은 앞서 말씀하신 자율성, 더 나아가면 무의식적 자율성에 대한 고민을 배경으로 하는 것 같습니다. 선생님은 서양 현대미술의 핵심 원리를 한 가지로 압축하면 '그건 자율이다'라고 단언하시는 것 같아요. 중국이나 한국의 전통 예술에도 좋은 점이 많지만 자유나 자율의 원리는 낯선 것이지요. 사실 이 문제는 민족 형식의 유무를 떠나 보편적인 문제이기 때문에 정치적으로나 예술적으로나 자유나 자율은 지구상 어디서나 더 확대, 발전되어야 할 과제라고 생각합니다. 생명의 에너지를 자유롭게 표현하고 자율적으로 창작하는 것이 중요한데 모더니즘에서 그런 점을 배울 수 있었다는 얘기 같네요. 80년대까지만 해도 아방가르드나 초현실주의가 무엇인지 알기가 참 어려웠어요. 도서관에 가도 책이 몇 권 없었고 번역본은 더더욱 없었지요. 지금은 차원이 다르죠. 오히려 정보나 자료가 넘치지요. 문제는 그런 정보의 홍수 속에서 핵심을 놓치기 쉬운 거죠. 당시 모더니즘을 접했던 선생님 세대나 후배 세대들의 경우에도 선생님처럼 모더니즘에서 자유와 자율의 정신을 제대로 읽어낸 사람들이 많았던 것 같지는 않습니다. 대부분은 모더니즘에서 '형식의 자율'만을 읽어냈지, 선생님처럼 '자율의 정신'을 읽어내지는 않았던 것 같습니다. 문학에서도 모더니즘의 핵심 원리를 자유의 정신으로 포착했던 김수영 같은 시인이 흔하지 않았던 것처럼 미술에서도 선생님 같은 경우는 드물었던 것 같습니다. ⟨모내기⟩ 작품 이야기가 나왔으니 잠깐 얘기하고 넘어가죠. 이 작품의 제작 년도가 언제였지요?

7. ‹모내기› 수난사

신 87년 민족미술협의회에서 '통일전'이라는 주제를 가지고 전시를 했을 때 냈던 작품이에요.

심 아예 액자 테두리 형태까지 그림으로 칠해서, 그림 속에 액자가 포함되어 있게 만들었다는 점에서 '이발소 그림'의 '형식'을 크게 부각시킨 독특한 그림이지요. 그림의 상단에는 농부들이 화목하게 농사를 짓는 모습이 있고, 하단에는 한 농부가 쟁기로 쓰레기들을 밀어내는 단순한 구도로 되어 있지요. 이 그림을 당시 안기부는 그림의 위쪽이 화목하게 농사를 짓고 있는 것으로 그려져서 북한을 찬양하는 것인 반면에, 그림의 하단으로 쓰레기를 밀어내기에 남쪽을 욕하는 이적 표현물이라고 해석해서 작품을 압수해갔지요. 이런 논리에서 이적 표현물이 되지 않으려면 쟁기로 쓰레기를 그림의 위쪽(북쪽)으로 밀어내야 한다는 셈이 되겠네요. 그림의 위-아래 평면을 북한과 남한으로 등치시킨다는 것은 전형적인 범주적 오류지요. 초등학생이 봐도 어처구니없는 얘기지요. 이에 대해 소송을 제기하셨는데, 해결될 때까지 얼마나 걸렸죠?

신 재판만 15년 정도 걸린 것 같네요.

심 그럼 작품은 사라졌나요?

신 작품은 현재 서울 경찰청 압수물 보관창고에 있어요.

심 그 당시에 얼마나 황당한 일들이 많았는지 이 경우만 보아도 쉽게 알 수 있어요. 이 그림을 보고 이적 표현물이라고 생각하는 사람들의 눈은 바닷가 모래 속에서 자기가 버려둔 바늘을 짚어내듯이 아무리 견강부회라고 해도 자기가 해석하고 싶은 것만 찾아내는 식이지요. 사실 콩깍지가 쓰이지 않고는 이런 해석을 할 수가 없어요. 이런 경우를 두고, 뭐 눈에는 뭐만 보인다고 하지요. 모든 걸 그렇게 해석하는 그런 시대를 살았었죠. 지금은 그 당시와 비교할 수 없을 정도로 자유롭지요. 하지만 정치권력으로부터의 자유가 자본에 대한

신학철, 한국 근현대사의 역사적 트라우마의 회화적 정신분석

종속으로 상쇄되어 지금은 일상생활이 자본과 상품과 물신으로부터 자유롭지 못하죠. 선생님이 자유, 자율이라고 말씀하시는 것도 한편으로는 국가권력으로부터의 자유만이 아니라 다른 한편으로는 자본으로부터의 자유도 포함하는 것이라고 할 수 있겠지요. 아마도 이 이중의 자유와 그에 대한 억압의 교차 과정이 선생님의 〈한국 근대사〉 연작 전체를 관통하고 있는 주제가 아닐까 싶습니다. 국가권력과 자본이 번갈아 가면서 사고를 치며 착취와 수탈을 강화해가는 그런 역사에 대한 그림을 40년간 쭉 그리셨는데, 앞으로 혹시 새로운 작업 계획이 있으시다면 어떤 계획이신지요?

8. 해야 할 일과 하고 싶은 일

신 특별한 계획이라기보다는, 의무감 같은 게 있는 것 같아요. 한국 근대사에 대한 작업을 해왔으니까 이것을 마무리해야겠다는 그런 의무감 말이죠. 4·19에 대해 좀 그리긴 했지만 별로 마음에 안 들었는데 앞으로 4·19에 대해서 다시 그려야 한다고 생각하고 있어요. 옆으로 길게 그려보려고 합니다. 그동안 4·19 데모 과정에 대해 수집한 수많은 사진 이미지들이 있는데 그걸 보면 정말 감동이에요. 많은 감동을 담고 있는 이미지들을 정말 생생하게 그려서 보여주고 싶다는 그런 소망이 하나 있어요. 요즘은 데모가 통 신통치 않은데, 데모란 바로 이렇게 하는 것이라는 얘기를 담고 있는 듯한 사진 이미지들이 정말 많아요. 현재 모아놓은 A4 크기의 사진 복사지에 담겨 있는 사람들을 실물 크기로 확대해서 그릴 수 있는, 대형 작업실이 필요한데, 높이는 220센티미터에 길이는 10미터 넘게 그려보고 싶어요. 80년대 민주화 운동을 거쳐서 시위문화가 사라지고 90년대로 넘어올 때, 뭔가 허물어지는 것 같은 느낌에 사로잡혔었지요. 그 당시에 5·18 광주항쟁 당시 죽은 모습들의 이미지를 봤었는데 실제로 산 사람의 말보다도 그런 사진 이미지들이 가진 힘이 훨씬 강하다고 느꼈어요. 죽음의

모습을 담은 사진 이미지는 최고로 강한 이미지에요. '초혼곡'을 주제로
작업을 했는데 완성을 못했습니다. 부분적으로는 여러 개의 그림들을
그렸지만, 광주항쟁에 대해서는 전체적으로 그려야 한다는 의무감
같은 것들도 있어요.

〈갑돌이-갑순이〉의 경우도, 현재는 1960년대에서 2010년까지를
그렸는데, 앞부분의 시기를 더 앞의 시기로 연장하고, 뒷부분도
미래를 향해서 더 열고, 역사를 다시 시작해보자는 희망을 그려보고
싶어요. 본래 이 그림은 2003년에 그리고 나서 더 전진시키지 못하고
있다가 2008년 촛불집회를 보면서, 집단성이라는 것도 착한 쪽으로
나아갈 수 있다는 생각을 하게 되어 다시 그리게 되었지요. 앞서
말했던 에너지론의 관점에서 역사를 앞으로 나아가게 하는 물질적인
동력이 무엇인가를 아직도 고민하고 있는데, 진보 쪽에서는 대부분
의식만을 강조하지 물질에 대해서는 제대로 얘기하지 않는 것 같아요.
내가 보기로는 이 시대의 물질이란 경제이고 최고의 물질은 삼성인
것 같아요. (웃음) 물론 중소기업도 중요하지만, 대기업은 나쁜 짓을
많이 한다고 해도 여전히 우리가 사는 데 긴요한 일을 하기에 이들을
잘 다스리는 일이 무엇보다 중요하다고 생각해요. 그래서 〈갑돌이-
갑순이〉 그림의 오른쪽 끝 마지막 장면에, 조련사 역할을 하는 민중이
한 손으로는 대기업 삼성을 상징하는 야성적인 호랑이의 목에 굴레를
씌워 밧줄로 당기고 있고, 다른 한 손으로는 채찍을 들어 호랑이를
내리치는 그런 그림을 그려볼까 생각하고 있어요. 삼각지의 이발소
그림 공장에 걸려 있는, 달밤에 "어흥~!" 하고 포효하는 호랑이 그림
같은 이미지로 말입니다.

그리고 보수당 사람들이 하늘 무서운 줄 모르고, 마치 코가 뒤에
붙어있어도 무관하다는 듯이 너무 뻔뻔하게 거짓말들을 대놓고
하니까, 양심이라는 게 얼마나 무서운 것인지를 보여줄 수 있는 그림도
그리고 싶어요. 모든 것을 뒤죽박죽으로 만드는 모습을 피카소의
입체파를 참조해서 일종의 '신입체파' 같은 형태로 그려보면 어떨까
생각하고 있습니다. 나이가 들어서 구미가 당기는 게 또 하나 있어요.
우리가 어떤 영양성분이 부족하면 마치 자연스레 입에 그 성분이

당기듯이, 젊을 때는 안 그랬는데 나이가 드니까, 서울로 가든 고향으로 가든, 장소와 관계없이, 옛날 어린 시절로 생각이 자꾸 되돌아가네요. 어떻게 하다 보니까 내가 싫어하는 것만 그리고, 싫어하는 것하고 싸우게 되고. 그렇게 해왔는데, '이제는 내가 좋아하는 것도 좀 그려봐야 되겠다' 그런 생각이 자꾸 듭니다.

마지막으로 한 가지 보태고 싶은 것은 그림이 과연 무엇인가 하는 질문과 관계가 있는 건데요. 예전에 '민중미술'이라 불렸던 것도 지나고 보니 다 지식인들이 생각하고 좋아하는 미술이 아니었던가 하는 생각이 들어요. 그와 달리, 아무 설명 없이도 누구나 가까이 다가가서 쉽게 이해할 수 있는 그런 미술은 바로 '이발소 그림'이 아닐까 싶어요. 민정기가 1980년대 초반에 그렸던 '이발소 그림'들도 일종의 선언적인 것이었지, 실제로 일반 민중들이 좋아하는 그림이라고 보기는 어렵죠. 진짜 '이발소 그림'을 좋아하는 일반 사람들이 보기에는 민정기의 까칠하게 그린 예술적인 회화적 붓질은 오히려 그림을 못 그린 사람이 그린 것처럼 서툴게 느껴지니까요. 나는 ‹한국 근대사› 연작을 그리면서 일반 민중과의 거리감을 최대한 좁히려고 노력했어요. 일반 민중이 좋아하는 사진과 같은 사실적인 묘사를 예술을 위해서 억제하지 않았지요. 그래서 그 그림들은 삼각지에 있는 '이발소 그림'들과 내용만 다를 뿐이지, 기법이나 태도는 거의 같다고 봐도 무방하다고 생각합니다.

심 그럼 소련의 사회주의 리얼리즘이나 북한의 주체 미술에 대해서는 어떻게 생각하십니까? 그런 그림들도 이발소 그림과 비슷하게 일반 사람들이 알기 쉽게 이해할 수 있는 형식으로 그려지지 않았나요?

신 소련이나 북한 미술에서는 대중성을 중요시한다는 이유로 작가 개인의 개성이 담긴 철학이나 자유로운 상상에 의한 변형을 허용하지 않았다고 생각되기 때문에 나는 개인적으로 그런 그림들은 좋아하지 않아요. 그런 그림들에서 강조하는 대중성이라는 것과 실제 대중이 좋아하는 것 사이에는 간격이 있는 것 같아요. 실제로 삼각지에서 이발소 그림을 그렸던 사람들은 미술교육을 정식으로 받은 사람들이

아니고, 그냥 자기 본능에 따라서, 자기가 좋아하는 걸 그려내는 거예요. 사회주의 리얼리즘이 강조했던 대중성에는 이발소 그림이 보여주는 본능적이고 자생적인 측면은 삭제되고, 그 대신 의식적으로 훈련된 측면이 두드러지게 강조된 것이 아닌가 싶어요. 어떻게 보면 이발소 그림에는 서양적인 이상향과 동양적인 이상향이 같이 녹아 들어가 있는 게 아닌가 싶기도 한데, 대중가요에서 "저 푸른 초원 위에"라는 가사가 그런 것처럼 개인적인 사소한 꿈같은 것 말이지요. 유토피아 같은 곳에서의 삶, 그런 것을 대중들은 다 좋아해요. 하도 싸구려 그림이다, 유치하다 해서 지식인들은 외면하지만 말이지요. 물론 이발소 그림이 다 좋기만 하다는 것은 아니지요. 현실에서 너무 벗어난다는 문제가 있긴 하지요. 하지만 거기에는 비록 유치하다고 하더라도 지식인 작가들의 작품 속에는 찾아보기 어려운 따뜻한 꿈같은 것이 정성스럽게 녹아 들어있다고 생각해요. 나중에, 어릴 때 마을에서 청년들과 아이들이 야밤에 벅적대면서 동네를 돌아다니며 마음껏 뛰어놀던 그런 세계를 이발소 그림의 형식으로 그려서, 많은 사람들에게 선물하고 싶다는 작은 소망도 가지고 있습니다.

심 마음에 담아두셨던 속 얘기까지 세세히 해주셔서 감사합니다. 지난 40년간 선생님이 해오신 작업들은 명실상부하게 한국 근현대사의 어두운 하늘을 비추는 여러 개의 별들로 이루어진 독보적인 성좌라고 할 수 있습니다. 한국 미술사에서만이 아니라 세계 미술사에서도 이렇게 오랜 시간에 걸쳐 생명과 예술과 정치가 충돌해 만들어내는 역동적인 에너지를 당당하게 화폭에 펼쳐온 화가는—19세기의 쿠르베나 20세기의 리베라 같은 화가들을 제외하고는—거의 없었던 게 아닐까 싶어요. 앞으로도 계속해서 선생님의 에너지가 더욱 장대하게 화폭에 펼쳐져 더 많은 사람들에게 감동을 주고 세상을 변화시키는 힘으로 오래오래 살아 움직이게 되기를 진심으로 기원하면서 오늘 대담은 이만 마치기로 하겠습니다. 장시간 수고하셨습니다.

손장섭은 1941년 전남 완도군 고금면에서 출생했다. 홍익대학교 서양화과를 수료한 후 1979년에는 '현실과 발언' 창립 동인으로 참여했으며 1985년 민족미술인협의회 초대 회장을 역임했다. 그의 작품 세계는 역사와 현실, 혹은 삶에 대한 애정을 담은 풍경을 통해 유연하지만 단호한 민중미술의 미학을 견지해오고 있다. 2017년 학고재갤러리에서의 전시를 비롯 15회의 개인전과 150여 회의 단체전에 참여했으며 1998년 제10회 이중섭미술상과 제15회 금호미술상을 수상했다.

박진화는 1957년 전남 장흥 출생했으며 홍익대학교를 졸업했다. 개인전 25회. 민족미술인협회 회장을 역임했다.

4.

그림의 신명,
손장섭의 예술

채록 일시
2015년 3월 23일

채록 장소
파주 광탄면 00리 손장섭 선생님 자택

대담자
박진화, 박응주

1. 전라남도 완도, 그의 유년

박진화(이하 '박')　　　　선생님 안녕하세요? 대략 공문과 전화를 통해
　　　　말씀드렸지만, 이번에 저와 미술비평가인 박응주 선생이 함께
　　　　선생님의 지난 삶과 작업 내용을 인터뷰 해서 구술 작업을 정리하려는
　　　　까닭은, 민미협 창립 30주년을 맞아 원로 민족미술가들과의 대담을
　　　　자료화하기 위한 일환입니다. 기본적인 취지는 미리 알려드린바,
　　　　바로 선생님과 대화를 시작하겠습니다. 먼저 제가 궁금했던 부분에
　　　　대해 말씀드릴게요. 제가 알기로 선생님은 전남 완도의 시골 섬에서
　　　　나서 자란 걸로 아는데, 다른 분보다 특이한 것은 그런 시골에서 왜
　　　　그림을 하게 됐을까 하는 점이에요. 어렸을 때부터 화가가 될 생각을
　　　　하셨나요? 그 배경이 궁금해요. 그 정황을 간략하게 말씀해주시지요.

손장섭(이하 '손')　　　　내가 완도군 고금면에서 태어났어.

박　전라남도 완도군의 섬이죠?

손　섬이지! 그 완도 고금도에서 태어났는데 고금도에서 멀지 않은
　　약산도가 우리 외갓집이야. 근데 내가 우리 외갓집을 잘 다녔어, 걸어서.
　　언젠가 외갓집을 가서 … 그때가 아마 봄날이었을까? 논두렁에 갔는데
　　논에 봄철이면 물을 잔뜩 채워놓잖아. 그때 논두렁에 왜 갔냐 하면
　　외갓집 이모의, 에노구[1]라 그러지?

박　예. 에노구, 알아요. 수채 물감. 그땐 수채 물감을 에노구라 불렀어요.

손　그래, 수채화 물감이지. 그 에노구 물감이 어떻게 생겼느냐면 이만한
　　상자에 동글동글한 접시 안에 색색의 물감이 들어있어. 그걸 물에다가
　　풀어보고 싶었던 거지. 그래 이모 몰래 에노구를 훔쳐다가 논두렁에서

1　에노구(えのぐ[絵の具])는 그림물감, 혹은 채료(彩料)를 지칭하는 일본어.

논물에다 물감을 이리저리 풀어보니까, 막 섞여지면서 … 그냥 논물에
풀려가면서 색깔이 기가 막힌 거야! 색깔이 물에 흐르면서 멋지게
번지는 과정을 상상해봐! 그걸 해보게 됐어.

박 논두렁에서? 이모 물감을 훔쳐 와서 논두렁에서? 그걸 논에?
손 그걸 논에다 막 풀어버렸어.

박 완전 수채화네, 논에다 그린 수채화.
손 그러다가 이모한테 들켜가지고, 결국 이모한테 쫓겨났어! (웃음)

박 그 호기심에 그 비싼 걸 함부로 써버린 거네요.
손 이모가 애지중지한 그 에노구를 갖다가 다 풀어버렸으니 … 이모가 좀
화가 났겠어? 그래서 이모집에도 못가고 … 방앗간에 이만한 구슬이
많이 나오잖아. 그걸 훔쳐다가 깨뜨려가지고 다마치기 하고 … 말썽을
많이 부렸어!

박 그때가 초등학교 전인가요?
손 전이지! 초등학교 전에 그랬는데. 초등학교 때 기억은 아주 어렸을 적
기억은 안 나지만, 3학년 때 기억, 그때 생각은 나는데, 그땐 전쟁 때
아냐? 아버지가 노무자로 붙들려갔어!

박 그 이전에 잠깐만요. 이 문제를 짚고 가야겠네요. 자! 재밌는 상황을
알게 됐어요. 아주 재미난 거는 지금의 선생님 수채화 문제에요.
선생님은 20대까지는 수채화가 주를 이뤄요. 초기에 선생님이
수채화로 유명하단 얘기를 어디선가 들었거든요. 초기의 선생님
그림에 수채화가 주를 이룬다는 단초가 어디서 나온 거냐면, 바로 지금
이모의 에노구를 훔쳐서 논에서 풀며 놀았던, 에노구 가지고 그렇게
논에다 풀었던 …. 놀라워요, 수채화를 하게 된 단초가. 그래요, 거기에
있었어요. 그래서 평소 제 생각에 선생님은 왜 수채화를 많이 하셨을까
했는데, 딱 풀리는 게 뭐냐면 그거에요. 그거 굉장히 쎈데요!

박응주(이하 '응')　혼은 났고?
박 당연히 혼 나셨다잖아. 그보다 그 자체가 쎈 거지! 이모 에노구를

물에다가, 아니 논에다가 그것도 세숫대야도 아니고 논물, 거기다 풀어버렸으니 ….

손 그래서 지금도 안 잊어버리는 게 바로 그거야.

박 왜? 손장섭의 수채화가 있는지, 수채가 가장 강력한 선생님 나름의 매체가 됐는지, 이제 단초가 거기서 나오네! 재밌네요.

손 근데 어렸을 때 호기심이라는 게 그냥 색칠해 봐가지고는 모르거든. 물에 풀어봤을 때 풀리면서, 합해지면서, 색이 겹쳐지면서 다른 색이 나오기도 하는 그 아주 묘한 느낌, 지금도 기억에서 안 지워지거든.

박 그러니까 선생님 몸 자체가 어떤 물리적 현상, 물감 안료가 흐르는 물색에 완전 확 빠져버린 거네요. 그래서 이모한테 야단맞는 그런 것 생각할 겨를도 없이 논두렁 거기서 그 놀이를 즐겨버린 거네요. 그래서 그림에 빠지고 추상도 나온 거네요. 이게 어렸을 때 다 흡수되어가지고. 그 한 계기가 제가 볼 때는 손장섭 선생님이 화가이자 수채화가 본령이 된 주체적 사건이었네요.

손 거기다가 이제 흰색을 풀어보면 그 색이 묘하게 겹쳐지면서 그야말로 황홀했어. 어렸을 때 그거에 도취해가지고 …. 그래서 그 계기가 막무가내 흰색을, 내가 흰색을 교묘하게 쓰는 이유 중 하나도 거기서 나왔을 거야.

박 그거는, 젊은 사람들은 잘 모를 텐데, 그때 당시의 에노구라는 거는 그 시골 섬에, 완도 고금면 그 섬에, 무슨 물감이 흔했겠어요. 말도 안 되는 깜깜한 상황인데 ….

손 근데 우리 외할아버지가 선생이었어. 그렇기 때문에 이모들이 다 유식해.

박 아! 그러니까, 선생님의 예술적 몸을 타고난 것은 어머님 피가 크게 있는 거네요. 암튼 그래서 초등학교 3학년 때 아버님이 어디가셨다고요?

손 노무자.

응 징용.

손 징용이지 징용. 징용에 끌려가게 된 거지. 그때 우리가 어땠냐면
 빨치산이란 게 있었잖아!

박 한국전쟁 때 이야기죠, 50년.
손 빨치산. 6·25 전쟁이 일어나기 전이야, 빨치산 활동이란 게. 거기서
 사람 막 죽이고 할 때, 아버지가 탈출했어. 재산을 다 버리고
 고금도에서 … 섬에 그런 게 많았었잖아! 탈출했는데 이리로
 탈출했어요.

박 익산.
손 이리시!

박 그러니까 지금으로 말하자면 익산시죠.
손 익산역 근처에 판잣집으로 도망을 왔어요, 빈털터리로.

박 그러면 아버님 혼자만? 아니면?
손 가족 다. 그래가지고 이리 방송국 아래에 있게 됐는데, 그때 아버지가
 납치를 당했는데, 가만 보니까 징용으로 붙들려간 거야!

박 의용군 같은 걸로.
손 그래서 어머님만 남게 됐어, 우리하고. 아버지는 끌려가고 ….

박 그때 선생님은 몇 살이었죠? 한 10살 정도였던가요?
손 그때?

박 그러니까 50년쯤? 한국전쟁 때겠죠? 그러니까 한 3학년쯤?
손 그때 3학년 다녔으니까, 서대전에서. 그때 내가 서대전초등학교 다닐
 때야.

박 익산에서 아버님은 끌려가고?
손 끌려가고, 그때 ….

박 그래서 이리를 또 떠요?
손 뜨지!

박 아버님은 이제 안 계시고, 어머님만 계시잖아요?

손 아니야. 그때 아버지가 미군 부대에 있는 걸 알게 된 거지![2] 거기서 생활하다가 부대가 옮기는 바람에 서대전으로 옮기게 됐어, 이리에서.

응 그러니까 아버님은 안전하시고? 어떤 일을 하시면서 계신 거예요?

손 노무자. 미군 막사 짓고 했지, 목수니까.

박 선생님 부친은 원래 목수였어요?

손 그래! 목수.

박 여기 박응주 선생 부친도 그런 쪽이에요.

응 우리 아버지도 목수셨구요. (웃음) 그러니까 자, 섬에서는 빨치산이 몰살을 시키고. 그럴 때잖아요? 워낙 무서우니까, 선생님 아버지는 빨치산 요원이나 이쪽 요원이라서가 아니라, 그저 무섭기 때문에 일단 탈출한 거고 ….

손 재산도 팔지도 못하고, 그냥 야반 탈출을 한 거지, 사실은.

박 형제분은 어떻게 되요? 선생님 형제분.

손 형제?

박 밑으로나 위로 형제가 몇이세요?

손 형제는 계속 같이 살고 있었지.

박 아니, 그러니까 몇이시냐고요?

손 아, 형제가 밑으로 여동생 하나 남동생 둘.

박 선생님이 장남이고요?

손 응, 그리고 위로 누나 하나 있고.

2 여기서 선생님의 기억이 불확실하여 삶의 행적을 보완할 필요가 있다. 다른 자료(한국문화예술위원회 발간, 2014년도 한국 근현대예술사 구술채록연구 시리즈 240 손장섭)에 의하면 완도 고금면에서 초등학교 2학년(아홉 살) 때 이리로 나와서 잠시 이리역 부근에 거주하다 아버지를 따라 서대전으로 다시 이주하게 된다. 그래서 이듬해 서대전초등학교에 3학년으로 다시 들어가서 5학년까지 다녔다. 당시 아버지는 납치된 줄 알았는데 이리에 있는 미군 부대에서 노무자(목수)로 일하고 있었고, 미군 부대가 서대전으로 옮기자 아버지 역시 미군 부대를 따라 서대전으로 옮긴다.

박 아, 누님이 계셨고. 그럼 3남 2녀, 5남매요. 그래서 이제 대전에서
 학교를 다시 다니시나요?

손 서대전. 서대전국민학교.

박 서대전초등학교죠. 옛날에는 초등학교였지만. 그러면서 거기서는
 얼마만큼 계셨어요?

손 아, 3~4학년 다녔던가.

박 졸업은 못하시고요?

손 5학년까지 다녔을 거야.

박 그리고 서울로 오신 거예요?

손 서울로 올라왔어, 그 후로.

박 그땐 아버님과 같이해서죠?

손 그럼! 이제 아버지가 움직여야 가족이 움직이니까.

박 서울에 처음에는 어디 계셨어요?

손 냉천동. 거 독립문 있는데.

박 그러니까 그 독립문 위쪽에? 거기에 전라도 사람들 많은데요.

손 판자집!

박 판자집, 엄청 못 사는 동넨데요.

손 전라도 유명하지.

박 예, 저도 알아요. 전라도 사람들 엄청 많아요. 그래서 선생님도
 고스란히 전라도 사람이니까 그쪽으로 오셨구나. 독립문 좌측 그
 비탈에.

손 그래, 여기서 보면 독립문으로 가자면 우측이지, 인왕산. 거기서 이제
 중학교를 들어갔어, 동도중학교에.

박 그러니까 처음부터 중학교에 가셨어요?

손 근데 국민학교를 졸업도 못했는데 중학교를 어찌 갔느냐 얘기해주지.

박 그런 뭐가 있었어요?

응 6학년도 안 나가고 월반을 하셨나요, 그러면?

박 졸업장이 없었다는 말이죠, 초등학교 졸업장.

손 졸업장이 어딨어! 왜, 그때 같은 집에 동도중학교 선생이 세를 얻고 살고 있었어. 내 사정을 알게 된 거야, 그 선생이. 안산초등학교 있잖아, 무악재고개에. (아버님이) 그 초등학교에 집어넣으려고 학교를 찾아갔어. 찾아갔더니 5학년에 편입을 시키려고 그랬더니 안 된데. 5학년은 안 되고 4학년으로 들어오라고, 낮춰가지고. 나이는 있고 하는데, 고민하던 참에, 그 선생이 자기가 동도중학교 선생이니까, 나를 동도중학교에 들여보내주겠다고 ….(웃음)

박 그러니까 4학년으로 꿇는 것을 다 없애버리고 그냥 중학교로 바로 가셨던 거여요?

손 그 선생이 내가 들여보내주마, 그래 된 거야. (웃음)

박 그러면 궁금한 게 하나 있어요. 그러면 선생님 초등학교 때도 그림을 그리셨어요?

손 아, 초등학교 때도 그렸지! 실기대회도 나가고.

박 그래도 특별하게 어렸을 때 이모 그 사건도 있긴 하지만, 그래도 혼자 즐겁게 그리셨어요?

손 근데 인정을 못 받았어. 왜 그랬냐면 미술반에 뽑혔는데, 그림을, 우리 반 환경 정리를 내가 맡아서 했는데, 환경미화 할 때마다 1등 하고, 막 굉장치도 않았어. 근데 미술선생이 새로 들어왔는데, 절대 (수채화) 흰색을 쓰지 못하게 했어! 탁해진다고, 그림이.

박 그건 이제 중학교 때인가요? 동도중학교 때?

손 아니 그 전이야, 그 전 이야기야.

2. 수채화로부터

박 그럼 그건 선생님 대전 있을 때 이야기 같은데요?

응 가만 있어봐, 크레파스로 그리던 수채화로 그리든 간에 흰색을 쓰지 말라! 크레파스도 많이 하셨겠죠?

손 크레파스는 나중에 했고.

응 그땐 물감 수채화를 하셨어요?

손 어! 그랬는데, 이제 흰색을 탁해진다고 못 쓰게 했는데, 고집스럽게 쓰니까 미술반에서 쫓겨났어!

박 아, 그때는 그랬어요! 왜냐면 수채화는 흰색을 안 썼어. 그게 불문율이었어요.

손 못 쓰게 했어!

박 저도 어렸을 때, 나 혼자 그림을 그릴 땐 흰색을 썼는데, 나중에 보니까 흰색을 쓰면 안 된다고 해요. 철칙이었어요. 나중에 애들 가르칠 때 흰색 쓰라고 하면 애들이 다 놀래요.

손 근데 흰색을 쓰는 방법을 내가 이제 터득을 한 거지. 탁해지지 않는 방법을. 여기 그림 보면 알지만은 전부다 흰색 쓴 거거든!

응 독특해요!

손 여기 보면 나올 거야. 여기 수채 봐봐! 여기 흰색 쓴 거야, 여기가. 이거 전부 다 흰색 아니야!

응 그럼 완전히 튜브에서 거의 짜낸 그 원색으로만

손 아냐, 아냐. 섞어서 쓰고, 그냥도 쓰고, 막. 이게 전부 다 (흰색) 쓴 건데, 내가 탁해지지 않는 방법을, 내가 터득을 한 거지, 이미.

박 그럼 이제 중학교 가서도 계속 이렇게 하셨나요?

손 근데 그 방법은 붓으로만 사용하면 뿌옇고 그러니까 밀착을 시킨 거야, 나이프로. 이거 보면, 나이프 다 사용했어. 붓으로만 그리지 않았어. 나이프를 사용했지.

박 저도 그림을 그리지만 이런 건 처음 들어요! 왜냐하면 수채화에 화이트를 쓰는데 그냥 붓으로만 하면 뿌애지니까, 나이프로 밀착을 시켰다고요? 이게 또 특이한 건데. 그럼 중학교 때도 미술부 활동을 계속하셨어요?

손 중학교?

박 고등학교를 서라벌로 가시게 된 ….

손 동도중학교는 미술이라는 건 거의 없었어!

박 그럼 어떻게 예술고등학교를? 중학교 때 과정을 설명해주세요.

손 근데 이제 중학교 때 (그림을 그리지) 못했으니까, 고등학교 땐 이제 환장을 한 거지! 나 혼자 그림을 그리고.

박 중학교 땐 혼자서요?

손 그런 식이었는데, 그때 내가 공부 제대로 했겠냐? 초등학교도 졸업 못 하고 중학교에 들어갔으니 …. 중학교 때 그림 공부는 마음속으로는 있었지! 특별하게 그림을 가르치거나 선생도 없었을 뿐만 아니라, 그런 기회도 없었어. 그런 와중에 미술 하고 싶은데, 들어갈 학교를 정해야 하잖아. 그때 석고도 한 번 쳐다보지도 못한 놈이 서울예고에 시험을 봤네!

박 아, 서울예고를요?

손 그땐 이화여고, 예고 같이 있었어요. 그래서 이제 시험을 봤는데 붙을 일이 없지! 떨어졌어. 그 담에 학교가 어디냐 찾아보니까 서라벌고등학교야! 서라벌예고라고 그땐 그랬지. 그게 인문고등학교였어. 근데 서라벌고등학교를 찾아가서 면접을 봤는데, 교감 선생님이 면접을 한 거야. 그리고 면접을 봐가지고 그 학교를 들어가게 됐어!

박 아, 이제 미술 이야기를 하니까, 선생님이 이제 미술을 하고 싶다 이야기를 하니까, 서라벌고등학교에서 오라고 ….

손 그렇게 해서 서라벌고등학교로 가게 됐어.

박 거기 서라벌은 미아리고개로 넘어가서 그쪽에 있지 않았어요?

손 그 전에는, 내가 입학하고 나서 이쪽으로 미아리로 옮긴 거지.

박 아! 그럼 그 전에는 어딨었어요?

손 그 전에는 남산 밑에.

박 아, 남산 밑에. 그럼 숭의여자대학 있는 데 거기죠?

손 그렇지! 거기 그쪽에서 이쪽으로 옮긴 거지, 학교가. 그래서
 서라벌예대하고 같이 있었어.

박 서라벌이 나중에는 이제 중앙대학으로 됐지만, 서라벌예대가 정릉
 가는 미아리고개 넘고 오른쪽에 있었어.

손 산등성이에 있었지.

박 아마 그때는 산을 개발해가지고 거기로 옮겼으니까, 땅 싸니까.
 그러니까 중학교를 졸업하고 서라벌, 거기서 이제 날리셨겠네요.
 고등학교 다니며 고기가 물 만난 거네. 거기서 최고로 많이 하셨겠네요?

손 그렇지! 그렇지. 이제 고등학교 교장 선생님이 미술부 활동 많이
 지원해주고 잘하는 놈들은 그냥 특상 줘가지고, 돈도 깎아주고. 그때
 당시 이후로 상장이 이렇게 있어. 지금도 상장이 그대로 있어. 그때
 받은 상장, 특기상 뭐 해가지고 (등록금) 면제시켜주고 ….

박 아니, 뭐 장안에서 최고로 그림 잘 그리는 학생이 된 거죠?

응 그러니까 동도중학교 같은 곳에서 왜 두각이 안 됐냐면, 별로
 관심도 없었겠죠. 누가 잘 그리든 말든 별로 중요한 게 아니었겠죠?
 동도중학교에선 그냥 묻혀진 거죠.

손 그래. 학교선 그런 관심도 없었어. 그때 동도중학교가 대원군의
 사저야! 사저 터. 그 사저 내에 동도중학교가 있었어, 마포. 마포,
 그쪽으로 대원군의 사저가 있잖아!

박 그러면 고등학교는 어디서 다니셨어요? 서대문 거기서?

손 고등학교?

박 집에서 다니셨어요?

손 그럼! 고등학교? 아, 그때 우리가 냉천동에 있다가 빈터가 있다고
 해서 찾아간 곳이 청량리 역 뒤에 빈터가 있었어. 거기서 천막집 짓고
 살 때야! (거기) 살았어. 근데 천막집을 짓고 살 때, 내가 거기서 학교를
 다녔지. 거기 청량리 뒤에서 미아리까지 걸어 다녔어. 안암동 거쳐서
 미아리까지.

박 그때는 여학생들, 선생님 따라다니는 여학생들 없었어요, 고등학교
 때? 있었을 거 같은데요, 그림 잘 그리셨으니깐.

손 어! 이제, 이야기 들어봐! 있었어!

박 그림을 잘 그리셨잖아요. 그리고 실제로 서라벌고등학교 다닐 때 다른
 학생들이 아, 그림 잘 그린다, 하고 인정을 해줬을 거 같애.

손 (대신) 많이 해주고. 뭐 천막집에 특별히 찾아오고 막 그랬어. 대학 다닐
 때도 ….

웅 대학 때까지도 그곳에서 사신 거죠?

손 아, 그럼. 그러다가 이민 갔다니까, 남쪽으로. (전라도) 영광으로 이농.

박 아, 이농.

손 거기서 이농 갔어.

박 서울 생활도 힘들고 그러시니까.

손 그땐 뭐 건축도 없고 그러잖아. 그러니까 목수가 힘들지, 살기가.
 그러니까 이제 그쪽(영광)으로 가서 농사를 짓겠다가 하고 갔는데, 역시
 거기서 목수 노릇을 또 한 거야. 왜 그러냐면 집을 다 짓고, 또 이농 간
 사람들, 그냥 마을 전체를 아버지가 다 맡아가지고 집을 짓고 그랬어.

박 이제 그것도 힘들고, 그러니까 군대 가고, 그렇게 된 거지요?
 고등학교를 졸업하고 이제 홍대는 다니는데 등록금은 없고 ….

손 그때 천막집을 팔고 가자, 아버지가 그랬어. 너 학교 그만두고 가서
 농사나 같이 짓자 해서, 그렇게 해서 열차에 태워진 거야. 용산역에서
 열차를 타고. 같이 가자 해서 끌려가다시피 열차를 타게 된 거야.

탔는데, 이대로 학교를 포기할 수 없다는 생각에 용산역에서 탈출을
했어. 달리는 열차에서 뛰어내려가지고 도망가버렸어.

박 아, 가족은 가고요?

손 가족은, 이제 아버지는 열차 내에서 가는 사람들과 회의 중이었고, 나는
 열차에서 뛰어내렸어. 탈출한 거지. (웃음)

박 남자니까.

응 가능하죠. 운동신경 있고, 젊고 하니까 얼마든지.

손 야! 내 운동신경이 지금이나 이렇지 그때는 펄펄 날랐어! 내가 100미터
 18초, 19초에 뛰었어.

박 그거는 잘 뛴 게 아녀요, 선생님! 100미터인데.

손 15초 뛴 놈 없었어! 중학교 들어가서도 18초 뛴 놈이야, 내가. 체력검사
 할 때.

박 선생님은 키가 작잖아요! (웃음) 저는 보폭이 크고. 제가 초등학교 때
 육상선수 했는디.

손 아이, 그건 보폭하고 관계가 없어, 겁나 빨리 뛰는 거하고. 기계가 빨리
 돌아가는 거하고.

박 (웃음) 그러면 군대 가기 전이죠? 열차에서 내린 게요.

손 야, 그때 어렸을 때 이야기 아니냐.

박 그때 대학생이었다면서요?

손 끌려갈 때? 그렇지. 그때 탈출할 때가 대학생 때야.

박 음, 대학생 때, 그러니까 홍대 다닐 때였죠?

손 그래서 이제 대학생 친구들이 찾아오고 그랬지.

박 홍대, 홍대생이셨죠?

손 응, 홍대지. 동기 여학생들이 찾아오고 그랬어! 시골 가지 말라고.
 자기들이 도와주겠다고 …

박 그때 기억나는 동기분들 누구 있으세요?

손 지금? 그때 당시? 같이 들어간 이광하라고 있어. 내 또래 뭐 홍대에
 친구, 그리고 여학생으론 고화자라고, 고인이 됐지만 ….

박 서승원 선생님은?

손 거긴 한 해 선배고.

박 서 선생님은 한 해 선배시군요.

손 그 때문에 내가 자기들 교실에 들어왔다고 얻어맞고 그랬어.

응 아, 선배 교실 왔다고요?

박 아, 서승원 선생님이 한 해 위구나! 아마 학번이 위지 나이는 그렇지
 않을 텐데요.

손 학번이 위지. 아니 내가 이렇게 저렇게 하면서 제대로 학교 다녔겠냐?
 나이대로.

박 이거 이 작품 〈사월의 함성(4·19)〉이 딱 욕심이 나네요! 이 작품 60년에
 그린 거예요?

손 잉! 맞어, 4·19 때, 그해에 그렸어!

박 이 작품에 대해 간략히 말씀 좀 ….

손 그때는 이리저리, 서울역 같은데 크로키를 많이 하러 다녔는데, 그
 다니는 와중에 4·19가 일어났어. 4·19 데모도 목격하게 되고. 그래서
 그때 이 그림이 나오게 된 거야!

3. 1960년, 시대의 격랑을 따라

응 그럼 서울역 근처에서 이 작품을, 크로키를 한 거예요?

박 이 작품의 현장을 보신 장소 말예요? 서울역 근처 어딘가요?

손 서울역에서부터 덕수궁 쪽으로 오면서 데모하는 걸 구경하고, 이

작품의 배경은 시청 앞에서 덕수궁 대한문 그 근처에서, 그 골목에서 데모대들이 나오는 장면이야, 이게.

박 아. 학생들이 몰려나오는 …. 학생들이죠?

손 잉!

박 이 작품은 데모 현장에서 그린 건가요? 아니면 이런저런 크로키를 가지고 나중에 그린 거예요? 아마 이런저런 데모 장면 크로키를 종합해서 그렸을 것 같은데요?

손 현장이 아닌, 나중에 그렸지! 그땐 크로키를 많이 했는데, 크로키하고 그걸 작품화한 거지!

박 네. 하여간 이 작품은 우리 미술의 보배예요. 근데 이거, 이게 어디에 발표된 거예요?

손 그땐 그냥 충동으로 그렸지. 나중에 이 그림은 «삼우전»[3] 전시에도 냈어.

박 이거 하나만 봐도 그 당시 선생님은 그림이 쎘어요! 고등학생이 그렸다고 믿어지지 않을 정도네. 확실히 프로예요.

손 그 시기엔 그랬어. 그때 내가 고등학교 때 저걸 중앙공보관에서 전람회를 했었어. 그게 «삼우전»이야. 저기 필동에 있는 한국은행 뒤쪽에. 거기서 했었어. 거기는 공짜로 전시를 할 수 있었으니까, 그래서 발표를 했던 건데 ….

박 고등학교 때부터 워낙 작품을 쎄게 하셨어!

손 쎄게 했지. 그건 사실이야. 아니, 전국대회에서 특선하고 뭐하고. 이제 실기 대회 때 친구 데려가 실기 대회 시간 동안 세 점을 그려. 친구들도 그래가지고 다 특선하고 그랬어.

박 신화였군요, 신화! 손장섭 신화!

손 (웃음) 그땐 그랬어.

3 «삼우전: 손장섭, 유택수, 김종일 삼인전». 중앙공보관, 1960. 8. 22~31.

박 친구들 거 살짝살짝만 만져주고 도와줬는데 특선 받아버린 거죠? (웃음)

손 그래서 내가 고등학교 때 공짜로 다니고 그랬잖아.

박 아, 그러셨어요?

손 교장 선생님이 그냥 학교 우승기 타다주고 그러니까, 내가 학교 빛냈다 해가지고. 그때 서라벌이 유명했잖아. 그때야.

박 마이더스의 손이네요.

손 그땐 조금 날렸지, 내가.

박 전 이게 궁금해요! 고3 때 물감은 좀 고급스러운 거 쓰셨어요? 아니면 ….

손 잉, 이게 사쿠라일 걸?

박 사쿠라 쓰셨어요? 아니 돈이 없는데 어떻게 사쿠라까지 쓰셨을까?

손 내가 그때 무슨 일 했냐면, 청량리역 뒤에서 살았다 그랬지? 역 뒤에 보면 열차를 고치는, 화통 열차 대가리 그걸 고치는 데야. 그 앞쪽으로는 석탄차가 막 다녀. 태백에서 새벽에도 들어오고 저녁에도 들어오는 …. 기차가 실어 나르는 무연탄이 엄청 쌓였어! 그걸 내가 훔쳐다 팔고 그랬잖아, 내가. 이만한 자루가 있어. 거기다가 집어넣고, 연탄이 얼마나 무겁냐! 그걸 그냥 매고 그 청량리역 벽을 뚫고 구멍으로 빼돌려서 …. 그런 연탄을 또 사러온 사람이 있어. 거기다 팔고 그래가지고 생활했어. 그러면 얼굴이, 아무리 씻어도 이런 데는 새까맣거든. 그러면 학교 가면, 야! 이 시키야! 넌 뭐했는데 얼굴이 그 모양이냐 하고 …. (웃음)

응 굴뚝 청소하고 왔냐고요? (웃음)

박 그래도 사쿠라를 그때 쓰셨네요, 수채화로.

응 여기서 최고의 사치를 부린 거죠.

손 그래서 돈만 생기면 물감부터 사는 거지. 그리고 애들이 안 쓰는 거 다 끌어 모아서 … 거저였지, 뭐.

응 화지, 종이 같은 것도 좀 고급으로 욕심 부리셨을 테고요?

손 응, 켄트지. 그럼.

응 물감 자체가 좋으니까.

박 하여튼 당대 학생들 중에서는 선생님 상당히 유명했을 거야. 왜냐면 그때 친구들 사이에선 선망의 대상이었을 거 같아요.

손 그땐 유명했지. 근데 유명한 게 무슨 소용 있냐? 그지같이 사는데 ….

응 하여튼 이 시절쯤부터도 이미 난 부자가 되어야겠다, 그런 욕심은 없으셨고, 그림을 한 번 잘 그려봐야겠다는 생각뿐이셨나요?

손 오직 그림. 부자고 무슨? 나는 그런 생각을 가져본 적 한 번도 없어! 내가 돈 벌어가지고 부자가 돼야겠다는 생각을 한 번도 가져본 적 없어.

박 서라벌고등학교에서 대학은 홍대 가신 거죠? 왜 서라벌대는 안 가셨어요?

손 서라벌대 장학생 예정이 되어 있는데. 돈도 개뿔 없는 놈이 내가 홍대 시험 봐가지고 홍대 되니깐 내가 홍대로 간다고. 그러고 홍대로 가버렸어. 자, 그러니 돈이 있어 뭐? 1학기 등록을 해놓고 또 돈 없으니까 쉬어가고, 막 이런 식으로 살았지. 서라벌대 갔으면 졸업해가지곤 선생님이나 했겠지.

박 아, 거기 나왔다면?

손 그럼, 거기는 2년제. 딱 졸업하면 교사증이 나오니까.

박 이제 선생님 대학 시절 얘기를 해볼까요? 선생님이 대학을 언제 들어가셨어요? 61년도? 그래가지고 졸업은 못 하셨죠?

손 졸업은 못했지. 63년에 군대 갔지, 학교 다니던 중간에. 군대에 갔다와가지고 중간에 복학하려고 했는데, 못 했어. 군대서 월남에 갔었거든 ….

박 군대에서 월남에 가신 거는 언제죠? 차출당해 가셨어요?

손 66년도에 월남 갔지. 월남을 갔던 목적은 전투수 상 받아가지고 복학하려고.

박　그러니까 돈 벌러 가신 거네요. (웃음) 월남에 돈 벌러 …. 월남에선
　　얼마나 계셨어요?

손　그렇지. 등록금 벌려고. 그렇게 해서, 그냥 좋은 기회다 해서, 제대
　　5개월 남겨놓고 월남에 지원해 가서 1년간 월남에 가 있었어.

박　월남 갔던 상황 좀 자세히 얘기해주시죠. 거기서 전투도 하셨어요?

손　아니, 그러니까 이제 행정병으로 …. '재구대대'라고 강재구 있잖아. 그
　　대대에 내가 교육계에 있었어!

박　그러니까 생명이 위협당하는 부대는 아니었나요? 전쟁이 한참
　　벌어지는 현장은 아녔어요, 근무했던 부대는?

손　다 전쟁터지! 거기는 전방이고 후방이고 없는 곳이니까. 우리나라의
　　저거하고는 달라, 상황이.

박　그때 월남에서 1년간 번 돈으로 …. 그러면 61년에 대학 들어가서
　　63년에 군대 가고, 월남 갔다 오신 게 언제죠? 67년인가요?

손　응. 그때쯤 될 거야, 아마.

박　군대 갔다 오신 후, 학교는? 복학하신 거죠? 월남서 번 돈으로요.

손　아니! 제대해가지고 복학 못 하고 출판사 일을 많이 했지.

박　그럼 학교는 어떻게 됐어요?

손　복학 못 했다니까.

박　왜요? 무슨 사정이 생긴 건가요? 그 말씀 좀 해주세요.

손　거참, 말하기 뭐한 얘긴디 …. 그러니까 월남에 가면 전투 수당을 받아.
　　그 전투 수당이 꽤 나오거든. 그거 1년 모으면 등록금은 실컷 되고도
　　남을 돈인데, 그 돈을 집에다 보내면 다 써버릴 것 같아 친구한테
　　보냈어. 그 돈을 꼬박꼬박 매달 말이야. 그래서 믿을 만한 친구한테
　　부쳐줬는데 …. 친구가 제대하고 나와서 만났더니, 전부 다 써버린
　　거야, 친구가.

박　뭐요? 월남서 보낸 돈을 친구가 다 써버렸다고요?

손 그랬다니깐! 그 돈을 친구한테 보냈는데, 그 친구가 그걸 다 써버렸어! 갔다 오니까. 내가 이제 다시 학교 등록을 할라고 홍대까지 갔다 왔는데, 복학하려고, 학교서 알아보고 친구 만나서 "니 인제 돈 줘야되겠다" 했더니, 다 써버렸다는 거야. 다 써버렸다는 그 말만 하더라고. 하여간 그 땜에 배신감 많이 느꼈지. 근데 어떡해! 다 날려버렸다는데 ….

박 허! 그거 참! 그 친구분은 누구세요? 성함이 누구신지요?

손 뭘, 지금 그 얘기 하면 뭘 해. 그땐 그런 시절이었으니까. 그래서 학교는 집어치고 직장에 다니게 된 거야.

박 그러면 가족들은요?

손 그때 귀농 정착이라고 있었거든. 귀농 정착이라고 알아? 박정희가 이제 서울 인구가 많다고 해가지고 귀농, 농사 지을 땅을 개간해가지고 주택을 지어 모집을 했어. 그리 가자, 갈 사람들은. 근데 많이 신청을 해가지고 우리가 간 곳이 전남 영광으로 갔지.

박 아, 가족이 영광으로요? 그러면 가족은 영광에 살고, 선생님은 그럼 복학은 못 하고 서울에 계셨네요?

손 그렇지!

박 그래서 이제 직장 생활을 하신 거네요?

손 그렇지, 그렇지. 첨에 지식산업사? 아니 교학사. 참고서 많이 만든 그 교학사, 교학사 알지? 거기서 있었어! 그 참고서에 컷이 많이 들어가. 그걸 그리면서 밥을 먹은 거지, 직장에서 ….

박 그나저나 그림은 계속하셨나요? 대학 때랑 군대 있을 때, 그리고 제대하고 직장 다니실 때, 그때도 작품은 하셨죠?

손 그럼. 그림은 꾸준히 했어. 군대 가기 전에도 했지만 군대 후에도 …. 월남서도 그렸고. 근데 막 이리저리 옮겨 다니는 통에 작품이 남아있는 것은 거의 없지.

박 음, 자료를 보니까, 69년에 «현전»이라는 전시에 출품하셨대요? 70년

177

이후에는 국전에도 작품을 출품하셨고요?

손 《현전》? 국전? 그래, 몇 번 냈지.

박 국전 얘기는 나중에 하죠 뭐. 그때는 모두가 대개 힘든 상황이었으니까. 참 결혼은 그럼 언제 하셨어요?

손 결혼은, 이제 군대 제대하고 와서 직장에 있을 때, 70년돈가 했어. 늦게 했지, 29살 때.

박 사모님 어떻게 만나셨는지는 안 물어볼게요. 결혼하고 이제 직장 생활 하시면서 직장도 몇 군데 옮기셨죠?

손 너희들도 알다시피 출판사에는 여러 곳에 있었지. 교학사, 삼성출판사. 알지? 삼성출판사. 동화출판공사, 지식산업사도 알잖아. 지식산업사의 최하림이가 우리 민미협 창설할 때 장소를 제공해준 사람이야. 지식산업사에서 제공해줬잖아! 우리 한창 민미협 결성하고 민미협회에서 모든 것을 회의할 때 우리가 그 최하림 씨가 지식산업사에서 사무실을 줘가지고 거기서 다 논의하고 그랬잖아. 김용태랑 ….

박 아니, 그러면 동아일보 들어가셨을 적이 언제에요?

손 77년도에.

박 이게 60년대 후반부터 70년대 초중반 이야기잖아요, 출판사 왔다 갔다 하신 게. 출판사를 여기저기 왔다 갔다 하시고 난 뒤에 동아일보에 계신 거죠?

손 그렇지, 그래.

박 처음에도 말씀 들었지만 원래 손장섭 하면 수채화죠? 선생님 자료를 훑어보니까 수채화를 많이 하셨더라구요?

손 수채화를 많이 했어.

박 젊었을 때는 주로 수채화를 많이 하셨어요? 나중에도, 아니 지금도 종종하시죠, 수채화?

손 그럼. 지금은 거의 안하지만 …. 난 수채화가 좋았어!

박 소재나 주제는 초기에는 좀 추상적인 것도 좀 하셨던데요?

손 음, 초기 작품은 내 화집에 나왔을 거야. 여기 보면 초기 작품 몇 점
남아있는데, 실제로는 더 그렸어. 젊었을 땐 수채를 많이 했어, 여기.

박 저 수채화들 보라고!

손 그렇지. 맞아, 맞아. 이거는 홍대 다닐 때 그 주변에 쓰레기통
뒤져가지고 이런 것을 …. 이게 이제 굴비 같은 거야. 이거 그래서 나온
거야. 이거를 쫙 펴가지고 ….

박 암튼 놀라워요. 선생님. 그때 선생님 주변에서 선생님이 그림 제일 잘
그리신다고 생각하셨죠? 당시 선생님 보기에, 딱 보면 아시잖아요.
다른 사람보다 내가 한 게 낫다는 걸.

손 주변에서? 아이, 내 스스로가 잘 그렸다고 얘기할 수 있나. 열심히 했다,
그런 생각밖에 안 들어.

박 그래요? 겸손하시네요. 제가 볼 땐 그때 그림 엄청 잘 그리셨는데. (웃음)

손 이거 보면 이제 전부 다 …. 가만 있어봐, 이게 이제 초기 작품이야.
이거는 어디더라? 아무튼 숲에서 그린 거고.

박 수채화로 그린 거죠? 자료를 보니 월남에서도 그림을 그리셨던데요?

손 아이, 그때 내가 유화를 돈이 없어서 못 샀어. 그렇지, 월남에서도
그렸어. 지금도 몇 점 자료가 있는데 …. 그땐 부대 피엑스에서 물감을
사서 그렸지.

4. 1970년, 시대의 아우성과 함께

박 대단하네요. 그때 분위기가 물씬, 마치 크로키 같은 속도감이 있어요.
이쯤해서 60년대부터 70년대 중반까지 얘기를 정리할 필요가
있겠어요. 자료를 보니, 월남 갔다 오시고, 학교는 복학 못 하고,
출판사에 직장 생활 하시면서, 그 사이 결혼도 하시고(결혼식은 나중에

함), 나름대로 틈틈이 작품 활동도 열심히 하신 거로 압니다. 그 와중에 국전에도 몇 번 출품하셨는데, 그 국전 출품작들과 그 당시 말씀도 짧게나마 듣고 싶네요. 우선 당시 작품은 어디서 그렸나요? 특별히 작업실이 있었나요?

손 아니, 작업실 낼 형편이 아니었지. 그림은 주로 집에서 한 거야.

박 당시는 대부분의 화가들이 국전을 통해 작품 활동을 하는 경우가 많았다고 압니다. 제 기억으로도 70년대 초중반 가을에 국전이 열리면 대단했었어요. 전라남도 장흥의 시골 학생인 저도 국전을 구경하려고 서울에 와서 지금의 덕수궁에서 열린 국전을 관람했으니까요. 국전을 보고 도록을 사서 닳아지도록 봤던 기억이 있거든요.

손 그땐 그랬지. 다들 국전을 중시했었어. 그게 발판이 되기도 했으니만.

박 선생님 자료를 보면 총 다섯 번 국전에 참여하셨는데, 1963년, 64년, 그리고 75년, 76년, 77년. 그 당시 상황이나 출품작들에 대해 기억나는 점이 있으면 말씀해주시죠.

손 뭐, 특별한 건 없어. 군대 가기 전에 국전에 두 번(63년, 64년)은 다들 하니깐 나도 그랬고, 75년서부터는 비구상 부문에 내서 세 번 입선했지.

박 그래요. 자료 보니까, 그때 연속으로 국전에 출품한 작품이 〈패면(貝面)〉, 〈매달린 사람들〉, 〈우리들의 양식A 75〉더라구요. 근데 재미난 건 그 작품들이 모두 비구상 성향이에요. 추상성이 강한 작품들이란 말이에요.

손 응, 그렇지. 그런데 완전 추상은 아니야. 사실을 바탕으로 한 것을 약간 추상화한 것들이지.

박 저는 이 점이 매우 중요하게 보여요. 그런 추상성에 대한 관심이 있었다는 사실 말에요. 나중에 선생님 작품에서 느껴지는 구조적인 조형성의 단초를 보는 듯해서요.

손 그러나? 나는 어디까지나 사실성을 버리지는 않았지.

박 제가 이 부분을 중요시하는 이유는 처음부터 일관되게 보이는 선생님 작품의 독특한 구조성 때문이에요. 뭐랄까 사실성에만 갇히지 않고 나름대로 화면을 재구축해내는 독자적인 조형적 단단함이 선생님의 거의 모든 작품에 깊게 묻어나거든요. 이를테면 〈역사의 창〉 시리즈나 〈신목〉 연작들, 그리고 제가 알기로 선생님의 거의 모든 작품이 사실이나 현장성을 토대로 뭔가 나름의 적합한 조형적 구조를 모색한 것으로 느껴지니까요.

손 그림은 충분히 소화된 상태에서 그려야 한다는 믿음이 있어서일 거야.

박 맞아요. 제가 선생님의 작품을 보면서 놀라는 점이 그거에요. 일차적인 사실성을 바탕으로 젓갈처럼 오래 숙성시킨 삭은 맛이 진해요. 비단 작품이 지닌 구조성뿐만 아니라 색채에서도 그런 느낌이 들거든요. 초기 수채화부터 요즘 작품들도 마찬가지에요. 마치 물 흐르듯 유연하지만 뼈대가 잘 갖춰진 작품이라는 생각이에요. 그 점이 선생님의 작품이 지닌 나름의 특성이자 성과라는 것이지요. 또 하나 그런 작가적 사유의 깊이, 인간적 깊이가 선생님을 당시 다른 분들과 구별시키는 결정적인 요인인 게 아닐까? 저는 그래서 선생님의 70년대 중반 몇 점의 작품을 대단히 의미 있게 보는 것입니다.

손 글쎄, 하여튼 나는 다른 거 없어. 내가 그리고 싶은 대로 그렸지. 난 이것저것 생각을 못 하는 인간이잖냐.

박 바로 그거에요. 그게 놀라운 점이에요. 억지스러운 특별한 제스처가 없다는 점 말이에요. 천성적으로 선생님은 그런 몸인 거죠. 아무튼 국전 출품작들로 미뤄볼 때, 당시 시대상황에 대한 선생님의 의식도 깊게 배어있는 거 같고, 당연히 박정희 정권에 대한 분노도 있었을 거구요.

손 그땐 그런저런 일로 맨날 술이었지.

박 참, 동아일보사에 계셨잖아요? 동아일보사에 근무하실 적인 78년도에 제1회 동아미술제를 개최하는데 그때 그 일을 맡아 하셨지요?

손 그랬지.

박 그에 관해서 몇 말씀 부탁드릴게요.

손 그때 이구열 선생님 같은 분들과 그 일을 했는데, 내 역할은 운영 계획 짜고, 그 실행 계획서를 전부다 작성하고 …. 미술제를 주도적으로, 실무 행정적인 모든 일을 내가 했지.

박 그 당시 동아미술제는 공모전 형태의 전시였는데, 조금 달랐고 신선한 느낌이었어요. 제가 대학생 때 일이니까 그 전시 본 기억이 나요. 동아미술제의 특성이 당시 미술 분위기와는 좀 달랐다는 기억이 나요.

손 한마디로 '새로운 형상성'을 추구해 나가야 한다는 게 주 모토였어. 비구상은 온통 모노크롬 타령이고, 구상 하면 뭐 풍경화, 그리고 문제의식 없는 그런 그림들이 판을 칠 때니까, 인제 그런 개념을 떠나서 생활 주변이나 역사에 관계되는 거, 뭐 사회적인 거, 이런 거를 총괄해가지고 '새로운 형상성'이라는 미술 개념을 정립하자, 뭐 그랬던 거 같아. 그 기준으로 심사했을 것이고.

박 그 전시는 그때 지금의 덕수궁에서 열었지요?
손 그랬지. 그땐 '국립현대미술관'이 그거였으니만.

박 선생님도 그 동아미술제 취지에 공감하셨겠네요? 물론 선생님 스스로 작품을 출품하지 않으셨겠지만 말예요.
손 그럼, 나도 그 취지에 많이 공감했지. 그랬으니만 그 일을 한 거야. 내가 실무를 담당했으니만, 나는 안 냈지.

박 물론 선생님은 그 해에 첫 개인전을 열었어요. 이 얘기 좀 있다 하고, 언제까지 동아일보사에 계셨어요?
손 3년 있었어. 동아일보사를 77년도에 들어가 3년 만에 이제 그만뒀는데 … 1977년 봄부터, 78년, 79년, 80년 4월에 그만둘 때까지 만 3년 있었지.

박 그럼 80년 봄에 그만두셨나요?
손 그렇지. 그만둔 동기는 '나도 이제 그림을 그려야겠다. 더 이상 직장에 매달리다보면 영원히 못 그릴 것이다'라는 것을, 한 1년간에 걸쳐서 고민을 하다가 결국은 직장을 그만두고 이제 그림을 그리기 시작한

거지.

박 네. 이쯤에서 한 부분 더 짚어볼게요. 초기 수채화 이래 사실적 형상을 중시하면서도, 추상성이 짙은 작품도 일정하게 소화해내신 결과가 국전 출품작들이 아닌가 싶어요. 여기서 핵심은 추상을 무조건 배척하지 않고 안 버리셨어요. 그것들을 몸으로 소화하셨다는 점이 중요해 보인다는 게 제 생각이에요. 이번엔 좀 바꿔서 그때의 시대적 상황과 선생님의 상황, 예를 들어서 그때 현실적, 정치적 상황에 대한 선생님의 입장이 있었을 텐데, 그 말씀 좀 듣고 싶네요. 당시 직장 때문에 작품은 많이 못 하셨지요? 뭐 돈 벌어 생활하셔야 했을 테니깐 당연히 그러셨겠죠. 암튼 당시 현실적 상황에 대해, 정치적 상황이 박정희 때니까. 그때 선생님은 그 부분에서 나름 생각이 좀 있으셨을 텐데요.

손 박정희 때? 그때 내가 그, 군대에 있을 때야.

박 월남에 있을 때요? 당연히 월남에 계실 때도 박정희 때죠. 79년 사망할 때까지 선생님 제대 이후뿐 아니라, 결혼하고 직장 생활 때도 계속 박정희 정권 때죠. 박정희는 오래 장기 집권했으니까요.

손 월남 갔다 와서 ….

박 네, 박정희 정권에 대해 좀 못 마땅한 게 있으셨어요? 아니면 그때는 그런 거 저런 거 생각 없이 그냥 먹고살다 보니까 …. 암튼 박정희 정권에 대한 선생님 생각을 듣고 싶어요.

손 박정희 군사정권이 하는 일을 내가 뭐 좋아할 일도 없고, 또 그때 의식에서도 좋아했을 수 없지. 학생들은 다 그런 의식 가지고 있었으니까.

박 음, 좋아할 일은 없으셨을 테지요. 하지만 당시 크게 저항하고 대드는 … 그러진 않으셨지요? 실제로 그때는 뭐 제일 힘들었던 문제가, 제가 보기에는 선생님 가족 생계 꾸리고, 그림 그리는 일에 매진하고, 직장 다니면서, 그랬던 거 같아요. 젊었을 때였으니까요. 그리고 저녁이면 한 잔 하고 투덜투덜하셨을 테고요.

그림의 산맥, 손장섭의 예술

손 내가 군대 갔다 오고는 후인지 이전인지 하여튼 그전에 내가 저기
 홍제동에서 살았거든. 아 그때, 한참 6·29 선언 이전에 민주화운동 할
 때 기억나? 민주화운동, 6·29, 그때 요배, 강요배 ….

박 아니, 그때는 전두환 정권 때인 87년 일이고요, 지금 말씀 듣고 싶은
 거는 70년대 상황에 대한 겁니다. '현실과 발언' 가담하기 전 얘기를
 듣고 싶은 것이지요. 선생님은 체질적으로 반골적인 기질이 있으셨던 거
 같거든요.

손 여러모로 사는 게 성에 안찼으니깐. 추상을 할 때도 무조건 추상은
 내가 싫었어.

박 그 당시 국전 출품작 〈매달린 사람들〉 같은 작품은 추상이지만 시대성이
 감지되거든요. 그런 사회적 관심사에 대한 얘기가 있을 것 같은데요?
 1978년 '신문회관'에서의 첫 개인전에 출품된 〈기지촌 인상〉, 〈사격장
 인상〉 등의 작품들을 보면 현실 비판 의식이 강하게 드러나거든요. 저게
 이제 '현발(현실과 발언)' 쪽 경향의 작품과 연관되지 않나요?

손 그럼. 이건 동두천인데, 그때 친구가 동두천 미군 부대에 근무했는데,
 그 친구 만나러 동두천에 가서, 그 친구 부대를 방문하게 됐는데, 그때
 받은 느낌을 그린 거야.

박 느낌으로, 첫인상 자체가 큰 충격이셨나 봐요?

손 그래. 충격이었지. 그래서 그걸 그리고 싶었어. 그때 목격한 것이 이제
 그 양공주들, 그 생활이 비참하잖아. 그냥 미군들한테 대우받는 게
 아니고, 완전히 천덕꾸러기처럼 구타당하고 추위에 떨고 하는 걸,
 그걸 목격을 했어. 그 다음에 이제 이걸 그린 거야. 그걸 보고 생각하고,
 그래서 이제 성조기 놓고, 아우성치고 … 홍등 이런 것을 넣어서 ….
 타겟, 이것이 뭐냐면 그냥 타겟에 총 쏘는 연습하듯이, 사람을 그렇게
 죽인다는 걸 표현한 거야.

웅 사선에 놓고 그냥 죽인다는 느낌인 거죠?

손 그럼.

응　여기, 근데 이 ⟨사격장 인상⟩에는, 선생님이 어떤 사격장을 연상하는
이미지를 따로 살려낸 거죠?

손　동두천 기지촌 그 자체를 사격장으로 봤지.

박　아, 동두천 기지촌 자체를, 그 전체를 사격장으로 보신 거예요?

손　그렇지. 그 자체를 사격장으로 봤기 때문에 그림 제목을 그렇게 붙인
거야.

응　놀라운 말씀이세요. 동두천 자체를 사격장으로 보셨다니요.

박　아무튼 그러니까, 이제 이때는 78년도 첫 개인전에 출품한 거니까,
완전히 리얼리즘 사조에 들어가기보다는, 그래도 이제 선생님 갖고
있는 조형성 같은 걸 결합해가지고 순수한 눈으로 늘 작품이 이렇게
나온 것이죠?

손　그렇게 한 거야.

박　70년대의 약간 추상적 경향이 조금 이렇게 배어들면서, 좀 더 예술성을
강조하였다고 보여요. 그때만 해도 직접적으로 비판하는 거보다는,
자기 속에서 삭혀갖고 하는 그런 작품으로요.

손　이를테면 추상에서 리얼리즘으로 넘어가는 과정이지.

박　넘어가는 과정, 그 말이 맞아요. 그게 이제 '현발' 쪽 작품 성향으로
그렇게 연결해가는 ….

손　아, 그럼, 그럼! 왜, 우리 '현발'이란 것은 뭐냐면 시대성을 말하는데,
그림으로 말을 하자, 그런 이야기 아냐? 예를 들어서.

박　그림으로 말을 하자 ….

손　그렇지.

박　거기에, 이제 선생님도 적극적으로 그래야 된다고 생각하신 거죠.

손　그럼. 기존 미술은 여태까지 추상미술이나 사실주의 목우회를
바탕으로 해서, 사실주의 그림만 있었을 뿐이고, 그러다 보니 그 외에
그림으로 현실적인 말을 할 수 있는 그림이 뭐냐? 그래서 새로운
형상성하고, 그림으로 말할 수 있는 것이 '현발'이 추구하는 그런

미술이란 거지.

박 선생님, 이제 이 이야기의 핵심이 그런 현실적 상황을 그림으로 말을
해야 한다, 그게 이제 그렇게 해서 '현발' 성향의 뜻을 같이 맞추면서,
약간의 추상적인 걸 접으면서, 이렇게 자연스럽게 현실적으로 눈이
돌아서는 것이죠?

손 그럼.

박 그때 시인이셨던 이성부 선생님과 가까우셨어요? 첫 개인전 팜플렛에
이성부 선생님이 시를 쓰셨더라고요?

손 그렇지. 내가 월남 갔다 온 이후로 그 친구를 만났지. 늘 만나서 여러
가지 얘기를 듣고 아마 그 전시를 위해 시를 써준 거 같아.

5. 80년대, 현실과 발언과 함께

박 이제 80년 광주민주화운동 시기로 넘어가지요. 그때는 '현발' 창립할
때랑 얼추 시기가 겹치지요? 그 점에 대해 말씀해주세요.

손 87년이지?

박 아뇨! 그건 한참 후고요.

손 그때 그 '6월항쟁' 얘기할게.

박 아니, 아녜요. 그건 좀 있다 하시구요. (웃음) 그러니까 이제 중요한 거는
선생님이 '현발'에 들어가기 전에, 그러니까 어떻게 해서 '현발'에 가게
됐는가가 궁금한 거죠.

손 아, 그건, 이제 내가 지식산업사 다닐 때다.

박 그때요? 아닌데요. '현발' 그룹 같이할 때 선생님이 지식산업사? 아니지
않나요?

손 아니, 아니. 얘기 들어봐. 그때 내가 신촌에 있을 때야. 신촌에 있을
땐데, 이대 입구에 화실 할 땐데, 김용태가 찾아왔어.

박 아, 용태 형님이. 그럼 용태 형님은 출판사 일로 좀 아셨던가요?

손 그렇지. 그 용태가 찾아와가지고 이런 취지로 이야기를 한 거야. 이런 '민미협'에 관계된 취지를 그래서 형님이 대표가 되어줘야겠다.

박 아네요. 선생님! 그건 좀 있다 이야기해주시고요.

손 아니, 그럼 무슨 이야기를 하라는 거야!

박 아니, '현발', '현실과 발언' 그룹에 들어가신 거요. '현발' 창립전은 1980년이잖아요?

응 79년.

손 79년이지.

박 그러니까, 민미협(민족미술협의회) 결성한 것은 한참 후인 85년 때고요.

손 '현발'에 … 아, '현실과 발언.' 아니, 그때 내가 출판사에 다닐 때야. 용태랑, 그 김정헌이 그런 친구들이 현발을 구성할 때였구나. 그때 내가 ….

박 그때는 동아일보사 계실 때 같은 데요?

손 맞아! 동아일보사를 80년 4월까지 있었으니깐 신문사에 있을 때야.

박 예, 신문사에 계실 때가 맞아요.

손 그때 동아미술제가 창설이 될 때야, 마침. 그즈음에 내 생각하고 '현발' 취지하고도 맞고 해서, '현발'에 동참을 하게 된 거지.

박 그럼 주재환 선생님은 언제부터 알게 되신 거죠?

손 주재환 씨도 그 시기에, 그 즈음에 알게 됐을 거야.

박 그게 그러니까 80년도 전이죠? 현발이 80년인가? 80년에 출범하나요? 아, 참, 79년. 그러니까 '현발'의 결성은 79년에 하고 첫 창립전은 80년에 동산방화랑에서 하는 거죠? 그러니까 그때 '현발' 멤버들을 다 만나셨네요?

손 그럼, 그럼.

응 원동석 선생님이 회고록에 써놓으시길, 이 글에도 그때 한 1년 동안

비밀 모임을 가졌다, 현발 창립하기 위해서.

손 그때 이제 그 모임이 바로 지식산업사에서 비밀 모임을 가진 거야.

응, 박 아.

손 그 모임, 그래서 지식산업사 최하림 씨가 장소를 빌려준 거야, 비밀 장소를. 그이가 제공해준 거야.

박 박정희 말기였으니까.

응 두세 사람 모이기만 해도 고발하고 막 그랬던 판이었으니까요.

손 그럼, 그럼. 그래서 장소를 마련해준 게, 지식산업사의 최하림 씨가 ….

박 그러니까 선생님이 평소에 작품 성향도 그렇고, 그 다음에 지인도 주변에 있고, 그러면서 누가 추천을 해서 현발에 들어가신 …? 그때 어떻게 현발에 가입하시게 되었나요?

손 그것은 이제 이 친구들이 내가 고등학교 다닐 때 4·19라는 그림 있잖아? 데모 그린 거, 그걸 보고 이제 나를 갖다가 적극적으로 영입할려고 애를 쓴 거지.

응 그 그림 때문에요? 그러니까 그 그림을 보고 선생님을 기억하신 분이 있었나 보네요?

손 그래. 그땐 이리저리 서로 알고 지내던 때니까.

박 그러니까 이제 그런 연고로 선생님이 '현발'에서 활동을 하시지요. 현발과 같이 멤버로 계시면서, 그래가지고 주변 현발 작가분들과 관계가 거기서 넓혀지는 거죠?

손 그럼. 음, 현발 … 하여튼 현발이 숨어 다니면서 창설을 했는데, 그때가 이제 지식산업사에 숨어서 회의 하고 뭐하고 그런 거 같은데, 그것이 민족미술협회 창설할 때인지, 현발 창설할 때인지 하여튼 기억이 잘 안 나네.

박 네, 그 부분은 이 정도로 하죠.

응 전 그 대목도 궁금해요. 그러니까는 60년 저 그림 이후로 현발 79년 사이에 동아일보를 말씀하시고 또 이제 비밀 모임을 말씀하셨지만

어떤 책, 어떤 이념 혹은 어떤 생각들을 읽으면서 혹은 누구의 생각들을 굉장히 충격적으로 '아, 그렇구나! 아, 현실을 그려야 하는구나!'라고 느낀 계기가 있었으리라는 건데요. '쿵' 하고 한 번 찌릿하고 그야말로 압권으로 느꼈던 그런 계기가 되었던 사건 말이에요. 뭔가 하나의 분기점이 있을까요? 책일까요, 뭘까요?

손 아니, 이제 어떤 한 사건에 의해 그것을 충격적으로 받아들인 것이 아니라 평소에 맘먹고 있었던 게 … 이런 마음을 가지고 있었으니까, 자연스럽게 ….

박 평상시에 늘 그런 맘이 있으셨다는 말씀이죠.

손 그러니까 이런 그림을 이렇게 그리게 된 거지. 뭐 내가 무슨 그림 사조를 의식하고 했던 거는 아니고. 그런 모범이 될 만한 그림이 없었으니까. 내가 느낌만큼, 내 스스로 판단을 한 거지.

박 솔직하게 미술계 전반에 대한 내적인 회의가 있었을 것이고요. 선생님은 일단 반골 기질이 있으시잖아요.

손 남들하고는 조금 다른, 내 그런 생각을 가지고 있었기 때문에 자연스럽게 이렇게 하게 된 거지.

응 물론 저는 그 지점에서 앞서 말한 추상 〈기와 인상(우리들의 양식)〉 같은 작품을 보면, 말이 추상이지 기와를 보면서 우리들의 어떤 전통, 김수영 시를 떠올려봄직한 우리들의 전통, 그것이 다시 어떤 조형성 아래 재조합되는 어떤 그리움, 어떤 전통성의 지점들도 충분히 그런 의미로 그려졌다고 생각해요. 〈기와 인상〉을 그리고 난 후 어떤 느낌이셨어요? 선생님 의견을 듣고 싶어요.

손 그것은, 기와 인상 이것을 떠올리는 것은 뭐냐면, 그런 점도 있지. 왜 기와를, 하필 〈기와 인상〉 작품이라는 것을 기왓장을 가지고 구성을 했느냐 하는 것이지. 근데 생각은, 그런데 실제 이 그림 자체가 기와 인상을 그렸는데 추상 그림 아니겠어? 문제는 너무 추상적으로만 가면, 이걸로는 아무래도 안 되겠다 싶어서, 여러 식으로 발전하게 된 거고, 〈매달린 사람들〉이란 것도 마찬가지 아니냐. 그래 이것도 이렇게

추상적으로 표현한 건데, 이 표현이 전체적으로 매달리는 듯한 표현 아니겠어? 근데 그 정도 가지고는 성에 차지 않았어.

박 그래요. 그 당시에 사람이 억압당하는, 뭐 그런 분위기나 느낌 같은 것들이 선생님 안에 들어왔나 봐요. 당연히 느런 느낌이 있었겠지요. 그때 현실에 대한 의식이 있으셨던 거 같은 데요.

손 그런 식으로 명확하진 않지만, 그런 식의 표현이었어.

웅 이때의 '매달림'이란 현실의 어떤 굴레 혹은 억압되는 우리 인간들, 민초들이 느낄 법한 매달림이겠죠? 단순히 손잡이 잡고 매달림이 아니라.

손 어, 그렇지. 그런 식의 표현이었고, 이건 이제 아까 〈기와 인상〉, 이것 〈기지촌 인상〉은 그 담에 구체적으로 기지촌 가서 보고 느낀 걸 표현한 거고, 나중에 80년에 그린 〈기지촌 인상〉은 이건 이제 광주 문제를, 아가리를 상징적으로 풀어서 이렇게 표현된 거야. 이건 미군 부대 주변 홍등가에서, 여기서 검둥이, 흰둥이가 탄생이 되고 그러잖아.

박 그러니까 이 '아가리' 형상이 재밌는 게, 선생님께서 말씀하신 이 '아가리'라는 게, 이제 입으로 표현을 해야 되겠다는, 이 입을 열겠다는 그런 것도 함축되어 있는 것 같아요. 이 '아가리'의 형상이 주는 의미가 말예요.

손 그럼, 아우성이지 뭐!

박 맞아, 아우성이에요. 아우성을 어떻게 이런 '아가리'의 상징으로 …. 선생님 작품에 이 '아가리' 도상이 많이 나오지요?

손 그럼, 많이 나오지.

박 이 도상이 많이 나와요. 그리고 이렇게, 〈기지촌 인상〉에서 〈89년 오월이여〉로 가면서 조금씩 변주도 이뤄지고요.

손 이 〈광주의 어머니〉는 무등산을 배경으로, 서석대 무등산 배경으로, 광주가 폐허가 됐다, 뭐 그런 사태를 갖다 이렇게 한 거지.

박 이게 81년 작품이네요? 이때는 현발 활동도 같이 하시고. 역사성하고

자연성이 이렇게 융합돼가지고 그렇게 변화가 있어 보여요.

손 그리고 이제 ⟨역사의 창—광화문⟩, 이것은 광화문이 헐린 다음에 이전을 시켰는데, 그 상황. 그 경복궁을 갖다가 허물고, 광화문을 이전시키고, 중앙시장이 들어섰다는 것을 표현한 거야, 이게.

박 자, 그렇게 해서 '현발'에 가입해서 멤버로 활동하시면서 나중에 민중미술운동을 주도하게 됩니다. 여기서 중요한 점은 그 현실 미술운동 자체가 우리 미술 역사에 새로운 의미를 갖는다는 점이에요. 현발 그룹 활동을 하는 와중에, 그 멤버들을 중심으로 나중에 85년 말에 '민족미술협의회'가 결성되고, 그 조직체를 중심으로 우리 미술 전체의 환경이 바뀌게 되는 것이지요. 이 같은 미술운동의 중심에 선생님께서도 열심히 참여하고 주도적인 역할을 하신 걸로 우리는 알고 있습니다. 80년 봄, 광주민주항쟁 당시 상황은 다들 아는 상황이라 여기선 안 하겠습니다. 대신 당시 직장을 그만두고 본격적으로 작품에 전념하셨을 텐데, 특별히 현발 활동 시기에 같이 친하게 지냈던 선생님은 누구인가요? 각자 작품 활동을 열심히 하실 땐데, 그때 누구하고 제일 친하게 지내셨어요?

손 현발 멤버 전부다 가까웠지! 그랬을 거 아니겠어? 근데 홍대 출신은 드물었다고. 둘이었어. 주재환 씨하고 나하고 '현발' 멤버에 포함이 됐고, 나머지는 전부 다 서울대 출신들이었지. 김정헌, 오윤, 성완경, 민정기 … 뭐 그런 친구들이었지.

박 신학철 선생님은? 거기도 홍대잖아요?

손 홍대지. 현발에 신학철 씨는 나중에 들어온 건가? 분명히 같이 활동했는데, '민미협'에서 같이 활동했는가? 난 기억이 또 ….

박 저는 모르지요. 신학철 선생님이 현발 초기 멤버인지 나중인지, 그거는 저도 좀 …. 어쨌든 신학철 선생님 연배가 어찌 되시나요? 선생님과 연배가 가장 가까운 분은 주재환 선생님이죠?

손 신학철 씨는 3년 후배여.

박 네, 연배가 가까운 분은 주재환 선생님이니까, 두 분은 같이 술도 많이

드셨죠?

손 누구하고?

박 주재환 선생님하고요.

손 걔하고 술 먹지, 누구하고 술 먹었겠어.

박 당연하죠. (웃음) 두 분이 주로 같이 술 드시고, 그때 이런 저런 말씀도 많이 나누셨죠? 당시에 주재환 선생님은 뭐 하셨어요? 주로 작품을 하셨나요?

손 아니, 주재환은 그림 그릴 처지가 그땐 못 됐어.

박 아, 주재환 선생님은 출판사에 계셨을 때라, 작품은 많이 안 하셨나요?

손 못 했어. 왜냐면 출판사에 매달리다 보니까. 이제 그것도 간신히 내가 끌어들인 거지, 그림 그리게끔.

박 그러니까, 이제 자연스럽게 선생님이 중심이 되어 그렇게 쭉 활동하고 …. 당시엔 여러 가지 뭔가가 있었을 텐데, 80년을 보내면서 '오월 광주' 관련한 작업을 하셨지요? ‹80년 오월이여›, ‹광주의 어머니› 같은 작품은 그때 그리셨던데요. 그 와중에 전두환은 광주 학살을 발판으로 정권 잡아가지고 다 집어넣을 때였잖아요? 하여튼 그 시기부터는 작품들을 많이 하시잖아요? 그때는 전업 작가였던 거죠?

손 그때는 전업이고 뭐고 없었어. 그냥, 이제 그림만 그릴 수밖에 ….

박 직장은 그만둔 상태였으니까요.

손 그렇지. 그 상황에서 그림 안 하고 뭘 했겠어!

박 80년 이후에 현발 활동을 하면서부터는, 거의 다른 밥벌이는 별로 안 하고 계속 작품만 하신 거네요? 개인전 기록을 보면 81년에 그로리치화랑에서 개인전을 하는데, 전시를 해도 어려운 시기라 큰 수입은 안 되셨잖아요?

손 밥벌이를 별로 안 한 게 아니라, 거의 못 했지. 뭐 거의 없지. 돈벌이가 없었지.

박 작업실은 그때 어디 있었어요?

손 그때 작업실? 저기, 은평구 신사동.

박 아이들이 있었을 테고, 결혼 후 10여 년 정도였을 테니만, 그냥 버티신 거예요?

손 그랬지. 신사동에 있을 적에, 그때 그 신사동에 강요배 걸개그림이 거기서 시작했어.

박 선생님 화실에서?

손 그랬었는데, 누가 전해주기를 서부경찰서에서 형사들이 이 화실을 찾아온다는 이야기를 들었어. 그때 부랴부랴 막 걸개그림을 그리다가 싸가지고 연세대학으로 가버린 거지. 그 연세대학에서 막 데모하고 할 때, 큰 걸개그림 시작으로 해서, 신사동 화실에서 …. (웃음)

박 시기가 그때는 아니에요. 걸개그림 그릴 때, 그거는 나중이죠. 지금 선생님의 기억이 왔다 갔다 하시네. 그거는 조금 이후여야 맞아요. 그거는 '민미협' 초창기 때였을 거예요.

응 87년.

박 그래. 85년 말 '민미협' 창립하고 난 다음 이야기일 거야. 선생님이 조금 헷갈리신 거 같아요.

손 글쎄, 어쨌든 그랬어.

6. 민미협 초대 회장

박 말씀을 이어 나누겠습니다. 전두환 정권 시절(1981~1987), 이 나라 현실은 말 그대로 군사독재 시기였습니다. 민주 정신은 억압받고 대부분의 양심적인 지식인은 반정부 인사로 낙인찍혀 구속되거나 도피할 수밖에 없는 상황이었습니다. 그럼에도 미술계는, 미술의 현실 참여 운동이 조금씩 해를 거듭할수록 확산하게 됩니다. 물론 그 배경에는 79~80년의 현발 그룹의 조직과 활동이 있습니다. 그리고

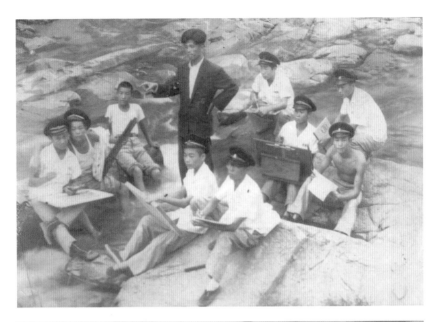

(위) 고교시절 미술부 활동 시기
(아래) 고교시절 미술부 전람회장에서

(위) 1960년 8월 중앙공보관에서 열린 «삼우전»에 출품한 '사월의 함성'작품 앞에서
(아래) 1980년대 초 첫 개인전 전람회장에서

보금자리, 수채, 38×55cm, 1960

사월의 함성, 수채, 53×65cm, 1960

매달린 사람들, 캔버스에 유채, 162.1×130.3cm, 1975

기와 인상, 캔버스에 유채, 162.1×130.3cm, 1976

기지촌, 캔버스에 유채, 145×112.1cm, 1980

광주의 어머니, 캔버스에 유채, 72.7×60.6cm, 1981

201

역사의 창 광화문, 캔버스에 유채, 162.1×130.3cm, 1981

조선총독부, 캔버스에 유채, 130.3×162cm, 1985

봄을 앞당기는 신목, 캔버스에 유채, 64×64cm, 1990

거대한 반송, 캔버스에 아크릴, 130×162cm, 2009

변산 신목, 캔버스에 아크릴, 73×91cm, 2013

녹우당 은행나무, 캔버스에 아크릴, 160×160cm, 2016

1985년 여름, 전시 작품이 강제 철거되고 작가들이 구속되는 «20대 힘전» 사건을 계기로, 현실 참여주의 미술가들은 작은 소그룹 차원을 넘어, 1985년 11월에 '민족미술협의회(민미협)'라는 진보 미술단체를 결성합니다. 선생님은 바로 그 민미협의 초대 회장을 맡으셔서 현실 미술(민중미술)운동의 중심에서 활동하게 됩니다. 그렇죠? 이제부터는 그에 관한 말씀을 듣도록 하겠습니다. 우선 선생님이 '민미협' 회장을 맡게 된 정황에 대해 여쭐게요. 그 당시 회장을 어떻게 맡으시게 됐어요? 그때 상황은 민주화를 앞세운 단체장은 억압받고 구속되는 사례가 많았거든요?

손 　나는 그냥 평상시에 그림만 그리고 싶어가지고 직장까지 그만뒀는데, 85년 늦가을 느닷없이 용태(민족·민중문화운동에 매진하셨던 고 김용태 선생님)가 찾아 와가지고 …. 그리 됐지.

박 　아, 용태 형님이 찾아와서 강권하신 거예요?

손 　어, 찾아와가지고 술 잔뜩 맥이더라고.

박 　먼저 술을 잔뜩 드시게 하셨군요. (웃음)

손 　그래서 잔뜩 맥이고, 나는 이제 그림만 그리려고 직장까지 그만뒀는데, 또 이런 일을, 민주화운동을 하게 해서 그나마도 아무것도 못하게 하려고 그러냐 하고 내가 반대를 했어!

박 　아, 반대를. 처음에는 안 하겠다고 하셨겠네요?

손 　내가 안 한다고 했어, 안 한다고!

박 　처음에는 그런 일을 하면 작품은 못할 게 뻔하니까, 그냥 바로 사양하신 거였죠?

손 　응. 안 한다고, 못 한다고 …. 털었지. 못 한다고 …. 그렇게 줄곧 버티다가, 계속 마시다보니 술이 잔뜩 취한 김에 "그래 알았다. 하자, 그래 한다!" 그래버렸어, 술김에 ….

박 　그러니까 왜 첨에 뺄 수밖에 없었냐면, 그때는 뭐랄까, 잘못하면 끌려가야 되거든요.

손 어. 그러니까 할 사람이 없대.

박 전두환 시절이잖아. 그냥 끌려가야 돼. 나도 전시(《20대 힘전》) 한 번
기획해가지고 바로 끌려가서 보름 넘게 있다 살다 왔거든! (웃음)

손 용태 왈, 나는 직장 없으니까. 당신(형님)이 가서, 끌려가던지. 회장
맡아가지고, 너 끌려가던지 하라 그런 식이야. (일동 웃음)

박 그래가지고 처음에는 "나 안 한다고, 나는 빼라 좀 …" 그렇게
사정했겠지요.

손 아이, 그럼. 절대 안 한다고 했어.

박 절대 안 한다고 하셨다가, 그러다가 나중에.

손 아, 술취해가지고 승낙을 했다니까!

박 (웃음) 이건 굉장히 중요해. 술이 만사 해결 방법일 때거든. 우리도
그랬고. 이건 중요하게 새겨둘 부분이야. 용태 형님은 전략가니까,
그 점을 아신 거지. 선생님은 술이 들어가면 정의로운 반골 기질이
발동된다는 걸. 선생님이 필요하고 중요하니까, 술이 취하면 응낙할
것을 미리 아신 거지.

응 그때 이미 처자식이 계실 때잖아요. 그때 아이들도 몇이 있었을 때
아녜요?

손 그럼.

응 그럼 "처자식 없으니까, 형이 맡으시오!" 이런 이야기는 아니었을
텐데요.

손 아니, 직장이 없으니까 내가 맡아야 한다, 이거지.

응 직장이 없으니까 맡으라고요? (웃음)

손 그러니까 직장 없으니까, 직장 잃을 일도 없지 않느냐? 그런 식이야
용태란 놈의 시키가. (웃음)

박 그러니까, 김용태 형님이 찾아오셔서가지고 거의 다짜고짜로 술을 잔뜩
먹였던 거지 뭐. 술 취하게 한 다음, 선생님 의사는 무시하고 "이러니,

형님이 민미협 회장 맡으셔야겠습니다" 했을 거예요. 안 봐도 난 알아! 아마 용태 형이 그 술값도 안 내셨을 거야. (웃음) 일단 막무가내 술 드시게 하고 …. 선생님의 성품을 빤히 아시니까, 그렇게 술로 …, 잔뜩 취하시니까 "그래 나밖에 없다니, 어떡하냐" 뭐, 이렇게 해서 허락을, 아니 수락을 하신 거죠?

손 그래가지고, 내가 그 해(85년) 늦가을에 여의도 백인회관에서 '민족미술협의회' 창립총회를 열 때, 창립 선언문을 낭독하고 … 그렇게 했지.

박 네. 저도 알죠. 그러니깐 선생님 민미협 회장 되기 전에, 85년 여름에 '서울미술공동체'에서 기획한 《힘전》 사건 땜에 저도 구속당하고, 그런 일이 일다 보니깐, 그 이유도 있고 해서 민미협이 결성된 건 아시죠? 하여간 그 당시 민미협 창립 상황은 저도 조금 알아요. 저 또한 그때부터 선생님을 뵙게 됐으니까요. 암튼 그래서 그때 민미협이 창립을 해가지고, 선생님이 이제 초대 회장을 하고, 그러면서 이제 실질적으로 민미협을 중심으로 '80년대 현실 미술운동'이 구심점을 잡고 확산되는 것이지요. 정확히 하자면 1985년 11월 21일 '민족미술협의회'란 단체가 창립돼서 지금까지 30년 넘게 이어오는 거잖아요. 그나저나 선생님 초대 민미협 회장은 몇 년 하셨어요?

손 민미협 회장? 아마 1년인가 2년인가 했을 걸, 아마?

박 네, 저도 정확히는 …. 어쨌든 임기는 최소한 1년 하는 거니까, 1년은 넘게 하셨겠지요.

손 그랬을 거야. 오래하지는 않았어. 그리고 내가 무슨 그런 걸 …. 싫어하거든, 조직의 대표니 뭐니, 그런 거 말야.

박 그러니까 그때는 싫어도 어차피 할 수밖에 없는 상황이었으니까, 그렇게 하셨을 건데, 선생님 성품 상 본질적으로 따지며 깊게 관여하고 그러는 거는, 조금 그러셨겠죠? 좌우간 그 담에 혹은 그 와중에 회장하면서 민미협으로 관련해서 불려가거나 구속당하거나, 뭐 그런 적은 없으시잖아요? 있으셨던가요? 당국에 붙들려가고 그런 거

있으셨어요?

손 　그런 거는 없었고, 피해 다녔지.

박 　네. 이제 민미협 회장 재임 기간인 86년부터 87년까지, 87년 6월
　　항쟁까지, 선생님은 아마 열심히 작품도 하면서 현장에도 자주
　　나오셨겠지요. 그때 상황은 그렇듯 정신없이 흘렀던 거 같아요. 여기서
　　민미협 초대 회장으로 계셨을 때, 그때 미술판이나 사회 상황들을
　　조금 설명을 해주시죠. 왜냐면 그때는 현실 미술운동이 굉장히
　　열정적이었고, 헌신적이었잖아요. 전체 분위기도 군사독재 타도
　　분위기가 확산되어가는 시기였으니까요.

손 　뚜렷이 기억은 나지 않지만 그때 당시에 그룹 전시 계획이 있어서,
　　동숭동 미술회관에서 전시를 한 기억이 있는데, 작품은 걸었는데
　　전시가 안 됐어. 전시장 안에 불을 꺼버려서 … 뭐.

박 　그거는 '현발' 전시에서 그랬다던데요.
응 　현발 창립전.
손 　아, 현발 창립전인가? 자꾸 헷갈리네.

박 　그거는 중요한 거 아니고, 암튼 민미협이 출범되고 뭔가 왕성했어요.
　　뭘 많이 했거든요. 당시 많은 분들이 참가했거든. 저는 그땐
　　서울미술공동체와 민미협 회원이기도 해서 가끔 민미협 사무실에 가곤
　　했어요. 그 사무실이 낙원상가 쪽에 건국대 주차장 맞은편 인사동의
　　조그만 2층에 있었는데, 그곳에 늘 사람들이 북적였던 기억이 있어요.
　　아마 초기엔 사무처장을 홍선웅 형님이 맡으셨을 거예요.

응 　인사동 건대 주차장 건물에 있던 '민예총'이요?

박 　아니, 86년경에는 민미협 사무실이 그 맞은편 2층에 있었어. 선생님은
　　그곳에 사무실 있을 때 회장을 하신 거죠? 그 이후엔 민미협 사무실이
　　인사동 사거리 쪽으로 옮긴 것도 기억이 나요.

응 　기록상으로는 80년대는 85년부터네요. 민미협 초대 회장 이후
　　말씀이죠? 그 전에는 현발이 이슈 있는 전시들을 계속해왔잖아요.
　　광주항쟁 중심으로 80년대 여파들을 팽팽하게 끌고 가는

시기였으니까. 그 시기에 전시와 그 와중에 선생님 참여 지점도 굉장히
중요한데. 그러니까 80년부터 민미협 창립 85년까지 현발 시기에
굉장히 쎈 전시들을 많이 했잖아요.

박 나는 '현발' 초기 활동과 전시 상황에 대해선 경험으로라면 잘 몰라.
다만 1984년에 있었던 《삶의 미술전》이라고, 선생님은 기억하시죠?
아람미술관과 관훈미술관에서 같이 열렸던 전시였는데, 그때 선생님도
참여하셨잖아요. 그 전시는 '현발'의 주요 멤버하고 젊은 작가들이
함께 했던 전시지요. 돌이켜보면 그 《삶의 미술전》이 민중미술 태동의
한 기점이 된 거 아닌가 그런 생각이 들어요. 그 전시에 많은 소그룹들과
작가들이 함께 했었거든요. 나도 그때 큰 십장생도를 그린 공동 작가로
참여했었어요. 그게 1984년이어요. 내 생각에 아마 그걸 기점으로
어떻게 보면 '민중미술'이 시작됐다고 할 수 있을 거예요. 그 《삶의
미술전》을 계기로 '현발' 이후에 대중적으로 확산되면서 이제 순수파
쪽은 그들대로 가고, 현실파 쪽은 소수의 작가들과 각 대학별로 조금씩
확산되면서 …. 그렇게 해서 현실 참여 미술운동이 민중미술운동으로
전개해나가는 것으로 보면 틀리지 않을 거예요.

손 그때 내가 작품을 여럿 기증했지. 그런 전시들 경비와 운영비를 위해서
….

박 기금 마련 때문이지요? 그때부터 기금 마련을 위한 전시를 하셨군요.
손 그렇지, 기금 마련 때문이지. '그림마당 민'을 위해서.

박 아니, 제가 말한 《삶의 미술전》은 1984년이고요, '그림마당 민'은
민미협 창립 이후인 1986년부터예요.

손 민혜숙 씨가 인사동에 화랑 한 거 말이야. 그게 '그림마당 민'인가?

박 네, 그 '그림마당 민'이 설립된 것도 선생님들 작품들을 팔아서 그렇게
했다고 저도 알고 있어요. 그 당시 우리들은 젊을 때니까, 작품이 안
팔리니까, 기금 마련 전시에 출품해도 소용이 없었어요. 그 이후에도
숱한 기금 마련 전시가 있었지만, 지금도 이름 있는 선생님들 것만
팔려요. 무서운 사회적 관습이지요.

손　그렇지. 그러니까 이제 조금 기억나네.

응　그러니까 이거 〈50년 6월〉은 84년도 선생님 작품이고, 이거 〈조선총독부〉는 85년도 작품이네요.

손　저것(〈조선총독부〉)도, 이제 그때 기증한 작품을 성완경 씨가 사갔는데, 저게 지금 (서울)시립역사박물관에 있어. 저거도 내가 돈 받고 판 것은 아니야. 그때 내가 돈 받고 작품 팔아서 내손에 돈이 들어온 건 하나도 없었으니까. 이게 100호짜린데.

박　그때도 '민미협' 초기엔 모이면 전부 술 아니었어요?

손　당연하지. 술기운 아니면 뭔 일을 하겠어. 술이 없었으면 다 미쳐버렸을 거야! (웃음)

박　87년까지는 제 기억으로 당시 선생님을 굉장히 높으신 어른으로 봤어요. 저도 87년엔 30대 초반이었으니까 결혼도 했을 때지만, 위의 선배님들은 워낙 기라성 같은 분들이라 …. 물론 저와 선생님하고는 16, 17년 그렇게 나이 차이가 나니까, 암튼 저는 그때 선생님과 같은 연배의 어른들은 대하기가 많이 어려웠어요. 내 주변에서 선생님을 형님이라고 부른 친구들도 있었지만, 저는 그러지 못 했거든요. 암튼 그렇게 가까운 처지가 아닌 한참 후학인 저의 눈으로 볼 때, 선생님은 무슨 협회 '회장' 같은 거는 어울리지 않는 분이셨어요. 작품 하시는 거 외에 막 나서서 '이렇게 하자!' 그럴 분이 아니셨거든요. 그런 건 전혀 못 하실 분이셨거든. 선생님 특성상 앞에 나서서 그런 것보다는, 후배들 다독이고 북돋아주는, 그렇게 하신 걸로 알아요. 이쯤해서 그 당시 민미협에 기여한 선생님의 역량과 역할에 대한 얘기는 마치고, 민미협 이후 작업 현황으로 말머리를 돌릴게요.

손　그래. 근데 내가 특별히 우리 민미협 기획전 때문에 만든 작품들이 많아. 예컨대 뭐 6·25를 주제로 하면 그 주제에 따라서 그림을 그리게 된 게 많거든.

응　《6·25》전 같은, 현발이 기획했던 그런 전시에 말이지요?

손　그렇지. 주제전에 내려고. 이런 게 전부 다 그 땜에 그렸던 거야. 이

스케치도 데모하면서 도망다니다가 최루탄 맞는 그런 이야기고.

응 말하자면 투 트랙, 그러니까 역사화와 삶의 풍경을 같이 추구하는 방식, 인간의 삶을 넓게 보고, 그 전체의 전경을 넓게, 역사와 풍경화를 같이 집어넣기로 하면서, 투 트랙 방식을 계속 쫓으신단 말이에요. 지금 말씀에도 주제전이나 기획전들에서 필요한 역사화도 그리고, 또 삶의 현장 풍경도 중심 요소로 계속 그리시고. 센 메시지를 전하려고 할 때는 그런 주제를 소화하시고, 또 원래의 손장섭의 서정성이 넘치는 그림도 같이 병행해가는 것 말이에요. 여기에 고유한 손장섭이 있고, 이런 부분이 선생님의 장점 같아요. 풍경에도 역사가 녹아있고, 역사화에도 서정이 깃들여 있는 '손장섭 그림'의 특성이라 할 만한 이것, 이게 대체 어디서 나온 것일까? 이게 궁금해요.

손 어떤 사건하고 삶이란 것은 항상 같이 붙어있어. 이건 굉장히 중요하잖아. 이런 삶이, 삶 자체가 역사 아닌가?

박 그렇죠. 그래서 제가 느낀 바, 선생님은 항상 양쪽 측면, 즉 서사와 서정이 항상 같이 붙어있다는 거예요. 선생님 작품을 보면 흐르는 물과 굳건한 바위가 같이 움직이는 그런 느낌이 크단 말이지요.

손 역사와 사회와 주변의 삶의 풍경은 마찬가지 하나야.

박 그 점이 선생님의 강점이세요. 자연스럽게 서사 쪽의 주제의식 강한 그림도 하면서. 선생님 나름의 일상적인 삶의 서정적 풍경이 같이 어우러지는 …, 그게 선생님 작품의 특성이자 매력이라고 저는 생각해요.

손 삶과 역사, 이런 풍경도 있지만, 그런 역사성도 같이 그려온 것이지. 이 자체(〈삶의 길〉(1991))도 마찬가지야. 6·25 때 피난 온 사람들이 속초에 이런 집을 짓고 살았어. 지금도 있어. 그런 풍경이고 …. 전부 다 이런 것들 아냐? 삶이란 것은 이런 것들이지. 잘 보면 알 거야.

박 이거는 제가 못 본 작품입니다. 91년도 것이네요.

손 이런 것들이, 삶의 풍경을 그린 거지.

박 여기서 잠깐, 그나저나 그 당시엔, 외람된 이야기지만 작품은 좀 간혹 팔리셨지요?

손 팔리기는 뭘 팔리나. 가물에 콩 나듯 했지.

박 제가 알기로 선생님이 샘터화랑의 전속 작가로 계신 적이 있죠? 그 관계는 언제죠?

손 아, 샘터하고 관계? 죽은 이성부 씨가 내가 쪼잔하게 살고 있으니까, "야! 너, 그림 팔아야 생활할 거 아니냐?" "내가 무슨 재주로 그림을 파냐" 그랬는데, 이성부 씨가 샘터를 소개를 해주더라고. 그래서 샘터하고 계약을 맺은 거야. 그래서 그 덕분에 어려울 때마다 샘터 돈을 갖다 쓰게 됐어. 그리고 아이들 학비도 ….

응 전속 작가라는 형식으로요?

손 그렇지. 그래서 맘대로 작품을 못 내주게 됐었지. 80년대 말부터 한 7~8년 동안 그랬어.

박 네, 저도 선생님의 그 샘터 전시를 본 적이 있어요. 동숭동인지, 강남인지는 기억나진 않지만 한두 차례 샘터 전시를 봤던 거 같아요. 여하간 80년대 후반부터 90년대 초중반 작품 이후부터는, 물론 샘터화랑과의 관계 때문인지 모르지만, 특히 주변 자연 풍경을 소재로 한 서정성 짙은 작품을 줄곧 그리셨던 것 같아요. 90년대에 들어서면서 선생님 작품에 나름의 변화가 있다는 얘기에요. 그렇다고 그 풍경들에서 선생님의 내면성이 없어지는 건 아니었어요. 오히려 선생님의 진모(眞貌)가 더 두드러져 보였다는 게 당시 제 생각이었습니다. 선생님 성격상의 사회적 반응, 반골 기질을 잘 녹여서 풍경 작품들을 그리니까, 굳건하면서 유연한 느낌, 뼈와 살이 잘 조화된 힘차고 건강한 느낌이 드는 작품이 줄곧 쏟아져 나왔던 거 같아요. 90년대 말쯤에 있었던 '이중섭미술상' 수상 전시도 기억납니다. 아무튼 90년대 이후부터는 우리의 사회적 현실이 여러 풍경들에 깊게 녹아들어 간접적으로, 속에 배인 채 작품으로 드러내는 형식을 줄곧 추구하신 것 같습니다.

손 자연스럽게 그렇게 되더라.

박 자! 선생님과의 얘기는 끝이 없지만, 이번 원로 대담의 초점이 초기 '민중미술'의 태동을 담당하고 끌어오신 어른들의 당시 정황을 듣고 정리하는 목적이 있는지라, 세세한 작업 과정의 얘기는 더 이상 나가지 않으려 합니다. 시대적인 경향의 발자취들을 이렇게 짧게 정리하기로 하고, 부족한 부분이 있으면 더 보충하도록 하겠습니다. 조금 휴식을 취한 후에 계속 이야기를 나누도록 하겠습니다.

손 그래, 그리하자!

7. 민중미술과 손장섭

박 이제 선생님과의 대담을 마무리하는 쪽으로 방향을 잡겠습니다. 앞서 얘기해준 걸 참고하면 선생님은 민중미술, 그러니까 80년대 현실 참여 미술운동을 주도적으로 시작하는 입장에 계셨기 때문에 드린 말씀인데요, 민중미술에 대해, 당연히 선생님 나름의 생각이 있지 않겠어요? 바로 그 민중미술에 대해 생각한 바가 있으시면 듣고 싶습니다.

손 민중미술? 나는 그 말을 별로 좋아하지 않아! 그거에 대해 생각도 별로 안 해봤고 근데 민중미술이냐, 형상미술이냐가 중요한 거는 아냐! 그런저런 거 따지지 말고 자신의 생각대로 열심히 작품하면 되는 거 아니겠어?

박 시류적으로 떠드는 그런 명칭은 중요한 게 아니라는 말씀이시죠?

손 그럼! 내가 언제 민중미술 하겠다고 그림 했겠냐? 그렇게 부르니깐 그런가 보다 했지.

박 그래도 다들 80년대 현실 미술운동을 '민중미술'이라고 부르잖아요?

손 젊은 친구들이 그랬나? 원동석이 고집했지.

박 그건 잘 모르겠어요. 그나저나 '민중미술'은 이제 80년대 현실 미술을 총칭하는 용어가 돼버린 거 같은 데요?

손 그렇지. '민족미술'이나 '민중미술'이나 그게 그거라고 생각해, 나는.

박 그 점에서 자유롭게 생각하시는 것도 저는 좋다고 생각해요. 선생님이 말씀하신 대로 '민중미술'이란 말로 몸이 굳어버린 경우는 저도 싫거든요.

손 작품이 중요해!

박 어찌됐건 나름대로 80년대 초기 상황 자체가 용어 하나만 해도 그렇게 이것저것이 마구 섞이는 경우가 많다 보니깐, 그것도 자연스런 거잖아요? 더구나 선생님 연배의 어른들은 그런 용어와 상관없이 자유롭게 작품을 하셨으니까요. 예컨대 아까도 말씀 나눴듯이 선생님은 기와 같은 걸 그려도, 완전한 추상화로 가지 못하고, 사실성이 바탕에 깔려있는 것처럼 말이에요 그러면서 지금까지 몸이 시키는 대로 쭉 오신 것 같아요. 어쨌든 '민중미술' 쪽도 80년대 초 '현발' 그룹 활동을 근간으로 해서, 각기 작품으로 사회의식적인 발언을 하면서 지금 현재까지 이어온 거고요.

손 그렇지 뭐, 그 당시엔 모든 게 어려웠지만 재미나게 그랬지, 뭐.

박 여기서 하나 더 여쭐게요. 혹시 선생님께서는 지금 생각해보시면 지나간 격동의 시대가 3~40년 쭉 이렇게 흘렀으니까, 뭐 현발 창립 멤버시고 또 '민미협' 초대 회장도 하셨고, 이후 현실적인 작품도 쭉 하셨잖아요. 그래서 말인데, 돌이켜보면 작가로서 선생님 스스로를 어떻다고 생각하세요. 민중미술 쪽에 대해서도 잘했다 못했다가 있을 수도 있을 거고요? 여러 가지로 그때 이런 부분이 좀 아쉬웠다든지, 아니면 그때 좀 더 뭘 했어야 했는데 … 라는, 그런 어떤 소회 같은 게 있으신지요?

손 근데 지금 생각해보면 그런 계기를 맞은 것은 나한테 딱 맞아 떨어진 게 아닌가, 그렇게 생각을 해.

박 아, 선생님 인생하고, 그 현실 참여 미술하고 딱 맞아 떨어진

거라고요. 그러면서도 어쨌든 예술성이라고 하는 문제를 선생님 늘 고집하셨잖아요. 줄곧 그런 고집은 있으셨죠?

손 그런 것 없이 뭔 얘기를 해!

박 아니, 그러니까. 지나치게 현장성이나 걸개그림에 치중한다거나 그런 거는 덜하시고 …. 안 하신 거죠?

손 아, 그 당시 걸개그림에 대해서 이야기를 하자면, '그건 시위지 그림이 아니다!'야.

박 다시 한 번! 뭐라고요?

손 시위지!

박 아, 시위하는 거지, 그림이 아니다.

손 이렇게 해서 나는 걸개그림을 생각해본 적도 없고, 그림만 고집한 거지!

박 네, 그림만 고집한 거다. 그러니까 현장에 나부끼는 그런 거는, 선생님 입장에선 아예 그림이 아니라는 말씀이죠.

손 그렇지!

박 네, 제가 생각해도 선생님은 그렇게 생각하셨을 거라 여겨져요. 당연하지만 상당히 특이하고 중요한 말씀이에요. 그 때문이셨겠지만 나름 자연을 소재로 한 작품을 보더라도, 뭐랄까, 뭔가 독특한 숭고성 같은, 신령스러운 뭐가 있는데, 제가 보기에 그런 작품 중에서 특히 '신목(神木)'이라고 하는 주제예요. 그 담에 이제 달동네 풍경 수채화 같은 것에서도 그런 느낌이 있는데, ⟨금강산 만물상⟩(1999)이나 ⟨독도 해맞이⟩(2003) 같은 작품에서도 뭔가 압도당할 만한 어떤 에너지가, 존엄스러운 느낌이 살아 있거든요. 선생님 나름대로 회고해보면 그런 작품들을 할 때 느꼈던 말씀을 좀 해주시죠? 그런 경험이 많이 있으셨지요?

손 잉. 그래서 내가 그 질문이 나올 줄 알았어. 나무에 대해서 이야기해달란 이야기지?

박 네.

손 음, 나무라는 것을 난 평소에 이렇게 생각을 했어. 이 나무도 천 년이 지나면 이거는 엄청난 인간의 역사와 마찬가지다, 이렇게 생각을 한 거거든. 인간의 삶하고 나무하고의 연관성을 나는 믿어. 서로 연결돼 있어. 그래서 나무를 그리게 된 거야. 그래서 왜 그랬냐면 이 나무라는 자체가 우리가 듣지 못하지만 스스로 말도 하고 움직인다는 사실을 깨닫게 된 거지. 큰 나무 밑에 가면 서늘하잖아? 그게 이제 나무 기운이거든! 이제 기(氣)라고 하지. 근데 하늘에서 기를 받아가지고, 받기도 하고, 땅에서 솟아나서 받기도 하고 해서, 나무가 자라고 그렇게 된 것인데. 이 나무를 왜 그리게 됐냐면, 그 점에 대해 인간의 역사하고 연관을 떼어놓을 수가 없는 거지. 나무라는 게, 그런 게 있어. 그래서 내가 나무를 찾게 된 거야.

박 나무를 볼 때, 어떻게 말로 할 수 없는, 선생님 나름의 감이 오신 거죠? 그런 걸 볼 때마다. 산풍경도 마찬가지로요.

손 그래서 저 나무는 단종의 얘기에서 나오는, 단종이 왜 수양대군에게 귀양당해가지고 거기서 죽었잖아?

응 청령포.

손 청령포에서. 청령포 그 나무야. 이쪽에 있는 건 울릉도 나문데, 저 나무도 2천 년이 넘은 나무란 말이야. 다 죽어가는 나무가 싹이 트고 있어. 근데 저 나무를 어떻게 표현하면 되는가 싶어 고민하다가, '나무도 이야기도 하고, 말도 할 수 있다, 읽을 수 있다'는 것을 표현하기 위해 하늘에다 뒀어.

응 이렇게. (양손을 번쩍 들어 보임)

손 양쪽으로 뻗어나가고 막 이렇게 …. 그건 나무가 말을 한다는 표현이야.

박 지금 도록을 대략 살펴보면. 우선 저기 바닷가의 풍경, 이거야 뭐 선생님이 섬에서 유년 시절을 보냈으니까 자연스럽게 이렇게 나오는 거고 …. 지금 보니까 이제 90년 이후부터, 90년대 중반에 걸쳐 이제 '신목'이라고 하는 제목의 작품들이 이렇게 쏟아져 나와요. 벌써 지금으로부터 25년, 20년 전이 되는데, 그 '신목' 작품들이 제 생각엔

선생님의 자화상처럼, 상당히 중요한 상징처럼 보여요. 또 하나는, 그런 생기(生氣)가 살아있는 작품들이, 이후엔 금강산으로, 독도로, 동해안 풍경들로, 어떤 몸부림으로, 그러면서 숭고함으로 거듭나온단 말이에요. '신목'을 그릴 때뿐 아니고, '신목' 그림 이후부터 계속 지속적으로 … 고기가 물 만난 듯이, 이런 신목의 대한 문제들이 연속으로, 강물처럼 흐르는 물에 거대한 바위들이 둥둥 떠다니는 것처럼 ….

손 　요게, 최초의 신목 나무(〈봄을 앞당기는 신목〉(1990)) 그림이야. 요게 이제 그리게 된 동기가 있어.

박 　90년부터 신목이 나오네요.

손 　이제 저 나무를 그리게 된 동기가 있지. 내가 스케치 여행을 가는 중이었어. 저게 아침 동틀 무렵, 저 나무를 지나치게 됐는데, 언뜻 빛에 의해서 그랬는지, 저 나무가 하얗게 보이더라고. 그래서 그걸 지울 수가 없더라고.

박 　몸이 끌려서.

손 　내 머릿속에서 저걸 지울 수가 없더라고.

웅 　백발 무성한 노인처럼.

손 　그냥 하얗게 보여가지고 다시 돌아왔어. 가다가 또 다시 봤어. 다시 봤는데, 그때 봤던 하얀 게 아니고, 본 나무대로 보이더라고.

박 　네, 처음에는 나무색이 하얗게 보이다가, 두 번째는 안 보이더란 말씀이죠. 두 번째는 그냥 나무로 보였어요?

손 　두 번째는. 그래서 세 번째 보게 됐는데, 그때도 마찬가지야. 그래서 저 나무는, 역시 내가 처음에 느꼈던 대로 나무를 그려보자, 그런 생각이 들더라고.

박 　그러니까 어떤 영적인 느낌이 선생님을 확 잡아 끈 거죠. 신령하고 거룩한 느낌이 잡아 댕긴 거죠.

손 　그랬지. 이제 나무를 무심코 지나칠 수 없다 해서, 나무 그림을 그리기

시작한 거야.

박 그때 그 체험을 기점으로 해서 …. 하여튼 이 신목은 선생님 작품의
주 소재이면서, 선생님 화업(畵業)에 아주 중요한 위치를 점하는 것
같아요. 나는 이 신목 작품을 처음 볼 때, 선생님의 '자화상'처럼
느껴졌어요! 오래 전에 그런 생각을 했더랬어요. 제 생각만인지
모르지만. 이제 이것 보라고, 내가 특히 주목한 게 작품 제목이야.
이 제목이 '신목'이야. 그러니까 거목(巨木)도 아니고, 무슨
'고목(古木)'이란 말도 안 쓰고, '신목'이란 말을 굳이 쓰신 이유가, 아까
그런 어떤 영적인 신령함에 대한, 스스로 그 영험함에 교감되는 어떤
특별한 느낌이 있으셨는가 봐!

손 '신목'이 내 자화상이라구?

박 저는 첨에 신목 작품을 볼 때 그런 생각이 있었다고요.

응 저도 그렇게 보이네요!

박 그리고 이 화이트는 또 선생님이 늘 이렇게 일찍부터 화이트에 대한
문제가 있어요. 뭐 특별히 민족의 색깔 이런 게 아니라도, 선생님만의
화이트인 그런 게 있는 거죠?

손 아, 민족의 색깔이라고 뭐 그렇게 해서 흰색을 내가 쓰고, 단순하게
그렇게 생각한 건 아니지!

박 그야 당연하죠. '민족의 색' 그런 건 유치해요. 제가 보기엔 '손장섭의
화이트'는 손장섭의 '몸'으로, '호흡'으로 보여요. 숨쉬는 호흡.

손 나는 어릴 때부터 흰색을 좋아했어.

박 당연히 그러시죠. 어쨌건 지금까지 화업을 5~60년 넘게 쭉
해오셨잖아요. 이쯤해서 여쭐게요. 선생님 스스로, 이제 선생님 작품
세계를 이렇게 저렇게 몇 시기로 구분지어서 조금 설명을 한다면, 그
시기별 특징이나 변화의 요인, 이런 것들을 구분지어서 나눠볼 수 있는,
그럴 필요성이 있을까요?

손 음, 내가? 내 작품은 뭐 특별하게 나무 시대니, 뭐 무슨 시대니, 그런 게
아니야!

박 　아, 그런 건 없고. 그 점은 필요치 않다는 말씀이죠?

손 　잉. 그건 그냥 느낄 거야, 아마. 내가 말하지 않아도 … 말할 필요도 없고.

박 　작업의 변화를 시기별로 혹은 유형별로 구분하는, 그거는 이제 없다, 필요치 않다는 말씀으로 알게요. 어느 특별한 시기에 뭘 그리고, 또 그 다음에 이렇게 되고, 뭐 그런 건 아니라는 말씀이죠? 자연스럽게 일상생활도 하면서, 또 느낌이 오면 들어오는 대로 그것도 하고, 또 역사와 사회와도 수시로 대면하고 병행하고 그럴 뿐이지, 그렇게 특별히 구획 지을 만한 이유는 없다는 것이죠?

손 　그래, 사는 걸 어떻게 탁탁 토막 칠 수 있냐?

박 　맞아요. 그 지점은 상당히 중요한, 아니 후학들을 위해서 선생님 말씀하신 게 굉장히 중요한 문제입니다. 이건 후학들이 새겨들어야 해요! 몸으로 사는 거지 머리로 사는 건 아니라는 말씀처럼 들려요. 그러니까 민중미술에 참여하고 난 뒤에, 그런 작업을 하신 것도 본인의 미학 이념과 부딪히거나 맞지 않는 부분은 거의 없었다라고 하는 게 선생님의 말씀이세요. 뭔가 벗어났다든지, 내 뜻과 맞지 않다는 점이, 그런 엇박자 난 느낌은 없었다라고 말씀하셨고, 현재도 그런 점은 없었다고 하는 그런 말씀이시죠?

손 　그래, 그렇기 때문에 그림을 한 거지.

박 　선생님 말씀에서 제가 받은 느낌은 '내가 그동안을 자연스럽게 살아왔고, 그 삶 자체가 역사적인 현실과 비교적 맞아 떨어져서, 그냥 크게 의식하지 않지만, 온갖 게 다 몸에 스며들어 와서, 자연스럽게 '현실 미술'과 맥을 같이 연결하며 살 수 있었다'고 말씀하시는 것 같아요. 그리고 작품을 하신 와중에도 특별히 어느 시기에 뭘 하겠다, 그런 것도 지금껏 없으신 거구요. 그 다음에 해변이라든지 독도, 울릉도, 그 다음에 또 바닷가에 철책이 있는 풍경, 이런 작품도 있잖아요. 역사를 빼놓고라도 동해안 철책 작품이요.

손 　아, 이제 요거는 우리가 보통 해안선을 가게 되면 대개 철조망이

처져 있잖아? 왜냐면 침투 막으려고, 간첩 침투 그런 것 때문에 그런
건데, 대개 의식을 못해요, 사람들은. 그냥 바라보는 바닷가 풍경에
익숙해졌으니까. 나는 왜 저것을 그렸느냐 하면은 '이것이 분단의
비극이다'라는 걸 느끼는 거야, 이 철조망 자체를. 그래서 하나의
우리의 분단된 역사적인 풍경이다, 이렇게 생각하고 그린 거야.

박　그러니까 항상 자연스럽게 역사 주제와 이런 일상적 풍경이 같이
만나기도 하고, 또 삶과도 분리됨이 없게끔 풍경과 내가 하나의 삶으로
말이죠?

손　바로 그거야!

박　뭐, 이런 작품도 89년에 그린 것인데, ‹역사의 창—조국통일 만세›
이렇게 명제를 붙이고, 특별한 구도로, 선생님 나름대로 이렇게
여러 장면을 조합해가지고 그런 주제에 맞게 재구성을 한 것인데,
아주 자연스럽거든요. 화폭에 여러 개를 조합했는데 물 흐르듯
편해요. 이 지점에서 제가 또 하나 꼭 여쭤보고 싶은 게 있어요. 그림
전체가 아주 자연스럽게 보이는 비결이랄까? 그 비결은 바로 색에
있다는 생각이에요. 그 핵심의 비결이 바로 아주 독특한 선생님만의
색감이에요. 저는 그걸 '손장섭 칼라'라고 불러야 된다는 생각이
들어요. 후학인 제 입장에서 볼 때, 선생님 작품의 또 하나의 핵심은
바로 누구도 따라할 수 없는 '손장섭 칼라'가 있다는 것이에요. 그
쑥색 톤의 그린과 하늘색 블루, 잡초 느낌의 갈색과 남도 땅의 황토색,
그리고 올리브 그레이와 가라앉은 적색, 그리고 베이지색과 화이트가
교묘하게 물 흐르듯, 부드러우면서도 강하게 생기가 넘치는 색감들.
그런 게 모든 작품에 주류를 이루는 색이거든요. 화려함은 없는데,
화사하게 마음을 당기는 색! 이건 분명히 '손장섭 칼라'라고 해야
맞아요.

손　그래, 맞아. 그렇게 이야기하는 사람이 굉장히 많아. 특히 항시 나를
만나면 이야기하는 사람 중, 그 색 얘기를 한 사람이 강요배야. 요배가
선생님 색깔은 참 묘하다고 이야기를 해. 그런데 내 색깔이, 색채가
그대로 그냥 나온 것이 아니다, 너! 그래서 말하는데, 나는 절대 네

223

가지 이상 색채를 쓰지 않는다. 그 네 가지에서 다 만들어내는 거지. 특별하게 뭐 네 가지 이상을 쓰지 않기로 결심한 거는 아닌데, 그럴 만한 특별한 이유도 없지만은 자연스럽게 그렇게 됐을 뿐이야. 그래 근데 이 색채가 인제 그냥, 나는 어색한 색채는 아니야!

박 그렇군요. 색을 네 가지 이상 안 쓰신다고요? 재밌네요. 이 재밌는 지점에서 꼭 이거는 여쭤봐야겠어요. 저도 그림을 그리니까, 화가인 후배가 정말 궁금한 게 뭐냐면요, 이 색의 생리적 감각은 도대체 어디서 나왔을까 하는 점이에요. 이런 블루 보세요. 이건 분명 바다에서 올라온 색이잖아요. 또 이 블루는 하늘과 바다가 섞인 블루 같고요. 스카이블루인데 바다에 담갔다 꺼낸 블루. 그 다음에 이제 올리브, 쑥색인데, 흙 묻은 빛깔의 쑥색. 이 갈색을 보세요. 마른 잡초에서 받아낸 브라운 칼라에요. 또 엄버도 마찬가지고. 갯벌이 묻은 것 같은 그레이 엄버. 황토색은 부드러운 흙색 그대로에요, 잘 삭힌 옐로우와 주황색깔. 선생님은 적(赤)도, 빨간색도 순수 빨강이 아니라, 이 흙에서 꺼낸 느낌이 있어요. 총체적으로 보면 선생님 작품에서 느껴진 칼라는, 이건 화이트도 마찬가진데, 대개 선생님 스스로 색을 골라서 쓴 게 아니라, 이 모든 자연 사물이, 하늘이나 바다, 땅과 산, 그리고 바위나 나무들이 그냥 스윽 그림에 올라와 앉은 것 같은 느낌이란 말이에요. 선생님의 몸을 빌려서 땅 전체가, 이 산천이 그대로 나온 것 같은 묘한 느낌이 든다고요.

손 나는 색을 쓸 때, 그런 것 의식 안 해. 그냥 나오는 거지.

박 그래서 궁금한 거예요. 그런 색감이 어찌 가능하냐는 거죠. 유난히 특이한 색의 감각인데 그게 뭘까요? 선천적으로, 생리적으로 시골 환경이 몸에 밴 때문일까요? 아니면 선생님 스스로 그림에 대한 사유의 깊이에서 나온 걸까요? 그도 아니면 앞서 처음에 말씀 나눈 대로 남도 섬에서 논에다 에노구 풀고 놀 때, 그 어렸을 때 몸에 스며들어 배인 것들일까요? 제가 그리 생각하는 건, 이게 도대체 도시적 색이라고 볼 수는 없잖아요. 그렇죠? 이 색깔들을 선생님 스스로도 의식을 하신 거예요? 아니면 의식 없이, 그냥 이렇게 흘러나온 거예요?

손 내 몸에 밴 거 같아. 내가 뭐 특별히 의식을 한 게 아니라. 다만 거부, 다른 색의 대한 거부가 좀 있어. 그 순 빨간색이라든가, 지나친 원색 같은 거는 거부해.

박 그러니까 채도가 높은 순수 빨강 같은 거요?

손 원색, 완전 원색. 이건, 완전히, 내가 굉장한 거부를 많이 가지고 있어!

박 어쨌든 태양을 칠해도 빨강색으로 안 해요, 선생님은. 이상하게 흙에서 건져낸 빨강, 흙적토 같은 느낌으로요.

응 (‹독도 해맞이›(2003)을 가리키며) 저, 빨강색, 저 태양 옆 적색 말이죠?

박 응, 적토색, 그러니까 이 빨강도 왜 흙에 젖은 빨강색 같은 느낌이 든다고. 태양 옆에 번진 빨강색, 그걸 한 번 보라고. 하여튼 저도 전라도 출신이지만 저하고는 사뭇 달라요. 색에 관한 한 선생님 특유의 묘한, 그런 오묘한 게 있어요. 그 다음에 요런 거! 여기서 대충 보면 요런 인물상이나 풍경 인물 봐도, 이런 갈색이나 블루 같은 것도, 이 갯벌에서 나온 색 같은 거 …. 이런 게, 이렇게 자연스럽게 흘러나오는 건데 …, 이게 삶의 맛인 것 같은, 그런 묘한 느낌을 주면서 …. 선생님은 색을 사용해 그린 게 아니라, 색이 물처럼 번지고 흐른다고 봐야 돼. 이건 확실해요. 바로 이 점, 이 사실이야말로 작가 손장섭의 어떤 원형이지 않을까? 이 물 같은 흐름이 선생님의 원초적 심리 세계를 이루고 있다고 나는 보는 거지! 참으로 묘한 ….

응 제가 봐도 그래요. 선생님한테는 뭔가 하나가, 그 왜 빨간 안경 쓰고, 파란 안경 쓰면 그렇게 보이듯이, 선생님 몸에 하나의 스크린이 있는 것 같아요. 선생님 앞의 것은 모든 게, 다 손장섭 안경을 거친 이후에는 다 이렇게 ‘손장섭식’으로 그려지는 스크린이 하나 있는 것 같아요. 그 원형적인 스크린에 대한 질문 같아요. 그게 도대체 어디서 왔을까요?

손 그것은 내가 이제 물감을 물속에 풀으면서 시초가 된 거 같아. 생색(生色, 원색)은 아니야. 그냥 걸러진 색채라야 해. 걸러지지 않고는 거부가 심하니까.

박 이거 좀 봐! 이게 지금 레드인데, 이게 흙에서 발효된 레드지 물감에서

나온 레드가 아니라고. 블루도 그래요. 바다에서 삭인 블루야. 아, (〈겨울 울산바위〉) 요런 하늘색 보세요.

손 근데, 이제 제일 쓰기 어려운, 거부를 많이 일으키는 게 파란 거, 빨간 거, 아주 진짜 노란 거 ….

응 삼원색, 그러니까 원색.

손 삼원색에 대한, 그런 원색에 대한 거부가 많아. 그래서 내가 걸러내는 거지.

응 그런 원색은 우리 것이 아니라고 보시는 거죠? 뭔가 우리다운 색이 아니라고 보시는 거죠?

손 아, 그럼. 좀 더 차분하지 못한, 사귀지 못한 색채.

박 사귀다, 색과 사귀지 못한 것, 그거 멋진 말이네요. 선생님 미학이에요.

손 엄밀히 이야기해서 그렇게 표현하면 되겠어.

박 색은 이쯤 할까요. 다음엔 소위 작품이 지닌 기운생동 부분으로 가보죠. 선생님도 아시다시피, 이 신목 다음부터 이 붓의 기운이 대단한 기세로 지금도 계속 흘러나와요. 이 그림의 기운은 흡사, 아까도 선생님께 말씀드렸지만 하늘과 땅이 접속하는 신령한 메시지로서 말이에요. 신령한 기운이 쉼 없이 흘러나오는 것 같아요.

응 방금 저는 선생님이 '사귀지 못한 색'에 대한 말씀하신 거에 대해서 내내 궁금했던 거는, 동두천 미군이 막 출현하고 미워죽겠는데, 우리 암담한 현실을 제공했던 미군이 들어오고 정말 미운 마음에 정말 분노가 일어나는데, 선생님은 이 전체를 풍경으로 만드신단 말이에요. 그래서 저는 사귀지 못한 형(形). 사귀지 못한 형태에 대해 그것 또한 비슷하게 그렇게 말씀하실 수 있지 않을까요? 사귀지 못한 색도 미워하지만, 사귀지 못한 형태에 대한 것도 미워하지 않을까? 그런 식으로 해석을 능히 할 수 있지 않을까요? 그것이 여기서는 현재 없는데, 여기 이대로 끝을 이렇게 감싸면서 전체로 포괄해서 하나로 만드시잖아요?

손 근데 저걸 보면, 저기 제주의 한라산에, 백두산에서 한라산까지 육로를

겹쳐서 그린 거거든. 탑 형식을 만든 거야. 탑이야, 저게 역사의 탑.

박 아, 역사의 탑!

손 그렇지. 봐봐! 이 가운데 역사의 탑. 그게 탑이고 그 담에 뺑 둘러있는
 것은 내가 지나오고 살아오면서 씬들, 장면들, 그림을 조합해서 만든
 거야.

박 저거는 지금 어디에요? 저 태양 있고 ….

응 울릉도.

손 저게 울릉도, 저게 독도, 그 밑에 하얗게 그려진 게 독도. 그 역사에
 탑을 그린 거야, 저게 탑.

박 제 질문의 답이 약간 옆으로 샜어요. 이거 하나 여쭤봅시다. 선생님이
 이걸 보면, 이 작품도 굉장히, 뭔가 신나요. 제가 보고 있는 작품이
 〈광주향교의 은행나무〉(1995)라고 쓰여 있네요. 이렇게 그림을
 신나도록 미쳐서 그릴 때가 많으시죠? 어쩔 때, 어떤 그림 그릴 때가
 제일 신나던가요? 그러니까 평소에도 많은 작품을 이렇게 신나게
 하지만, 특히 '신목' 그릴 때, 이렇게 굳센 힘 같은 게 많이 느껴지는데,
 이때 몸에 신이 확 붙어서 그리셨지요? 나무 그리실 때인가요?

손 실제로 캔버스에서는 오래 많이 그리지 않아. 일단은 머릿속에서
 그리는 시간이 많지. 실제 붓을 대면 금방 그려내. 왜냐면 짜여져
 있으니까. 그냥 무조건 풍경 보듯이 그려낸 것이 아니니까. 사물을 보고
 그리면 더 어려울 거야.

박 그러니까, 하시면서 굉장히 즐겁고 쾌한 그런 느낌은? 어떤 작품을 할
 때 제일 그러던가요? 어떤 작품을 할 때? 예를 들면 소재가 산을 그릴
 때라든지, 신이 나는 그런 거 있잖아요?

손 응, 나는 나무 그릴 때는 제일 부담이 없어.

박 그렇군요. 확실히 '신목'을 비롯한 나무 그림에서 선생님이 제일 희열이
 솟구치는, 몸이 가볍고 기분이 쾌한 그런 느낌이 물씬 나요. 나무
 그림들을 볼 때, 확실히 뭔가 기(氣)가 확 통하는 느낌이 쎄요. 다른

작품들도 그렇지만, 그보다는 나무 그림에서 유난히 확 풀리고, 기운이 팽팽하게 분출되는, 그런 생기가 크게 느껴진단 말이에요. 선생님 개인적으로 나무 그릴 때, 기분이 쾌하시구나.

손 나무를 쳐다보고 있으면 내가 들썩대니까.

박 선생님 자신이 나무인 모양입니다. 아까 예전에 제가 '신목'을 보고 선생님 자화상 같다는 생각이 들었다고 했는데, 그게 사실인 거 같네요. 전생에 나무와 무슨 인연이 있는 모양이에요.

손 나는 나무가 편하고 좋아.

박 자, 부족하지만 여러 이야기를 나눴습니다. 이쯤해서 선생님과의 대담을 마무리할게요. 조금 멋없는 질문입니다만, 민중미술의 진영에 참여해 작품을 하시면서 가장 보람을 느낀 일이 있다면 어떤 것일까요?

손 보람 있지! 보람을 느낀 건, 지금 생각하지만은 예전에는 그 후배들 그림을 상당히 못마땅하게 생각을 했어. 거의 걸개그림의 형태고, 좀 날림으로 그리는 그런 식이었는데, 요즘 보면 많이 걸러졌다는 생각이 들어. 후배들이 자기 나름 열심히 한다는 그런 기분이 들어가지고 기분이 좋아, 보람도 있고.

박 그러니까 요즘 들어 '이제야 작품을 좀 제대로 하는 분위기로 바뀌는구나' 그런 느낌인 거죠?

손 그렇지. 그림다운 그림이 되어가고 있구나. 그러니까 안심이 되지.

박 '그림다운 그림'이, 그런 작업들이 나오니까, 그러니까 선생님도 흐뭇하신 거죠? 물론 서두에도 말씀드렸지만 지금 올해(2015년) 민미협의 창립 30돌이거든요. 그걸 기리기 위해 선생님과의 대담도 하고 있는 거고요. 그나저나 참 많은 변화가 있지 않았습니까? 사회, 정치, 역사적으로 말예요.

손 그래, 나도 그걸 많이 느꼈어.

박 선배로서, 선구자로서, 지금 후배들 보니까, 초기에 열렬했던 선생님의 자신이 생각나시지요?

손 그래서 내가 보람을 느껴.

박 이제 이 대담을 여기서 마치겠습니다. 손장섭 선생님! 어려운 시간
 내주셔서 깊이 감사드립니다. 또 같이 자리하면서 녹음을 담당해준
 박응주 선생께도 감사드립니다. 선생님 내내 건강하시고 더 힘차게
 우리 전체를 위해 좋은 작품 많이 남겨주시기 바랍니다.
 고맙습니다.

박석규는 1938년 전남 함평에서 태어나 조선대학교 미술학과와 경희대학교 교육대학원 미술교육학과를 졸업했고, 목포대학교 교수를 역임했다. 20여 년 동안 갯벌에서 노동하는 민중들의 강인한 삶의 리얼리티를 그려내오고 있다. 목포미술협회 회장, 목포민주시민운동연합 공동의장, 목포민족문화운동연합 의장, 한국민족예술인총연합 전라남도지회장 등을 역임하면서 민중미술 작가와 민주화를 위한 시민운동가로 활동했다.

박현화는 공립중학교에서 13년간 국어교사로 재직했으며, 이후 조선대학교 대학원에서 미학을 전공하고 논문 「민중미술에 나타난 남성성 연구 '동성사회적 욕망'과 '성정치'의 관점에서」으로 박사학위를 받았다. 현재는 무안군 오승우미술관 관장으로 재직 중이며 전시기획, 미술교육, 미술사 연구를 계속하고 있다. 민중미술을 비롯하여 80년대 변혁적 사회에서 전개된 여러 시각문화에 관심이 많으며 이에 대한 소논문을 쓰고 있다.

5.

갯벌에서
민중을 만난
작가, 박석규

채록 일시

2015년 6월 18일

오전 10시 30분~12시까지(1차)

6월 25일

오전 10시 30분~12시까지(2차)

채록 장소

목포시 옥암동 소재 박석규 작업실

대담자

박현화

1. 일제강점기와 해방 무렵의 어린 시절

박현화(이하 '현') 교수님 고향이 함평인 걸로 아는데요.

박석규(이하 '박') 함평군 나산면 월봉리라는 덴데, 내가 고향은 함평인데 어린 시절 목포에 나와서 초등학교부터 고등학교까지 다녔어. 그래서 고향에 아는 사람이 없어. 친구도 없고.

현 그러면 태어나서 초등학교 들어가기 이전까지는 월봉리에 계셨겠네요?

박 거기에서 내가 태어나가지고 다섯 살 때까지는 있었지. 그러다가 다섯 살 후반기엔가? 일제 말기에 아버지가 징용 대상이 된 거야, 다섯 살 무렵 그런 기억이 나는데 일본놈들이 우리 뒷집 사는 할머니 딸을 잡어갔어, 위안부로. 그런데 가는 도중 다시역 못 가서 고막원역에 이르자 기차에서 뛰어내려 도망 왔다고 그러더만. 우리 아버지도 징용을 피해 산중으로 들어갔지. 거기에는 우리 집 하나 있고, 그 위에 또 한 집, 그리고 점쟁이 집까지 합쳐 모두 세 집밖에 없었어.

현 아, 징병을 피해 깊은 산속으로 들어가셨군요.

박 어. 깊은 산중이었지. 천주봉이라고 함평에서는 제일 큰 산인데, 늑대가 막 돌아다녔지. 그때는 늑대인 줄도 몰랐지. 개인 줄만 알았어. 어머니가 밥하러 가면 부엌에 있다가 슬그머니 나가고 그랬지. 어렸을 땐 늑대도 참 많이 봤어.

현 그러면 아버님은 그때 상당히 젊은 나이셨겠네요, 징용 대상이었으면? 30대셨나요?

박 30대였지.

현 아버님은 원래 무슨 일에 종사하셨나요?

박 원래 농사하시고, 또 목포에서 장사도 했어.

현　목포에서요? 주로 수산물 다루셨나요?

박　아니, 뭘 했는지는 모르겠어. 수산물은 아니고. 배는 안 탔으니까.
그래도 전남에서는 목포가 제일 번성한 도시였어요. 광주보다 훨씬
번성한 도시였지. 그래 여기가 상업이 잘 되니까 목포로 옮기신 거지.

현　해방 후인가요?

박　아니, 해방 전이지. 내가 일곱 살 때 해방 됐으니까.

현　산속에 있다가 살 궁리를 찾아 목포로 가셨군요.

박　천주봉으로 이사 간 이야기를 좀 더 해볼까? 고향에선 아버지 여섯 형제
중 제일 큰 형님만 따로 사시고 나머지 형제들이 모여 대가족을 이루며
살았지. 나중에 아버지 혼자 나와 시골장에 물건 팔러 돌아다니다
목포에서 돈을 좀 버셨지. 그걸로 월봉리에 집을 지었어. 그런데 어느
추운 겨울날이었지. 아버지가 어디로 이사 가자고 해. 하도 추우니까
어머니가 닭을 한 마리, 따뜻한 닭을 주셔서 품에 안고 갔지. 그때
어찌나 춥던지 닭 날개 속에 손을 넣고 추위를 견뎠던 생각이 나. 그런데
산속으로 이사를 가서는 빌어먹고 살 땅도 없었어. 손으로 돌려서 양말
짜는 기계를 구입해서 겨우 양말을 만들기는 했지만, 별 신통치 않았어.
그렇게 지내다가, 내가 일곱 살 때 해방이 되자 우리 가족이 목포로
나오게 됐지. 그런데 그때는 8월 후학기가 신학기였어요. 지금은
3월인데. 그런데 입학 시기가 지나버린 거야. 그래서 함평 읍내에 있는
북교국민학교에 내 이름을 미리서 올려놓고 기다려야 했지.

현　신학기가 8월인 건 해방하고 연관이 있나요?

박　아니, 원래 그랬던 것 같아요. 이름을 불러도 없고 하니까 인제
그어버렸어. "내년에 다시 와라" 그래. 하는 수 없이 또다시 함평으로
가서 읍내에 있는 나산국민학교에 입학을 했어. 입학을 하고 1년을
다녔을 거예요. 그러다가 이듬해 목포 서부국민학교로 전학을 왔지.

현　아, 그러셨구나. 일제 말기 혼란했던 시기를 지내면서 월봉리 깊은
산속에 피하셨던 그 기억이 아직도 생생하게 남으셨군요. 또 다른
인상 깊었던 기억이나 생각나신 경험 같은 것이 있으면 하나만 더

말씀해주시죠.

박 그러니까 인제 다섯 살 될 때에요. 나보다 나이 먹은 친구들은 일제
 때 학교를 다녔어. 우리 작은 아버지도 다니고. 나는 다섯 살 때니까
 서당에 다녔어. 그런데 공부하기 싫어가지고 안 간다고 떼를 썼지.
 그럼 우리 할아버지가 미리서 천자문을 가르쳐주셨어. 하루에 네
 자씩 배우는데 다 알아가지고 서당에 가. 그럼 서당 선생이 한문을
 가르쳐주어. 나는 할아버지한테 배운 것이니까 다 알지. 그럼 선생이
 "짜식, 뭐 하러 오냐" 그러지. 헌데 점심 먹기 전에 새참 때라고 있어.
 새참 때까지 열심히 공부하고 그 담에 한 20분 쉬고 그 뒤 점심때까지
 공부시간이야. 내가 제일 어렸으니까 뭘 몰랐지. 새참 때 애들이 "야
 끝났다" 하면 부리나케 집에 와버렸어. 그래 일찍 왔다고 어머니한테
 많이 맞곤 했지.
 그리고 국민학교에 들어갔는데 해방이 된 후에도 도화책이라고 일본
 책 가지고 공부했어요. 그게 미술교과서였지. 그런데 거기에는 주로
 태평양전쟁 때 군함이 막 포를 쏘는 그런 그림이 있었어.

현 말하자면 일본이 자신들이 일으킨 전쟁에 대해 선전하거나 미화시키는
 그림들이었군요. 그런데 해방 후에도 그런 그림들이 버젓이
 미술교과서로 쓰였네요.

박 그랬지. 미술시간에 하는 일이 그런 거를 보고 그리라는 것이었어. 내가
 국민학교 다닐 때는 미술시간이 도화책 주고서는 '이거 그려라'하는
 거였지.

현 그랬군요. 언제까지 도화책이 미술교과서로 쓰였을까요?
박 아마 해방 된 후 초창기까지는 사용되었을 거예요.

현 학제도 개편이 안 되었나요?
박 아니, 그 뒤에 학제는 개편이 되었을 거예요. 그랬는데 미술시간에 딱히
 마땅한 교과서가 없으니까 도화책을 주면 그것을 보고 크레용으로
 따라 그렸지. 그리고 여덟 살 때 다시 함평으로 가서 1학년을 다닐
 무렵이었는데, 그때 그림에 소질이 있었는지 한번은 학교에 가니까 내

그림이 교실 뒤에 붙었어. 교실 뒤에 판이 있었는데 선생이 미술시간에 제일 잘 그린 것을 뽑아 거기에 붙여놓곤 했었지. 아마 그때부터 그림에 관심이 생겼던 모양이야.

현 아, 그러니까 초등학교 들어가서부터 그림에 관심을 가지기 시작하셨군요.

박 딱히 그림을 그려야 되겠다는 생각은 없었지만 그릴 걸 주면 땅에다가 그려보곤 했지. 사람들이 그걸 보고는 "아따, 잘 그린다" 그랬고. 하하. 함평에서 목포 서부국민학교로 전학을 온 후에도 어떻게 환경 정리를 하다 보면 꼭 나를 시켜. 그런데 우연히도 내가 초등학교 3학년 때에 김기섭 선생이라고 있었어. 그때 사범학교를 막 나와 가지고 처음 선생으로 왔던 모양이야. 그 선생이 사범학교 때 그림에 소질이 있었어. 그래 미술선생이라는 것은 따로 없었지만 가끔 내 담임선생이 그 선생한테 미술 수업을 대신 해달라고 부탁을 했어. 그 선생도 나한테 잘 그린다 칭찬을 했지.

현 인정을 받으셨구나. 하하.

박 그런데 그분이 우연히 우리 바로 뒷집에 살더라고, 호남동이었는데. 하루는 점심 싸가지고 따라오라 그래. 그 뒤 여러 번 따라가게 됐지. 그런데 그분이 나를 데리고 다니던 곳이 바로 삼학도야. 제일 큰 삼학도 있죠? 거기가 지금같이 나무는 없었고 겨울엔 민둥산이었다가 봄에 잔디가 나고 그랬어. 일제시대에는 이 섬 앞으로 큰 항구가 바로 가깝게 보였지. 목포에서 큰 화물선에다 쌀을 가득 실어다가 일본으로 가지고 갔거든, 놈들이. 그런데 일제 말 전쟁 통에 미국이 화물선에 폭격을 해버렸어. 그래 그 많은 쌀이 가마니 채 바닷속으로 가라앉아버렸지. 썰물 때 물이 나면 배의 연통도 보이고 갑판까지 보여. 그래 잠수부를 동원해가지고 바다에 가라앉은 쌀을 전부 꺼냈어. 그런데 소금물에 불은 쌀을 누가 사나. 그래도 목포시민들에게 나눠주질 않고 싸게 팔았을 거야. 쌀이 하도 귀했고 먹을 것이 없었으니까. 그땐 집집마다 그 소금쌀이 있었어. 그걸 수돗물로 씻어서, 그냥 놔두면 버리니까, 찐밥을 만들었어요. 그래가지고 그걸 말려서 보관했지. 끼니때가 되면

그걸로 다시 밥을 했어. 그러면 고약한 냄새가 났지. 우리는 "아이고, 그 밥 먹기 싫다"고 투정했던 기억이 있어.

현 아, 힘들었던 시대의 이야기네요.

2. 해방 이후 지방 화단과 미술교육

박 그런데 선생이 그 삼학도에 올라가가지고 우리 선생은 그림을 그리고. 또 다른 선생은 시, 문학을 좋아했던 모양이여. 그 선생은 배를 깔고 엎드려서는 유달산을 보면서 시를 썼지. 내가 선생 그림 그리는 걸 볼라치면 "야 임마, 너도 그림 그려" 했지. 그럼 지금같이 짜는 물감이 아니고 병뚜껑에가 들어가 있는 물감이 있어요. 그걸로 수채화를 그렸지. 우리 선생 그림 보면 부러웠지. 나도 따라 그렸는데 지금도 기억나는 것이 그때는 바다에 풍선이 많이 있었어. 거의 다 풍선이 있었지. 햇빛으로 배 밑 부분에 그림자가 아주 강하게 나타나. 그런 걸 그렸던 기억이 나요.

현 풍선요?
박 그렇지, 돛대 달린 배. 선생하고 앞뒷집에 사니까 그게 인연이 되어가지고 그림에 더 빠져들게 됐지. 그 선생은 나중에 저 고등학교 선생도 했어.

현 은사님이셨군요. 당시 중고등학교에서 미술교육은 어땠나요?
박 이제 60~70년대에 관련된 이야기를 좀 해볼까요? 사실은 60년대, 50년대 말이면 내가 대학교 다닐 때거든. 58년도에 고등학교를 졸업했으니까. 우리 중학교 때는 미술선생이 따로 없었어. 우리 담임선생이 국어와 미술을 겸해 가르쳤지. 그러니까 미술시간 되면 주로 유달산을 그리라고 하고선 교무실로 가버렸어. 그러면 애들이 신나게 뛰어놀다가 한 10분 전에 노트 한 장 찢어가지고 내고 그랬거든. 그러니까 미술 수업을 제대로 받아본 기억이 없어. 아마 거의

다 그랬을 거야. 그래가지고 내가 55년도에 목포고등학교에 들어갔어. 목포고등학교라고 하면 목포에서는 제일 일류 고등학교거든. 가니까 진짜 미술선생이 있어요. 김수호 선생[1]이라고. 인제 첫째 시간에 보니까 손을 그리라고 해.

현 아, 데생부터 시작했나요?

박 우린 이제껏 제대로 미술 공부를 해본 적이 없었어요. 다 그랬을 거예요. 그런데 처음으로 제대로 된 미술선생을 만난 거지. 첫 번째 미술 수업 시간에 미술부를 뽑더구만. 그런데 목포고등학교라는 데는 인문계 고등학교라서 하려고 하는 사람이 없었어. 그러니까 그림 그리는 사람이 나밖에 없었어. 그 당시 우리 스승들은 거의 일본 유학파지. 김수호 선생도 가와바다 미술학교를 나왔다고 하더구만. 그런데 그 당시 해방 초창기부터 60년대까지는 실은 서양화를 했다는 것만 가지고도 큰 의미를 가졌지. 어떤 그림을 그렸느냐는 중요한 것이 아니고. 그러니까 유화를 했다는 것만으로도 큰 작가 대우를 받았어요. 그땐 거의 동양화가만 있었지. 동양화는 대학에서 배운 것이 아니고 사사를 통해 배우니까 학력은 거의 없지.

현 문하생 말씀이시군요.

박 응, 문하생으로. 그런데 그 당시 목포에서 나와 우리 동기들 포함해서 한 일곱 명 정도가 정식으로 미술대학에 갔었어. 서울대는 나 혼자 합격을 했지. 그런데 그때는 다 가난하니까, 장학금을 받아야 다닐 수 있는데, 안 줘. 그래 1년 쉬어가지고 조선대학교에 들어갔어. 거기서 4년 동안 장학금 보장을 해줬어요. 그런데 대학을 딱 가니까 사람들이 작가 대우를 해줘요.

<div style="text-align: right">갯벌에서 민중을 만난 작가, 박석규</div>

1 자료를 찾아보니 김수호는 목포 최초의 서양화가인 문재덕의 제자였다. 문재덕의 집안은 암태도 대지주로, 목포에서 건축 임대사업을 했던 부농이었다. 그는 1941년부터 문태중학교의 서양화 미술 강사로 근무하면서 조목하, 김수호, 김형수 등의 제자를 길러냈는데, 그 중 김수호는 일본 가와바다 미술학교에서 수학한 뒤, 1946년 목포고등학교와 문태고등학교의 미술교사를 지낸 바 있다. 신안나, 정태영, 『목포의 화맥』, 뉴스투데이, 2006, 54~57쪽, 최경현, 「일제 강점기와 해방 직후의 목포화단연구」, 38쪽에서 재인용.

현 그땐 미술 전공만 해도 작가로서 사회적인 위상이 있었다는
 이야기시네요.

박 그랬지. 그런 분위기니까 다방에서 전시도 하고. 우린 58년도에
 목포에서 «10대전»이라고 맨 처음으로 그룹전을 만들었어요. 그
 당시는 목포가 광주보다도 훨씬 수준이 높고 돈 많은 사람이 많고
 그랬어. 당시 해방 기념일이라는 게 상당히 큰 비중을 차지했어요.
 강홍윤[2]이라고 서울대 다니는 우리 선배가 8월 15일을 기준으로
 해서 전시를 하자고 제안을 했지. 그래 58년도 8월 15일 처음으로
 «10대전»[3]을 하게 됐지. 우리 선생들이나 작가들이 와서 격려도
 해주고. 완전히 작가 대우를 해준 거예요.

현 혹시 그때 전시되었던 그림 내용이 기억나시는지요?

박 그걸 이야기하자면 … 60년대까지만 하더라도 특히 호남 지방에서는
 주로 자연주의나 인상파적인 그런 구상 계열의 그림만 그렸어요.
 목포에 양수아[4]라고 있었는데, 그분은 일찍부터 추상화, 비구상 쪽에
 관심을 가졌어요. 또 광주에 강홍윤이라는 작가가 있어. 그 두 분이
 전남에서 맨 처음 추상화를 이식시켰지. 그런데 그때만 하더라도
 추상화는 너무 생소하니까 그림으로도 안 봤어. 그래 양수아 선생님도

2 강홍윤(1936~)은 전남 진도 출생으로 박석규와는 «10대전» 그룹 회원 이외에 미술단체 '청조회'의
 고문으로 오랜 인연을 이어가고 있다. 현재 원로작가로서 부산 지역을 중심으로 활동하고 있다. '

3 1958년 목포역 부근 '가고파' 다방에서 미술 전공 대학생들이 주체가 되어 개최되었던 «10대전»은
 미술계 그룹전의 역사에서 그 시기가 상당히 오래되었을 뿐만 아니라, 전후 목포 오거리를 중심으로
 꽃피웠던 문화예술의 무대에서 중요한 역할을 했던 듯하다. «10대전»은 이후 8회 전시까지
 유지되다가 막을 내렸다. 하지만 2008년 8월 15일에 목포 시청 앞 갤러리에서 50주년 기념전을
 개최한 바 있으며, 원도심에 위치하고 있는 '협동조합 나무숲 갤러리'에서 박석규, 강홍윤, 양계탁,
 신영재 등 생존 작가들을 중심으로 2018년 8월 15일 60주년 기념전을 계획하고 있어 그 명맥을
 유지하고 있다.

4 양수아는 1947년부터 목포사범학교, 문태고등학교, 목포여자고등학교를 거치며 오랫동안
 미술교사로 활동했다. 1948년 첫 번째 추상화전을 광주 미국공보원에서 열었다. 이는 한국
 추상미술의 선구자인 김환기나 유영국보다 이른 추상미술 전시였다. 장경화, 「'격동기의 초상 양수아
 꿈과 좌절'전을 준비하면서」, 梁秀雅 꿈과 좌절, 광주시립미술관·부국문화재단, 2004, 15~19쪽;
 오광수. 「양수아 예술론」, 위의 책, 21~25쪽, 최경현, 「일제강점기와 해방 직후의 목포화단연구」,
 43쪽에서 재인용. 또한 양수아는 전쟁 중에 북한이 후퇴할 때까지 목포 지역 문화예술동맹 위원장
 직을 맡았으며, 이현상이 이끄는 빨치산 남부군에서 문화공작원으로 활동하기도 했다 한다.
 http://blog.naver.com/hanee3289/60044450437

전시를 하면 반은 구상, 반은 원래 자기 그림인 추상, 이 두 가지 그림을 냈어요.

현 목포에서 추상화는 전혀 인정받거나 이해되지 못했군요. 양수아라는 작가는 대단한 분이셨네요.

박 그렇지. 그 양수아 선생이 광주에서 전시할 때도 그런 분위기였어. 우리가 배울 때에도 거의 구상 계열의 사실적인 그림만 배웠지 추상화나 이런 것은 있는 줄도 몰랐어. 그런데 대학에 가서 서울과 교류도 되고 또 화집을 통해서 그 추상화 장르를 접할 수 있게 된 거지. 그래 50년대 추상화 중에서도 잭슨 폴록이 하는 액션페인팅 그런 것이 있다는 걸 처음으로 알았어. 가끔 사진을 통해서 접하기는 했지만 이론은 잘 몰랐지. 추상화에 대한 정확한 개념도 몰랐고. 그 당시에는 미술 서적이라는 것이 거의 없었어. 그런데 «10대전» 할 때에 우리가 그런 것을 풍문으로 듣고 또 보기도 했으니까 전시회 때 앵포르멜 경향도 나왔어. 주로 양수아 씨 화실에 다녔던 친구들이 선을 보였지. 언제는 우리 선배 한 분이 그림을 내놨는데 전부 까맣게 칠해놓고 제목을 '무제'하고 해놨어. 사람들이 보니 아무것도 그려진 것이 없어. 그러더니 다음에는 하얀 캔버스만 딱 내놨어. 그러니까 사람들이 "야, 이놈들은 별 것을 다 한다" 그랬지.

현 모노크롬이었군요. 이제 미국의 영향을 받은 그림이 점차 나타나기 시작하는 분위기였네요.

박 응, 우리 정보는 미국밖에 없지. 그것도 질이 별로인 화집을 통해서. 난 60년대 대학 다닐 때 화집을 통해서 본 뷔페, 루오 그림을 아주 좋아했어요. 모방도 해보고. 그걸 통해서 우리가 서구 미술을 받아들였지. 국전에서 어떤 현상이 있었냐면, 그때는 국전이 등용문이었으니까, 어떤 작가는 미국에 친구들이나 친척이 있는 사람이 화집을 보내주면 그걸 보고 똑같이 그려가지고 국전에 낸 경우도 있었어. 그땐 심사위원도 잘 모르니까 대통령상을 받기도 하고 그랬지. 그러다 한 3년 후에는 밝혀지지. 그래 난리 나고 그랬어. 그만큼 우리는 전체적인 정보가 차단이 되어 있었어. 서울에서 선보인 새로운 미술이

목포까지 그것이 내려오는 데도 거의 3년이 걸렸지.

현 «10대전» 이야기 좀 더 해주시죠. 언제까지 계속되었나요?

박 아마 63년까지는 했을 거예요. 군대 가버리고 공백이 생기니까
깨져버렸어. 그런데 2008년도 내가 함평미술관을 할 때에 «10대전
50주년 기념전»을 하게 되었어. 2018년에는 60주년 계획이 있어.
그런데 나이들이 있으니 그때 할지 못 할지 모르겠어. 벌써 열 명에서
일곱 명으로 줄었지.
그 당시 우리는 연극도 했어요. 사무엘 베케트가 노벨상 받기
10년 전에 그 ‹고도를 기다리며›를 우리가 맨 처음 무대에 올렸어.
연극사에도 아마 나올 꺼예요. 그때 배우가 나, 김소남이었고,
최하림[5]이 연출을, 김암기[6]가 무대미술을 맡았지. 또 전자음악
했던 박성수가 있었는데, 이 친구는 회비 가지고 도망가버렸어.
그래가지고 기념사진도 못 찾게 되었지. 또 이청아라고 있었는데, 이게
원동석[7]이여.

현 이청아가 원동석 교수님이라고요? 연극도 하셨네요? 굉장히 오랜

5 최하림은 1939년에 태어났으며 목포 출신의 시인이다. 1964년 조선일보 신춘문예에서 「貧弱한
올페의 回想」으로 문단에 등단했으며, 이후 60년대 김현, 김승옥 등과 함께 ‘산문시대’ 동인으로
활동하면서 모더니즘 문학을 개척했다. 김수영 평전인 「자유인의 초상」이라는 저서가 있으며,
시집으로 「굴참나무숲에서 아이들이 온다」, 「풍경 뒤의 풍경」, 「때로는 네가 보이지 않는다」, 「겨울꽃」,
「시와 부정의 정신」 등이 있다. 2010년 간암 투병 끝에 세상을 떠났다.

6 김암기(1932~2013)는 1932년 목포 출신 서양화가로, 목포사범대학과 한신대학교를 수료한
후 목우회를 중심으로 작가 활동을 했다. 1959년 10대 작가 지망생을 중심으로 «네오나르전»을
창립하여 문하생을 양성하기도 했으며, 1991년에는 한국 예총회장을 역임했다.

7 원동석(1938~2017)은 미술평론가이며, 박석규와 고등학교부터 맺은 인연을 평생 동안 유지했다.
원동석은 1975년 「민족주의와 예술의 이념」에서 ‘민중미술’이라는 용어를 처음으로 사용한 것으로
알려져 있으며, 1984년 발표한 「민족미술의 논리와 전망」에서 민중미술에 대한 개념을 더욱
발전시킴으로써 민중미술의 이론적 기반에 영향을 끼쳤다. 그에 의하면 ‘민중미술’은 ‘민중의, 민중에
의한 민중을 위한’ 미술을 말하며 작가가 민중을 대상으로 하는 미술의 한계를 뛰어넘어 “민중의식을
가지고 민중과 더불어 공동적 힘을 발휘할 때” 작가도 비로소 민중이 될 수 있다는 것이다. 그가
제기하고 있는 민중미술의 주체는 작가가 민중이라는 타자와 결합된 형태의 새로운 주체를
의미했는데, 이와 같은 민중이라는 계급과 작가 주체에 관한 논쟁은 80년대 민족 민중 중심주의를
표방하는 문학을 비롯해 예술 전반에서 일어났다. 원동석, 「민족미술의 논리와 전망」, 풀빛, 1984,
387쪽; 박현화, 「민중미술에 나타난 남성성 연구—‘동성사회적 욕망’과 ‘성정치’」, 조선대학교
박사학위 논문, 2014, 7쪽.

인연이시네요.

박 원동석은 나하고 고등학교 동창이여. 베케트 연극 후에 희곡도 발표하고 한때 연극에 심취했었지. 미술부도 좀 했어.

현 자, 그럼 미술교육 이야기를 좀 더 해보죠. 고등학교 때 소묘 데생 수업을 하셨다고 하셨잖아요? 주로 일본 미술학원에 적을 두었던 유학파들이 데생 외에 어떤 교육을 했었나 생각나시는 부분이 있으면 이야기해주시죠.

박 내가 2학년 올라가니까, 그때는 전부 수채화를 했죠. 유화물감이라는 게 거의 없었어. 그런데 언제였나? 선생이 "너 유화 그림을 한번 해봐라" 그래. 그땐 아마 일본에서 쿠사카대라던가 그런 유화물감이 있었던 거 같아, 엄청 비쌌지만. 그런데 그 선생님이 일본에서 가져왔던 유화 박스를 물려준 거예요. 밤나무로 만든 건데 지금도 가지고 있어요. 그 속에 파렛트도 들어 있었어.

현 그러니까 고등학교 시절 수채화하고 데생, 그리고 유화까지 다루었네요?

박 그런데 캔버스는 없었어. 그때는 천도 없으니까 무명으로 직접 만들었지. 그리고 또 석고 데생을 해보라고 그러더구만.

현 아, 석고 데생요?

박 그런데 석고상이 없었어. 그런데 우리 선생 집이 부자였거든. 그 할아버지가 우이도 수문장을 해가지고 고을 원님이었어. 부자니까 일본까지 가서 공부를 했지.

현 그러니까 유화도 하시고. 도움이 많이 되셨겠네요.

박 그랬지. 그 선생님 아니면 미술대학이 있는지도 몰랐겠지. 그래 유화도 하고 그 다음에 목탄 데생을 해야 한다고 했는데 목탄이 어디 있어야. 선생이 목탄 만드는 방법을 가르쳐주더구만. 어떻게 만드느냐 하면, 버드나무를 잘라서 말려가지고 깡통에 넣어. 그리고 다른 깡통을 그 위에 덮어 씌워서 불 때는 아궁이에다 태워. 공기가 들어가면 안 되니까 입구를 진흙을 섞어서 단단히 막고 구멍 하나만

쪼그맣게 뚫었지. 그래서 꺼내보면 반짝반짝 빛이 나, 파란빛이. 그걸 높이 들어 떨어뜨려봐서 퍽 하고 깨지면 그건 목탄이 아니야, 숯이지. 쨍그랑 하면서 기분 좋게 굴러가면 그건 목탄이지.

현 기름을 조금 머금은 재질이 단단한 목탄이 된 거네요?

박 태울 때 공기가 들어가면 숯이 돼버려. 그러니까 공기가 안 들어가게 해야 돼. 큰 깡통에다 나뭇가지를 빡빡하게 망치로 때려서 넣어. 그래서 불에 넣으면 수분이 날아가서 3분의 1은 줄어. 목탄 구분하는 방법도 선생이 가르쳐줬지. "높이 들었다가 탁 떨어뜨려 쨍그랑 소리가 나면 목탄이다." 처음 만들었는데 아주 잘 되었어. 그걸로 석고 데생을 시켰는데, 그 당시에는 목탄으로 석고 데생을 하는 사람이 없었지. 그런데 우리 선생님이 일본에서 가져온 아그리파라던가 비너스 같은 석고상이 몇 개 있었어. 목탄지도 선생이 일본에서 가져온 걸 주었지. 그런데 목탄지는 빵으로 닦아야 해. 요즘에는 식빵이 있지만 그때는 식빵 구하기도 힘드니까 찐빵을 사가지고 팥은 파먹고 껍질로 살살 닦았지.

3. 민중미술 작가의 길로

현 이제 대학 시절로 넘어가보죠.

박 70년대에 내가 대학 가서 오지호 선생님한테 그림을 배웠거든요? 이 조대 교수들과 이쪽 출신 작가들 중에 비구상 하는 사람이 없었어. 거의 인상파적인 그림이나 자연주의적인 그림들이었어요. 우리 2학년 말인가? 아마 3학년 초에 임직순 씨가 교수로 왔죠. 우리가 아는 것은 그뿐이야. 현대미술에 대해서 별 정보도 없었고, 변화하려고 해도 배운 것이 없는데 잘 안 되죠. 내가 71년도에 목포교대로 왔지. 그 뒤 80년이라는 공간이 있잖아요? 이제 내 작품에서 인상파에서 조금 더 변화해 표현주의적인 경향이 나오기도 했어요. 색깔을 강하게 쓴다든가 조형적으로 좀 변화를 준다든가. 그런데 70년대 말쯤에

내가 원동석 씨를 목포로 끌어왔지. 그쯤해서 79년도에 교대가 4년제 대학으로 승격했어요. 목포대학교가 된 거지. 원동석 씨는 4년제 대학 승격하기 직전에 왔었어. 우리 대학 수학과에 김용국 교수라고 있었거든. 그런데 그분이 우리 고등학교 때 선생이었는데, 일본에서 자라서 대학까지 나와 가지고 우리 말을 잘 못해. 그런데 그분은 수학이 전공이지만 철학적인 공부를 많이 했어요. 그래 우리 고등학교 다닐 때 원동석 씨가 좋아했지. 철학과를 가게 된 것이 그 김용국 교수 영향력이 커요. 김용국 교수하고 친하게 지냈지. 언제 김용국 교수가 "어이, 자네 원동석이 좀 어떻게 데리고 오소. 강사만 돌아다니는데 지금 죽을 지경이여." 그래서 전임으로 왔어요.

현 고등학교 인연을 그렇게 이어가셨군요. 70년대 말에서 80년대 초면 현실과 발언 활동하시면서 이제 막 민중미술이 시작된 때 오셨네요.

박 내 그림도 인상파에서 표현주의 정도, 그 상태에 머물러 있었어요, 그때쯤. 그런데 원동석이 오면서 내 주변에도 뭔가 사건이나 변화가 일어나기 시작했어. 어떤 일이 있었냐면, 원동석 씨는 전임강사 2년 하면 조교수로 승진을 할 수가 있었어요. 79년도에 대학이 4년제로 승격해서 인사 채용이 있었어. 그때는 공채를 했어요. 그래서 디자인하고 한국화하고 두 분야 공채를 했지. 그런데 이제 막 생긴 대학에 여력이 없어 학과장 중심이 되었어. 학과장은 가장 대학에 먼저 온 선임자가 계속 맡았어요. 돌아가면서 하는 것은 민주화된 이후에요. 그래서 내가 계속 학과장을 하지. 그때 학과장은 모든 커리큘럼이라든가 채용이라든가 모든 걸 다 했지. 그런데 내가 점수제로 뽑은 교수를 학장이 안 된다는 거야. 이미 학장이 찍어 놓은 사람이 있다고 그래요. 그래 싸우게 되었지.

현 학장하고요? 그럼 예술대학 학장 말씀이신가요?

박 아니 목포대학 학장. 그때는 대학이 하나뿐이었지요. 학과 단위였죠. 아, 그래가지고 나하고 학장하고 둘이서 싸우는 거야. 그래 교육부에서 감사까지 나오고 그랬어. 내가 학장 말을 안 들어주니까 …. 여하튼 우리가 뽑은 대로 발령을 냈지. 그런데 1주일 만에 학과장 발령을

(위, 아래) «10대전» 팸플릿과 표지

(위) 1993년 벌교 대포리 갯벌을 탐사하던 모습
(아래) 1994년 갯벌 연작 그림을 그리던 시절 화실에서의 작가

옛날에, 캔버스에 유채, 45.5×37.9cm, 1983

허상(虛像), 캔버스에 유채, 90.9×72.7cm, 1983

탈을 쓴 사람, 캔버스에 유채, 90.9×72.7cm, 1984

수난기의 한, 캔버스에 유채, 72.7×60.6cm, 1990

조국(祖國)의 딸(누가 이 딸을...), 캔버스에 유채, 130.3×97cm, 1991

갯땅쇠, 캔버스에 유채, 90.9×72.7cm, 1991

남도땅, 갯벌에 살다, 캔버스에 유채, 97×162.2cm, 1992

남도땅, 갯벌에 살다, 캔버스에 유채, 80×130cm, 1995

취소해버린 거야. 그래 교수회의를 요청했지. 교수회의 때 내가
이야기를 했지. "이런 일은 안 된다." 그런데 교수회의에서 다른 젊은
교수들은 말을 못하고 고개만 푹 숙이고 있어. 그런데 원동석이가
"박석규 말이 맞다. 이렇게 해서야 되겠느냐." 그래서 학장이
물러서게 되고 학과장 발령 교수들이 통과되었지. 교수회의가 끝난
뒤 학장이 원동석이를 불렀어. 원 교수가 가니까 학장실에 같이 있던
교무과장이 "너 말이야. 승진할 때 보자. 내가 불집 주겠어" 그래.
그래도 원동석이가 물러서질 않으니, "재임용 때 보자" 그랬지. 그 뒤
학장이 안기부에 원동석이가 학교에서 분란을 일으킨다 넣어버렸지.
그때는 엄중한 시대 아녀. 아침 일찍 학교에 출근하니까, 어떤 잠바
입은 사람이 들어오려고 그래. 내가 가슴을 밀어버렸어. 그이가 안기부
사람이야.

현　전두환 군사정부 시절이네요.

박　그래가지고 찍혔지. 그 뒤로도 학장이 계속 간섭을 해. 나는 그때
부교수였어. 전임강사는 학장 발령이지만 그때 부교수는 교육부
발령이야. 교수는 대통령 발령이고. 그래 학장이 나까지 어떻게 하긴
힘들어. 그때 우리 그 민미협 대표 지냈던 여운이라고 있어요. 여운이도
내 제자거든. 그가 "선생님 나갔다 오십시오" 그래. 그래서 내가 그
해 10월에 프랑스로 갔어. 그때는 외국 가기 힘들 때였어요. 나가는
사람도 거의 없고. 내 소원이 외국에 가서 진짜 그림을 한번 보고 싶은
거였어. 마음먹고 나가서 한 2개월 동안 유럽 전역을 다 돌아다녔어요.

현　1981년도인가요?

박　82년인 것 같아. 다음 해 2월 말에 신학기쯤 돌아와서 보니까
원동석이가 재임용에 탈락되어가지고 있어. 나 없을 때 탈락시켜버린
거지. 그래 진정서를 내도 안 통하는 거야.

현　이제 원 교수님 오신 뒤로 민중미술하고 연계를 맺게 된 이야기를 좀
하시지요.

박　그렇지요. 제가 82년도에 파리에 갔다 돌아왔을 때에 원 교수가

해직당해버렸죠. 나는 그동안 파리에 가서 루브르나 퐁피두, 또 여러 미술관을 둘러봤지. 독일, 이태리, 스페인, 영국, 그리스까지, 두 달 동안 유럽에 있는 미술관은 거의 다 가본 셈이지. 덕분에 그 전까지는 화집만 보고 이 그림이 이렇게 생겼구나 하고 단편적으로 알았던 것을 직접 볼 수 있는 기회가 된 거지. 80년대 초만 해도 외국을 자주 갈 수 없었어. 간 사람이 없었어요.

현 80년대 초 전두환 정부 시절에 3S 정책[8]을 펴면서 아마 해외여행도 풀렸을 거예요. 그 이전에는 그런 분위기가 계속적으로 내려온 거죠. 교수님께서는 사회적인 위치도 그렇고 가시려면 얼마든지 자유롭게 나가실 수 있었죠. 그런데도 불구하고 그 규제 때문에 해외여행 한 번을 못 나가신 거죠?

박 해외여행 나간다는 것은 상상을 못했어요. 80년 이후에야 해외여행을 갈 수 있었지.

현 그랬군요. 그때 당시 통금 해제도 되고 덕분에 심야극장에는 사람들이 줄을 섰던 시절이었지요. 원 교수님은 교수 임용 문제 때문에 보복당하신거군요?

박 그랬지. 재임용이나 정년보장제가 군사정권 때 만든 것이야. 그런데 그 뒤에 없애려고 해도 위정자들에겐 좋거든? 골칫거리 교수들 쫓아낼 방법이 없어. 특히 사립학교에서는. 연구 실적 뭐 이렇게 한다는데 그것은 핑계고. 그 첫 케이스로 원 교수가 걸린 거지. 그래가지고 우리 미술계에서 탄원서 내고 해도 쓸데없어. 그런데 3년 후에 원 교수 탈락시킨 그 학장이 나가버렸어. 그때쯤에 교수평의회도 생겼지. 평의회에서 복직시키려고 꽤 노력을 했지. 그런데 복직은 안 되고 신규 채용으로 다시 왔지.

현 1985년인가요? 몇 년인가요, 그때가? 노태우 정부 직전이네요.

박 그때가 84~5년, 아마 85년 그 정도 되었을 거여. 문민정부 되기
훨씬 이전이지. 그때 배종구 총장도 교육부에 연락을 해서 조교수로
복직시키려고 했지만 안 되니까 우선 전임강사로 들어왔어. 나중에
보니까 원동석이 쉬는 3년 동안 인사동에서 살았더구만. 나중에
사무실도 차리고. 그러면서 평론가 성완경, 김윤수, 윤범모, 문화재청장
했던 유홍준 같은 평론가들이 많이 모였어. 평론가 중에서는 김윤수
씨 빼고는 원 선생이 제일 원로야. 원동석의 『민족미술의 논리와
전망』이라는 책도 그 때 나온 거예요.

현 그러면 평론가들이나 민중미술 작가들하고 직접 교류하신 적이
있나요?

박 그랬죠. 우리 연배는 손장섭, 신학철, 김인순이라는 여류작가도 만났고.
그 다음에 오윤도 만났어. 우리 작가들은 전시할 때만 만나는 것이
아니라 한 달에 한 번씩 세미나가 있었어요. 만나면 주로 금년에는
우리가 어떤 방향으로 나가야 될 것인가 그런 이야기 했지. 전시는
아마 85년도에 «80년대 미술 대표 작품전»이라고 여기에는 신학철,
박불똥, 노원희, 민정기, 강요배, 박재동이도 참여를 했지. 86년도에는
민미협에서 «통일전»을 했고, 이듬해 «반고문전»[9]이 있었어.

현 그럼 혹시 '현실과 발언' 그룹과 연계된 적은 있으시나요?

박 현실과 발언에 나는 참여를 안 했어. 우린 처음부터 민중미술을 한
사람들은 아니거든. 난 민미협이 발족된 다음부터 참여를 한 셈이지.
맨 먼저 작가들이 했던 일은 일제 식민지 잔재 미술의 청산이었지. 그
다음에 중요한 이슈는 주로 서구에서 들어오는, 그러니까 주로 미국을

9 «반고문전»은 1987년 민미협 주최로 고(故) 박종철 군을 추모하기 위해 '그림마당 민'에서 열린
전시다. '박종철 고문사건'은 서울대 '민주화추진위원회' 사건 관련 주요 수배자인 박종운의 소재를
파악하기 위해, 1987년 1월 14일 치안본부 대공수사관들이 영장도 없이 당시 하숙집에서 있던
박종철을 강제로 연행하여 고문하던 중 사망한 사건을 말한다. 다음날 경찰은 박종철의 자기압박에
의한 충격사라고 발표했다. 그러나 박종철을 부검했던 중앙대 부속 용산병원 내과전문의 오연상이
'고문치사 가능성'을 제기하자 1월 19일 강민창 치안본부장은 박종철의 사망 원인은 '물고문'에 의한
질식사이며 고문에 가담한 사람은 조한경 경위와 강진규 경사 2명이라고 다시 발표했다. 하지만 이
사건은 독재정권에 대한 대대적인 국민 저항운동으로 전개된 6월 항쟁의 도화선이 되었다. 당시
최민화, 문영태, 신학철 등 민중미술 작가들이 이 사건을 그림으로 제작하기도 했다.

중심으로 한 서구 미술과 무분별하게 들어온 현대미술에 대한 반성, 이런 것이 주축이 되었어요. 그 당시에 원 선생 논문도 일제 식민지 잔재 미술을 어떻게 청산해야 될 것인가, 그런 이슈가 강했어요. 식민지 잔재를 청산하자는 것은 문학도 같이 이루어졌어요. 그래 나도 고민 많이 했지. 83년도 1년 동안 사실은 그림을 잘 못 그렸어. 그러니까, 우리가 해방 1세대인데 우리 스승들은 일본에서 공부한 사람들이었지. 그래서 인상파 정도의 그림밖에 할 줄 몰랐으니까 ….

현　호남 지방 화단이 그런 경향이 주류를 이루었죠. 원 교수님이 목대로 오신 다음에도 80년대 중반까지는 한동안 그런 그림을 그리셨군요? 그런데 차차 원 교수님의 영향을 받으신 거네요?

박　예. 같이 행동하면서 …. 그것은 인제 이야기를 할게요. 우리가 고등학교 막 졸업하고 했던 «십대전»은 화집을 보고 '추상화도 한번 해보고 앵포르멜도 한번 해보자' 그런 기류가 있었어. 그렇게 대학에 가니까 이쪽 호남 지방에서 주류였던 인상파나 후기인상파 같은 그런 쪽으로의 그림을 그리게 되었죠. 다른 그림은 안 보이니까. 못 봤으니까.

현　그러면 70년대 주류를 이루었던 모노크롬화나 70년대 말에서 80년대 초반에 부각되었던 극사실화 같은 그림과는 전혀 교류가 없으셨나 봐요?

박　전혀 교류가 없었지. 이쪽에는 그런 정보 통로가 없었어. 주로 책으로만 봤지. 그러다 내가 2개월 유럽에 머무르는 동안 거의 미술관만 찾아다녔어. 그래 보니까 별 그림이 다 있어. 그때 (살바도르) 달리 그림도 처음 보고 …. 그런데 먼저 갔다 온 선배들이 하는 이야기는 뭐 그런 사조에 대한 거나 그런 이야기 않고 "아, 그림이 보석 같다", 그런 이야기만 해. 그런데 내가 보니까 그게 아니야. 보석 같지도 않고. "나도 이런 그림 그릴 수 있을 것 같다" 이런 생각을 했지.

현　교수님의 작품에서 손가락으로 투박하게 질감을 살린 장 뒤뷔페적인 그림이 그때 이후에 그리신 거군요.

박 그러죠. 그래가지고 인제 어떻게 그림을 그릴 것인가. 그것을 돌아와서 고민을 하기 시작했죠. 그러니까 한동안은 그림을 그리지 못 했어요. 모색기라고 봐야지. 그러다 83년도부터는 우리 역사에 남아있는 그림이 어떤 것인가 쭉 훑어봤지. 시대성과 자기적인 것, 한국적인 것이 무엇인가에 대한 생각을 하게 되었어요. 그래서 처음에는 좀 유치한데, 이런 것(‹옛날에›, 1983)은 내가 다섯 살 무렵 산중에 살았을 때 계곡이라든가 부엉이라든가, 이런 것을 그려도 보고. 그러다 가장 한국적인 것이 탈춤이라는 생각이 떠올랐어. 탈춤은 단순히 춤이 아니고 양반들을 비판하는 그런 정서가 있지 않아요? 그래서 이 탈춤을 통해서 부조리에 대한 비판을 해야 되겠다 했지. 탈로 얼굴을 가린다고 하는 것은 탈 속에 숨어있는 그 진짜 얼굴을 숨기는 거잖아요. 그래서 모든 인간은 이렇게 보이지 않는 자기만의 그 탈을 쓰고 있는 것이 아닌가. 그래 인간의 내면성을 표현하려고 했거든요? 한 손은 뒤로 하고 앞에 있는 손과 뒤에 있는 손은 다르다. 뒤에 김춰진 손이 앞에 있는 손보다 훨씬 더 큰 어떤 것을 가지고 있을 수 있다, 뭐. 그런 것을 상징화하면서 한번 해봤어요(‹허상›, 1983). 그런데 그냥 붓으로 그리기에는 그 역동성이 없어. 그래 한번은 손에다 물감을 직접 묻혀 그려봤어요. 어렸을 적 뻘밭에서 뻘을 주무르고 놀던 그런 기억이 나더구만. 아무튼 손가락으로 그리니 역동성이 살아나는 것 같았지. 또 탈 여기 이런 것도 하나의 탈이거든요? 이것은 군사정권이 민중을 이렇게 억압하고 하는 그런 것을 상징한 거예요(‹탈을 쓴 사람› 연작, 1984). 탈춤을 그릴 때 처음에는 옷을 입었어. 그런데 점점 옷을 벗겨버리고, 그러다 점점 이 가면도 벗기고 살점도 전부 다 벗겨냈거든요.

현 아, 뼈가 드러나 보이네요.

박 응, 뼈가 드러나게, 인제. 그러니까 처음에는 탈을 쓰고 옷을 입었지만 그 다음에는 점점 옷을 벗기고, 그 다음에 살점도 벗기고 …, 뼈가 점점 드러나게 이렇게 한 거거든요(‹수난의 예감›, 1987/‹수난기의 한›, 1990). 이런 마스크는 눈도 막아버리고 입도 막아버리는 군사정권을

이야기하는 것이고. 또 고민하는 지식인을 나타내는 자화상을 그리기도 했지. 그러다 당시 분신한 학생들이 많이 나오던 때였는데 그들을 그렸지.

현 87년 6월항쟁 이후부터 노태우 정권 말까지 분신한 학생들이 계속 나왔었죠. 당시 김지하 씨가 뭐 죽음의 춤을 멈춰라 이런 식으로 말해서 한동안 비판을 받기도 하고 ….

박 이것은〈〈조국의 딸(누가 이 딸을…)〉, 1991〉 박승희[10] 분신한 건데, 어느 날 교수실에 들어가서 보니까 승희가 분신한 사진이 실린 신문이 와있더라고요. 그래서 아주 충격을 받았어. 그래 박승희를 그렸어. 알고 보니까 박승희가 내 제자 딸이여, 박신배라고. 승희 아버지는 학교 다닐 때부터 그림 하는 친구들하고 같이 친하게 지냈어.

현 아, 또 그렇게 인연이 되는군요.

박 내가 민중미술을 이렇게 향배하게 된 것은 사실은 어떤 외부적인 것보다는 자기 내부적인 것이 더 많다고 생각하거든요? 옆에서 이거 해라 저거 해라 해도 실감이 안 오면 안 돼. 그래서 내가 프랑스 가게 된 것도 이 사회적인 부조리에 대한 것을 몸소 느끼다가 가게 됐거든? 세상이라는 것은 자기가 경험 안 해보면 모르거든요? 또 우리의 역사와 그림과의 연관성은 어떻게 되는가. 우리 학생들이 최루탄을 맞고 이렇게 데모를 하고 하는 것은 무엇 때문인가. 그 학생들하고 같이 횃불 들고 할 수는 없지만은 공감을 했었지. 그런데 이때는 작품을 많이 못했어요. 왜냐면 그 전에는 밖에 나가면 산도 있고 들도 있고 그걸 그리면 됐는데 이제는 그릴 것이 없어져버리는 거예요. 눈에 보이는 것은 의미가 없어졌어. 그러면 이건 어떻게 그릴까, 뭘 그릴까 하는 것이 사실은 힘들었어요. 하나 그리려면 오래 걸리고. 자꾸 이렇게 덧칠하고,

10 박승희(1971~1991)는 1990년에 전남대 가정대학 식품영양학과에 입학, 《용봉》 편집위원으로 활동했으며, 1991년 4월 21일 전남대에서 고 강경대 열사 추모 및 노태우 정권 퇴진 결의대회에 참가하던 중 "노태우 정권을 타도하고 미국놈을 몰아내자, 이만 학우 단결하자"라는 구호를 외치며 분신했다. 이후 21일간 병상에서 사경을 헤매다 사망했으며, 광주 망월동 민족민주열사 묘역에 안장되었다.

이렇게. 그래가지고 나온 거거든(‹80년대의 역사›, ‹지고의 역사›, 1989).

현 형태보다는 색깔과 그 마음에서 나오는 어떤 그런 감정이나 심리
상태, 이런 것들이군요. 아, 이제 교수님의 독특한 갯벌 그림에 점점
가까워지는 거 같네요.

박 그러다가 인제 90년대가 되니까 민주화가 되었잖아요. 민주화가
되어버리니까 사실은 그때부터 민중미술 하는 사람들이 힘이 빠져버린
거예요. 전에는 우리가 어떤 목표를 가지고 했거든? 그런데 그때부터는
투쟁의 목표가 없어져버린 거지. 구심점이 없어져 버렸다고 할까?
구소련도 해체되어버리고 동구권도 해체되고. 그래가지고 인제 우리는
무엇을 어떻게 해야 할 것인가. 우리 민중미술을 하는 사람들은 고민을
했어. 그런데 사실은 그때 내 그림은 좀 달랐어요. 나는 내 마음속에
있는 것을 했으니까. 그때 민중미술이 비판받은 것은 프로파간다의
성격이 아주 짙은 포스터 같은 그림이었지.

현 그러면 광주자유미술인협회나 아니면 홍성담과의 관계는 없었나요?

박 다 우리 제자들이고 후배들이지, 다. 홍성담도 우리 목고 후배여. 조대
민중미술 쪽에는 홍성담이가 있었어. 가끔 나하고 원 선생 찾아오기도
했어, 후배니까.

현 그런데 교수님의 작품 스타일하고 홍성담을 주축으로 하여 그려졌던
판화나 걸개그림[11]은 성격이 많이 다르죠. 이런 경향들하고 같이 하기는
조금 힘드셨겠네요?

박 같이 행동은 안 했지. 80년대 목포에는 민중미술운동을 하는 사람이 한

[11] 최초의 걸개그림 형식으로는 1982년 서울대 정문에 걸렸던 김봉준의 ‹김상진 열사도›나
‘기독교장로회’ 총회 집회에 사용되었던 ‹땅의 사람들…›, 1984년 시각매체연구소가 제작한 ‹민중의
싸움›이 거론되고 있다. 이후 걸개그림은 ‘두렁’ 창립전을 거치면서 대중 집회 현장이나 문화·연희
집회 등의 중요한 미술 형식이 되었다. 뿐만 아니라 1980년대 중후반 소집단의 급속한 증가와
미술공동체의 등장, 대학 내 민화반·판화반 등의 동아리가 결성되면서 걸개그림은 미술운동의
상징으로 부각되었다. 특히 6월 항쟁에서 커다란 역할을 했던 최민화의 ‹이한열 열사 부활도›와
최병수의 ‹한열이를 살려내라›는 이후 전개된 노동자 투쟁이나 각종 시위 현장에 설치되었던 수많은
걸개그림의 전형이 되었다. 한편 ‘여성미술연구회’ 여성 작가들이 제작한 걸개그림은 90년대
여성주의 미술과 연계되어 한국 현대 페미니즘미술의 바탕이 되었다. 박현화, 앞의 글, 106쪽.

사람도 없었어. 원동석 선생하고 나밖에 없었지. 90년대 이후에야 우리 제자들이 민예총을 만들었지. 그래 90년대가 되어 민중미술을 어떻게 해야 하느냐, 이제 할 수 있는 게 없지 않느냐 뭐 그런 고민에 빠졌지만, '우리가 민중의 삶을, 그 리얼리티를 파고들어야 되겠다' 하는 그런 공감대가 많이 퍼졌어요. 그래가지고 뭐 시골로 내려가는 사람도 있고 황재형이는 저기 태백산 탄광으로 들어가고 그랬지. 이건(〈갯땅쇠〉, 1991) 그 당시 그린 건데 제목을 '갯땅쇠'라고 지었어요. 갯땅쇠라는 게 뭐냐면 전라도에선 갯땅생이라고 그러는데, 갯벌땅을 일구어서 농사짓고 사는 사람을 갯땅쇠라고 그래요. 쇠라는 것은 일꾼들을 말하죠. 마당쇠. 이걸 그릴 때, 81년도인가 오래된 신문에서 봤어. 그 당시 나주 같은 데서는 가뭄이 들어가지고 땅이 쩍쩍 갈라졌어. 지금 같으면 급수차라도 동원을 했겠지만, 그땐 이 개땅쇠들이 하늘만 쳐다보고 있는 거에요. 처절한 삶이지. 이런 걸 그리다가 … 내가 어렸을 때에 목포에서 살았잖아요? 그러니까 목포는 거의가 뻘이었어. 물속도 뻘이었지. 우리는 갯벌에서 게도 잡고 그랬거든. 그 기억 속에 우리 엄마들 누나들이 있어. 그 기억을 더듬어서 이런 그림(〈남도땅, 갯벌에 살다〉, 1992)을 그렸어요. 그런데 갯벌이라는 것이 우리의 인식 속에는 까맣다고밖에 생각이 안 돼. 거기서 딱 막히더라고. 그걸 어떻게 그릴까 방법을 몰랐어. 그런데 영암 쪽으로 조금 나가면 지금은 막아버려서 없어져 버렸지만 전부 바다였어. 그런 줄도 모르고 어느 날 서울에서 친구들 와서 회를 먹으러 갔는데, 그 마을이 텅텅 비었어. 다 떠나버리고 갯벌만 있더구만. 갯벌 위에 폐선만 둥둥 떠 있고. 아, 이 좋은 갯벌이 다 막아져가지고 여기 있는 사람들의 삶은 어떻게 될 것인가. 그래 진짜 갯벌을 찾아보자 해서 함평, 보성, 벌교에 다 돌아다녀봤어. 그런데 벌교 갯벌이 제일 좋아요. 그 벌교 대포리라는 데는 마을 앞에서부터 끝, 저 지평선까지 전부 갯벌이여.

현 벌교라면 꼬막이 많이 나오는 데 말씀이세요?

박 대포리는 꼬막이 아니고 맛이지. 맛하고 꼬막은 잡는 법이 달라요. 맛은 뻘 배를 타야 돼. 뻘 배를 안 타면 걸어 다닐 수가 없어. 막

빠져버리니까. 내 그림에 뻘 배가 많거든.

현 이때 그리신 거는 화풍도 굉장히 많이 다르네요. 표현주의적인 그런
그림에서 이 갯벌 그림으로 오신 거는 정말 놀라운 것 같아요. 어떻게
보면 극사실적인 그림이기도 하고, 인물만 제외한다면 뻘의 질감이나
물질성은 추상적이기도 하구요. 이러한 양면성 때문에 우리가 민중의
삶을 객관적인 눈을 통해 보는 것이 아니고, 역으로 그들의 진한 감정이
우리를 끌어들이는 것 같네요.

박 그런데 뻘의 느낌은 실제로 경험하지 않고 눈으로 보지 않으면 절대로
알 수가 없어요. 여기까지는 새카맣거든. 그리고 여기서부터 밝아진
건데 …. 이걸 설명하자면 길어. 우리 집에서 벌교까지 가려면 1시간
반이면 충분히 가거든요? 그땐 네 시간 걸렸어요. 길도 꾸불꾸불한데다
또 물이 언제 쓸고 들고 하는 것을 정확하게 몰랐거든. 그래 가지고
우리 집사람하고 같이 벌교에서 점심 먹고 들어갔어. 그런데 물이
들어버렸어. 그래서 물어봤더니 한 사람이 "내일 새벽에 쓸어요" 그래.
그래서 목포에 갔다 오면 늦어질 것 같아서, 여름이었으니까 차에서
잤지. 새벽에 어둑어둑할 때에 동네 사람들이 막 나오더만. 같이 따라
들어갔지. 그래 갯벌에서 해가 뜨기 전에는 뻘이 새카매요. 그런데 막
뜨자마자 빛을 받아가지고 번쩍번쩍번쩍. 하~ 그 색깔 … 뻘이 새까만
것이 아니라 노란색도 있고 하얀색도 있고 파란색도 있고 …. 해가 뜰
때는 어떠냐면 퍽퍽퍽, 이렇게 떠요.

현 아, 눈 깜짝할 사이에.

박 응, 파파팍. 한 2분? 2분도 안 걸릴 거예요, 아마. 그러다가 어떠냐면
아무것도 없는 뻘밭에서 그림자가 움직여요. 영화 보는 것 같아. 확
움직여. 갯벌이 살아있는 것 같아. 색깔도 노랗고 파랗고 막 움직여.
나는 그때 정신을 잃어버렸어. 그런 거는 처음 겪었어요. 그러다가 해가
딱 뜨면 조용해져버려. 잠깐 동안에 온 세상이 파파팍 움직이다 순간
딱 정지해버리는 거지. 그래도 색깔은 밝아. 그래서 아하, 갯벌이라는
게 까만 것이 아니구나. 이것이 이 주변에 따라서 시간에 따라 이렇게
변화할 수 있는 거구나. 그것을 처음으로 느꼈어. 그래가지고 그걸

그림으로 그린 것이 이 갯벌 그림이에요.

현 아, 그 갯벌 그림이 92년부터 나오네요? 점차 까만색이 배제되고 여러 가지 색깔 … 보라색도 들어가네요.

박 그때부터는 뻘 색을 내 마음대로 할 수 있겠더구만. 어떤 그림은 바탕이 원래 안 칠해진 데도 있어요. 93년도부터는 뻘밭에 자주 다녔어. 뻘 배 타고 있는 그림은 주로 벌교. 그리고 깡통 두르고 굴 까는 그림은 함평이에요. 그리고 겨울, 그러니까 3월에서 4월 초까지는 굴 까는 그림, 5월 이후 10월까지는 벌교의 맛 잡는 그림을 그리지.

현 여기 갯벌 그림에 나오는 어머니나 이런 여인들에 대해서는 어떻게 생각하시는 거예요? 그림에는 자신의 모습이 많이 투사된다고 보았을 때, 그리고 아까 말씀하시길 문민정부 이후 그림이 나아갈 방향은 민중의 삶을 담아야 한다고 그러셨잖아요. 그런 의미와 작가의 정체성 문제는 어떤 관계인가요?

박 그런데 그림을 그릴 때에는 사실은 우리 예술은 이지적인 것보다는 감성적인 거거든요? 처음 갯벌 그릴 때, 처음에는 감성이 많이 작용한 것 같아. 그런데 점점 하다 보면 이것이 이지적인 것으로 변해가지. 디테일이라든가, 그림의 이야기를 만들려고 하는 거라든지.

현 아, 객관적인 시각이 들어가는 군요.

박 많이 들어가지. 한데 그러면 사실은 안 좋거든? 사실 갯벌 그림 중에서 어떤 것은 많이 거칠지. 어떤 직관적인 것, 감정적인 것, 실은 나는 이런 쪽이 더 좋아요. 그런데 하다보면 이렇게 다듬어지고, 그래서 내가 항상 불만인데, 정신보다는 표면적인 것에 많이 치우쳐지는 것 같아서. 그것을 어떻게 조화를 시키느냐, 그게 문제에요. 이 갯벌 그림도 어느덧 상당히 오래 됐거든요. 지금 20년이 넘었어. 어떤 변화를 줘야 되는지 계속 고민하는 단계에요. 다시 처음에 그렸던 그런 심정으로 돌아가서 어떻게 해야 할지 여러 가지 생각 중에 있어.

현 네. 이제 또 다른 변화의 단계에 접어들으셨군요. 마지막으로 민중미술이 태어난 지 30년이 지났잖아요. 지금 회고하시면서 보람을

느끼셨던 부분이나 개인적 소감이 있으면 한 말씀 해주시죠.

박 그런데 사실은 내 그림의 변화가 시작된 것은 민중미술 이론에 심취해서 한 것은 아니고, 개인의 심경적 변화, 이런 것들을 그리다 보니까 민중미술이 추구하는 바하고 같이 가는 부분이 많이 있는 것 같아요. 그러니까 원 선생도 "풍류화나 그리고 했으면 참여하라 안 하지" 했어. 자기가 그리던 그림이 세계에 대한 회의라든지 어떤 변화의 욕구라든지 이런 것이 있을 때에 그림이 변하게 되는데, 민중미술이 지향하는 바하고 내 그림하고 아마 비슷하게 된 것 같아요. 인간 내면의 세계에 대한 추구라든지, 시대성이라든지를 고민하다 보니까 민중미술 작가들하고 같이 어울리게 되고. 군사독재 정권의 압박이 심해지면서 점점 시대성에 대한 의식이 깨어나고 투철해지고 하니까. 80년대 중반 이후에 내가 생각했을 때는 우리 민중들 또는 지식인들의 생각은 모두 민주화에 대한 열망이었거든요?

그 『25시』 작가 게오르규가 이런 이야기를 했죠. "예술가의 사명이 무엇인가. 예술가의 사명은 모든 대중들이 잠들어있는 깜깜한 밤에 홀로 깨어나서 머지않아 새벽이 오리라는 것을 알고 대중들을 깨우는 역할을 해야 한다. 빨리 일어나라. 빨리 일어나. 빨리 일어나서 찬란한 태양을 맞아라, 새날이 온다." 그런 것을 알려주는 역할을 해야 한다고 했거든요. 그렇게 보면 김지하 씨도 「오적」[12]이라는 시를 쓴 것은 민주화에 대한 열망이고 대중들을 깨어나라고 하는 외침이거든요. 나도 80년대 중반부터는 예술가의 사명이 무엇인가. 예술가들은 다른 사람들이 느끼지 못하는 것을 먼저 느껴야 되는 거거든요. 시인들도 그러잖아요? 우리는 평범하게 보는 것도 빨리 그런 것을 느끼는 거. 예술가들도 그런 후각으로 시대성을 먼저 느끼고 아무것도 느끼지 못하고 잠자고 있는 그런 대중들한테 얼마 안 있으면 민주화의 새날이 온다는 그것이 바로 80년대의 시대성이라고 느끼고 있었거든요.

12 「오적(五賊)」은 김지하가 29세 되던 해인 1970년 5월 «사상계»에 발표한 300행이 넘는 이야기 형식의 시(譚詩)다. 그는 재벌, 국회의원, 고급공무원, 장성, 장 차관 등의 독재 권력과 재벌을 을사조약을 체결에 앞장섰던 을사오적에 빗대어 해학적으로 비판했다. 이 시로 김지하는 반공법 위반으로 체포 투옥되는 필화사건을 겪었다.

그래서 학생들이 데모할 때 내가 나가서 데모할 수는 없지만 나는 교수라는 위치에서 내가 할 수 있는 일이 무엇인가? 내가 할 수 있는 것은 그림으로 표현하는 것이 내가 외치는 것이다, 그런 생각을 가졌어요. 그래가지고 나의 예술관이라든가 그런 것을 그림으로 내가 직접 표현할 수 있다는 것에 희열감을 느꼈지. 전에는 그런 걸 그림으로 표현하지 못했어요. 그러면서 80년대 들어와서 비로소 내 생각을 그림으로 표현할 수 있다는 것을 느끼기 시작했고, 그런 작품이 하나씩 태어났을 때 그것이 잘 되었느냐 못 되었느냐 그런 것보다는 나의 생각이 그림으로 표현되었을 때 '아, 정말 희열감을 느낄 수 있다', 그리고 '이것이 예술가로 태어난 보람이지 않은가' 그런 생각을 하게 되었어요.

현 민중미술운동에 참여하시면서 사회적으로 예술가가 해야 할 소명과 자유의 공기가 희박해졌을 때 그것을 알리는 역할, 이런 거를 굉장히 보람으로 여기셨다고 그러셨는데, 그러면 그런 부분들은 없을까요? 혹시 이제 예술가의 소명이나 윤리의식, 이런 것들하고 개인적인 욕망이나 개인적인 표현의 자유, 다시 말해 민중미술이 제시하는 방향이 하나의 이념이라고 생각한다면 그런 이념의 세계하고 자기가 표현하고자 하는 자유나 개인적인 욕망, 그런 부분에서 상충했던 부분은 없으셨나요?

박 나는 그때 대학 교수라는 신분 때문에, 또는 우리 가족을 생각하느라 내가 표현을 하고 싶은데 그런 외부의 사정 때문에 표현을 못 했을지도 몰라요. 그러나 나는 여태까지 내가 표현하고 싶은 그런 것을 작품으로 못 해본 적은 없어요. 내가 하고 싶은 것은 다 표현했거든요. 이거 이렇게 하면 어쩔까 두려운 점도 없었고. 그런 예술적 양심의 자유는 언제나 있었다고 보거든요. 갈등은 없었어. 나는 내가 하고 싶은 것은 언제, 어떻게라도 할 수 있었어. 내 능력이 모자라서 못 했으면 못 했지…….

현 그런데 80년대 중반 이후부터 부각되었던 걸개그림은 특히 작가로서의 지위를 버리고 민중 속으로 들어가서 익명성을 요구했던 그림이거든요.

그런데 개인적인 표현이 유보되고 계급성이나 프로파간다적인 그런
요소들이 요구되었을 때는 갈등이 있지 않을까요?

박 그랬을지도 몰라요. 나는 그럴 기회가 없었어. 그리고 별로 …. 욕구가
그런 쪽에는 별로. 소질도 없어, 허허허.

현 그 부분은 자신의 작품 세계가 워낙 탄탄하셨고, 또 교육 활동 하면서
갈등을 겪기도 하셨지만, 사회적인 지위도 있으셨으니까 거기에 대한
젊은 학생들이나 젊은 작가들이 격동에 시달리고 온몸으로 갈등을
겪은 일들을 좀 더 객관적으로 바라보셨을 수 있기 때문에 그런 것
같습니다. 젊은 작가들 중에서는 후기민중미술, 포스트민중미술 하는
친구들은 민중미술의 주역들하고 갈등을 좀 일으키기도 하죠. 그래서
젊은 친구들은 민중미술이 하나의 권력이 되지 않았느냐, 이런 식으로
공격을 하기도 하고. 그리고 90년대 중반에 민중미술이 스스로 걸어서
국립현대미술관에 들어갔잖습니까?

박 응, 김윤수 씨가 관장할 때.

현 그게 한쪽에서는 '민중미술의 조종을 알리는 것'으로 평가를 하고
있는데, 그 일은 어떻게 생각하시는지요?

박 국립현대미술관에서 민중미술 기획했던 것이 94년도나 되었던가요?
그때 나는 93년 8월에 파리로 교환교수로 가버렸거든요. 그러니까
한편으로 섭섭했어요. 내가 없다고 국립현대미술관 기획전에서
빼버려서. 나는 프랑스에서 그런 소식을 들었거든요. 그래서 그런
이야기는 들었어요. '나도 민중미술 초창기부터 참여했는데 없다고
빼버렸구나' 그런 생각만 했지. 거기에 대해서는 잘 모르겠어.

현 민중미술 같은 경우에는 다양한 평론이 많이 나와야 돼요. 실은
민중미술 작가들이 이념적인 부분들이나 실천적인 것들을 역사의
소명을 다 했던 숭고한 그림이라는 가장 높은 자리에 올려놨기 때문에
다양한 관점에서 쉽게 접근이 이루어지지 않는 거죠. 민중미술은
세계에 유래 없는 단 하나의 운동이거든요. 그런데도 불구하고
민중미술에 대한 평론이 쉽게 나오지 않아요. 이제 민중미술을

시대적인 부분과 더불어서 거기에 대한 미학적인 부분의 평가도 자유롭게 이루어져야 되겠죠. 그래야지 민중미술을 계승하는 포스트민중미술이나 지금 젊은 작가들의 작품들도 평가를 받을 수 있겠죠.

박 그런데 그렇게 이루어지지 않는 것은 우리나라의 이념적인 그런 갈등 때문이지. 지금도 민중미술이라고 하면은 안 만나려고 그래. 특히 관에서는 완전히 종북 빨갱이, 이렇게 생각하는 사람들이 대부분이에요.

현 그래도 김영삼과 김대중 정부였을 때는 좀 분위기가 달랐죠.

박 지금까지도 민중미술 한다고 말을 못 해. 왜냐면 불이익을 당하니까. 내 제자 중에도 민미협 이야기를 하니까 사람들이 그림도 안 사주고 행세를 못 한다고, 가입도 안 하려고 해. 지금도 기저에 그런 것이 깔려 있어요. 그러니까 민중미술에 대한 연구 자체도 하려고 하는 사람이 별로 없을 거예요, 아마.

현 예. 그래서 시대가 좋아야지 표현의 자유도 있고 좋은 평론도 나오겠지요. 민중미술에 대한 적절한 평가와 더불어 비판도 나와야 하거든요. 아무튼 좋은 시절이 와야죠. 민중미술 했다고 떳떳하게 말할 수 있는 시대가 와야죠.

박 나만 해도 내가 가장 원로인데, 내가 민중미술 하니까 모두 밀어내. 민주화가 되어도 관에서는 그랬어요. 그러니까 지금 이렇게 활발하게 민중미술에 대한 논의라든가 평론이라든가 이런 것이 활성화되려면 조금 더 시간이 있어야 되지 않는가 그런 생각이 들어요. 낙심할 필요는 없고 …. 이거는 내가 보기엔 지금까지도 역사의 오류를 청산하지 못하고 있기에 일어나는 현상이야. 식민 잔재가 청산되지 못하고 친일파 후손들이 지금까지 부와 권세를 대물림하는 세상이다 보니 ….

현 장시간 시간 내주셔서 정말 감사합니다.

김정헌은 1946년 평양 출생으로,
서울대학교 미술대학과 대학원을 졸업,
공주대학교 미술교육과 교수로 재직했다.
'현실과 발언' 창립 동인으로 80년대
미술운동에 참여, 민족미술협의회
대표를 맡았고, 이후 문화연대
대표, 한국문화예술위원회 위원장,
서울문화재단 이사장을 역임했다.
여러 개인전과 그룹전을 열었고 제1회
광주비엔날레 국제현대미술제 특별상을
수상했다. 작가이자 교육자로서,
문화예술 행정가이자 시민단체
활동가로서, 그리고 '예술과 마을
네트워크'를 통한 공동체 운동가로서
현재에도 그의 실천은 미술과 삶의 구분
없는 영역에서 계속되고 있다.

신정훈은 1975년 생으로 미술사학자,
미술평론가로 활동하고 있다.
서울대학교 고고미술사학과에서
학사와 석사를 마친 후, 미국 빙햄턴
소재 뉴욕주립대학교에서 서울 공간
환경의 변모와 연관지어 1960년대
이후 한국 미술의 전개를 다룬
논문("Seoul Art Under Construction
from the Late 1960s to the New
Millennium")으로 박사학위를 받았다.
현재 한국예술종합학교 한국예술연구소
학술연구교수로 재직 중이다. 관련
논문으로는 「산업사회, 대중문화,
도시에 대한 '현실과 발언'의 양가적
태도」(미술이론과 현장), 책으로는 『X:
1990년대 한국미술』(공저) 등이 있다.

6.

김정헌, 미술을 통해 세상을 보다

채록 일시
2015년 6월 22일 15:00-17:00(1차)
2015년 7월 23일 16:00-18:00(2차)

채록 장소
문래동 북카페 치포리(1차)
통의동 정림건축문화재단(2차)

1. 전쟁과 피난 시절 부산, 그리고 성장기 서울

신정훈(이하 '신')　　어디서 태어나셨어요?

김정헌(이하 '김')　　평양 출신이야. 46년생. 해방 다음인데 스스로
해방둥이라 불러. 우리 집안 5형제 중 제일 마지막이거든. 월남한
가족들은 보면 대부분 그쪽에서는 잘 살았는데 김일성이 정권을
잡아서 사정이 어렵게 되니까 다 놓고 내려왔다, 이런 식으로 이야기를
하는데 우리는 그런지 잘 모르겠어. 그런데 집안이 상당히 개화된
집안이었어. 우리 아버지가 평양의전을 다니셨고. 나오면 의사 되고
먹고 사는 데 문제가 별로 없는. 거기를 다니시는데 할아버지가
자식들에게 재산을 다 물려줬다 그래, 살아계시면서. 며느리 몫까지
나눠주셨다는 걸 보니까 할아버지가 상당히 개화된 생각을 갖고
계셨어. 아무튼 우리 아버지가 평양의전을 다니다가 물려받은 유산을
가지고 어머니 몫까지 가져다가 다른 사업을 구상하셨어. 그것이 평양
최초의 자동차 운전학원이었어. 그런데 아주 잘 됐던 모양이야. 그래서
아버지가 학교 때려치우고 아예 운전학원 사장으로 나섰어. 그때
다들 말렸다는 거지. 특히 내 외할아버지 쪽에서. 그분이 평양 인근에
사립학교를 세우시고 그런 분이었는데 우리 어머니는 또 교육을 안
시켰어. 아무튼 외할아버지가, 그러니까 자기 사위지, 우리 아버지한테
왜 의전을 때려치우려고 하냐고 말렸어. 근데 아버지가 우기니까
결국에는 허락을 하셨던 모양이야. 그때 자동차 운전이라는 게 뭐 지주
집 자식들이나 돈 많은 친구들이 기생들 태우고 돌아다니는, 그런 것을
뒷받침하는 서비스였어. 근데 자동차 학원이 불이 나서 금방 망하셨대.
그래서 만주 대련에 가서 사시다가 거기서도 자동차 운수업을 하셨대.
트럭 한 대 사가지고. 그 당시에 트럭 한 대면 큰 재산이지, 조수까지
두고. 그러다 한 10년 사시다가 해방이 되서 돌아오셔서 8월 15일

해방된 기념으로 만세를 부르시고 애를 하나 만드셨는데 그게 바로 나야. 그래서 해방둥이라 말해. 내가 배 속에 있는 채로 평양으로 와서. 그게 46년 5월이야.

신 그러면 서울에는 언제 내려오셨나요?

김 그때 김일성 치하로 돌아서면서 다들 일하러 나가는 바람에 돌볼 사람이 없었다고. 한 번은 홍역 걸려서 거의 다 죽어가는 걸 옆집 아주머니가 살려놨다고 그래. 두세 살까지 평양에 있다가 가족들이 전부 다 내려왔지. 우리 아버지는 제일 먼저 서울에 내려오셨고. 그때는 안내인이 하나의 직업이야. 38선을 안내해가지고 육로로 해주로 이런 데로 와서, 배로 해서 인천이나 강화도나 김포로 오게 하는 거. 근데 안내인이 와서 우리 아버지가 서울에서 성공해서 집도 크고 뭐 이런 뻥을 쳐서 다들 내려오게 됐어. 우여곡절 끝에 서울에 세 살 때, 그게 48년돈가 그때 내려왔어. 근데 집은커녕 아무것도 없어. 명동에 가면 중국대사관이 있는데 대사관 안에 방을 구해서 거기서 북에서 내려온 식구들이 다 있었어. 그렇게 있는데 2년 만인가 6·25 터졌지.

신 아버님이 대사관에서 일을 하셨어요?

김 일은 한 건 아니고. 우리 아버지가 중국어, 일본어, 그리고 영어까지도 하셨어. 그래서 한국 재건하는 기관 같은 데 운전 같은 걸로 임시직을 얻으셨던 것 같아.[1] 그러다 6·25를 맞았지. 그래서 다 내려갔지.

신 이때 기억은 많지 않으시겠네요.

김 6·25 때 중국대사관 안에 있을 때 미군 폭격이 있던 적이 있어. 그리고 옆집에가 기관총 맞아 죽는 거, 이런 단편적인 거 생각나고. 작은아버지가 의사여서 그 양반한테서 의약품을 구입해서 누님, 형님 모두 남대문시장에 팔면서 살았고. 의약품이 귀한 시절이니까. 그거

1 둘째 형인 김정식은 "아버님 친구분의 소개로 중국대사관 대사의 차를 모는 기사가 되신 거예요"라 회고한다. 김정식, 전봉희, 우동선, 『목천건축아카이브 한국현대건축의 기록1: 김정식 구술집』, 마티, 2013, 33쪽. 이 구술집은 평양, 서울, 그리고 피난 시 김정헌 선생님 가족에 대해 자세한 정보를 제공한다.

말고는 별로 생각 안 나.

신 피난은 부산으로 가셨어요?

김 성인들, 남자들, 형제들하고 매부들은 걸어서 내려가고. 나랑 어머니, 누님, 이런 아녀자들은 중공군이 개입할 때 그때 내려왔어. 6·25가 터져서는 명동에 있었고. 우리는 인천 가서 부산까지 가는 피난 배를 어떻게 얻어 탈 수 있었어. 배를 타고 몇 밤을 지내서 서해안을 거쳐서 부산까지. 아주 큰 배야.

신 그 배가 기억이 나세요?

김 탔을 때 배 안에서 쌀가마니 카바 같은 데서 밥 지어가면서. 한 3~4일 걸렸을 것 같아. 그렇게 하면서 내려가는데 카바에 불붙어서 사람들이 끄고, 그런 단편적인 생각인데, 대부분 들은 이야기하고 짬뽕이 돼서 …. (웃음)

신 선선님 인터뷰 하신 것들 보면 종종 부산 산동네 이야기가 나오는데요.

김 그 당시에도 초량동에 있는 중국영사관 안에 자리 잡았어. 어떤 끈이 있으셨는지. 그러다 쫓겨났지. 초량동으로 내려왔어. 내 페북(페이스북)에다가 '나의 옛날이야기'라고 해서 쓴 게 있어. 거기에 다 나오긴 하는데. 아무튼 어머니 40세에 나를 낳으니까. 뭐, 젖을 제대로 먹었겠어? 피난 가서 6~7살 때부터 내가 밥을 지어야 했어. 연탄 같은 거 위에다가 밥 짓는 걸 내가 알았다고. 아버지는 그때 일을 하셔야 하니까. 슬리퍼 만드는 일을 하셨어. 폐타이어를 구해다가 압착기로 눌러 펴서 그걸 납작하게 잘라서 슬리퍼를 만드는 거야. 힘든 일이고 또 잘 팔리지는 않았던 것 같아. 가내 수공업 공장을 만들어놓고. 일요일이면 바로 위의 형이 동네에 대장 노릇 비슷하게 해서 한 4킬로 떨어져 있는 서면 폐타이어 공장에서 폐타이어를 구해다가 굴리기 대회를 아침마다 하는 거야. (웃음) 동네 애들 같이 다. 그러면 신났지 뭐. 두세 명 쪼끔한 놈들 하나씩 붙어가서 막 밀면서. 일요일이니까 자동차도 없었고. 그래서 먼저 들어오는 애들한테는 아버지가 만든 호루라기, 양철 잘라서 만든 거 주고. 노는 데 있어서는 그때만큼

신나게 논 때도 없어. 연날리기도 해서 동네마다 연들이 떠올리면 그걸 잘라먹기도 하고. 또 방과 후에는 몇 놈들이 해수욕장에 진출해서 사까닥질 해서 멍게, 해삼 이런 걸 직접 잡아. 성게처럼 가시가 많은 것들은 도구가 있어야 하는데 멍게, 해삼은 쉽지. 그때는 작살로 고기를 잡는 원주민들이 있었어. 당시에는 일본식 이름을 그대로 썼어, 동네사람들이. '요시오', '마사오', 이런 일본식 이름으로 불리는 애들이랑 같이 살았어. 그쪽 사람들하고 우리처럼 북쪽에서부터 서울을 거쳐서 내려온 사람들 삶하고 많이 달랐어. 우리 아버지만 하더라도 의전 나와서 머리는 깨셨는데 사업하신다고 해서 슬리퍼 만드는 기계도 만들고. 아버지는 뭘 그렇게 발명을 하시려고 했어. 또 열효율이 좋은 연통도 만드신다 그러고. 민예총 이사장 하다 작년에 죽은 김용태가 부산 원주민이라고 봐야 해. 걔들은 맨날 자기네들이 팔레스타인인데, 북쪽에서 나 같은 이스라엘인이 와서 망쳤다 하지. 농담으로 하는 말이지.

신 언제 다시 서울로 올라오셨나요?

김 내가 거기서 국민학교 6학년 때 올라왔어. 57년돈가 그래. 먼저 형님들은 대학에 진학을 하셨고. 6·25에 참전한 제일 큰 형님이 총을 여섯 군데나 맞고 함흥에서 1·4후퇴 때 겨우 살아 나와서 유엔군이니까 일본에서 치료를 받고. 둘째 형님이랑 두 분 다 서울공대를 들어가셨고.[2] 셋째 형까지 서울로 올라가셔서 친척집에서 기거하고 또 가정교사 하시고. 우리는 뒤늦게 부산 누님, 매부네 집안이 부산에서 좀 사는 편이었어. 그래서 같이 피난 가서 자리 잡았는데, 나하고 넷째 형하고 같이 살다가 부모님은 먼저 올라가셨고, 나하고 넷째 형하고 57년도에 같이 올라갔지, 내가 국민학교 6학년 6월에. 후암동에 세를 들어서 아직 큰형님이 결혼 안 했을 때 같이 살았어. 그때는 중학교 시험이 있었어. 하여튼 기적적으로 용산중학교를 시험 봐서 들어갔지.

2 첫째 형 김정철(1931~2010)과 둘째 형 김정식(1935~)은 서울공대 건축과를 졸업하고 이후 1967년 정림건축연구소로 시작된 정림건축의 창립자가 된다. 대표작으로는 외환은행 본점, 인천국제공항, 국립중앙박물관 등이 있다.

6개월 정도 공부해서.

신 다들 공부를 잘 하셨어요?

김 아니 뭐, 서울대 들어갔다고 잘한 건가? 아무튼 교육에 대한 열망 같은
게 집안에 있었던 것 같아. 기독교 집안 특유의 개화된 분위기도 있었고.
교육제도 뭐 이런 거에 대해서 하나도 의심 없이. 위에 첫째에서 셋째
형님까지는 대광고등학교를 다니고. 거기엔 북쪽에서 내려온 학생들이
많았어. 거기서 나온 사람들이 공부를 잘했어. 첫째, 둘째 형도 친구들
보면 그때부터 만난 분들, 북쪽에서 내려온 분들이 대부분이야.

신 그러면 중학교에는 58년에, 그러면 4·19가 중학교 때 있었네요.

김 4·19 때는 서울역 쪽에서 뻥뻥 터지고. 학교에서 선생님들이 절대 시내
나가지 마라 그러고. 그런 이야기만 들었지 그게 뭔지는 잘 몰랐어.
하여튼 사태가 심상치 않구나 하는 건 알았지. 근데 며칠 있다가 이승만
하야 소식을 들었고. 그때 서울역 근처까지는 막 뛰쳐나갔던 것 같아.
놀다가 뭔가 사태가 심각한 것 같으니까 가긴 간 거 같은데 서울역
이상으로 나가지는 않았던 것 같아.

신 고등학교 때는 어떠셨나요.

김 막내라는 위치가 뭐 형들한테 기대 사는 거야. 형님이 서울공대
건축과를 나오고 한국은행에 취직이 된 거야. 거기서 잘 하셔서 무슨
설계 공모안에 당선되고, 그런 걸로 밑에 동생들 입학금 다 해주셨어.
큰 형수님이 나에겐 어머님이나 마찬가지지. 우리 어머님은 나이
차이도 나고 주로 기도만 하셨지. 현실 생활에는 …. 하여튼 고등학교는
상도동 형님 집에서 다녔어. 거기서 나, 바로 위에 형, 셋째 형까지 다.
둘째 형은 충주비료 다니셨고. 첫째 형님은 인품도 좋으셔서 얼굴에
짜증 안 내시고 케어를 다 했어. 고등학교 때 부모님이 자식들에게
기대 사는 것이 그렇다고 하셔서 삼선교에 구멍가게를 하나 내고
나가시고. 난 의례 대학 가는 것은 당연히 형님들 거기 나왔으니까.
용산 다닐 때 고2 때까지는 두각을 못 냈는데. 고3 때, 시험이라는
게 요령이 좌우하잖아. 시험을 보면 딱 하고 그 다음 출제가 어디서

나온다는 게 보이는 거야. 시험이 요령인 거야. 그래서 잘했어. 3등 하고 10등 안에서 왔다갔다 하고. 그때는 용산고에서 150명이 서울대를 볼 때니까. 그래서 100명이 들어갔나 그래. 공대가 제일 어려웠는데 거기 간다고 했지. 형님들에게 공대 건축과 보겠습니다, 하니까 가라 그러셨고. 그런데 보기 좋게 떨어졌지 뭐. 수학에서 완전히 망했어.

신 형님들이 건축과를 간 것이 영향이 있었네요.

김 그렇지. 다른 데는 알지도 못했고. 제2지망은 토목과를 넣었어. 그때 또 공대 내에는 교육과가 있었어. 건축교육과, 토목교육과 같이. 건축교육과를 써냈으면 어땠을지 몰라. 근데 토목과가 건축과랑 맞먹는 덴데 거기를 썼지. 면접 보는데 건축과 교수들이 "자네 형들을 내가 아는데 자네까지 오면 어떡하나" 하는 기억이 나. 중고등학교 때는 범생이었어. 졸업식 날 친구들 몇 명하고 빼갈 먹은 거, 그게 처음이었고. 담배는 피지도 않았고. 집안 식구들과 교회 나가서 찬송가 열심히 부르고 그랬어.

재수할 때는 큰 형님 댁에 있기가 힘드니까 거기보다는 삼선교 구멍가게에서 부모님과 있었어. 거기 방이 한 칸이지. 재수할 때 양영학원을 들어갔는데 유명한 종합반 학원이었어. 시험을 봐서 들어갔어. 경기고 선생들이 아예 학원을 만들어버린 거지. 본격적으로 종합학원 시대를 연 거야. 무교동에 있었는데 거기를 고등학교 같이 다닌 몇 놈들이랑 다니는데 걔들이랑 친하지도 않고, 그러니까 거길 나오면 르네상스 음악실 가고. 큰 형님이 전축을 좋은 것을 갖고 있어서 매일 음악을 들었지. 누가 뭔지 이런 정확한 거는 몰라도, 시간 죽이는 걸로. 그때는 음악실이 차 한 잔 값으로 하루 종일 있을 수 있었어. 거기 말고 경음악 쪽으로 디쉐네가 있었고. 또 아폴론가 있었고. 많았어. 양영학원 5교시까지 있는데 끝나고 할 일이 없잖아. 친구 놈들 대학 들어간 애들은 놀아주지도 않고, 가끔 만나면 미팅 했네, 하고. 그래서 음악실 다니는데, 한 5월쯤 보니까 학원이 정말 잘 가르쳐주는 거야. 고등학교 때하고는 차이가 너무나 큰 거야. 고등학교 때에는 뭘 배운 거야, 이런 생각을 했지. 그때 선생들이 나중에 다 대학을 들어갔다고.

정리를 하는데 정말 끝내주는 거야. 우리 마누라도 1년 뒤에 거길 다녔다고 해. 양영학원 출신이지.

2. 미술대학 진학: 1960년대 후반 서울미대 분위기, 동기들, «창작과 비평»

신　그런데 어떻게 미대를 가실 생각을 하셨어요?

김　6월인가 7월인가, 인생이 뭔가 싶은 그런 쓸데없는 생각이 들더라고. 사르트르의 『구토』읽고 음악실에 처박혀 있고. 그런데 동네에, 삼선교에 미술학원이 하나 있었어. 신영헌 미술학원이라고.[3] 그 사람도 이북에서 내려온 사람인데 국전 같은데 입선했다가 낙선했다가 또 맨날 화만 버럭버럭 내는, 아주 학교 선생하면 딱 어울릴 사람인데, 이 사람이 하는 학원에 한 번 놀러갔었어. 고등학교 미술 실기실은 미술반 애들 노는 데라서 거길 가면 주도권 잡은 애들 때문에 얼씬도 못 해, 사실은. 미술 생각은 있긴 있었는데 재수하면서 사실은 문리대 미학과 이런 데도 생각했었어. 그랬는지 거길 갔는데 환희의 빛이 말이야, 석고상이 있고 학생들이 앉아있는데 큰 자극이었어. 그래서 신영헌 선생에게 나는 뭐 평양에서 왔고 뭐 이러니까 알더라고, 아버지를. 동네니까. 그래서 재수하는 데 마음을, 여유를 찾고 싶어 미술을 하겠다고 하니까, 좋다고, 하라고. 평양 출신이라고 월사금도 800원 내야 하는데 600원으로 해주고. 그래서 거기 들락날락했지. 근데 거기서 묘한 사람을 만났어. 조교를 자처하는. 아니 근데 이 사람이 나한테 접근하면서 바람을 넣는 거야. 너는 뭐 천재라는 식으로. 선은 뭐 베르나르 뷔페 같다 그러고 말이야.[4] 같이 술을 먹으면서 허파에는

3　신영헌(1923~1995): 평안남도 평원 출생, 서울대학교 미술대학을 졸업했다. 이쾌대의 성북회화연구소에서 수학, 그의 제자로 잘 알려진다. 1958년 제7회 대한민국 미술전람회 특선 등의 수상 경력이 있다.

4　베르나르 뷔페(Bernard Buffet, 1928~1999): 프랑스의 구상화가로서 추상을 거부하는 일종의 표현적인 사회적 리얼리즘을 주창하는 '옴므 테무앙(Homme-Témoin: 목격자로서의 인간)' 그룹의

바람이 들어갔는데, 점점 횟수가 잦아지고 대낮부터 술 먹으면서
미술에 대한 이야기를 많이 들었어. 다다, 초현실주의, 우리나라 국전
작가들 이야기도 듣고. 그러면서 한 9월쯤에 미술 쪽으로 기울어진
것 같아. 형님들처럼 공대 나와서 엔지니어로 사는 그런 게 아니라.
형님들도 하고 싶은 대로 해라 그러시고. 처음에는 회화과를 간다는
생각보다 응용미술과, 그래야 먹고 산다고 하니까. 그런 쪽으로 정하고
공부를 하는데 응미과를 보려면 구성을 해야 해. 근데 구성을 가르치는
선생이 일주일에 한 번 왔어. 그 양반한테 응용미술과 가는 애들만
모아서 구성을 하는데 나는 구성이라고 생각한 것을 했어. 그래서
클레 작품을 거의 베끼다시피 비슷하게 해서 가니까, 그 선생이 자네는
응용미술과 타입이 아니네, 회화과로 가게 그러고. 그리고 또 그 '조교'
그분도 자꾸만 회회과 가라 그러고.

어느 날 술을 마시고 다다 이야기를 들었는데 석고상을 세느강에
내던지고 박살을 내고 그런 이야기를 들어서 대낮부터 취해가지고
화실에 들어가서 석고상 몇 개를 박살을 내고 다 토하고 난리를 쳤어.
학생들이 도망가고 선생이 쫓아오고. 그러고 나서 선생이 나오지
마라 했지. 월사금도 그 이경직이라는 친구랑 술 먹는 데 쓰고. 그래서
쫓겨났어. 근데 미술대학 시험을 봐야 하니까. 그때는 석고 대상
하나, 인체 대상 하나, 그리고 학과 세 과목. 각 100점, 총 500점에
과락만 없으면 등수대로 자르는 거야. 그래서 실기를 최대한 열심히
준비를 해야 하니까 이리저리 다니다가 남대문에 향림미술학원이라고
있었어. 주로 돈은 안 내고 대학생반에서 인체를 일주일에 한두 번씩
숨어들어가서 대상을 대학생인 척하고 말이야. 종이 한 장 말아가지고
가서. 뭐 그렇게 해서 대학 시험을 봤어. 양영학원에서 배워서 그런지
학과목이 좀 쉬운 편이었지. 70명 뽑는데 2등으로 들어갔어.
면접을 하는데 류경채 선생님이라고 서양화 지도교수님이

일원으로 특유의 실존주의 정서가 지배하던 1950년대 프랑스 미술의 신예로 부상했다. 1950년대
말에서 1960년대 초 파리를 동경하던 많은 한국 미술가와 평론가의 글에 자주 등장한다.

들어오셨어.[5] 근데 이 양반이 내가 써낸 거에 부모님 직업이
구멍가게라고 장난스럽게 썼더니 이걸 보면서 학비가 힘들지 않겠나,
이러시더라고. 괜찮습니다, 하니까 밖에서 부르시더니 자네가 차석을
했는데 장학금을 만들어주겠다는 거야. 그때는 제자를 줄 세우는 게
있었어. 남학생도 많지 않으니까. 그래서 장학금까지 하나 받았지.

신 65년에 대학을 들어가셨죠?

김 그렇지. 65년에.

신 선생님들 기억이 어떠신지요?

김 선생님들은 추상화 쪽에 정창섭 선생, 문학진 선생. 우리가 2학년 때
김태 선생이라고 구상화 그리시는 선생님 들어오셨고. 그리고 류경채
선생님이 계셨고, 4학년 때인가 윤명로 선생이 아마 그때 들어오시지
않았을까 싶은데. 그렇게 서양화 쪽만 한 5명, 6명. 동양화 쪽에
박노수 선생, 신영상 선생, 뭐 서너 분 더.

신 동기분들은요?

김 조각과 친구들, 우리 같은 학년에 오윤. 그리고 좀 독특한 친구들,
《잡초전》 이런 거 같이 했던 친구 중에 오수환. 그리고 원승덕이라고,
그 사람은 문리대 천문기상학과 나와 가지고 대학교 때부터 조각에
발군의 실력이 있어서 공사[장] 같은 데서 조소를 하다가 서울대
미대를 들어왔어요. 용산고 5년 선밴가 그래, 원승덕 선생이. 군대
갔다와가지고, 같이 좀 다녔어. 워낙 또 술들을 잘 먹었어. 오윤은
독특한 기질이 있어가지고, 오영수 선생의 아들이고 누님이 오숙희
씨라고, 오윤네 누님이. 뭐 다들 친했어. 오윤 통해서 군대 갔다 온
다음 최민 이런 사람들 만나고. 성완경은 내가 1학년 들어왔을 때 군대
갔나 그래가지고 처음에는 못 만났고, 나중에 군대 갔다 와서 보니
아주 뛰어난 사람이었고. 우리 학년에는 오수환 말고도 신성일 여동생
강명희라고 있어. 강명희하고 그 남편 임세택이라고, 80년대 초에

5 류경채(1920~1995): 한국의 1949년 제1회 국전에 ‹폐림지 근방›으로 대통령상을 받았고, 이후
 이화여자대학교와 서울대학교 교수, 예술원 회원을 역임했다.

서울미술관 그걸 아버지 유산 받아가지고 (세웠지). 임세택도 동기야.
군대 갔다 오니까 그때부터 불란서 유학 붐이 불어가지고 군대 막
갔다 오기 직전에 진유영이라고, 불란서에서 많이 활동하는 그 친구가
불란서로 떠났고. 원미랑이라고 우리 때 수석으로 들어온 여잔데.
욕심도 많고, 누구한테 지기 싫어하는 앤데, 얘도 조금 뒤에 불란서로
떠나고. 성완경도 불란서로 유학 떠나고. 그 전에 떠난 게 정기용,
건축 하는. 정기용이 그 뒤에 떠났고. 정기용과는 대학교 1학년 때 그
친구가 2학년인데, 보니까 경기고 떨어져서 검정고시로 들어왔더라고.
그러니까 2년을 앞당겨 들어왔어. 나보다 빠르게. 그래서 나보다 1년
먼저 들어왔더라고. 64년도에 들어온 거야. 그래가지고 정기용과도
친하게 지냈고. 이 친구 불란서 가기 전에 동교동에 우리 큰 형님 집에
있을 때 자주 우리 집에 놀러 왔었어. 대학교 때는 도자기 만든다고
했는데 우리 집에 드나들면서 형님들이 가진 건축에 관련된 책들을
많이 봤어. 그래서 건축 쪽으로 돌아선 것도 아마도 그 영향이 있을
거야.

신 선생님이 대학 다니실 65년에서 68년, 당시 한국 미술에 대해서는 어떤
생각을 하셨나요?

김 한국 미술이 그때에는 추상표현주의야. 우리 대학 1학년 때 60년대
중반에서부터 막 쏟아져 들어올 때 정창섭, 윤명로 이분들이 다
추상표현주의였어. 국전이 60년대 초까지는 전부 구상, 또 향토주의
미술 비슷하게, 앉아있는 여인, 한복 곱게 입고 온실 속에 부채 들고
앉아있는 모습, 이런 거 그리는 게 국전의 대부분이었고, 국전의
주도권을 아주 절대적으로 잡고 있었지. 하여튼 그때 학교생활
중에 그래도 숨통을 트여줬던 분이 임영방 선생이야. 대학교 2학년
때 오셨어. 임영방 선생이 근데 또 이상하게 나를 귀여워해가지고
맨날 '가방 모찌'를 시키는 거야. 근데 또 이 양반이 동백림 사건에
연루되어가지고. 제일 처음엔 조사받기 전에 나를 술집 같은데
데리고 다녔어. 내가 또 2학년 때 학보 편집을 했었어, 학보 편집장.
그때도 기회만 있으면 임영방 선생 찾아가서 편집하는 거 물어보기도

하고. 임영방 선생이 강의 시간에 한국말도 그때는 그렇게 시원치는
않았거든. 근데 완전히 뭐 댄디 보이처럼, 뭔가 하여튼 새로운
유럽 문화의 정수를 강의하고, 임영방 선생한테 미술의 사회적
역할에 대해서 제목이나마 들을 수 있었어. 미술에 사회적 역할이
있어? 그런 생각을 하게 만든 게 임영방 선생이었지. 그러면서 뭐
그땐 젊었을 때니까 또 모든 것을 삐딱하게 볼 때 아니야. 국전은
또 썩어 문드러져가지고. 그때는 또 내가 다니는 8학기 내내 맨날
한일회담 반대 데모 때문에. 지금 50년 됐잖아. 한일협정이 65년에
체결되었는데, 그때는 그걸로 매 학기 데모를 문리대 중심으로 하면
법대, 약대, 의대, 그리고 미대 조금. 미대에서 또 나 같은 삐딱한 놈이
나가서 잡혀가지고 가서 밤새고 나오고. 그런데 하여튼 미술에 대해서
그렇게 제대로 이야기해 주는 선생이 없는 거야. 미술이 뭐라는 거라는
걸 얘기를 안 해. 그러니까 매 학기 일찍 조기 방학에 들어가고 학교
문을 닫고. 8학기 내내 정상적으로 학기가 끝난 적이 없어.

신 삼선개헌도 있고요.

김 68년 삼선개헌 때까지 계속된 거야. 그래서 학교에서 실기 시간에
 선생님들이 들어와 가지고 …. 이런 시간은 임영방 선생도 사실은
 별로 시원하게 얘기를 한 것도 아니고, 뭐 보들레르 이야기를 하는데
 미술하고 어떻게 연관되는지는 (우리가) 알아듣지를 못하잖아.
 그리고 2학년 때인가 전성우 선생이, 간송미술관 전형필 씨 아들,
 그 양반이 미국에서 유학 마치고 돌아와 가지고 1~2년 동안 잠시
 우리를 가르치셨는데, 뭐 또 이 양반도 〈만다라〉라는 작품이 완전히
 추상표현주의 작품이야. 그것도 참 이해가 안 가고. 도대체 미술에
 대해서 알아야 하는데 미술에 대해서 아무도 얘기를 안 해주니까.
 그렇게 답답한 대학 시절이 있었어.

신 동양화 수업도 종종 들으셨어요?

김 그때는 동양화를 2학년 때까지 같이 해. 조소도 좀 하고, 기본적인
 것들은 다. 도자기도 만들고. 동양화는 뭐 저런 답답한 미술이 있나
 했어. 대학교 때 실기는 이것저것 흉내 내는 정도였는데 선생님들이

들어와서 가르쳐주는 것들이, 이거를 약간 흘려서 그리라고 그러고, 뭐 이런 정도 이야기를 하는데 뭘 왜 흘려 그리는지, 표현의 시각적인 효과 뭐 이런 것이 이해가 안 가는 거지. 그러니까 한국적인 게 뭐냐 이런 생각, 한국적인 것, 그래도 뭔가 '한국적인 표현' 이런 게 있을 것 같은데, 그래서 뭐 색동 이런 것 가지고도 만들어보기도 하고. 그런데 그것도 답답하지. 내가 생각해도 뭘 알고 하는 것도 아니고.

신 　서울 미대 학보를 보니 선생님 졸업하실 때 〈黃道I〉이라는 제목의 기하학적 추상 류의 작품을 하신 게 있더라구요.

김 　글쎄. 잘 생각이 안 나는데. 어렴풋이 이렇게 정사각형 화면에다 선을 그어가지고 색깔을 넣고 …. 내가 지금 그 당시 60년대, 70년대 작품 제목 이런 거 보니까 너무 웃겨. '소위 피라밋에 대하여' 뭐 이런 제목도 있고 삼각형도 그려놓고. 뭐, 젊었을 때 치기어리다고 할까, 뭣 모르면서 세상에 대해서 누구 하나 이야기해주는 사람이 없으니까. 미술에 대해서도 그렇고. 그때 내가 제일 많이 영향을 받은 거는 역시 66년도엔가 나온 «창작과 비평». 그걸 읽으면서 일종의 사회성, 문학과 예술의 사회사, 이런 것을 생각하게 됐지.

신 　'창비'를 대학교 다니실 때 제일 많이 보셨던 잡지였어요?
김 　응. 특히 나는 소설을 좋아하는데 그때 뭐 방영웅의 『분례기』,[6] 이런 거 보면서 말이야. 그때는 '민중의 삶' 뭐 이런 생각은 아니었는데, 우리 삶과 관계있는 정말 그런 소설이구나 하는 생각을 했어. 하여튼 '창비' 통해서 그때 엄청 많이 내가 영향을 받았던 것 같아.

신 　당시 번역된 『문학과 예술의 사회사』의 현대 쪽 부분[7]들도 읽으시고요?
김 　그렇지. 다 읽진 않고 조금씩 들여다보고 했는데 사회사라는 것, 예술사가 아니고 사회사로 해서 읽는 게 있구나, 하는 그런 것들이

6 　방영웅의 장편소설로 1967년 여름호부터 겨울호까지 총 3회에 걸쳐 «창작과 비평»에 발표되었다.
7 　아놀드 하우저(Arnold Hauser)의 이 책은 마지막 장인 '20세기 영화에서부터 인상주의까지'부터 역순으로 1966년에서 1969년에 이르는 기간 동안 총 7회에 걸쳐 «창작과 비평»을 통해서 번역, 소개되었다. 그리고 이후 1974년 창작과 비평사에서 '현대편'이라는 부제의 단행본으로 출간되었다.

영향을 미쳤던 것 같아. '창비' 식구들 지금도 만나면 그때 내가 '창비'만 안 읽었어도 정통 미술인의 코스를 갔을 텐데 말이야, 삐딱하게 된 게 다 니들 때문이야 그래. (웃음)

신 김윤수 선생님은 대학 다니실 때부터 알고 계셨는지요?

김 김윤수 선생은 71년도 군대 갔다 와서부터야. 군대 가기 직전에도 알았나? 아무튼 군대 갔다 왔는데 임세택, 강명희, 오숙희, 오윤, 오수환, 나, 이래 가지고 남해로 여름방학 MT 비슷하게 갔던 적이 있어, 제대하고 난 금방. 그때 군대 생활 36개월을 아주 꼬박 했어, 정말 아주 기가 막히게. 그때 1·21사태 때문에 그렇게 됐어. 1·21사태 몇 개월 후에 입대를 했는데 그때서부터 늘어나기 시작해서 나 때 아주 최고로 36개월을 완전히 채워서. 이거 끝나고 나왔는데 그해 여름 7월 달에 제대했나 그랬는데, 8월 달에 거기 놀러간다 해서 같이 껴서 갔었어. 그때가 처음일 거야. 부산에서 만나서 오수환이랑 같이 있다가 남해에 갔나, 그 팀에 갔는데 재미있었지. 다 재미난 사람들. 거기서 열흘 가까이 해변가 민박집 같은 데 얻어서. 김윤수 선생님하고 그때 만나가지고 미술 이야기 한 거는 하나도 없고. 나중에 김윤수 선생 쓴 글들 접하면서, 아 이 양반이 우리 현대미술에 대해서 비판적으로 쓸 줄 아는 (분이구나). 그래서 그 양반을 다른 문리대 나온 친구들도 많이 선생님으로 모시더라고. 글 몇 편, 그 『한국회화소사』[8]라고 조그만 책 있지, 그거를 내가 읽었던 것 같아.

신 그럼 '현실동인' 이야기는 군대에서 들으셨네요.

김 그렇지. 군대 가 있는데 어느 날 우연히 《선데이 서울》을 내가 봤어, 군대 내무반 막사에서. 그런데 아니, 이게, 이놈들이 무슨 전시회를 한다고 그림이 소개가 되어 나오는 거야. 그래서 깜짝 놀랐는데, 근데 그거 보고 아 애네들이 뭔가를 했구나. 그래서 잘 된 줄 알았더니 나중에 얘기를 들어보니까 그게 중앙정보부에 포착이 되가지고

8 아마도 다음의 김윤수와 관련된 두 책 중의 하나로 보인다. 슈미트 저, 김윤수 역, 『근대회화소사』, 일지사, 1972; 김윤수, 『한국현대회화사』, 한국일보사, 1975.

곤욕을 치뤘는데, 임세택 아버지가 무마를 시킨 모양이야. 그런데 그때 그림들을 나중에 보니까 김지하 이런 사람들을 통해서 오윤이 멕시코의 오로츠코니 리베라니 그 사람들의 역량을 책 같은 것을 통해 많이 본 모양이야. 김지하 씨가 '현실동인' 선언문을 썼을 거야.

신　학교 다니실 때 멕시코 미술에 대해서 별로 정보가 없으셨나요?

김　나 같은 사람은 거의 몰랐어. 멕시코 미술을 포함한 외국 서적들이 우리 학교 다닐 때는 거의 없었어. 미대 도서관에는 «아트 인 아메리카(Art in America)» 그런 잡지 외에는 대가들의 화집 이런 거나 좀 있고, 제3세계 미술은 거의 소개가 안 됐지. 하여튼 내가 군대 갔다 와서 이런 거 저런 거 접하게 되었지. 대학원을 내가 또 다녔으니까.

3. 1970년대 그룹전과 개인전: '잡초', 민화, 리얼리즘

신　71년 가을을 다니시고 졸업을 72년에 하신 거죠?

김　그렇지. 군대에서 돌아왔더니 내가 4학년 1학기에 군대 갈 때 1학년이었던 임옥상, 민정기, 신경호, 나중에 '현발' 같이 하는 애들이 4학년이 돼 있었어. 같이 졸업을 했지. 그리고 가을에 돌아왔는데 교생 실습 금방 나가가지고 한 달 반 동안 있었고, 졸업을 하고 대학원에 들어갔지. 다른 졸업생들은 군대도 가고 또 외국으로 떠난 애들은 공부해가지고 갔고. 정기용, 성완경이 불란서로 유학 가고. 유학이 붙어도 잘해야 되고 준비를 잘해야 되는데 길도 알지도 못하고 나 같은 사람은 아예 생각도 못 했는데. 대부분 졸업하고서는 학교 선생으로 간 거면 잘 간 거고, 학교 선생 안 된 사람들은 학원, 또는 상업화를 하는 친구들도 꽤 있었어. 한 장에 10만 원씩 받고 파는데. 거기서 한 장 그리면 만 원씩 받는다는 그런 식으로 일을 하는 친구들도 있었고. 졸업하고 대부분 선생으로 많이 갔지. 대학원에 갔는데 정창섭 선생, 그 양반도 이화여고 선생으로 있었어. 근데 이 양반이 갑자기 나를 부르더니 정원여중이라고 새로 생긴 학교가 있는데 거기 사람을

찾으니까 한번 가보라고. 가서 "고맙습니다, 열심히 하겠습니다"
그랬지. 그래서 정원여중에서 2년 있다가 동성중학교에 있던 원승덕,
나중에 «잡초전» 같이 했던 양반이 고등학교로 올라가면서 나보고
여기로 올 거냐고 그래서 갔지. 대학원 수료는 했고 논문은 써야 했는데
동성에는 원승덕, 보성에는 오수환, 휘문에는 권순철, 하여튼 혜화동
일대에 다 모여 있었어. 저녁때만 되면 술 먹으러 다 모여. 공주집이라고
있었는데, 막걸리집인데, 거기 뭐 매일처럼 모여가지고 하루도
빠짐없이. 여기 오면서 내가 형님들한테서 돈을 조금 얻어가지고
성북동에 조그만 아파트를 하나 샀어. 그래서 그 아파트로 옮기면서
매일 이 사람들하고 몰려다니고 «잡초전»도 맨날 만나니까, 뭐 할게
없나 하다가 하게 된 거야.

신 선생님께서 공식적으로는 73년 «신체제»전에 처음으로 참가하신 걸로
신문 검색에는 나오더라고요.

김 그때 1년에 한 번씩 전시회를 했는데, 그때마다 작품을 냈던 것 같아. 뭐
별다른 거 아니고 거의 뭐 친목단체 비슷하게 서울 미대 출신들, 회화과
선배들하고 같이.

신 «신체제»전 말고 당시 «12월»전도 한 번 하신 적이 있으시구요.

김 응. 한 번 했었어. «12월»전은 주로 나보다 5년 선배 되는 김경인 뭐
이런 사람들하고 임옥상, 민정기, 신경호 얘네들하고 같이 했던 것 같아.
당시 비슷하게 서울 미대 출신들이 한 전시회들이 있었어.

신 «제3그룹»전도 있었고요. 이 전시들 사이에 서로 어떤 차이가?

김 거의 없지 …. (웃음)

신 «신체제»전은 계속 하시고, «12월»전은 한 번 하신 이유가 특별히
있으셨나요?

김 «12월»전은 신경호, 임옥상, 얘네들이 주도하던 전시회였을
거야. 얘들이 졸업동기라고 해가지고 가끔 가다가 나한테 형님 술
얻어먹으면서 미안하니까 자꾸만 같이 합시다 그러는데, 그래서
«12월»전에 한 번 냈던 것 같아.

신 당시 선생님께서 잡초를 그리셨는데요.

김 그때 술 먹을 때 공주집 앞에 장욱진 화백이 살았어. 그리고 당시
 친했던 양반이 조각 하는 최종태 선생. 이런 양반들을 우리가 좋아했고
 또 그 양반들이 장욱진 화백하고 뭐 공주집에서 만날 때도 있지만,
 후배들, 제자들이 같이 덕소화실에 놀러가기도 하고 그랬었어. 괜히
 허세부리지 않고 잡초같이 이렇게 별로 사람들이 눈여겨보지 않는
 것을 가지고 만들어본다, 그런 의미였는데, 그런 게 그렇게 큰 의미가
 있는 거는 아니었어. 잡초라는 … 그게 그냥 정서적으로 마음에 와
 닿는 거야. 술 먹다가 괜히 《잡초전》, 우리 잡초 같은 거 어때, 이렇게 된
 거야. 최종태 선생 뭐 이런 사람들이 같이 와서 보고, 좋은 것도 없는데
 좋다고 그래주고. 그때가 선배들 아래 위가 많이 섞여서 전시회마다
 왔다 갔다 하면서 그랬던 거 같아.

신 '허세가 없다', '잡초', 이런 말들이 인상적인데요. 이런 생각에는 당시
 한국 미술에 대한 회의 같은 것들도 있었나요?

김 정말 많았지. 대학교 졸업하고 대학원 다니면서 어떻게 미술로 세상을
 살아야 할 거 아니야. 그 생각을 하면서 그때 고민이 많았어. 어떻게
 이걸 헤쳐갈 것이냐. 근데 아무도 대답해주는 사람 없고. 근데 뭐
 지금도 역시 마찬가지인데, 미술 하는 작가, 작가로서의 삶, 작가가 꼭
 무슨 작품 만드는 사람만은 아니고 세상을 자기 식으로 만들어가는
 건데. 미술하고 관계가 있으니까. 미술하고 관계가 있다는 것은 무슨
 작품만을 의미하지는 않는다고 생각을 해. 그래서 일단 기본적으로는
 크기를 가지는 인간을 먼저 좀 생각을 해야 되는데, 미술을 하면서
 힘하게 정코스를 안 가고 뭐 이런 데로 막 간다는 거 …. 하여튼 미술
 하는 사람은, 전체가 있다고 하면, 그 중심에 있어서는 안 된다고
 생각해. 항상 변두리나 이런 부족하고 없는 데, 이런 데 관심을 가지고
 있지 않으면 작가로서 품위가 있는 것이라고 보지를 않아. 작가의
 자세는 … 항상 뭔가 가득 찼는데 기웃거리면서 그럴 필요는 없다.
 아마도 옆에 있는 친구들, 동료들하고 만들어진 기질이라는 거 그런
 게 좀 셌던 것 같아, 나 같은 경우에는. 그래야 삶이 풍요로워지는

거지. 뭐가 이렇게 가득 찼는데 자기 자신이 가득 찬 걸로 메운다고
풍요로워지는 건 아니고. 작품도 사실 내가 그렇게 피카소처럼 자질이
뛰어나다거나 이런 게 거의 나한테는 없어. 미술가로서 나보고 "그림 참
못 그린다" 그런 놈들이 많아. 근데 그 그림 못 그린다는 게 말이야 …
예고 출신 애들이 잘 그리는 것 같지만 걔들이야말로 정말 그림을 넓게
보지 못하고 기술적인 것만 이렇게 해서 그걸 극대화시켜서 상업적인
걸로 만들어낸 친구들이 있잖아. 그런데 꼭 그런 사례가 아니더라도
주위에서 보면 또 그런 걸 잘 극복해낸 작가들도 있어. 김호득 같은
친구들. 그놈은 "아, 선배님 그림 정말 못 그리네요" 나한테 막 대놓고
그러는 놈이야. 근데 이놈은 정말 뛰어나기도 한데, 뛰어나다는 게
잘못하면 작품성이라는 게 뭐 그냥 형식적인 그런 거에 빠져서 더 이상
발전이 없는데, 뭐 그런 친구들은 잘 극복을 한 거 같아. 작가라는 거는
작가의 자세가 상당히 중요하다, 그런 생각을 하지.

신 장욱진 선생님, 최종태 선생님의 영향인지요?

김 최종태 선생 이런 사람들한테 영향을 많이 받았지. 그러니까 그
양반들은 일종의 작가로서의 지조가 있는 작가, 그런 사람들하고
이야기하면 이야기가 어느 정도 되는 거야. 그러니까 농담을 하더라도
이야기가 되는 사람들이 있어. 그래서 이렇게 해서 그 뒤에 어느 정도
숨은 의도 같은 것들도 캐치를, 서로 이렇게 왔다 갔다 하는 소통되는
바가 있어. 그렇지 않고 난 고등학교 동창들 절대 안 만나. 바둑, 내가
바둑 좋아해서 바둑을 좀 뒀는데, 그 사람들 가끔 가다가 만나는데
그 외에는 만날 필요가 없는 거야. 맨날 만나봐야 할 이야기도 없고 해
봐야 뭐 서로 입장들이, 세상 보는 관점들이 달라져 가지고. 대학교
친구들도 마찬가지고. 대학 때 친구들은 더 답답해. 작품에 대해서
아예 서로들 얘기하는 거 터부시해가지고. 대학에서부터 맨날 "액자
거 어디서 맞췄냐", 뭐 이런 이야기만 하고. 또 뭐 유경채 선생은 맨날
줄자 가지고 다니면서 재잖아? 그래 가지고 다 전시회 준비할 때 일을
시킨다고 "자네 이 줄 좀 잡고 저쪽까지 가게." 몇 센치부터 작품을
어디서부터 어디까지 …. 그 선생 수업시간에 맨날 물감 개는 거, 물감을

어느 정도 이렇게 잘 개야 되고, 붓은 어떻게 챙겨야 하고, 이런 거 맨날 가르쳐준다고. 파렛트는 어떻게 정리해야 하고. 이게 뭐 아무것도 안 가르쳐주는 거야. 작가들도 세상을 좀 알아야 하는데, 세상을 좀 잘 나간다 싶으면, 세상을 좀 아는 놈들은 또 작가로서 우리나라에 서질 못하고, 또 출세한 놈들은 세상을 알 필요도 없지 뭐. 자기네들끼리 잘 사니까.

신 77년에 개인전을 처음 하셨는데, 그보다 먼저 76년 선생님께서 석사 논문 「회화상 리얼리티에 관한 연구」⁹를 쓰셨는데요. '리얼리티'라는 문제가 선생님께 중요한 문제였던 것 같습니다.

김 그때 미국 여자 미술사가가 쓴 『리얼리즘』이라는 책이 있어.¹⁰

신 린다 노클린.

김 그래 린다 노클린. 번역도 못하면서 겨우겨우 해서 썼지. 그때 미술사도 제대로 해석을 못했던 것 같아. 그냥 회화 상의 실체라는 게 과연 뭘까, 회화 상의 시각적인 실체라는 게 그게 과연 뭘까, 뭐 이런 주제를 한 번 풀어보는 것은 어떨까 해서 썼는데. 그때 사실 나는 논문 포기하다 시피하고 있었는데 «신체체»전 같이한 선배 하나가 자꾸만 쓰자 그래. 그래서 덩달아 쓴 거야. 몇 개월 준비해가지고.

신 선생님 개인전에 대한 이야기를 ….

김 1974년에 이화여고로 직장을 옮기고 난 뒤에 원승덕, 오수환하고 같이 «3인전»을 하고, 그러다 1977년에 개인전¹¹을 했어. 그때 또 결혼을 했고. 뭐 거대한 이념이나 담론에 대한 접근이 아니고 주위에 있는 것에 시선을 돌리고 거의 추상화에 가까운 반추상화 작품들을, 대학교 때 연장 비슷하게 했어. 첫 개인전도 백제 시대의 전돌 문양의 산경문전 있잖아, 그런 거에 매료되어가지고 비슷하게 경치를 반추상화시켜서 했어. 그리고 그 당시 이상국, 권순철 이런 사람들이 산동네에 관심이

9 김정헌, 「繪畵上 reality에 關한 研究」, 서울대학교 석사학위 논문, 1976.
10 Linda Nochlin, Realism (New York: Penguin Books, 1972)
11 김정헌의 첫 개인전으로 1977년 12월 12일부터 18일까지 견지화랑에서 열렸다.

많았어. 어떤 중심적인 것이 아니고 주변부적인 그런 거에 항상.
얘기들도 그런 식으로 하고. 당시가 국전 중심의 추상화가 득세하기
시작했을 때인데 그런 주류에 대한 탈제도권적 관심은 아니었고.
주변부적인 것에 대한 관심을 가지고. 뭐라 그럴까 스스로 잡초 같은
자기들 신세타령 비슷한 것일 수 있고. 그래서 개인전 때 작품을
보면 지금하고 완전히 틀려. 80년대 이후에 '현발'하며 시작했던
그림들하고는 많이 달라.

신 당시부터 민화에 대한 관심이 있으셨는지요?

김 당시 다른 화가들도 관심이 많았고. 민화에 대한 복고적인 관심이랄까,
또 해학적인 느낌 그런 것들이 그림에 상당히 활력을 부여할 것이다,
라는 것을 알고 있어서 알게 모르게 갖다 쓰기도 하고. 뭐 그랬던 게
시작일 거야, 70년대 중반부터. 개인전 할 때도 민화도 약간 섞여있고
백제 전돌도 있고. 전통적인 것에 대한 관심이지.

신 당시 그와 같은 큰 흐름이 있었다고 봐야 하는지요?

김 그렇다고 봐야지. 사실은 뭐 그림을 어떻게 그리는지에 대한 막연함
때문에 한국적인 것에 대한 것, 문양, 이런 것들을 찾았던 것 같아.
민화 보고 경탄을 하고, 어떻게 해학적이고 풍자적인 것을 이렇게
하는지 말이야. 거기에선 우리가 미술대학에서 배운 원근법이라는지
이런 것들이 가치가 없는 미술 형식이잖아. 미대 입시부터 미대까지
르네상스 서양 미술의 이론이 엄청나게 세뇌시켰던 건데. 그리고
그것도 비판적인 수용이 아니었고 서양이 절대적인 가치를 갖는
것으로 받아들여졌고. 거기에 대해서 이게 아닐 텐데 하는 그런 막연한
저항 같은 것이 70년대에 있었던 것 같아. 그리고 그때 또 유신이
시작되어가지고.
동숭중학교에 있을 때 오윤이 시강을 나왔어. 그래서 자주 어울려서 술
마시고. 오윤은 당시 또 우리들 사이에서는 일종의 선각자 비슷했어.
어느 날 오윤이 헐레벌떡 와서, 문학 쪽에서 자유실천문인협의회가

YMCA 앞에서 선언문 낭독할 때 같이 나가자고 연락이 왔어.[12] 그래서 나랑 원승덕 씨랑 나가려고 혜화동 로타리로 막 버스 타러 나가는데 오윤이가 쫓아오더니, "아니다. 다 붙잡혀갔다. 지금 나오면 큰일난다", 그래서 안 나갔는데. 근데 그때 달려 나가봤자 괜히 문인들 옆에서 서가지고 구경하고 그냥 그러지 않았을까 싶은데.

신 1978년 《육인전》에서 출품하셨던 한 작품 〈산동네〉가 《계간미술》 가을(7호)에 실려 있습니다. 당시 선생님 작품을 김윤수 선생님께서 "민화적인 조형 요소들을 받아들여 자기변신을 하려는 노력"이라고 쓰셨습니다.[13]

김 〈산동네〉도 그 당시에는 정말 현실감이 그렇게 안 나게 그렸던 거 같아.

신 사실 그림에 집이 그려져 있지 않고요.

김 그림에 집이 있다고 볼 수도 없고 백제 산경문전에 있는 들판을 (화면 아래를 가리키며) 이런 식으로 표현을 했어.

신 민화 이야기가 재미있는 것이 선생님께서 '현발' 초기 세미나에서 '현대적 의미의 민화'라는 발표(1980년 2월)를 하셨다고 되어있어요.[14] 오랜 관심이 있으셨구나 하는 생각을 했습니다.

김 당시 돌아가면서 발제도 하고 그래야 되는데 나는 민화에 대해서 했어. 세미나라 할 것은 없고, 한 달에 한두 번씩 또 야외에 나가서 놀기도 하고 그랬어. 그런데 또 날카롭게 토론도 하고 그러기도 하고. 최민, 성완경, 윤범모, 원동석 이런 이론가들이 있으니까 밤새 떠들려면 입심이 좋아야 해. 그런데 내가 입심이 좋은 편이 아니거든. 입심들에 눌려가지고 …. (웃음) 민화의 맥은 그림이라는 것이 단순하게 현실을 반영하거나 모방한다거나 이런 것이 아니고 일종의 비판정신과 맞닿아 있는 건데 그런 것들을 직설적으로 내보내는 것보다는 그런 풍자나

12 1974년 11월 18일 자유실천문인협의회의 '문학인 101인 선언'이 광화문 동아일보사 앞에서 낭독되었다.

13 김윤수·오광수, 「전시회 리뷰(1978년 3월~6월)」, 『계간미술』 7(1978년 가을), 196쪽.

14 윤범모, 「〈현실과 발언〉 10년의 발자취」, 『민중미술을 향하여: 현실과 발언 10년의 발자취』, 과학과 사상, 1990, 541~543쪽 참조.

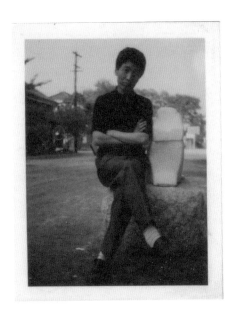

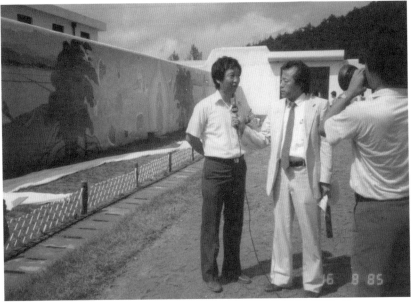

(위) 1972년 대학원생 시절
(아래) 1985년 공주교도소 벽화 ‹꿈과 기도› 개막식 때 KBS기자와 인터뷰

2013년 유신 40주년 기념 연극 '꿀떡, 꿀떡, 낄낄낄'에서 메피스토펠레스로 분하고 출연 중인 모습

산동네, 유채, 79×47cm, 1978

산동네 풍경1, 하드보드에 유채, 61.6×44.5cm, 1978

산동네 풍경2, 하드보드에 유채, 61.6×44.5cm, 1978

산동네 풍경, 캔버스에 유채, 134×73cm, 1980

295

산동네 풍경, 캔버스에 유채, 콜라주, 134×73cm, 1980

럭키모노륨 풍요로운 생활을…, 캔버스에 아크릴, 91×73cm, 1980

냉장고에 뭐 시원한 거 없나, 캔버스에 아크릴, 300×400cm, 1984

하늘에 계신 곡괭이님, 캔버스에 아크릴, 65×150cm, 1993

말목장터 감나무 아래 아직도 서 있는…, 캔버스에 아크릴, 91×116cm, 1993

잡초와 6·25의 기억(부분), 캔버스에 아크릴, 72.5×91×(6)cm, 38×38cm, 40×40cm, 2001

해학을 통해서 한다는 것, 민화에서 배운 것이 있다면 아마 그런
것이었을 거야.

신 민화의 관심에 영향을 주었던 책이 있으셨나요?

김 그때 민화 책은 화집 같은 걸로 나오기 시작했는데 조자용[15] 선생의
민화, 그 사람이 민화를 제일 많이 모았거든. 희한한 사람인데 지금은
돌아가시고 …. 조자용 선생이 당시에 민화 수집에다가 그걸 또 책으로
발간도 하고 그랬어. 그 사람이 시작하고. 한국의 민화 붐이 일어난
데에 영향이 있었어. 임세택, 오윤은 조자용 선생과 가깝게 지냈어.

4. 1980년대 '현실과 발언' 시절: 산업사회, 도시, '큰 그림'

신 '현발'에 대한 이야기로 넘어가서요, 1980년 10월 문예회관 창립전
카탈로그에는 선생님의 두 작품이 실려 있는데요. ‹톰 보이와 함께
행진하는 …›와 ‹풍요로운 생활을 창조하는 …›. 이 두 작품들이 실제로
출품된 것은 아니죠?

김 그러니까 제일 처음에 윤범모 때문에 그랬을 거야. 현발 창립전을
해야 할 것 아니야. 여러 가지 얘기가 나오는데 1980년 그해 초에
대관 신청을 해놓은 거야, 10월 며칠로. 그리고 나서 이래저래 시간은
가고. 또 80년 5월인가 6월에 최민이 보안사 대공분실에 끌려가서
한 달 동안 있다 나왔어. 그런 거 겪고 8월에 풀려나왔는데 위로 여행
간답시고 성완경, 나, 최민, 임옥상, 정치창, 이렇게 공주로 해서. 시간이
막 흘러갔는데 창립전이 다가왔어. 나는 뭔가 현발을 통해 산업사회와
미술, 광고, 이런 이야기들을 많이 들었어. 오윤, 나, 뭐 이런 사람들이
마케팅, 자본주의의 이야기들에 관심이 있었고. 외부의 미술 경향에서,

15 조자용(1926~2000): 평양사범대학 졸업 후 미국으로 건너가 반더빌트 대학교와 하버드 대학교
건축대학원 졸업 후 1957년 귀국, 이후 미국 대사관저, YMCA회관, 에밀레미술관 등의 작품이 있다.
1960년대 말 이후 민학회, 한국민중박물관회 등의 활동을 통해 민화, 민속학 연구와 유포에 힘썼다.

리얼리즘 회화에서 어떻게 그런 주제가 취급되고, 이런 거에 영향을 받았어. 당시 여성 잡지의 전성 시대였어. 그래서 톰보이가 그때 캐주얼 의상 선두 주자 비슷한 거였는데. 농부와 함께 그려 패러디를 해야겠다 하고 생각했고 그 대상이 톰보이가 되었던 거지. ‹풍요한 생활을 창조하는...›도 럭키모노륨 광고 위에 그린 건데, 그림 제목이 광고 카피잖아? 카피가 재미있어가지고. 풍요라는 건 그런 게 아닐 텐데, 그런 비판적인 생각을 가지고 있다가 급하기도 해서 우선 광고지 위에 그려가지고 냈어. 그냥 스케치지. 결국 작품은 못 만들고, 10월 창립전에 급하게 그려낸 건 ‹무지개공장›하고 ‹개›, 이렇게 두 개를 냈지. 그런데 결국 전시를 못했지.

신　신문지의 사용은 어떤 연유로 ….

김　신문은 그 당시 전두환 정권 치하였을 땐데 검열도 심하고, 그런 것에 대한 비판적인 생각이 신문을 그대로 오려붙이고 거기에 비판적인 기사가 섞인 것도 있고, 그렇게 했지. 현발 초장기에 전시할 때 신문을 가장 세게 활용한 건 임옥상이야. 신문의 용도를 휴지 비슷하게, 똥을 닦는 데 쓰는 것으로 처리하기도 하고. 신문을 전부 전두환 정권이 장악하고 있을 때니까. 그랬는데 그때 최민이 풀려나와서 한 2개월 만에 전시를 하는데, 김윤수, 최민, 이 사람들이 문예회관 전시장에 나타나보니까 이런 식으로 했다가는 대번에 걸리겠다 싶어가지고, 최민은 가위 들고 오리려고 그러고 (웃음) 김윤수 선생은 빨리 튀어야 된다, 하고.

신　그런데 문예회관 전시 광경을 찍은 사진을 보면 그렇게 정치적으로 노골적이라는 생각이 들지는 않아서요. 예를 들면 주재환 선생님 작품을 보면.

김　당시 현발 출범 시에는 체제에 대한 비판보다는 제도적인 미술을 뒤집어야 한다, 이게 더 강했던 것 같아. 제도적인 미술을 넘어서야 한다, 선언문에 나온 것처럼 말이야. 주재환 선생의 작품 같은 경우는 우리나라에서 신화화된 몬드리안 그림이라든지 ‹계단 내려오는 나부›의 뒤샹의 작품을 사회의 한 단면과 결합시키고자 하는 것이었어.

제도권 미술에 대한 반항, 저항이랄까. 그런데 또 시각적으로 충격이 심한 임옥상의 작품 같은 것들은 문제가 됐었지. 동산방으로 옮겨서 전시를 하는데 거기서도 역시 내 작품 같은 경우에 캔버스에 신문기사를 붙여놓고 조금 비판적인, 부정적인 기사를 붙여놓고 말이야. 동산방 주인이 임옥상 작품을 보고 괜히 전시를 허락한 것이 아닌가 후회를 하고, 또 내 작품도 계속 이야기를 해. 그래서 그러면 내가 구름을 더 구름답게 만들어주겠다고 그 자리에서 좀 더 칠해주고. (웃음)

신 당시 강남으로 이사 가셨죠?

김 80년대 초에 내가 공주사대 전임이 돼서 갔는데, 당시 정림건축 형님들이 연립주택을 건설한 게 있어. 그게 분양이 다 안 되고, 스물 몇 채인데. 그러니까 형님들이 주택사업을 해서 거의 성공을 못했는데 그때 처음으로 빈포에 타운하우스형의 2층으로 된 연립주택을 해서 그 가운데 하나를 싸게 주겠다는 거야. 그리고 또 공주 왔다 갔다 해야 하니까 그쪽이 터미널이 가깝고 해서. '현발' 회원들 와서 집들이 하고 놀고. 오윤이 특히 많이 놀려댔어. 그때 우리나라 양주 중에 캡틴큐라는 게 있었는데, "야, 집이 뭐 캡틴큐네" 하고 말야(눈에 손을 갖다 대며). (웃음) 그때까지만 해도 주변에는 논이 있었어, 80년대 초에.

신 당시 선생님께서 쓰신 글 1981년 3월 『금강문화』에 실린 「산업사회의 미술」이라는 글인데 논조가 흥미롭다는 생각을 했습니다. 여기서 발터 벤야민을 언급하시면서 산업사회를 배척하는 것보다, "산업사회가 갖는 여러 긍정적인 측면으로 미술의 관계를 유기적으로 결합시켜야"라고 주장하세요.[16]

김 그 당시에는 내가 뭐 글쟁이가 아닌데. 81년도에서부터 공주사대에서 내가 심하게 학교 측으로부터 견제를 많이 받았어. 탈춤반 지도교수를 맡는 바람에. 특히 탈춤반 애들이 상당히 저항적이고 운동권적 요소가 강했어. 그리고 82년에는 《행복의 모습》전 할 때 『그림과 말』이라는

16 김정헌, 「산업시대의 미술」, 《금강문화》(공주사대 논문집) 14(1981년 3월), 68~77쪽.

책이 나왔잖아. 거기에 내가 '야구공화국'이라는 표현을 썼어. 학장이 나를 불러가지고 거기다 뻘건 줄을 그어가지고, "뭐가 우리나라가 야구공화국이란 말입니까?" 막 이러면서, 나보고. 그래서 나도 "아니, 젊은 사람부터 나이 많은 사람까지 야구에 미쳐서 그러는데, 그걸 가지고 왜 그러시냐?"고 그랬지. 하여튼 얘기가 통하는 사람이 아니니까 대충 적당히 넘어가고 그랬어. 그때 연구 실적을 올려야 하는데 연구 실적 할 만한 게 별로 없었던 것 같아. 그래서 관심 갖던 것을 논문 비슷하게 써서 학교 논문집에다 실어서 연구 실적으로 인정받으려고 했던 것 같아. 근데 뭐 글이 별로 … 남이 글 쓴 것들 짜깁기 했겠지 뭐.

신 아니요. 저는 많은 도움을 받았습니다.

신 여기에는 김우창 선생이 번역한 벤야민 글「기계복제의 예술작품」,[17] 그리고 성완경 선생의 책(『레제와 기계시대의 미학』)[18] 등이 인용이 되어있더라구요.

김 그때 내가 읽었던 책 중에서는 김윤수 선생의『예술과 창조』[19]라는 책에서 많이 배웠다고 생각을 해. 특히「세잔느와 상투형」이라고 D. H. 로렌스가 쓴 글도 재미있고. 루이스 멈포드도 그렇고. 그런데 그 책을 인용하거나 말하는 사람이 별로 없더라고.

신 이 시기 선생님께서 글을 많이 쓰세요. 아까 말씀하신『그림과 말』에서도 그렇구요

김 현발에서 듣고 떠들고 한 것들이야. 떠들고 말을 하고 그러면 그걸 논리적으로 조직을 하는 능력이 늘어나는 거 아니겠어. 그러다보니 자연히『그림과 말』도 만들자, 이런 이야기도 나오고. 또 '현발' 하면서 출판 계통의 사람들도 많이 알게 됐어. 그리고 성완경 선생은 벽화 이야기도 많이 했고. 그래서 '현발' 안에서도 분과를 나눠서 활동하자

17 발터 벤야민, 김우창 역, 「기계복제시대의 예술작품」, 『문학예술과 사회상황』, 민음사, 1979.

18 성완경, 『레제와 기계시대의 미학』, 열화당, 1979.

19 김윤수 편, 『예술과 창조』, 태극출판사, 1974.

…. 그래서 내가 벽화 쪽을 한 게 성완경 영향이 있어. 내가 그래서 성완경, 최민에게 영향을 많이 받았다고. 그림쟁이 치고는 글을 많이 썼어.

신 그 글에서 제가 느낀 건데요. 당시 광고에 대한 관심이 많이 있으셨는데. 사실 광고는 한편으로는 상업적인 이해와 연관되고 조작적인 면도 있지만, 또 갤러리 미술보다는 재미있다는 생각을 동시에 같이 갖고 계셨던 것 같아서요.

김 글쎄 그것까지는 생각 못했는데 … 하여튼 그때 도시가 많은 평면을 가지고 있는데 미술로 채우면 좋겠다는 생각을 많이 했어. 사실 자동차도 재미난 그림을 그려서 거기에다 도색을 하면 어떨까 하는 생각도 …. 뭔가 장식적이고 의장적인 것으로서의 미술의 사용, 미술이 그림으로 그려져서 유통 과정을 거쳐서 그냥 어느 집 안방에 걸리는 거 말고, 그 외에 여러 가지를 사실은 미술이 할 수 있어야 된다, 그런 생각이 있었어. 슈퍼그래픽이나 스트리트 아트, 뮤랄(벽화) 이런 것을 보면서 말이야. 미국을 보니까 별 경우가 다 있더라고. 그것에 관심을 갖고 있다가 85년도 공주교도소 벽화를 하게 된 거야. 하여튼 광고에는 이미지보다도 카피가 너무 재미있는 거 같아. 〈행복을 창조하는 럭키 모노륨〉(1981)부터 카피, 즉 그림을 그려놓고 제목을 어떻게 붙일까 하는 생각이 나한테는 중요해졌어. 광고 카피에 맞먹는, 카피 비슷한 걸로 그림의 제목을 만들게 됐는데, 그걸 '럭키 모노륨' 이후부터 하게 된 거 같아.

신 〈행복을 창조하는 럭키 모노륨〉은 아크릴로 그리신 거죠?

김 아크릴로 그렸을 거야. 그때에는 속전속결로 해야 하는데 화실도 없었고 복도에서 그려가지고. 유화 물감은 물감 냄새가, 기름 냄새가 너무 심해서 그때부터 아크릴을 썼을 거야. 그런데 아크릴 사용법에 대해서 사실은 배울 기회도 없었지만 제대로 알지 못했어. (그림을 지칭하며) 장판 무늬를 보면 그냥 얼룩덜룩하잖아. 이게 사실은 (원래 광고의) 무늬를 다 어떻게 그려?

신 정말 복잡하죠.

김 그래서 그냥 생략해버린 거지. 그래도 풍요를 위해서 일종의 모를 심는, 모를 심을 때 못줄 매듯이, 이런 걸로 볼 수 있겠다 하는 생각을 했지.

신 한국에서 아크릴을 사용한 지는 오래된 것은 아니었죠?

김 아크릴은 아마 70년대 후반부터 사용한 것 같은데, 많이 사용한 것은 80년대에 들어서야.

신 공교롭게도 1980년대 초 선생님 작품에는 내구성 소비재라고 할까요, 텔레비전, 가구, 모노륨같이 집을 꾸밀 때 들어가는 것이 많이 나와서요. 혹시 선생님께서 당시 이사를 가신 것과 관련이 있었나 하는 생각을 해본 적이 있습니다.

김 (웃음) 그럴 수도 있지. 모노륨을 성북동 있을 때는 구경 못 했는데 타운하우스 가니까 모노륨 비슷한 걸 깔았더라고. 그리고 새 연립주택으로 갔을 때하고 영향이 있을 거야. 그때 컬러텔레비전도 처음 나왔고.

신 벽화 이야기를 듣고 싶습니다. 당시 관련된 글도 쓰시고요.

김 현발 하면서 벽화분과를 새로 만들어서 성완경, 나 몇 사람이서 했어. "삶의 테크놀로지로서의 예술"[20]이라는 표현은 어떤 책에서 내가 봤을 거야. 벽화를 어떤 명칭으로 정하기 어려워서. 아마 누가 이런 말을 썼을 거야. 멈포든가? 어떤 책에서 내가 제목을 가져왔어.[21]

신 81년 여름호 «계간미술»에 선생님께서 "분위기의 미술은 그것이 예술의 향기이기보다는 현실과의 단절을 의미한다 (…). 설령 미술이 그의 예술적 향기를 희생시키는 한이 있더라도 (…). 강력한 시각적 메시지를 대중들에게 투영 (…)," 이렇게 쓰셨습니다.

김 (웃음) 지금 생각해보면 젊었을 때 혈기 같은 건데. 어쨌든 그 당시

20 김정헌, 「삶의 테크놀로지로서의 예술」, «예술과 비평» 8(1985년 겨울)
21 이 책은 앨런 바넷(Alan W. Barnett)의 책 『공동체 벽화: 민중의 미술(Community Murals: The People's Art)』(Philadelphia: Art Alliance Press, 1984)에 등장하는 "삶의 소통을 위한 적합한 기술"이라는 표현에서 나온 것으로, 이 책은 위의 글에 소개되어 있다.

80년대하고 90년대는 지금의 나와 다른 것 같아. 지금 하라 그러면
도대체 못 할 것 같은 일들을 꽤 했던 것 같아. (1985년 공주교도소 벽화
작업을 가리키며) 이것도 뭐 벽화를 제대로 만들어보고 싶어서 제지공장
같은 데 시안을 넣었는데, 그것은 거의 슈퍼그래픽 비슷하게 돈을
받고 그런 것을 시도를 해보고 싶은데 기회가 없었지. 그러다가 어떻게
교도소장에게 얘기했더니 반응이 조금 있더라고. 슈퍼그래픽 사진들도
보여주고, 또 교도소 수인이 그린 벽화도 있다, 뭐 이러면서 구슬렀지.
자기가 돈을 못 대겠다고 해서, 내가 다 알아서 하겠다고, 당신은 벽만
제공하면 된다, 그랬지.

신 교도소 안에 그리신 거죠?

김 그렇지. 독방에 갇혀있는 친구가 그릴 때 계속 인사하고. 그 방에서
내려다보이니까 일종의 현장 비평가 비슷하게, 아침마다 가면 뭐를
어떻게 해달라 요구하고. 아무튼 그렇게 그렸는데, 오윤이 와서
보더니 논두렁이 저게 무슨 농지개혁을 한 것처럼 전부다 직선으로
맞춰놨느냐, 저게 뭐냐. 그래서 가만히 보니까 아차 싶은 거야. 얼마나
저게 밋밋하고 재미가 없어. 그런 실수도 하고 그랬는데, 비교적 구성은
잘된 거 같아.

신 선생님께서 나중에 '큰 그림'이라는 말씀하시잖아요.

김 그렇지. 그것이 벽화에서 나온 말이야. 실내의 화랑 안에서만 유통되는
그런 걸 좀 벗어나는, 장식적인 걸 벗어나는, 뭔가 소통의, 확대된
미술이 필요하다고 생각했어. 그냥 맨날 화랑 안에서 관객들과 작가들
해봐야, 작가가 의도했던 것을 어떻게 관객들이 다 알아보나 하는 생각.
그게 97년도 전시회[22]에서 제일 심했던 건데.

신 그 100개의 패널로 한 전시 ….

김 그래. 이미지가 많은데 그 이미지들이 뜻하는 바도 관객들한테 전달이
안 됐고, 또 그걸 인위적으로 조합시켜서 볼 수 있다는 걸 가정해서 두

22 «김정헌 미술전»(1997년 6월 4일~17일, 학고재와 아트스페이스 서울)을 가리킨다.

개에 붙이기도 하고 천정 가까이에 붙이기도 하고 기존의 디스플레이 방식과도 다르게 전시를 했어. 그리고 또 예전 그림들도 갖다 놓고. 그런데 예전 그림들은 사람들이 다가갔는데, 새로 100개의 패널 그려서 붙여놓은 것은, 이게 만화 이미지도 들어가 있지, 서태지도 있지, 도대체 뭘 의미하는 건지, 그래서 '아이고 실패다' 했지, 속으로.

신 그런 반응은 전혀 예상하지 않으셨나요?

김 못했지. 그냥 좀 새로운 방법으로 관객들한테 다가가려고 했어. 개인전이라 봐야 77년부터 88년도, 93년도. 그래도 88년, 93년 전시회 때는 사람들의 접근이 용이했던 것 같아. 97년도 전시회는 박이소, 박찬경, 이영욱, 임정희 이렇게 해서 다섯 명이서 대담을 했잖아, 전시 전에. 박이소는 내 그림을 "배드 페인팅(bad painting)", 일부로 의도적으로 능숙하게 처리하려고 그런 게 아니고 어수룩하게 처리하면서 거기서 뭔가 주려고 하는 메시지가 있다, 이렇게 좋게 얘기를 했고. 박찬경이 같은 경우는 "둔탁한 패러디"인가 그런 식으로 얘기를 했어. 그 친구 표현도 맞는 거 같아. 예리하게 찔러서 되는 그런 패러디가 아니고 조금 둔중하게 울림이 있는 패러디를 구사하고 싶었던 것을 표현해준 것 같아.

신 80년대 중반이 되면서 '현실과 발언'이 시작한 일들이 커져가는 시기잖아요. 후배들도 생기고요.

김 그 당시에 알게 모르게 언론지상에도 좀 나오고 이상한, 괴이한 미술이 나타났다 이렇게 됐거든. 그게 미술대학에 전파가 빨랐던 거 같아. 와서 보고 다들 충격을 받았다고 해. 그 뒤에 나오는 그룹들의 후배들 같은 경우, 나중에 민중, 민족미술 했던 친구들 같은 경우에는, 광주나 홍성담 등 자생적인 미술 말고, 서울대, 홍대, 중대, 이런 데의 대학생들이 와서 보고 뭔가 자기네들도 새로운 시도를 과감하게 해야겠다, 하는 생각을 했다 하더라고. ('현발'의) 영향력은 80년대 중반까지는 컸던 게 아닌가 싶어. 심지어 안규철은 조금 세련된 개념미술 비슷하게 하는 그룹에 있었어, '서울80'. 그런데 81년도 동덕미술관 주최로 'ST', '현발', '서울80'이 아카데미하우스에 모여

토론회까지 했었어.[23] 그리고 나서 안규철 같은 경우에는 전향을 했어.

신 전향이요?

김 보니까 자기들이 마치 무슨 패션쇼 하는 데 앉은 기분이었다 하는 그런 전향서가 있었다니까. 그걸 쓰고 안규철이가 '현발'에 가입을 했어. 그리고 '임술년' 뭐 이런 친구들도 좀 영향을 받은 거 같고. 그리고 특히 판화 쪽은 오윤의 영향이 아주 컸던 것 같고.

5. 1980년대 후반 이후 민중미술, 그 성취와 한계

신 그런데 또 80년대 중반은 '현발'이 비판을 받는 시기이기도 한 것 같아서 ….

김 그럼. 그러니까 85년도에 민족미술협의회가 만들어지기 바로 직전에 아카데미하우스에서 토론회가 있었을 거야. 그 토론회 때 '현발'식 비판적 리얼리즘에 대해서 알게 모르게 후배들이 반론을 많이 제기하고 ….

신 그 전까지는 공식화된 적은 없나요

김 그렇지. 《20대 힘전》 사태 때문에 사태가 급박하게 돌아가는데 현발처럼 제도권을 향해서 하는 활동은 한계가 있다, 그래서 민중에 대한 이야기가 많이 나왔어. 그래서 아예 민중미술로 가야 된다, 사실 민중미술을 옹호하는 원동석 씨의 경우에, '현발' 안에서도, 그 양반을 비롯해서 그쪽 계열이 상당히 많은 후배들이 생긴 편이야. 그래서 하여튼 그 친구들 중심으로 해서, 뭐 그때 홍성담, 김봉준도 있고, 그런 소장 그룹들이 아주 민중미술을 강하게 주장했어. 뭔가 단체를 만들더라도 민중미술이라는 이름을 붙여야 된다는 쪽으로. 그런데

23 1981년 7월 4일~5일 수유리 아카데미하우스에서 열린 동덕여대 미술관 현대미술 워크숍을 지칭한다. 이 워크숍과 함께 6월 25일~7월 8일까지 동덕미술관에서 'ST', '현실과 발언', '서울80'의 전시회가 열렸다.

우리 같은 사람이야 뭐, 나는 '민중'은 받아들이기 좀 거북하다고 그랬어. 그때까지도 사실 '민중'이라 그러면 약간 사회주의적인 용어, 뭐 이렇게밖에는 인식이 안 됐던 시절이었으니까. 하여튼 강하게 주장하는 후배들이 있었어. 아카데미하우스가 오윤 집이 옆에 있었는데, 오윤이 몸이 안 좋을 땐데, 오윤하고 나하고 이야기하면서, "야, 젊은 소장파들이 자꾸 민중미술 이렇게 하는데 그게 맞냐?" 하니까, 자기도 약간 거북하다고 얘기하면서, "소영웅주의자들이 몇 명 있지", 그러면서 오윤도 그렇게 좋게 받아들이지 않았던 것 같아. 말하자면 당시 소장파 중에서는 현발 쪽에 영향을 받은 친구들도 있고, 또 반대로 어쩐지 모르게 현발 쪽은 지식인들이고 모더니즘하고 알게 모르게 연결되어 있는 혐의가 짙다고 생각했지.

신 88년 개인전에서 농부, 장승, 나무 등을 주로 그리시는데요. 도시적인 주제에서 벗어나는 시기가 있었는데, 이것이 당시 '민중미술'에 대한 시대적 요구와 연관이 있었나요?

김 그런 것과도 연관이 있을 수 있지만, 내가 도시에서만 쭉 살았어, 부산, 서울. 그런데 내가 공주를 왔다 갔다 하고 공주 인근에 여기저기 돌아다니기도 하고, 특히 호남 쪽으로 여행을 많이 갔어. 후배들도 뭐 임옥상, 신경호도 있고. 여행을 많이 다니면 빈집들이 정말 많았어. 그때가 산업화, 공업화, 이러면서 서울로 노동할 수 있는 사람들 다 올라가고. 그때 하여튼 빈집들이 내가 사는 환경과 반대쪽에 있는 농촌의 환경이란 말이야. 또 집안에 바로 위의 형이 농수산부 관료였어. 농촌 문제를 말이야, 책상머리에 붙어가지고 농촌에 대한 정책을 만들고, 이런 것들이 내가 보기에는 별로 와 닿지 않았어. 그때 뭐 우루과이라운드, 수입개방 이런 것들이 한참 있었고. 농촌을, 현장에 가보면 죽어가고 있는 것 같고. 그런 것에 대한 자각이라 그럴까, 농촌에 대한 관심이 많이 생겼어. 물론 《창립전》에서도 농촌에 대한 그림이 있어서 예전부터 관심을 갖고 있던 거지만, 88년도에는 아예 전부 그런 그림만 그려서 전시를 하게 된 거지. 농촌의 농민들이야말로 기저 민중, 우리나라 대다수라는 것, 거기에서부터 출발했는데,

이거를 방치해놓고 앞으로의 미래가 정말 한국 사회의 공동체, 사회가 무너지는 게 아닌가 그런 생각을 많이 했고. 도시와 항상 대비가 되는 거야. 왔다 갔다 하면서 농촌에 아예 관심을 기울이고 작품을 했지.

신　선생님 작품의 큰 특징 중 하나를 흔히 '이중화된 구조', 예를 들면 도시와 농촌과 같은 대비되는 구조를 많이 쓰시는데, 지금 말씀을 들으니까 그 두 세계가 모두 선생님의 일상이었다는 생각이 듭니다.

김　그래. 서울과 공주를 다니면서 공주나 호남 쪽 여행을 많이 하다보니까 자연히 농촌의 풍경이나 이런 것들이 보였지. 한때에 지나친 경향이었지만 자연스러웠던 일이 아니었나 싶어. 특히 당시에는 '현발'이 미술운동으로, 즉 민중미술, 민족미술로 옮겨갔던 시기니까. 그러면서 본격적으로 농촌을 버리고 떠나는 사람들, 또 농촌을 지키는 사람들, 뭐 이런 거에 대한 것이 때로는 도시와 자연스럽게 대비가 되었어.

신　당시 선생님께서 예전에는 농민이라는 주제를 연민을 갖고 다가갔는데, 이제는 인간적 삶을 건강하게 유지하는 이들로 보인다고 언급하세요.[24]

김　풍경으로서 그런 것보다도 농촌을 지켜야 된다는, 농촌을 사수해야 된다는 그런 강박 같은 것들이 있었어. 그래서 그림으로 어떻게 표현해야 할까 하다가 '일어서는 땅', 그런 것까지 가는 건데. 제일 많이 생각했던 때가 93년도에 동학 관련 전시를 준비하면서였지. 그때 동학 공부를 많이 했어. 94년도가 동학농민혁명 100주년이니까 전봉준 생가, 황토현 같은 데 답사를 다니면서 화가들도 동참시키고 동학에 대한 전시를 같이 해야겠다 하는 생각을 했어. 그래서 1994년 처음으로 전시를 조직했어.[25] 재정도 확보하려 이곳저곳 다니고 …. 그러니까 농촌에 대한 게 최근에 '예술과 마을 네트워크'라고.

24　김정헌·유홍준, 「작가와의 만남: 비판적 리얼리즘에서 민중의 심성에로」, 『김정헌 작품전』(그림마당 민, 88년 10월 21일~27일; 온다라미술관, 88년 10월 29일~11월 11일), 페이지 없음.

25　«동학 1백주년 기념전시회―새야새야 파랑새야»(1994년 3월 30일~4월 17일, 예술의전당 한가람미술관)은 1년 3개월의 준비 기간, 115명의 참여 작가의 규모로 조직되었다.

거기까지 다 연결이 된 거 같아. 그러니까 하필이면 왜 농촌이고, 농촌 마을이냐? 그게 미술로서 고향 찾기 비슷한 것, 그런 걸로 헤맸던 게 아닌가 하는 생각을 해.

신　개인전 하셨던 88년은 그런데 노동자 주도하에 한국의 변혁을 말하는 시기이기도 했는데요.

김　그러니까 민미협이 만들어지고 나서 주로 현장미술전 같은 것들, 김봉준, 두렁, 뭐 이렇게 현장에 직접 들어가서 뛰어야 된다 그랬어. 그때 NL 계통, PD 계통으로 둘로 조금씩 미술 쪽이 쪼개지기 시작하는데, 홍성담 쪽이 NL이라고 봐야 하고 김봉준은 PD라고 봐야 하는데, 뭐 그렇다고 해서 김봉준만 그런 것이 아니고 많은 친구들이 노동 현장과 결합해야 한다 그래가지고, 김정환 시인은 아예 민문연, 문화예술인 조직을 만들어서 (미술가들이) 거기서 학습도 받고 그랬어.

신　선생님께서요?

김　아니. 나는 그거에 대해서 아주 못마땅하게 생각했어. 얘들이 미술을 하는 사람을, 나는 김정환만 만나면 그 얘기기를 해. 그러면 아주 싫어하지. "형은 왜 나만 갖고 그러냐" 그래. 신학철이나 박불똥도 학습하고 그랬을 거야. 그리고 그러는 걸 통해서 알게 모르게 86년에 그림마당 민이 만들어지고. 그것을 운영하는 주체는 아마도 선배격인 나나 김용태, 유홍준이 그림마당 민의 운영을 맡고 그랬지. 그때 그림마당 민 중심으로 활동을 했어. 그런데 그 외에 여기저기서 게릴라식 현장 노동하고 결합된 것이 있었고.

신　89년 선생님께서 민미협 대표 하실 때 많은 일이 있으셨는데요. 문익환 목사, 임수경, 평양축전 등등.

김　그러니까 나도 조사를 받았다니까. 내 전에 원동석 씨가 대표였는데 노태우 때 남북교류를 천명을 해가지고 각 단체마다 남북교류 성명서를 낸 게 있어, 원동석 씨 대표 할 때. 그런데 내가 대표가 되고 또 곧 공안정국이 되고 해서 나를 체포하러 종로경찰서에서 왔더라고. 그때 반포 타운하우스에 원동석 씨 이모가, 수필 쓰는 김소정 여사라고

있었는데, 이영희 선생과도 친구처럼 잘 지내고. 그런데 아침에 몇
명의 경찰들이 보이니까 김소정 여사 놀라가지고 우리 집에 들어와
가지고. 그때 «JALLA»전이라고 86년도에 일본이 민중미술을 초청을
해서 나랑 몇 명이 갔었거든. 그때 도미야마 다이코라는 미술가가
광주사태서부터 정신대 문제까지 아주 직설적으로 그렸던 그림들,
슬라이드, 필름도 있고 그걸 나한테 준 걸 가지고 있었는데, 그거
걸린다고 김소정 여사가 자기 집에 숨겨놓고 그랬어. 그리고 나는
경찰서에 끌려가서 3일 동안 조사를 받았어. 그런데 조사를 받는데
내가 지은 죄가 없는데 뭐. 그리고 얌전해보여서 그런지 감방에서
재우지 않고 집에 들여보내고 그러더라고. 3일 동안 별 혐의 없이.
그런데 신문에는 대문짝만하게 났었어. 현대자동차의 노동자
대표하고 나하고 같이. 신문에 난 거 보면 완전히 거물급이지. (웃음)

신 신학철 선생님 ‹모내기›도 그때 일이었던 같은데요.

김 그때 어떤 단체에서 신학철의 ‹모내기› 가지고 부채 그림으로 범민족
대회인가 거기서 부채를 흔들고 그랬는데, 공안당국에서 이게
북한을 찬양하는 보안법에 저촉되는 그림이라고 봤나 봐. 그때 공주
내려가는데 신학철 씨 부인한테 연락이 와서 급하게 돌아와서 신학철
집에 가서 얘기를 들었지. 신학철 씨는 끌려가 구속까지 직행을 했어.
담당 검사를 어떻게 아름아름해서 겨우 만나가지고, "이 양반이
절대 그런 것 아니다" 뭐 이렇게 설득을 하는데, 그런데 검사야 뭐.
당시 신학철 씨가 학교도 관뒀을 때였거든. 그런데 이 사람이 수입이
뭐가 있냐, 이렇게 험한 그림을 그리는 사람이. 어디서 돈이 나오나
의심이 가고, 어쩌고저쩌고 그래. 그래서 내가, 그때 마침 검사가
자기 마누라와 자동차가 뭐 어쩌고저쩌고 이런 이야기를 하는 거야.
그래서 검사님은 다 자기 월급 갖고 자동차도 사고 그러는 거냐
그러니, 아니라고, 처갓집이 돈이 있다고 그래. 그래서 마찬가지
아니냐고 말이야, 이 사람 그림 좋은 거를 사주는 사람이 있다, 뭐
이렇게 이야기하고 …. 그런데 결국 재판까지 갔어. 그 당시에는
노태우 때 남북교류 물고를 튼다고 부추겨 놓고는 갑자기 자기들이

확 뒤집어놓고. 임수경, 문익환 목사 방북하고 그러니까 그런 거에 놀랐겠지. 그때 나도 조사를 받고 그랬어.

신 같은 시기 89년에 생긴 '미술비평연구회'에 대한 생각은 어떠셨어요?

김 나는 사실 그렇게 만들어져서 폭넓게 다 들어가서 활동하는지 몰랐거든, 시작할 때. 그런데 갈수록 사람들이 '미비연' 뭐 이러니까. 거기 있는 친구들이 새로운 미술 비평의 주축인 거 같다 그런 생각들이 있었지. 그리고 그 사람들이 사실은 또 성완경 씨의 상산환경조형연구소에 다들 일들도 같이 하고 그랬어. 성완경 씨의 영향력이 '미비연'에 컸던 것 같고. 심광현, 이영욱, 백지숙 … 뭐 거기서들 만든 책들이 있지? 내 개인전에 글 쓰는 사람들 전부 거기 출신들이라 봐야지.

신 그분들의 미술의 상하고 선생님께서 구사하던 미술하고 서로 잘 맞았나요?

김 그러니까 뭐, 그 친구들도 만능선수들에다가, 내가 농촌을 그리면 또 농촌에 대한 비평, 그런 것들도 하나 막힘없이 술술 하는 친구들이니까. 결국에는 나중에 날 꼬셔가지고 문화연대라는 단체에 중심 인물로 만든 것도 심광현이야. 어떤 때보면 광기에 넘쳐, 하는 일들 전체가. 그런 사람들이 그림쟁이 가운데는 임옥상, 글 쓰는 사람 중엔 고은 …. 하여튼 (심광현 같은) 그런 에너지가 넘치는 친구들 때문에 알게 모르게 한국 미술의 여러 비평 지형이 바뀌었을 거라고 생각을 해. 그 전에는 미술 비평이라는 게 주례사 같은 건데. 성완경 씨의 지도적 역할이 컸던 게 아닌가. 그야말로 도깨비 같은, 만화 쪽 갔다가 사진 쪽 갔다가 조형물도, 모든 걸 다했으니까. 그런데 상산에 갔던 친구들은 다 도망나오다시피 했어. 그 이유는 어떤 에너지 ,이런 거보다도 일종의 완벽주의 때문이야.

신 큰 질문입니다만 혹시 민중미술 전반의 공과 과에 대한 말씀을 해주신다면 어떠신지요?

김 글쎄, 나는 뭐 민중미술가라고 이렇게 호칭이 붙었는데, 처음에는

거부감이 많았어. 이제는 뭐 다 없어졌다고 봐야 할 것 같고.

민중미술도 결국에는 민미협, 민예총, 이런 걸 통해서 제도화된 거 같아. 제도화라는 게 어떤 제도적인 틀, 스스로 틀 속에다가 …. 많은 사람이 조직원으로 활동하다 보면 그렇게 될 수밖에 없는데, 그것 때문에 개인의 창의력이 알게 모르게 족쇄 비슷한 것을 갖게 된 것 같아. 알게 모르게 실질적인 창작에 있어서 클리셰 같은 것이 그 안에 생기게 되는 것 같아. 운동이란 것이 구호를 외칠 수밖에 없는 것이지만 구호로 인해 창의성이란 게 족쇄 채워지는 …. 민중미술의 진부한 표현이라는 게, 항상 새로운 세상을 향해서 가야 한다고 내세우는 거, 구호 자체가 진부한 표현을 몸에 담고 있는 것이기에 그림도 자연히 거기에 따라가게 돼.

장점이란 것은 아무튼 어려운 시기에 미술운동, 문예운동, 그런 걸로 세상을 넓게 볼 수 있었다는 것, 그 세상을 단순하게 자기의 소소한 경험이나 체험, 생활에 머무르지 않고 세상을 폭넓게 조망하고. 물론 뭐 너무 구호나 이념에 창의적인 걸 묶어버린 것도 있었지만 세상을 넓게 봤다는 것은 민중미술의 가장 큰 힘인 거 같아. 이후에 그것을 개인적으로 잘 수렴한 경우도 있고 또 그것을 상투적으로 진부하게, 아직도 그런 친구들이 있지 않나 싶은데. 뭐 실질적인 창작에 있어서는 그걸 갖다가 완벽하게 배제시킨 채로 정말 뭐 새로운 것으로 매진해나간다든가 하는 것은 불가능한 일이지. 이것이 서로 장점이며 단점이지.

신 혹시 말씀하신 '민중미술의 구속'이란 것이 선생님에게도 흔적을 남긴 것이 있었는지요?

김 많이 남겼지. 지금은 구호 이런 거에 붙잡히지는 않는데, 한동안은 뭐 걸개그림 형식 비슷하게 그렸어. 걸개그림이라는 게 과격할 수밖에 없는 거거든. 표현을 크게 하고 감정을 격하게 만들기 위한 그림들. 지금 봐도 아휴, 저런 그림을 나도 한때 열심히 그렸었구나 …. 그런데 열심히 그린 그런 걸개그림, 그런 거에 비하면 나는 걸개그림으로서 그런 것도 제대로 못 갖추고 후배들 흉내 비슷한 거 낸 거 같아. 전시에 같이

나가야 하니까. 그랬던 것들이 남아있지.

신 혹시 언제부터 약간 자유로워졌다고 느끼셨는지요?

김 '미비연'으로 미술 비평들도 다양해졌잖아. 아마 97년도
전시회에서부터지. 그때서부터 틀에서 벗어나 새로운 시도를 해야
되겠다 하고 생각했지. 그랬는데 결과적으로는 실패한 느낌이 많이
들고. 틀에서 벗어났는데, 나 혼자 인위적으로 말야. 실망을 좀
했지. 그리고 조직적인 민미협 활동이나 민예총 활동도 그 전시회
전후로 아주 접었어. 그때 마침 심광현, 도정일 선생과 함께 문화연대
만들었어. 시민들의 문화적인 힘이 마련되어야지만 내가 창작을 잘할
수 있을 것이다 생각했지.

신 오랜 시간 감사드립니다. 귀중한 시간이었습니다.

일러두기

· 인터뷰와 각주의 내용은 대체로 1980년대와 90년대 중반을 기준으로 삼아 정리했다.

· 인터뷰에서 언급된 인물이나 사건은 이해를 돕기 위해 당시를 기준으로 각주 처리했다.

· 시간이 많이 경과해서 당시의 시간성에 대한 시차가 불분명한 경우나 사실성을 확인해야 하는 경우 인터뷰이의 발언을 사실성에 맞게 일부 수정했다.

· 인터뷰 내용을 보강하기 위해 당시 언론 기사를 전체 혹은 일부를 인용했다.

· 아카이브 자료는 1994년 이전의 것만 사용했다.

김인순은 1941년 서울에서 태어나 1963년 이화여자대학교 미술대학 생활미술과를 졸업했다. 대학 졸업 20년 뒤인 1984년에 첫 개인전을 열며 작가의 길에 들어섰다. 1985년 윤석남, 김진숙과 여성주의 그룹 '시월모임'을 결성했고, 민족미술인협의회 창립에 참여했다. '여성미술분과', '여성미술연구회', '그림패' 둥지에서 주도적으로 활동했고, 유홍준과 민미협 공동대표를 지냈다. 그의 삶과 예술은 '여성 인간 예술정신'이라는 세 개의 키워드에 의해 지속되고 있는데, 최근 그는 '태몽'을 주제로 한 작업을 선보이고 있다.

김종길은 1968년 전남 신안에서 태어났다. 목포 문화패 갯돌에서 활동했고, 서울시립대학교와 경희대학교, 국민대학교에서 조각과 예술경영, 미술이론을 수학했다. 큐레이터와 미술평론가로 활동하면서 이동석전시기획상, 자연미술연구상, 한국미술평론가협회 신인평론상, 월간미술대상 전시기획부문 장려상, 김복진미술이론상 등을 수상했다. 주요 전시 기획으로는 «2007경기아트프로젝트 경기 1번국도», «2008경기아트프로젝트 언니가 돌아왔다», «1970-80년대 한국의 역사적 개념미술: 팔방미인», «경기도의 힘» 등이 있고, 저서로 『포스트 민중미술 샤먼/리얼리즘』, 『100.art.kr』(공저) 등이 있다.

7.

김인순, 여성의 현실에 맞서다!

채록 일시
2015년 8월 30일 외 총 3회 진행

대담자
김종길

1. 문학을 통한 현실 인식과 첫 개인전

김종길(이하 '종') 선생님께서는 대학에서 생활미술 전공하셨죠?

김인순(이하 '인') 이화대학에서 우리 들어갔을 때 처음으로 생겼어요,
생활미술과라고. 그러니까 아마 그 전 일제 식민 시절에는 순수회화과
그런 것만 있었거든요. 이화여대에는 자수과, 회화과, 조각과가 있었어요.
그런데 전쟁이 끝나고 새로운 문물이 들어오면서 '아, 미술을 가지고
사회에 적응할 수 있는 과를 하는 게 대세다' 이런 교육관들이 유행이었던
것 같아요. 그래서 그때 생활미술과를 만들더라구. 그래서 생활미술과를
가게 되었어요.[1]

종 그럼 그곳에서 배운 건 어떤 것들이었어요?

인 선생님들이 안 계셨어요. 생활미술과를 정해는 놓았는데 선생님들이
없는 거야. 왜냐하면 생활미술이라는 걸 외국에서 배워온 선생님도 없고
그러니까, 회화를 전공한 조병덕 선생님이시라고, 유명한 분이에요.[2]

[1] 1945년 10월 경성여자전문학교에서 이화여자대학교으로 개편되면서 한림원(翰林院),
 예림원(藝林院), 행림원(杏林院)의 3원을 두었고, 예림원에 음악과와 미술과가
 있었다. 1946년 8월 종합대학으로 승격되었고 1947년 9월에 학부체제로 개편되면서
 미술학부(동양화과·서양화과·자수과·도안과)가 탄생했다. 1951년 12월 5개 대학 체제에 따라
 예술대학으로 개편되면서 미술과에 동양화, 서양화, 조각, 자수, 도안, 사진, 실내장식, 염색 전공으로
 확장되었고, 대학원에 회화과, 자수과가 설치되었다. 다시 1960년 2월 예술대학이 음악대학과
 미술대학으로 분리되었고, 이때 회화과, 생활미술과, 조각과, 자수과 등 4개 학과가 설치되었다.
 그러므로 김인순의 생활미술과 입학은 1960년 3월이고 1963년에 졸업했다.

[2] 조병덕(1916~2002). 서울에서 태어나 일본의 태평양미술학교를 졸업했고, 해방 이후 국전의
 심사위원을 역임했다. 6·25 전쟁 기간에는 종군화가단의 보도선전반에서 활동했으며 그 구성원은
 한홍택, 이완석, 김정환, 문선호, 조병덕 등이었다. 이후 국전 초대작가로 활동하면서 1965년 목우회
 회원이 되었고, 1977년부터는 한국신미술회 회원으로도 활동했으며, 이화여대 교수로 재직했다.
 한국신미술회는 1974년 2월 2일 창립된 단체로 한국사실화가회 회원들과 청파회 소장파 작가들을
 중심으로 한국적인 사실주의 확립과 새롭고 건전한 한국 미술 창조에 힘쓸 것을 공동 이념으로
 하고 있으나, 리얼리즘 미학은 아니다. 1974년 6월 8일부터 14일까지 한국문화예술진흥원
 미술회관에서 창립전을 가졌으며, 창립회원은 김서봉, 김숙진, 김영창, 김인승, 김창락, 김형구,
 김호걸, 나건파, 박득순, 박석환, 박영선, 박연도, 박영성, 박재호, 박희만, 손일봉, 양달석, 이동훈,

그분이 주임교수였어요. 그분이 회화과에 자리가 안 나니까, (웃음) 생활미술과로 오셨던 거죠. 도안, 그러니까 그때는 디자인이라고 안 하고 도안(圖案)이라고 말했어요. 첫 세대이기 때문에 도안 뭐 그런 식으로 해서 디자인적인 회화랄까, 지금 말하면 그림인데, 회화적인 명암을 하는 게 아니라 구성, 형태를 가지고 구성하는 것 있죠? 그런 걸 하면서 4년을 지냈어요. 그러니까 나는 미술대학엘 가서, 어쨌든 미술대학이 좋다고 가가지고 그러니까 뭐, 동양화과에도 가서 기웃거리고, 회화과에도 기웃거리고. (웃음) 그냥 여기저기 친구들하고 이래저래 4년을 놀았어요.

종　1984년 첫 개인전 하실 때는 이미 결혼하셨죠?[3] 그때 작품들은 그 이후의 작업들하고 좀 다른 작업들이었나요?

인　그게 아주 다르지도 않아요.

종　그럼 그때도 사회비판적인 문제의식을 가지고 계셨어요?

인　그렇죠. 그때 작품을 하나 보겠어요?

종　네, 제가 본 적이 없어서요.

인　미술평론가 김윤수 선생님이 서문을 써주셨어요.

종　김윤수 선생님께서요?

인　우리 아파트에 김윤수 선생님이 오셨더랬죠.

종　선생님, 언제부터 사회 현실에 대한 문제의식을 가졌던 거예요?

인　여기도 나와 있는데, 결혼하고 얼마 동안은 그림을 그리지 않았어요. 월급쟁이 돈 없는 남자를 만났기 때문에 돈도 좀 벌어야 했고, 또 나는 생활미술과를 나왔으니까 뭐 회화를 해야 된다는 그런 생각도 없었죠. 하지만 꿈은 늘 가지고 있었던 것 같아요. 그 무렵이었어요.

<div style="writing-mode: vertical">김인순, 여성의 현실에 맞서다!</div>

3　이병규, 이의주, 이종무, 이종우, 임직순, 장두건, 조병덕, 최쌍중 등이다.
첫 개인전은 «김인순»전으로 관훈갤러리에서 1984년에 열렸다. 이후 제2회 개인전은 Rosary College 초청전(시카고, 1985), 제3회 개인전은 «여성·인간·예술정신—김인순»전(서울 21세기 화랑, 1995), 제4회 개인전은 «여성미술—김인순 초청전»(전북여성단체연합, 전주, 1998), 제5회 개인전은 North Central College Art Department 초청전(시카고, 1998)으로 개최되었다. 여기에서는 2000년 이전 기록만 남긴다.

왜 실천문학(사)에서 나오는 문학잡지 있잖아요? 젊은 친구들이
만들었던 것. 그 문학잡지를 읽으면서 '문학에서는 이런 역사의식이
있는 작품들이 나오는데 왜 미술은 없을까.' 그때는 '현발'에 대해서도
몰랐으니까. 왜 미술은 그런 작품이 없을까, 그런 생각을 했었죠.
그러다가 집에서 혼자 그림을 그리기 시작했어요. 그런데 주제가 내
가족과 6·25 이야기더라고요. 그걸 가지고 첫 개인전을 한 거예요.

종 1980년대 초반이면 어쨌든 현발도 있었고 다른 미술 단체들도 있었을
 텐데 거기에 들어갈 생각은 안 하셨어요?

인 몰랐어요. 전혀 몰랐어. 김윤수 선생님을 알게 된 것도 그때
 《계간미술》에 쓴 평론을 보고 알았지.

종 제 기억에 「삶의 현실에 다가서는 새 구상」이라는 평론을 발표하셨던 것
 같아요, 1981년 여름호에.⁴

인 선생님께서는 일제 때, 그러니까 우리 근대 미술사가 시작된 일제
 때부터 왜 이런 그림을 그려야 하는가에 대해서 썼던 것 같아요. 그걸
 굉장히 감동 깊게 읽었어요.

종 대체로 민중미술 초기 선배님들을 보면 서로 소집단 활동을 통해
 교류하면서 사회적 의식을 공유했는데 선생님께서는 좀 달랐군요.

인 오히려 그런 의식은 문학을 통해서, 문학운동에서 배웠어요.

4 《계간미술》 여름 18호(1981)에 「새 具象畵 11인의 現場」이란 꼭지가 구성되었고 '젊은 具象畵家
 11人의 선정에 붙여'라는 부제를 달고 김윤수는 "삶의 眞實에 다가서거는 새具象"이라는 글을
 발표했다. 11인의 작가 선정 평론가는 임영방, 유준상, 김윤수, 원동석이었고, 작가는 김정헌,
 오해창, 이상국, 이청운, 노원희, 진경우, 임옥상, 민정기, 오윤, 여운, 권순철이었다. 민중미술
 초기 그룹 중 '현실과 발언'은 신구상주의, 신표현주의 계열로 분류된다. 《계간미술》이 기획한
 이 꼭지의 맥락도 그런 측면에서 읽을 필요가 있다. 관전 용어인 '구상'을 버리고 '새구상'이라고
 표현한 데에는, '특별기획' 취지 글에서 밝힌 것처럼(91쪽) "구상화라는 말은 특수한 역사적
 미술적 상화의 산물이다. 20세기라는 역사적 상황은 자연주의의 퇴장과 추상미술의 대두를
 가져오는 한편 다시 추상미술에 대한 반발로서 구체적 형상의 미술이 나타나게 하였는데, 이
 미술은 이미 지난날의 자연주의가 아니다. 즉 구상화는 단지 추상화에 대립하는 것만이 아니고
 자연주의·상징주의·표현주의 혹은 초현실주의 회화와도 대립하는 형태를 표방하는 미술이다. 이러한
 상황 속에서 최근 우리 화단도 구상화에 대한 인식이 점차적으로 새로워지고 있어 이에 조명을
 해본다." 이 취지 글에서 주목할 부분은 "구체적 형상의 미술"이라는 점이다.

종 그래서 «실천문학»을 언급하신 거군요.

인 1980년에 실천문학사에서 «실천문학»이란 잡지를 만들어 나왔거든요.
 지금도 있죠?[5]

종 네, 있어요. 지금은 소설가 김남일 선생이 출판사 대표로 있어요.[6]

인 문학을 잘 아네요? (웃음) 그걸 읽으면서 눈이 뜬 거죠. 제 가족사에
 대해서도 그렇고요. 큰 오빠가 6·25전쟁 1·4후퇴 때, 고등학교 2학년
 말에 군대에 끌려 나가서, 여기 남쪽 … 나가서 백마고지에서 한 달
 만에 돌아가셨어요. 그런 역사가 있고 그러니까, 그런 것을 첫 개인전
 때 내 나름대로 '한국사' 비슷한 그런 것을 그렸었죠. 지금 보면 참
 추상적이지만.

2. 시월모임 결성과 활동

종 개인전 끝나고 그 후에 윤석남 선생님과 김진숙 선생님을 만나신 거예요?
 '시월모임'이 1985년에 결성되었잖아요.[7] 어떻게 만나신 거예요?

인 그 당시 취미생활 그룹들이 더러 있었어요. 우리는 크로키를 같이
 했어요. 모델을 따로 쓸 수 없으니까 그렇게 했죠. 거기서 김종례 씨랑

5 실천문학은 1980년 3월에 탄생했다. 이하, 실천문학 소개 자료는 실천문학사
 누리집(www.silcheon.com)에서 인용한 것이다. '실천문학'이라는 이름 넉 자에는 출판사 설립
 당시의 출범정신과 당시 문학이 처했던 시대상황이 함께 농축되어 있다. 1980년 3월, 군사독재
 치하에서 대부분의 문예지가 강제 폐간·정간당하고 모든 문예활동이 봉쇄당했던 시기, 이문구, 고은,
 박태순, 송기원, 이시영 등을 주축으로 진리와 정의에 목말라 한 많은 양심적 문인, 화가, 건축가,
 영화감독 등이 가난한 주머니를 털어 만든 것이 '실천문학'이다. 다시 말해, 어두운 시대 그 이름은
 자체로 진실을 가리는 모든 부당함에 굴종하지 않는 문학의 존엄을 상징하는 것과도 같았다. 또한
 이 이름에는 문학에 있어서 '삶과 문학, 문학과 사회'의 통일을 추구했던 지향이 스며들어 있기도
 하다. 창립 초기의 일원이었던 박태순은 "'실천'이라는 것은 '순수/참여'가 문학 자체로 고립된 어떤
 것으로 사회와 분리시키고 도리어 삶과 분리를 시킨 점이 있었던 것을 이제 한계로 인식한 바탕에서
 나온 개념"이라고 말한 바 있다.
6 인터뷰를 진행했던 당시의 상황이다. 이후 실천문학사는 내홍을 겪고 집행부가 사퇴, 교체, 해체되는
 상황을 맞이했다.
7 한국 현대미술사의 첫 여성주의 그룹 '시월 모임'은 1985년 결성되었고 그해 10월 9일부터
 15일까지 관훈갤러리에서 제1회 «시월 모임»전을 개최했다.

윤석남 씨, 김진숙 씨를 만났어요. 아, 김진숙 씨는 나중에 윤석남 씨를 통해서 만났지. 그때 나도 개인전을 하고 윤석남 씨도 개인전을 했을 거야 아마. 그 시기에 말예요. 윤석남 씨도 나랑 비슷한 주제의 개인전을 했어요, 어머니를 그려서. 그러니까 그것도 가족사인 거지. 어쨌든 그때 강남에 있는, 공동 모델을 쓰는 크로키 화실을 다녔는데, 홍대 졸업생이 주축이 돼서 하는 모임이었어요. 윤석남 씨도 나가고 나도 그쪽으로 갔다가 만나게 됐죠. 김진숙 씨가 나중에 유학에서 돌아와 만났는데, 보니까 셋이서 뭐가 될 거 같더라구.

종 '시월모임' 결성하기 전에 서로 만나서 이런 모임을 만들자 뭐 그런 과정들이 있었어요?

인 그럼요. 그때는 이제, 처음에, 셋이서 가정주부들이니까, 가정의 가부장적인 데에 불만들을 굉장히 많이 가지고 있었죠. 어서, 이것을 어떻게 미술로 표현할 것인가, 그런 생각을 가득 가지고 있었어요. 가지고 있으면서, 처음엔 그런 것을 구체화시키지 못하고, 세 명이서 어쨌든 미술 판에 … 우린 중년 부인이지만, 게다가 전부 40대였고요, 중년 부인들이지만 뭔가 도전을 해보는 게 좋다고 생각해서 우린, 그동안 드로잉이라는 게 없었는데, 미술의 기본인 드로잉을 크게 해서 전시를 한 번 해보자! 그래가지고 관훈갤러리 전 층을 빌려서 1층, 2층, 3층 한 층씩을 맡아 전시를 했죠.

종 그 전시 도록을 보면 작품이 몇 장 안 실려 있는데다가 너무 얇아요. 사실 전 어떤 작품들이 더 있었는지 궁금했어요. 그게 늘 아쉬웠죠.

인 그때 그 드로잉 작품에 대해 김윤수 선생님이 글을 쓰셨어요. 첫 개인전이 끝난 다음이었고, 또 마침 김윤수 선생님이 해직 교수로 있었던 때여서 시간도 좀 있으시고 그러니까 세 명의 화실을 땀 뻘뻘 흘리시면서 돌아보시고 글을 쓰셨죠.

"시월 모임" 첫 전시회에 부쳐[8]

세 사람의 주부화가들이 '시월 모임'이라는 이름을 내걸고 그 첫 번째
전시회를 갖는다.

이 중 김진숙은 정식으로 그림공부를 하고 해외 유학도 한
여류화가이지만 김인순과 윤석남은 아마튜어로서 뒤늦게 그림을
시작한 분들이다.

두 사람은 그러나 젊은 날에 미처 하지 못한 것을 한꺼번에
보상받으려는 듯이 맹렬하게 그림을 그리고 한차례씩 개인전을
가졌는가 하면 해외에 갔다 오거나 갈 계획을 세움으로써 이제는
한갓된 호사취미 혹은 아마튜어에 머물고자 하지 않는다.

이 세 사람은 기성작가나 미술학도들에게서도 유례가 드물 만큼
열심히, 경쟁적으로 그림을 그리고 전시회장을 찾고 작품평을 하며
'그린다는 것'의 의미를 찾고 있다.

이들의 열의와 정신은 적어도 아마튜어리즘을 넘어서고 있는 듯이
보이며 더구나 그 극성스러움에 시달림을 받으면서 나는 문득
아마존의 여인들을 연상할 때가 있다.

이번 전시회만 해도 그렇다. 금년 봄부터 그들의 화실을 방문해달라는
부탁을 받고 언젠가 한번 가겠다는 약속을 하고서는 차일피일 시간을
끌다가 지난 팔월 늦더위가 기성을 부리던 어느 날 하는 수없이 약속을
떼우기 위해 세 사람의 화실을 방문한 바 있다. 그때 나는 당초의
기대와는 달리 적잖이 충격을 받았었다. 전지에 연필로 그린 수십 장의
드로잉, 수미터에 걸친 드로잉 작품들, 연필과 파스텔로 그린 수십 점의
그림들, 그것은 모두 무모하달 만큼 대담하게 그려진 그림들이었고
봄과 여름 내내, 가마솥과 같은 화실에서 그렸고 또 그리고 있는
중이었다. 이를 하나하나 보아가면서 나는 우선 그 엄청난 노동에
압도되고 말았다.

그것은 분명 노동이었고 화가는 경력이 아니라 노동 속에서, 노동의
즐거움과 고통을 통해 세계를 연다는 것을 실감할 수 있었다.

이들은 물론 '시월 모임'을 결성할 때부터 만만치 않은 야심을 가진

8 '시월 모임' 첫 전시회 평론이다. 교열 없이 원문 그대로 전체를 게재한다.

듯이 보인다. 첫 작품전을 '드로잉'으로 정하고 대작들을 그려 내보인 것도 소묘에 대한 흥미 이상의 도전적이고 과시적인 면을 드러내 준다.

세 사람은 수년전에 비해 큰 진전을 보이며 각기 다른 세계를 다져가고 있다. 김인순은 상황의 제시를 통해 역사적 삶의 의미를 캐며, 김진숙은 추상에서 구상화에로-종교적인 혹은 무속적인 관심에서 점차 민족적인 이미지를 추구하고, 윤석남은 민중적인 삶의 실체를 모색하고 있는 듯이 보인다.

하지만 아직은 결점도 드러내고 있는 바, 김인순은 의식의 과잉이, 윤석남은 민중성에의 갈등이, 김진숙은 기량에 비해 사고의 불철저함이 엿보인다.

이밖에도 기법이나 표현의 미숙함을 지적할 수 있겠으나 그런 것에 연연하지 않고 작업을 계속하기 때문에 이들의 그림은 대담 솔직하고 도전적이며 신선함을 지니고 있다.

중요한 것은 이들이 줄기차게 그리고 있다는 것, '그린다는 것'의 의미와 보람을 끊임없이 캐고 있다는 사실이다.

그러한 정신과 작업을 포기하지 않는 한 지금까지 보여준 진전에 다시 한걸음씩 보태가리라는 믿음은 나만이 아닐 것이다.

이들의 정신과 열의에 비해 이 몇줄의 글이 무슨 도움이 되겠는가. 나같이 일상사에 쫓기고 게으른 평론가에게 그것은 차라리 하나의 불안이고 채찍임을 덧붙이는 편이 나을게다.

金潤洙

종 도록 맨 뒤를 보면 세 분이 회의 하는 흑백사진 하나가 있는데 거긴 어디에요?

인 그건 «半에서 하나로»전이고, 김진숙 씨 화실이에요.[9]

9 여성주의 미술의 시원으로 기록되는 시월모임 두 번째 전시 «半에서 하나로»는 1986년에 그림마당 민에서 열렸다. 전시 기간은 10월 24일(금)에서 30일(목)까지였다. 시월모임 첫 전시 기사가 «매일경제신문»에 실렸다. 이하 기사 전문이다. "세 사람의 주부 화가들이 「시월모임」이라는 이름으로 첫 전시회를 열어 관심을 모은다. 9~15일 일주일간 관훈미술관에서 열리는 「시월모임」의 金仁順(김인순) 金鎭淑(김진숙), 尹錫男(윤석남) 3인 중 金鎭淑(김진숙)씨를 제외하고는 아마추어 화가로서 뒤늦게 그림을 시작했으나 이미 아마추어이기를 거부하는 진지한 작업으로 주목되고

종　아, 그럼 따로따로 화실을, 그러니까 다들 작업실을 가지고 계셨던
　　거군요?

인　셋 다 작업실을 가지고 있었어요. 내 작업실은, 내가 나중에 민중미술에
　　깊이 개입하면서 후배들이 같이 공동으로 쓰고 그랬어요. 걸개그림
　　그리느라고.

종　'시월'의 뜻은 뭐예요? 어떤 상징과 의미를 담고 있어요?

인　사실 별로 큰 의미는 없어요.

종　네? 그럼 시월에 우리 한 번 전시하자, 그런 거예요?

인　맞아요. 러시아의 10월 혁명 그런 것과는 별로 상관이 없어요.

종　제가 생각할 때는 워낙 볼셰비키 혁명의 상징이 크니까, 혹 그런 사회적
　　변혁을 염두에 두고 만드셨던 게 아닐까 했죠.

인　(웃음) 전혀 아니구요. 아마도 그런 생각은 꺼내지도 않았던 것 같아요.

종　그럼, 아주 자유로운 생각에서 지으셨던 거군요.

인　'시월'이라는 이름보다는 세 사람의 삶의 의미를 어떻게 담아낼
　　것인가가 더 중요했어요. 왜냐하면 당시 한국 미술판에 '여류작가'라는
　　게 한참 유행하던 시기였기 때문에 의식을 바꾸고 싶었거든요.

종　그때 기사들을 보면 '규수작가' 혹은 '규방작가'로도 썼더라구요.[10]

인　그게 화단의 분위기였어요. 그런 것에 대한 일종의 거부 반응이랄까,
　　거기서부터 시작을 했죠.

종　사실 미술사를 보면 창조성이니 예술성이니 하는 것들을 주로 남성성과
　　연결시켜서 해석하죠.

인　우리나라는 아주 심했죠.

있다. 미술평론가 金潤洙(김윤수)씨는 이들 세 여성작가가 한갓 호사취미 아닌 엄청난 노동속에서
그들의 세계를 열고 있음을 크게 평가하고 있다. 비록 극복되어야 할 결점들을 지니고는 있으나
대담·솔직하고 도전적이며 신선함으로 적잖은 충격을 던져주고 있는 이들 3인의 작가는 첫 전시회를
大型(대형) 드로잉만으로 여는 또 하나의 대담한 도전을 시도하고 있다"(1985년 10월 10일자).

10　당시 언론에서 윤석남을 소개할 때 '규수작가', '주부화가'라고 호칭하기도 했는데 딱히 윤석남의
　　경우만 그런 것이 아니라 대부분의 여성 화가를 지칭할 때는 그런 표현을 썼다.

　김인순, 여성의 현실에 맞서다!

종　여성을 일종의 하위주체, 좀 완전히 타자화된 상태에 놓아버렸는데, 사실 그런 사회적 인식을 깬다는 것이 굉장히 도전적인 일이었을 텐데요. 그런 맥락에서 보면 '시월'의 탄생이 한국 미술사에서 아주 중요하다는 생각이 많이 들어요. 그리고 저는 가끔 그 시절로 돌아가서 40대의 여성 작가들이 도대체 어떤 이야기를 하고 싶었던 것일까를 묻고 싶을 때가 많아요.

인　그땐 페미니즘이 뭔지도 몰랐어요. 유학생들이 아직 안 돌아왔을 때니까. (웃음) 분노만 우글우글 할 때였어요. 그러니까 여자 셋이 모였다, 40대 여자다, 또 미술판이 이렇게 웃기게 돌아간다, 그러니 우리가 한 번 그걸 깨트려보자, 그런 거지. 우린 운동도 몰랐어요.

종　선생님 말씀대로라면 전시가 굉장히 센세이셔널했을 것 같아요. 언론이나 또는 다른 동료 예술가들에게도 많이 회자가 되었을 것 같고요. 그때 상황을 좀 더 이야기해주세요.

인　그런데 사람들이, 그때도 뭐라 그럴까, 언론이, 잡지들이 그런 거에 관심을 갖지 않더라고요. 기자들이 혹시 관심을 가졌다고 해도 실리지 못하는 거죠. 그런 류를 싣고자 하는 잡지도 없었어요. 그래서 사실 잡지나 이런 데서 별로 주목을 받지 못했어요.

종　그래요? 저는 그 작품들을 지금 봐도 당시 사회에 엄청난 파장이 됐을 거라고 생각하는데.

인　맞아요. 어마어마했죠. 김윤수 선생님께서 세 화실을 돌아다니느라 땀을 뻘뻘 흘리셨는데, 그러면서 하시는 말씀이 "도대체 뭐하려고 이렇게 크게들 그려놨냐!"고 하셨거든요. (웃음)

종　전시를 크게 만들었다는 뜻이에요?

인　아니, 작품들을 말예요. 한 벽을 다 썼거든요. 특히 윤석남 씨.[11] (웃음)

[11]　인터뷰어 송준호, 인터뷰이 윤석남. "드로잉으로만 전시장을 채운 것도 파격이었죠"라는 질문에 "많은 양의 두루마리 종이를 주문해서 드로잉으로 넓은 작업실을 꽉 채웠어요. 그걸로 전시를 하니까 다들 놀랐죠. 드로잉이 단지 밑그림에 불과하다는 인식을 깨서 그 자체를 예술이 될 수 있다고 말하고 싶었어요"라고 말했다. 네이버 매거진캐스트 2013년 12월호, THE MUSICCAL, 미술가 윤석남. http://navercast.naver.com/magazine_contents.nhn?rid=1487&contents_id=44912.(2016.6.

종 선생님의 〈현모양처〉라든지 ….

인 그건 그 다음 회, '시월 모임' 2회 전시 출품작.

종 아, 맞다, 그건 2회 작품이죠.

인 2회 전시 제목이 '半에서 하나로'이었어요. 그게 페미니즘의 탄생이었죠.

종 그럼 시월 모임의 첫 전시는 2회 때의 의식보다는 초기적인 의식으로, 분노와 가부장적 사회와 한국 사회가 가지고 있는 남성성에 대한 문제의식을 던졌던 거군요.

인 던지려고 작품을 했다기보다는, 자기들 내면에서 자연스럽게 그런 게 나온 거죠.[12]

종 "나왔다"는 그 부분이 귀에 쏙 들어왔어요. 그리고 2회 전시가 «半에서 하나로», 여성은 남성의 반이 아니라 스스로 하나의 주체다, 그런 뜻이죠?

인 그거는 정확해요. (웃음)

종 전시를 위한 논의가 많이 있었어요, 세 분이서?

인 드로잉 전을 하고 나서 이제 ….

종 첫 전시는 드로잉으로만 했어요?

인 그래요. 드로잉만으로 했어요. 그 전시를 했더니 민중미술 쪽 작가들이 관심을 갖기 시작하더라고요. 그때는 민미협('민족미술협의회')이

12 20.현재)
«半에서 하나로»전에 대한 윤석남의 회고도 이와 비슷하다. 인터뷰어 송준호, 인터뷰이 윤석남. "«半에서 하나로»는 한국 최초의 페미니즘 전시회였습니다. 학습된 이론이 아니라 여성과 모성성에 대한 관심이 자연스레 이런 흐름을 이끈 것이 아닌가 싶습니다"라는 질문에 "첫 개인전 이후로 많은 사람들을 만났어요. 훗날 여성 작가 모임인 '시월'을 결성한 김인순, 김진숙도 이때 만났죠. 셋이 모여서 얘기를 나누다가 여성 문제가 나오게 된 거예요. 어머니라는 주제도 중요하지만, 저도 '내가 누구인가'에 대해 규명해보고 싶은 생각도 있었고. 이 땅에서 우리가 어떻게 살고 있는지 깊이 들여다보고자 했죠"라고 답했다. 네이버 매거진캐스트 2013년 12월호, THE MUSICCAL, 미술가 윤석남.
http://navercast.naver.com/magazine_contents.nhn?rid=1487&contents_id=44912.(2016.6.20.현재)

생기기 전이었어요.[13] 우리는 따로 그런 게 있는지도 몰랐어요. 그런데 어쨌든 그래서 두 번째 할 때는 우리가 좀 새로운 방법으로 해보자고 생각했어요. 전시장에서 하는 전시보다는, 우리가 직접 여성들을 찾아가자, 여자들이 너무 여자답게 산다는 게 있을 수도 없는 일이고, 그러니까 우리가 찾아가자 그랬죠. 그때 반포 쪽에 살았는데, 반포가 제일 증오의 대상이었어요. 강남 문화, 강남의 잘나가는 여자들이 사는 동네였으니까.[14]

종 또 여성을 상업화하는 그런 강남 문화도 있었을 테고요.

인 시집 잘 간 여자들이 사는 곳이니까, 그때는 뭐 다른 동네가 생기기 전에 이미 거기가 그렇게 돼서, 거기서 전시를 하자고 그랬어요. 아예 길에서 전시를 하자. 아예 그냥 바깥에서 전시를 하자, 그런 생각을 하면서 셋이서 준비를 했죠. 여성성에 대한 공부도 시작했어요. 공부를 하다 보니까 여성운동을 하는 이혜경 선생님도 찾게 되더군요. 우린 그때 정열이 많았어요. 그 선생님을 생전 알지도 못하는데 전화번호를 알아가지고 집까지 돌진해서 찾아갔어요. 여성들이 어떻게 평등해질 수 있는지 그런 이야기들을, 막 분노가 부글부글 끓어오르니까, 아마도 마음에 가득 찼던 걸 탁 건드린 것 같았어요. 그러니까 막 쏟아져 나왔던 거지.

종 1년 사이에 굉장히 많은 변화가 있었던 거군요.

13 민족미술협의회는 1985년 11월 서울의 여의도 여성백인회관에서 결성 및 창립되었다. 두 번째 '시월 모임' 전시도 1985년 10월이었으니 김인순의 기억이 맞다. 그런데 김인순은 두 번째 전시 후, 수유리 아카데미하우스에서 민미협 결성을 도모하는 회의에 참여했다.

14 이 부분에 대한 윤석남의 기억은 이렇다. 이진순의 "그런데 평범한 중산층으로 살던 40대 주부가 어떻게 민중미술에 관심을 가지게 되었죠? 그때 구반포 아파트에 사실 때죠?"라는 질문에 대한 답변이다. "맞아요. 구반포 중에서도 제일 럭셔리한 복층 아파트. 그러니까 이건 중산층에서도 약간 올라간 계급이죠. 근데 참 이상한 게 그때나 지금이나 난 재산에는 별로 관심이 없어요. 남편이 돈 벌어서 시어머니 모시고 좀 더 넓은 데로 가자 해서 따라간 것뿐이지. 거창하게 체제에 대한 저항 같은 걸 꿈꾼 건 아니지만, 어려서부터 '왜 부자는 잘살고 가난한 사람은 굶주릴까, 다 같이 골고루 잘사는 세상이 될 순 없을까' 하는 공상을 했어요. 아마 아버지 영향이 클 거예요. 반골 기질이 강한 분이었거든요." 인터뷰어 이진순, 인터뷰이 윤석남, 「핑크 소파를 박차고 나온 '우아한 미친년'」, 《한겨레신문》, 2015년 6월 19일자. 당시 김인순의 주소는 서울시 강남구 반포동 한신 3차 아파트 36동 901호였다.

인 그렇죠. 1년 사이에 공부를 하면서 작업들을 시작했으니까.[15]

종 그럼 작업들에 대한 공유나 대화들도 있었나요?

인 그럼요. 한 달 내지 두 달에 한 번씩 각자 작업실을 순회하면서 토론했죠. (웃음)

종 재밌었어요? 그때 그렇게 하셨던 것이?

인 그럼요!

종 열정이 넘쳤군요.

인 첫 개인전을 하고 시카고에 있는 어느 대학에서 전시하자고 연락이 왔어요. 그 대학에 어떤 흑인 조각가 선생님이 있었는데 그분이

15 윤석남도 비슷한 이야기를 한 적이 있다. "사실 여성주의가 뭔지도 잘 몰랐다가 80년대 중반에 '또 하나의 문화'(여성학 연구자, 예술가들의 모임) 사람들 만나서 페미니즘 공부 열심히 하기 시작했고요." 인터뷰어 이진순, 인터뷰이 윤석남, 「핑크 소파를 박차고 나온 '우아한 미친년'」, «한겨레신문», 2015년 6월 19일자.
«여성신문» 1989년 11월 10일자, '금주에 만난 사람' 꼭지에 「사회변혁의 힘이 아름다움—〈여성미술연구회〉 대표 김인순 씨」라는 인터뷰 기사에서 김인순은 «반에서 하나로»전과 여성미술이 시작된 과정에 대해 이렇게 이야기하고 있다. "«반에서 하나로»가 여성미술의 시작이었죠. 85년 조직된 민족미술협의회의 일원이었던 시월모임의 세 사람이 전시회를 기획하면서 40대 여성으로서 우리 자신의 고민을 담기로 했던 거예요. 그때는 여성으로서의 여러 가지 고민을 안은 채 여성학 관련 책들을 이것저것 막 읽던 때였어요. 그래서 그런지 개인적인 분노와 여성으로서의 자학적인 내용의 그림들이 많았죠. 예를 들면 학사모 쓴 여자가 벌거벗고 스포츠 신문 보는 남자의 발을 씻겨준다거나 하는 제 그림처럼 말이죠(웃음). 전시회를 통해서 많은 여성운동가들을 만나게 되고 그들로부터 중산층 작가의 개인적 분노의 한계에 머물고 있다는 충고를 받게 됐지요. 그때는 이미 이 땅의 대다수의 여성들은 다양한 모순 속에서 현실을 극복하고자 절실한 몸부림을 치고 있던 때였기 때문이죠. 그 후 민미협 내에 10여 명의 여성작가가 중심이 돼서 참다운 여성의 삶을 미술작업으로 이루기 위해 여성미술분과를 만들었습니다." 또 "예술은 고립된 개인의 작업이라는 인식이 팽배해 있는 데서 민중미술, 여성미술의 인식기반을 이루는 변혁적 관점을 받아들이기까지의 준비과정이 있었을텐데요"라는 질문에는 "나도 대학 시절 한때 미술은 순수해야 한다고 생각하고 고갱처럼 예술을 위해 가정을 버리고 남미로 떠나버리는 작가를 숭배한 적도 있었지요. 예술은 순수하고 위대하기 때문에 예술에 전념하려면 경제 기반이 있어야 한다고 생각하면서 열심히 살았어요. 그때 유행하는 말로 '여자가 그림 그릴려면 돈 많은 남자와 결혼하라'는 얘기가 있었을 만큼 그런 풍조가 지배적이었어요. 아이 둘을 낳고 기르는 동안 10년간의 공백기를 보내고 경제가 안정되자 가정 중심의 삶에 대한 한계를 느끼는 것과 함께 70년대 문학계에서 시작된 순수·참여 논쟁, 김지하 등 문인구속 사태에 큰 자극을 받았지요. 80년대 민족미술운동에 참여하면서 남성작가들과 같이 민족의 현실 문제를 관념적으로 작업하는 과정에서 여성작가로서 이 시대의 내가 해야 할 일은 무엇인가를 생각하게 되었죠. 민미협 내에 여성미술분과 정규모임에서 여성학 책과 미학 책을 탐독하고 토론하는 과정에서 사회과학적 체계를 접하게 됐고 87년 여성단체연합의 창립멤버로 가담하면서 여성운동단체의 역할과 변혁운동의 현장에 자연스럽게 관심을 갖게 되었습니다"라고 답했다.

나를 초대한 거야. 내 친구가 그분의 이웃이었는데 자랑삼아 내
전시 팜플릿을 보여주며 "내 친구, 이런 작품을 한다"고 말했다고
해요. 그래서 초대하게 된 거지. 그때는 미국 비자가 쉽게 나오지도
않을 때였어요. 그래서 나는 전시를 하는 게 좋은 건지 나쁜 건지도
모르겠어서 김윤수 선생님한테 물어봤지. "전시를 하자고 하는데
하러 가야 되나요? 아니면 안 해야 되나요?" 선생님께서는 초청을
받았으면 가야지, 그러시더라구. 사실 그때만 해도 한국은 제3세계고
거기는 제1세계 아녜요? 미국에 가면 돈도 쓰면 안 될 것 같고,
미국은 쳐부숴야 할 것 같고 …. 그때는 그랬던 시절이었어요. 그런데
선생님께서 순순히 가라고 하니까, 그래서 «半에서 하나로» 전시하기
8개월 전쯤 드로잉 작품을 둘둘 말아서 가지고 가서 전시를 했어요.
시카고에 있는 Rosary College라는 대학이었어요. 그 교수님이
아마도 흑인이었기 때문에 내 작품에 공감을 느꼈던 것 같아요.
외국인이 볼 때는 한국에 전쟁도 있었고 또 그런 내용이 있었기 때문에
좀 우울한 그림이었죠. 그래서 오프닝을 다른 방에서 해야 된다고
그러더군요. 마시고 먹는 것을 그림 앞에서 하면 안 된다고. (웃음)
전시를 두 달 가까이 했기 때문에 한 달 반 정도 거기 머무를 수 있었어요.
그 기간 동안에 뉴욕을 돌아봤어요. 처음으로 뉴욕의 소호를 가봤죠.
한 20일을 걷거나 버스를 타면서 돌아 다녔어요. 마침 윤석남 씨가 한
3년 있다가 돌아온 때여서 나한테 알려주더군요.[16] 가거든 무슨 잡지를
하나 사서 어디어디를 꼭 가보라고요. 거기 나온 대로 찾아가면 미술판을
제대로 볼 수 있다고 말예요. 그래서 소호를 비롯해 많은 전시장을
둘러봤어요. 눈이 번쩍 뜨이더군요. 그때의 그 경험이 «半에서 하나로»를
하게 만든 것 같아요. 발 씻는 그림이라든지. 그런 그림은 소호의
자유로움, 그런 분위기가 나에게 도움이 되었던 것 같아요.

16 윤석남은 1959년과 60년에 성균관대학교 영문과에서 수학했다. 그리고 1983년부터 84년까지
미국 뉴욕의 프랫 인스티튜트 그래픽 센터와 아트 스튜던트 리그에서 현대미술을 공부한 바
있다. 그의 첫 개인전은 1982년 문예진흥원 미술회관에서 «윤석남»전이었다. 그로부터 십 년 뒤,
금호미술관에서 두 번째 개인전 «어머니의 눈»(1993)을 개최했다.

Dear Kim, In Soon[17]

I was very impressed when I saw the brochure of your exhibition held this November in Seoul, and would be delighted if you might exhibit here at Rosary College. There is an opening for the month of November of this year.

The Art Department has an excellent gallery, which is 60'×50' and could comfortably house large paintings.

We would be happy to be responsible for the reception, the invitations and to stretch the canvases if you brought (and/or sent) them rolled.

We of course would br most happy if you could come to our campus for the show, but due to our limited budget could not afford to cover those expenses. However, if you could come, you are invited to live here on campus during your stay as our guest.

Your work shows great sensitivity, depth, insight, and a command of the technical aspects of painting.

My friend, Hong Ji, did me a great favor in sharing your work with me. Please advise me as to the possibilities of your having the show here, and it would help if this might be done in English. Thank you again.

17 김인순은 미국 일리노이주 시카고 Rosary College의 Geraldine McCullough 교수가 1985년 6월 13일에 보내온 영문 편지를 보관하고 있다. 원문을 게재한다. Geraldine McCullough 교수는 Rosary College의 Chairperson Art Department였다. 김인순의 첫 개인전은 1984년이었고 Rosary College에서의 초청 전시는 1985년 가을에 이뤄졌다. 영문 편지의 내용은 대강 다음과 같다. "김인순에게. 나는 서울에서 지난 11월에 개최한 당신의 전시회 팜플릿을 보고 아주 감동했습니다. 그래서 당신이 우리 로사리 대학에서도 전시를 할 수 있다면 참 좋겠다는 생각을 했습니다. 올해 11월에 전시를 오픈하는 것으로 말이죠. 우리 예술대학에는 편안하게 큰 그림을 수용할 수 있는 아주 좋은 갤러리가 있습니다. 저희가 리셉션을 맡겠습니다. 그저 당신은 작품을 말아서 가져오거나 혹은 보내셔도 됩니다. 물론 저는 당신이 전시를 위해 우리 대학에 올 수 있다면 가장 행복할 것입니다만, 한정된 예산 때문에 그 비용을 충당할 여유는 없습니다. 그렇다고 하더라도 당신이 올 수 있다면, 당신이 이곳에서 머무는 동안에는 우리 대학에서 편의를 제공하겠습니다. 당신의 작품 전시는 대단한 예술적 감성과 깊이, 통찰력, 그리고 회화의 기술적 측면에서 전체적인 조화를 보여줍니다. 제 친구인 지홍은 저에게 당신의 작품을 공유시키기 위해 큰 호의를 보여주었죠. 그리고 지홍은 당신이 이곳에서 전시를 가질 가능성에 대해서도 제게 조언했죠. 영어로 진행될 경우에도는 제가 도움이 될 수도 있을 것입니다."

김인순, 여성의 현실에 맞서다

종 의식이 확장할 수 있는 동기 부여가 됐군요.

인 그렇죠. 동기 부여도 됐지만 여성으로서의 의식이 확장이라기보다는
 아마 현대미술에 대한 수용이랄까. 내가 생각하는 것을 맘대로 그릴 수
 있다는 자신감 같은 거예요.

종 현대미술에 대한 여성으로서의 억눌린 창조성 같은.

인 그렇죠. 배워서는 될 수 없는 그런 것 말예요. 나중에 《牛에서 하나로》
 팜플릿을 그 흑인 교수에게 보냈더니 많이 달라졌다고 하더군요.

종 그분이 한국에 와 있었어요?

인 안 와 있었어요.

종 그럼 그 옆에 있었던 친구 교수분이 그 흑인 교수분한테 소개한 거예요?

인 교수는 아녜요. 그 친구는 백인 남편하고 사는 그냥 한국 친구예요.
 그러니까 내 친구하고 친구지. 옆집이니까.

종 흑인 교수가 옆집에 있었던 기군요.

인 흑인 여자 교수예요. 유명한 조각가이기도 하고요.

종 그분이 중요한 역할을 했네요. 거기서 전시를 할 수 있도록 해주고.

인 그래서 《牛에서 하나로》에 출품한 제 작품들이 뭔가 달라진 거예요.
 뉴욕의 현대미술에 대한 자유로운 공기가 내 안에서 좀 과감하게 뛰어
 넘을 수 있는 자유를 준 것 같아요.

종 실제로도 초기 작업하고 《牛에서 하나로》의 작품들은 많은 차이가
 나는 것 같아요. 그림의 스타일에서부터 주제의식까지 모두. 예를 들면
 〈색안경〉에 등장하는 호랑이 이미지 같은 게 아주 상징적이에요. 인터뷰
 하러 오면서도 살펴보았는데 확실히 변화의 폭이 아주 큰 것 같아요.
 해변에서 햇볕을 쬐는 여성들 위로 거대한 호랑이가 포효하고 있어요.
 여기서 호랑이의 상징성은 무엇인가요?

인 이씨 조선에서는 남자예요. 남성성이죠.

종 호랑이와 까치에서도 호랑이가 등장하면 남성이니까?

인 호랑이는 남자예요. 민화에서는 호랑이가 남자이기 때문에 호랑이
 그림을 집에다 갖다 놓는 거예요.

종 가부장적 상징물이군요.

인 맞아요. 거기다 쓴 게 바로 가부장적인 그 의미를 쓴 거죠.

종 처음 볼 때 호랑이가 굉장히 거대하게 느껴졌어요.

인 호랑이는 가부장제의 상징이니까요. 여성들은 호랑이 그림을 함부로
 보는 게 아니라고 하더군요.

종 사실 «牛에서 하나로»의 아주 대표적인 작품은 따로 있잖아요.
 가장 많이 연구되는 것이 ‹현모양처› 맞죠? 이 작품은 색도 독특한
 것 같아요. 마치 크로키 하듯 그려졌고요. 밀도 있게 들어가는 것이
 아니라 약간, 그렇지만 주제의식은 너무나 명료하고 말예요. 화면을
 다루는 방식에서도 굉장히 현대적인 미감을 보여주죠. 새로운
 형식미학이랄까. 그런 실험들도 저는 독특하게 보이더라고요.

인 그 작업이 처음으로 주목을 받았어요. 여성학 하는 교수들, 그러니까
 연세대의 조한혜정 씨라든지 여성학 하는 교수들이 그때 아주 깜짝
 놀라워했죠. 우리가 또 그것을 엽서로도 만들었거든요. 그래서 그 엽서
 그림을 가지고 미국 여성학 회의에 간다든지 할 때 그것을 가져가고
 그랬어요. 거기서도 다들 깜짝 놀랐다고 하더군요.

종 놀라 수밖에 없었을 것 같아요. 왜냐하면 사실은 다들 인식은 하고
 있지만 그것을 미학적으로 어떻게 보여줄 것이냐, 발 씻는 그림들을
 생각해보세요. 그런 것들을 문학에서는, 여성들의 문제의식을
 다루는 소설들에서조차도, 사실 표현의 방식이 너무나 은유적이거나
 상징적이어서 그 안에 갇히는 경우가 많고, 또 맥락이 너무
 중층적이어서 읽히기 어려운 지점들이 있는데, 사실 선생님 작품들은
 그 상징이나 은유가 없는 것도 아니면서, 그렇다고 읽히기 어려운
 것도 아닐 뿐더러 아주 단박에 읽히고 상징도 큰 작품들이라는 생각이
 들거든요.

인 에이, 그때는 재미로 했어요. (웃음) 정말 재미로. 그때는 미쳐

있었으니까 재미로 했죠. 지금 생각하면 말예요.

종 《半에서 하나로》라는 제목의 탄생 장면도 떠오르세요?

인 서로 회의를 했죠. 그게 그때 여성학이 새로 막 들어올 때인데 저희도 막 공부를 하면서 알게 됐어요. 중국에 '하늘의 절반'이라는 여성팀이 있었어요.[18]

종 '하늘의 절반'이요? 미술팀인가요?

인 미술팀은 아니고 여성운동 쪽일 거예요. 아마 중국의 여성운동 팀인지 아니면 그냥 여성들 팀인지는 모르겠는데 그게 여성학에서 등장을 하더라고요. 그래서 그걸 가지고 언뜻 이미지가 떠올라서 '반에서 하나로'를 제가 말했더니, 깜짝 놀래가지고 모두 그럼 그걸로 하자 그렇게 된 거지.

종 직감적으로 그것을 알았군요.

인 그렇죠. 하늘의 절반에서 이미지가 온 거죠.

종 그런 자료들은 어디서 보셨어요?

인 여성학 쪽에서 오는 자료들을 많이 읽었으니까. 여성학계의 세미나 자료집과 논문집도 보고 소식지도 봤어요. 여성학계와 우리도 몇 번 교류 기회를 가졌고요.

종 연구자들하고요?

인 연구자들이 와서 강의도 하고 ….

종 작업실에서요?

인 다른 작가들과도 같이 했어요. 사실 화가들이 그런 역사는 별로 없잖아요.

18 클로디 브로이엘 지음, 김주영 옮김, 「하늘의 절반: 중국의 혁명과 여성해방」, 동녘, 1985. 마오쩌둥은 혁명 초기에 "농민과 여성을 중심으로 공산혁명을 추진해야 한다. 여성이 하늘의 절반을 떠받치고 있다"고 하면서 '빤삐엔티엔'(半邊天, 여성은 반쪽의 하늘)을 정책적으로 추진했다. 그 결과 가족 내 여성들의 위상은 어느 정도 높아졌으나 정치적으로, 사회구조적으로는 여전히 '따난즈주의'(大男子主義, 남성우월주의)의 높은 벽을 넘지 못하고 있다.

종 그런 인문적 교류가 사실 많이 없어요.

인 그게 굉장히 중요한 건데.

종 저는 1980년대에서 소중하게 이어야 할 것 중 하나는, 물론 작품도
 있지만, 그런 일종의 학제간의 소통과 연구와 의식의 나눔 같은 거라고
 봐요. 지금은 그런 게 많이 없어져서 아쉬워요. 후배들이 선배들로부터
 그런 걸 배워야 할 필요가 있어요. 사실 인문학적인 인식이야말로 좋은
 작가로 성장하는 데 밑바탕이 되잖아요.

인 우리들이 사실은 다 그 강남 아파트에 사는 유한계급이었는데, 그
 사람들을 쳐부수려고 전시를 준비하고 있었으니까, 참. (웃음)

민미협, 여성미술, 그리고 «여성과 현실»전

종 그거 끝나고 바로 민미협에 들어가셨죠.

인 민미협이 발족을 했죠. 발족을 하니까 자연스럽게 그리로 합류가 됐죠.

종 1986년에 여성미술분과 만들면서 …. 그 자연스럽다는 건 지금에 와서
 자연스러운 건데, 세 분이 다 동의를 하셨어요?[19]

인 그야 물론이죠. 왜냐하면 준비를 할 때 수유리에서, 그 아카데미
 하우스에서 할 때, 원동석 선생님, 김윤수 선생님, 성완경 다 오니까, 한번
 오라고 그러니까, 전부 다 주르륵 또 갔지.[20]

종 회의할 때 또 가셨군요.

19 1987년 6월에 '여성미술연구회·둥지'가 결성되었다. 참여 작가는 김인순, 김진숙, 윤석남, 정정엽,
 문샘, 구선회, 김민희, 최경숙 등이다. 김인순은 1987년부터 90년까지 대표를 지냈다.
20 1985년의 수유리 모임을 말한다. 그해 7월 아랍미술관에서 «한국미술, 20대의 힘»전이 경찰에
 의해 전시가 봉쇄당하고 김준호, 장진영, 손기환, 장명규, 박불똥, 박영률, 박진화, 김우선 작가가
 연행되어 즉심에 회부되자 문영태, 홍성담, 최열, 라원식 등은 민중미술탄압대책위원회를
 구성하고 항의 농성에 들어갔다. 8월에 아카데미하우스에서 민족미술대토론회가 열리면서
 민족미술협의회창립준비위원회가 결성되었다. 이후 몇 차례의 소집단 연합 토론회를 거쳐 11월에
 민미협이 창립하게 되었다.

인 네. 사실 뭔지도 몰랐어요. 그쪽에 민미련('민족민중미술운동전국연합')이나 그런 파가 양쪽으로 있는지도 몰랐어요, 우리는.[21] 그러니까 미협 쪽은 우리가 들어갈 수도 없고, 우리를 반기는 쪽은 이쪽이니까 민족미술이 뭔지도 모르고 사실 들어갔죠. 민족미술이라는 게 다 몰랐지 뭐. 그때 누가 알겠어.

종 그때 태동하면서 사실 그렇게 형성된 거죠. 초기에는 다들 소집단 활동만 했지 민중미술을 이름 걸고 한 거는 아니잖아요. 생각해보면 민미협의 탄생과 더불어서 민족민중미술이 본격화되었다고 봐야 되겠죠.

인 그런데 사실 민미협이라는 데가 워낙 보수여서 이 여성운동을 받아들이지를 못해요.

종 네? 그때도 그랬어요?

인 그때뿐만이 아니라 나중에 우리가 «여성과 현실»전을 다섯 번 치르는 동안 아무도 안 왔어요. 아무도 관심을 안 가졌다고.[22]

21 민미련은 1988년 10월에 건준위가 결성되었다. 여기서 "그런 파가 양쪽으로 있는지도 몰랐"다고 말하는 것은 민미협 내부에 여러 갈래의 소집단들이 있었는데, 크게 보면 '현실과 발언'을 중심으로 하는 작가주의 계열의 신구상주의, 신표현주의 작가 집단과 '광주자유미술인협의회'와 '두렁'을 중심으로 하는 현장주의 계열의 리얼리즘 작가 집단이 있었던 것을 의미하며, 결국 1987년 6·10항쟁과 노동자대투쟁에도 불구하고 노태우 정권이 들어서자 현장주의 계열의 작가들은 보다 치열한 변혁적 리얼리즘을 주창했고, 급기야는 1988년에 민미련이 민미협에서 독립 조직으로 떨어져 나오는 상황이 초래된다.

22 제1회 «여성과 현실»전은 1987년 9월 그림마당 민에서 개최되었다. 참여 작가는 김인순, 김진숙, 윤석남, 정정엽, 최경숙, 구선회, 문샘, 김선희, 김종례였다. 서울, 부산, 전주, 공주, 청주를 순회했다. 경찰이 김인순 외 5인이 공동 제작한 ‹평등을 향하여›를 탈취했다가 반환했다. 제2회 «여성과 현실»전은 1988년 10월에 그림마당 민에서 열렸다. 참여 작가는 김인순, 김진숙, 윤석남, 김종례, 이정희, 조혜련, 박금숙, 유영희, 김영미, 김혜경, 권성숙, 고선아, 정정엽, 노윤경, 박선미, 최경숙, 구선회, 김용림, 권성주, 신가영 등이다. 제3회에서 5회까지 «여성과 현실»전은 매해 9월 개최됐고, 6회는 1992년 10월, 7회는 1993년 11월에 개최됐으며, 장소는 모두 그림마당 민이었다. 김인순이 이야기한 '다섯 번'의 기억은 «여성과 현실»전 창립부터 5회까지의 전시를 말하는 것으로 보인다. 참고로 "그림마당 민은 민족미술협의회 산하 기구이자 공간으로서 1986년 개관 기념전 «40대 22인»전(2.21~3.4)을 시작으로 초기에는 민중미술 진영 작가의 주요 전시 공간으로 자리했다. 후반에는 모든 작가에게 개방된 공간으로 대중과의 소통을 위한 노력을 기울였으나 재정난으로 인해 1994년 «지역미술의 현주소—지역청년미술의 동향과 전망 4부»전(3.8~3.24)을 끝으로 폐관했다. 당시 그림마당 민에서는 개인전, 단체전의 전시와 각 전시 주제에 맞는 강연, 토론, 세미나, 민속 공연예술 등이 다수 개최되었고, 생활미술 장터, 미술교육 행사 등과 함께 문화예술 공간의 역할을

종　민미협 내부에서도요?

인　그러니까 그냥, 나가면 싫으니까 하나의 단체로, 소그룹으로 있기만
　　바랐던 것 같아. 민중미술, 민족미술에서 도움도 안 되고, 그래서 거기
　　끼지도 못하고, 아무것도 (…). 그러다가 처음으로 날 끼우는 거예요.
　　박진화 세대에 와서 처음으로 끼게 된 거야.

종　민미협에서 말이죠, 여성미술분과로.

인　여성분과는 인정을 하는데 여성미술을 인정을 안 하는 거예요.
　　남녀평등이라는 문제를 민족미술에서 다루는 것을 두려워한다는
　　이야기이죠. 어떻게 다룰 것인지 혼란스러운 거야.

종　그런 일들이 있었군요. 그런데 왜 초대를 했을까요? 수유리에.

인　그건 여러 사람들, 동의하는 사람들은 다 오게 되어 있었어요. 하나의
　　새로운 미술이 탄생하는 거잖아요.

종　어쨌든 민미협에 들어가서 여성미술분과를 만드셨죠? 1986년 12월에.
　　그리고 그 이듬해 6월에 여성미술연구회를 결성했고, 9월에 «여성과
　　현실»전을 기획했잖아요. 그 전시에 1994년까지 기획하고 참여하고
　　그랬던 것 같아요. «여성과 현실»전은 또 어떻게 탄생하게 된 것인가요?
　　그 전 상황이라고 할까? «여성과 현실»전의 앞뒤 상황을 설명해주세요.
　　선생님께서 주도하셨나요?

인　우리가, 그러니까 그 전시 «半에서 하나로»전을 하니까, 여성학 쪽에서
　　관심을 가지고 오고, 또 그 많은 신문사들이 기사 거리가 없다가 이게
　　화제가 되어서 문화면에 앞다투어 다루는 거예요, 문화부 기자들이.
　　기사를 올렸다가 컷 당한 것들도 많았다고 해요. 어쨌든 관심을 가진

했다." 양정무 기획, «Retro—'86~'88 한국 다원주의 미술의 기원»전(2014.11.14.~2015.1.11.),
소마미술관 참조. 양정무는 소마미술관 개관 10주년을 맞아 일종의 전시의 역사를 아카이브전으로
기획했는데, 1987년 9월 그림마당 민에서 열린 «여성과 현실»전을 재현하는 전시를 보여주었다.
그는 "이번 전시에는 1986~1988년 사이 그림마당 민에서 열렸던 «반에서 하나로», «여성과
현실전—무엇을 보는가», «우리 봇물을 트자» 등 한국 여성미술의 역사적 작품과 민족미술협의회 내
여성미술연구회 자료가 전시된다. 전시 작품은 윤석남, 박영숙의 공동 작품 ‹자화상› 외 18여 점으로
당시 여성운동의 흔적을 보여주는 걸개그림과 사진, 판화, 혼합매체 등 다양한 매체의 작품들이
전시되어 한국 여성주의 미술이 탄생하는 순간을 다시 보여준다"고 적고 있다.

사람들이 아주 많았어요. 여자들이 여성의 평등을 위해서 이런 것을 전시하고 있다고 선전이 많이 되었어요. 그래서 아주 인사동에서 줄을 서서 관람객들이 들어 왔었어요, «牛에서 하나로» 개막하고 바로. 그리고 그때 이제 우리가 작가와의 대담 뭐 이런 식으로 잘난 척 하고. (웃음) 이효재 선생님 강의도 하고 그랬었는데,[23] 그때 강사로 있는 분 한 사람이 와서 그런 이야기를 하더라고요. 이렇게 소란스럽게 해서 자기가 왔는데, 와서 보니까 이게 여성의 현실이 아니라는 거지. 대한민국 여성의 현실은 이게 아니라는 거야. 이건 중년 부인들의 하찮은 넋두리 전시라는 거야. 지금 대다수의 여성들이 얼마나 저임금에 시달리면서 자기 남자 형제들을 위해서 돈을 벌고, 몇 푼을 버는지 아냐고 따지더군요. 그때는 남자 임금의 3분의 1도 안 될 때에요. 그리고 여성 농민들이 정말 뭐랄까, 수입 쌀, 미국 쌀 때문에 쌀도 심지 말라고 그럴 때였기 때문에 소를 몰고 나오고 그랬었거든요. 여성들의 입장이 무엇인지 진정으로 여성에 관심이 있다면 좀 생각을 해봐라 그러더라고요.

문화소식—「시월모임 2회전」

"외면할 수 없는 현실 그림으로"
외면할 수 없는 현실을 그림으로 그려보자며 여성문제를 주제로 그림 전시회를 준비하고 있는 세 사람이 있다.
「반에서 하나로」란 제목으로 시월모임 2회전을 갖는 김인순, 김진숙, 윤석남.
「이 전시회를 통해서 감히 어떻게 여성문제를 모두 말할 수 있겠어요? 다만 이런 모임을 계기로 자리를 같이하고 생각해보자는 것이죠.」
세 사람은 말한다.
「그림을 그린답시고 스스로들 깨쳐 있다고 생각했어요. 그러나 막상 붓을 잡고 보니 구체적인 여성문제는 많이 모르고 있더군요. 그래서

[23] 10월 25일 오후 5시에 전시장에서 당시 이화여대 사회학과 이효재 교수가 「여성과 사회의식」을 주제로 강연을 했다.

진정한 여성의 인간화 문제를 좀 더 깊이 생각해 보고 토론도 하고
공부도 했어요.」

이제 2회전 준비를 대충 마무리 짓고 보니, 여성문제의 현상만을
보여줄 뿐 방법을 제시해 줄 수 없었던 아쉬움은 남아 있다고. 이들의
그림은 내면에서 분출되는 아픔이 있고 힘이 있다. 전시회 제목
「반에서 하나로」는 반으로밖에 살지 못했던 여성들이 자기 확신과
주체성을 갖고 하나로 서 보자는 뜻에서부터 통일의 개념까지
포함하는 넓은 의미라고 한다.

「잘 팔리지도 않는 그림이에요. 그렇지만 이번 전시회에 많은 사람들이
관심을 가져주고 보아주었으면 합니다. 우리 그림을 전시하고 싶어
하는 사람이 있으면 언제 어디든지 말아들고 뛰어갈 생각입니다.」

10월 24일부터 30일까지 관훈동에 있는 「그림마당 민」에서 전시되며
여성문제, 풍자소리 한판(24일 오후 6시), 이효재 교수 「여성과
사회의식」, 강명순씨의 「그러면 누가 저희의 이웃입니까?」(25일 오후
5시), 「여성문제 어떻게 그릴 것인가」(29일 오후 5시) 등 강연회와
대담도 마련하고 있다.(《여성신문》, 1986년 10월 13일)[24]

젊은 女流화가 3人 의욕의 작품 선뵈[25]

"여성문제 主題 최초의 美術展"

우리나라 미술계에서는 처음으로 「여성문제」를 주제로 한 전시회가

24 프리뷰 기사다. 기사 원문을 그대로 싣는다.

25 전시 개막에 맞춰서 게재된 기사다. 《半에서 하나로》전이 한국 사회와 미술계에 끼친 영향은
엄청난 것이었다. 작가들이 생각했던 것과 달리 이 전시는 사회 전반에 걸쳐 여성 문제 담론을
촉발시켰다. 특히 대학의 학보사에도 실리는 등 여성학에 대한 논의가 확산되는 신호탄이 되었다.
한국교회여성연합회보에는 "여성의 왜곡된 모습을 고발하는 미술작품전—반에서 하나로"의
제목으로 실렸다. 이 기사는 "여성의 사회적·문화적 현실고발을 과감하게 화폭에 담은 전시회"라고
소개하면서 "《반에서 하나로》라는 제목 아래 여성해방운동을 지향하면서 마련된 이번 작품전에는
‹시월모임› 회원 김인순, 김진숙, 윤석남씨의 작품 30여점이 전시되었는데 이들은 ‹손이 열 개라도›와
같이 빈민층 여성에게 주어지는 과다역할을 지적하는 작품에서부터 성의 상품화를 고발하는
‹음모›, 학사모를 쓴 여성이 신문을 읽는 남편의 발을 닦고 있는 모습을 그린 ‹현모양처› 등 여성의
왜곡된 모습을 폭로하는 데 초점을 두고 있다는 특징"이라고 적고 있다. 그 외 기사가 실린 언론사
목록이다. 《동아일보》(1986.10.24.), 《매일경제신문》(1986.10.24.), 《조선일보》(1986.10.25.),
《중앙일보》(1987.3.2.), 《한성대학》(1986.10.30.), 《외대학보》(1987.3.10.).

열려 관심을 모으고 있다. 24~30일까지 그림마당 민(종로구
인사동)에서 열리고 있는 「이 사회에서의 여성문제」전. 젊은
여류화가 김인순·김진숙·윤석남씨의 의욕적인 작품전으로 오늘날
사회적·법적으로 정당한 대우를 받지 못하고 있는 여성들의 문제를
그림을 통해 다루었다는 점에서 주목된다.

오늘부터 그림마당 민에서
강연회 등 부대행사도 열어

세 여류화가가 주제로 삼은 「여성문제」는 그동안 여러 방면에서
거론되어온 테마. 세계인구의 절반을 차지하는 여자가, 사회에서
차지하는 역할은 어떤 것인가에 관해 여권 신장론자들은 물론이고
사회학이나 문학 등에 종사하는 사람들에 의해서도 여러 각도에서
다루어져 왔다. 또한 자신의 뚜렷한 의견은 갖고 있지 않아도
많은 사람들이 이 문제에 관심을 기울여온 것도 사실이다. 이제
「여성문제」는 화가들의 그림을 통해서도 다루어지는 셈이다.
여성문제는 너무 복잡·다양해서 섣불리 건드리기가 힘든 일이지만
우선 소박한대로 여성작가들에 의해 그림에 끌어들이고자 한 시도는
일단 긍정적인 것으로 평가된다.
그림을 통해 여성문제에 대한 근본적인 해답이나 해결을 얻어낸다는
것은 물론 불가능한 일이다. 그러나 다양한 개성을 지닌 여성작가들이
여성문제를 그림으로 말하고자하는 시도자체가 여성계는 물론
미술계를 위해 중요하다고 할 수 잇다. 따라서 이전시회는 부덕(婦德)
이라는 명목하에 무조건적인 희생과 순종을 강요당해온 여성들의
문제를 함께 생각해보고, 여성들이 스스로 삶의 주체가 되도록 으식의
자각을 촉구하기 위해 기획된 것이다.
이번 전시회에서는 자녀출산과 양육을 위한 여성의 삶이,
인간공동체의 존속과 유지를 위해 기본적이며 중대한 것임에도
불구하고 사회적으로 정당한 가치를 인정받지 못하고 있는 현실,
남자들에 의해 만들어진 세계에서 피동적으로 이끌려가는 여성의
삶, 여성에 대한 사회적 차별대우, 여성의 성의 상품화, 허위의식에
빠져있는 여서의 모습, 여성의 신데렐라 콤플렉스 등 여성들의 문제가

다각적으로 형상화 된 작품들이 전시되어 있다.

그림 통해 女權伸張 운동

윤석남 활력에 넘치는 삶을 묘사
김인순 性的 호기심 대상 형상화
김진숙 恨등 일반적인 문제 다뤄

세 작가 중 윤석남씨는 자신의 그림에서 주로 기층여성들의 활력에
찬 삶을 묘사하고 있다. 그의 그림에 나타나는 아낙네들은 자기네의
힘들고 고달픈 생활에도 불구하고, 찌들지 않게 꿋꿋하게 내일을
기다리며 살아가는 모습들이다.
김인순씨는 중산층 여성들의 삶을 소재로 삼는다. 남자들에게
일방적으로 눌려 지내거나, 남자들의 성적 호기심의 대상으로 마땅한
인간대접을 받지 못하는 여성상품을 보여주고 있다. 또한 그의 그림은
여성 특유의 사랑의 힘이 온갖 사회적 갈등을 포용할 수 있음을
시사하려 한다.
김진숙씨의 그림들은 일정 계층의 여성문제를 언급하기 보다는
여성일반의 문제 관심을 가진다. 여자들이 품게 되는 한(恨)이라든가,
남자를 앞에서 속수무책인 여성들의 모습을 그리고 있다.
이번 전시기간 중에는 강연회 등 부대행사도 마련된다. 24일 하오
6시에는 전시장에서 임진택씨(연출가) 의 「여성문제, 풍자적 소리
한판」이 벌어지고, 25일 하오 5시에는 이효재 교수(梨大 사회학과)의
「여성과 사회의식」, 강명순씨(빈민여성 저자)의 「그러면 누가
저희의 이웃입니까」를 주제로 한 강연회가 열린다. 29일에는
성완경(미술평론가) 이영희 교수(한양대 국제정치학)와 작가들이
참석한 가운데 「여성문제, 어떻게 그릴 것인가」에 대한 대담이
마련된다.(«일간스포츠», 1986년 10월 24일)

종 《半에서 하나로》전을 보러 온 분이 거기서 또 문제의식을
 발동시켰군요.

인 그때 저는 쇼크를 받았어요. 윤석남과 김진숙은 입장이 좀 달랐어요.
 예술을 생각하는 게 달랐죠. 그런데 저는 그때 굉장히 큰 쇼크를
 받았어요. 그때가 내 인생에서 가장 큰 변곡점인 것 같아요.
 내가 예술을 왜 해야 되느냐라는 입장을 정리한 시기가 바로 그
 시기였거든요. 처음에는 여성 문제를 다룬 게 아니었어요. 그
 선생님한테 이야기를 듣는 순간 알게 된 거죠.

종 그분이 누구세요?

인 그런데 그분도 많이 바뀌었더라고. (웃음) 그분은 그리고 유학을 갔어요.
 저는 그때부터 진짜, 중년 부인의 넋두리가 아닌 진짜 여성의 문제에
 대해 생각하기 시작했어요. 여성의 현실은 뭔가, 그리고 여성의 현실을
 극복하기 위해서는 구체적으로 어떻게 해야 되는가, 이런 것들을 찾기
 시작했죠. 그런 여성의 문제를 그림으로 그리려면 뭘 봐야 될 것 아니야.
 그런데 뭘 봤어야 말이죠. 구상을 하는데 아무것도 떠오르지 않아요.
 여성 노동자들이 무슨 옷을 입는지도 몰랐어요. 그때는 대학생들이
 학교 관두고서 불법으로 공장에 취업할 때 아니에요? 그게 이제 그
 사람들의 입장을 정확하게 알고, 그 사람들을 위해 일하려고 들어가는
 거거든. 그런데 나는 그림을 그려야 되는데 도대체 알 수가 없었어요.
 그때 마침 여성단체연합이 구성이 되더라고. 그래서 거기에 같이
 활동을 하게 되었죠.

종 '또 하나의 문화'가 있었죠.²⁶ '여성단체연합'이 맞나요? 이혜경 선생님이
 ….

26 여성운동의 산실이라고 할 수 있는 '또 하나의 문화'(이하 또문)는 1984년, 사회학, 여성학, 인류학을
 연구하던 소장 여성학자들 100여 명이 모이면서 태동했다. 획일주의, 권위주의를 거부하며,
 다양성을 인정하는 대안문화운동으로 여성운동을 부르짖었던 또문은 조형(이화여대 사회학),
 조한혜정(연세대 사회학), 조옥라(서강대 사회학), 장필화(이화여대 여성학) 등의 학자들이 주축이
 되었고, 뒤이어 조은(동국대 사회학), 김애실(외국어대 경제학), 박혜란(《여성신문》 편집위원),
 고정희(시인) 등이 합류하면서 여성주의의 꽃을 피웠다. 정지연, "또 하나의 문화—여성의 목소리로
 말하라", 「스트리트H」, 2013년 5월호 참조.

인 이혜경 선생님은 여성신문사 하시는 분이고, 지금 말하는 건 한명숙 ….

종 네에, 무슨 말씀인지 알겠어요.

인 광화문에 이우정 선생이라고 그분이 여성운동 할 때인데, 그때 거기에 같이 공부 삼아서 들락날락한 거죠.[27] 진짜 그 사람들이 투쟁하는 데를 가보고 싶었어요. 그런데 내 나이가 40대인데 너무 많잖아. 가기가 어렵잖아요. 창피를 무릅쓰고 몇 번 쫓아가서 확인을 했어요. 그래야 그림을 그릴 수 있으니까. 그래서 몇 번을 정말 부끄럽고, 혹시 전경들한테 잡혀갈까봐, 이러면서 현장을 여러 번 다녀보고 그랬죠. 오직 그림 그리고 싶어서 그런 거예요.

종 어떻게 보면 《半에서 하나로》의 문제의식이 여성과 노동과 어떤 인권과 여러 가지 문제를 복합적으로 발전하게 만든 거군요. 단순히 페미니즘이 아니라 여성의 현실 문제로 들어가는.

인 페미니즘이 원래 그런 거예요. 그때는 페미니즘이라는 말이 없을 때고. 여성평등 그것만 가지고 나갈 때거든요. 나중에, 여성미술이란 말을 한참 쓴 후에 '페미니즘'이란 말을 김홍희 씨가 가지고 들어와서 자꾸 페미니즘이라고 얘기하더군요.[28] 한국 상황에서의 여성미술에 사실은

김인순, 여성의 현실에 맞서다!

27 이우정은 1923년 경기도 포천에서 태어났다. 한국 신소설의 개척자인 이해조의 손녀다. 1951년 조선신학원(한신대학교 전신) 학장 김재준의 권유로 캐나다로 유학해 캐나다 토론토의 엠마누엘 대학에서 신학을 공부했다. 1953년 한신대학교 교수로 부임해 문익환, 안병무, 함석헌, 이문영, 문동환 등 진보적 인사들과 교류했고 '새벽의 집'이라는 공동체 생활을 운영하기도 했다. 1970년 한신대 교수 전원이 박정희 정부의 독재에 항거하다 사직서를 내고 해직된 후 기독교장로회 여신도회에 참여하면서 사회 활동에 본격적으로 뛰어들었다. 이때 민중신학을 받아들이고 사회에서 소외된 이들을 찾아다니면서 신학의 새로운 방향을 깨치기 시작했다. 1974년 민청학련으로 곤욕을 치렀고, 1976년 3월 1일 명동성당에서의 민주구국선언문 때는 직접 선언문을 낭독했다. 그는 추상적인 '민중'이라는 말 대신 '밟힌 자'라는 체험적인 말을 쓰기 시작했고, 우리 사회 최대의 밟힌 자는 가난한 여성, 곧 여성 노동자라고 생각했다. 1986년 한국여성단체연합을 창설하고, '부천경찰서 성고문사건'을 파헤치는 등 여성 노동자를 위해 일했다. 1992년 제14대 국회에 전국구 의원이 된 후 1994년 국회 내 여성특별위원회를 조직해 위원장을 맡고 성폭력특별법 제정에 기여했다. 일생을 사회운동, 여성운동, 통일운동, 노동운동, 민주화운동에 헌신했고 2002년 작고했다. 한국학중앙연구원, 『한국민족문화대백과』 참조. 길근혜, "한국 노동운동의 대모 이우정", 《화광신문》(2014.6.7.), 693호 참조.

28 김홍희는 이화여대 불문과를 졸업하고 뉴욕 헌터 컬리지, 덴마크 코펜하겐 대학, 이화여대에서 미술사학과 대학원 과정을 마친 후, 몬트리올의 콩코디아 대학에서 미술사 석사학위를 취득했다. 1991년 귀국해 서울여대와 동국대학 등에 출강하면서 미술평론가로 국내 활동을 시작했다.

서양의 페미니즘을 그냥 갖다 얹히는 것은 무리가 있다고 봐요. 왜냐하면 한국에서 태어난 미술이기 때문에 그래요. 저는 그렇게 생각하면서 제 그림을 계속 그런 식으로 가지고 간 거죠. 페미니즘이 아니어도 좋다고 생각했어요.

종 사실 그런 맥락에서 보면 《牛에서 하나로》전의 세 분 선생님들은 그 이후에 각자 다른 행적이랄까, 조금씩 가는 길이 달라지기 시작하는군요.

인 그게 원칙 아닐까요, 작가들의.

종 선생님 같은 경우는 완전히 여성의 노동 현실 속으로 들어가고요.

인 왜냐하면, 여성이 진정으로 평등해지기 위해서는 … 그때는 한국이 정말 어려울 때 아니에요? 문화적인 평등이 아니라 사회에서 여자들이 정말 평등해져야 된다고 생각했어요. 같은 시간을 일하면 같이 임금을 받고 … 자본주의 사회에서 그게 이루어지지 않으면 백날 평등 외쳐봤자 소용없다는 것을 알았거든요. 사회구조가 변하지 않으면 평등해질 수 없다는 것. 그래서 그때는 저를 거의 함몰시키다시피 했죠.

종 그 시기를 보면 보여요. 속된 말로 '미쳐있었다'고 할까요. 그게 보이더라고요. 심지어 '우리만 할 게 아니라 이 문제의식을 가진 모든

페미니즘에 관한 초기 논고로 「한국 여성주의 미술의 방향모색을 위한 페미니즘 연구」(《미술세계》, 1993년 9월), 「미술사와 여성 미술」(《미술평단》, 1999년 겨울호)가 있다. 1992년에 첫 저서로 『백남준과 그의 예술』을 디자인하우스에서 펴냈고, 1993년에는 『플럭서스: 플럭서스의 영혼』을 편저로 펴냈다. 그는 1994년에 한국미술관에서 《여성, 그 다름과 힘》전(3.26~4.25)을 기획했는데, 이 전시는 《여성과 현실》전을 잇는 새로운 여성주의 전시로 기록된다. 이 전시를 통해 김홍희는 한국 페미니즘 담론의 기획자이자 평론가로서의 위치를 자리매김한다. 참여 작가는 김명희, 김수자, 김원숙, 김정하, 류준화, 박영숙, 서숙진, 안필연, 양주혜, 엄정순, 오경화, 유연희, 윤석남, 이불, 조경숙, 최선희, 하민수, 홍미선, 홍윤아 등이다. 참여 작가에서 볼 수 있듯이 이 전시는 그동안 여성미술연구회가 주도해온 '여성과 현실'의 문제와는 다소 결이 다른 관점을 노정하고 있다. 《牛에서 하나로》전과 《여성, 그 다름의 힘》전 사이에는 9년여의 시차가 존재하지만, 김인순의 기억 속에서는 여성미술과 페미니즘 담론이 충돌하거나 길항하면서, 시차의 간격을 넓히지 못하고 중첩되는 현상이 인터뷰하는 과정에서 발견되었다. 《여성, 그 다름과 힘》전의 리스트에서 김인순은 발견할 수 없다. 김인순의 작업이 1990년대 초중반에는 페미니즘의 관점보다는 폭넓게 여성운동의 맥락에서 여성노동미술을 펼쳤던 것을 상기해볼 필요가 있다. 김홍희가 주도했던 페미니즘 미술의 경향에서 김인순의 미학은 완전히 다른 맥락일지 모른다.

여성 예술가는 다 참여할 수 있다'는 문제의식도 보여요.

인 남자들까지도 이것을 생각하지 않으면 이 나라가 안 된다는 것을 ….

종 굉장히 많이 참여했던 시기도 있죠? 1988년도인가 89년도에.

인 《여성과 현실》전, 이 전시를 하면서, 우리가 '미협(한국미술협회)에 있는 모든 여성 작가들에게 공문을 보내보자, 그래서 공문을 보내서 이런 뜻에 동조하는 사람은 누구든 자유롭게 참여하도록 하자' 했는데, 처음에는 굉장히 많이 참여했었어요. 이후에 그 사람들이 다 떨어져 나갔지만.

종 그 긴 시간 동안, 거의 8년 가까이 진행된 전시였는데, 그 사이에 사실 굉장히 많은 변화들이 있었잖아요. 매해마다 주제를 새로 잡아야 했을 테고. 그런데 그 주축 멤버들이 누구였어요? 선생님을 비롯해서 말예요. 《여성과 현실》전 기획을 잡았던 ….

인 정정엽하고 정정엽 세대들이에요. 그 세대들 다 후배들이죠. 우리 세대는 다 빠지고 그 세대로 물려줬죠.

기획연재—전환기의 여성문화운동/미술[29]

꽃이 아닌 일하는 여성모습 화폭에
여성미술연구회 등 농민·노동자들과 공동작업도 활발

그 역사는 짧지만 여성문화운동에서 최근 두드러진 활동을 보이고 있는 분야 중 하나가 미술이다. '여성미술운동'이라 이름 지워지는 일련의 움직임과 그 작품들은 꽃을 배경으로 앉아 있는 우아한 미인이나 들에서 나물캐는 행복한 소녀들을 화폭에 담지 않는다. 우리 시대 삶의 현장에서 일하는 여성들-여성 노동자와 농민들, 매춘 여성들과 그들의 여성으로서 겪는 불평등한 현실을 그린다.

[29] 이 기획연재 기사에는 김인순, 김진숙, 윤석남과 함께 정정엽의 사진이 실려 있다.

이같은 그림들이 처음 대중에게 선보인 것은 86년 ‹반에서 하나로› 전. 김인순, 김진숙, 윤석남 씨가 참여한 이 전시회는 가부장적 문화에 반기를 든 여성의 모습을 담아 당시로서는 센세이셔널한 반응을 일으켰다. 하지만 당시의 작품들은 작가 개인의 체험에 머물러 여서의 불평등이 사회구조의 잘못에서 비롯된다는 인식에 도달하지 못한 상태였다.

작가·자신의 계급적 한계에 대한 자성과 관객의 비판을 종합한 이들 여성미술가들은 공동작업과 공동연구의 필요성을 절감하며 86년 12월 민족미술협의회 내의 여성작가 10여 명이 여성미술분과를 탄생시킨다.

"80년대부터 미술가들 내부에서 미술의 사회적 역할에 대한 새로운 자각이 일기 시작했지요. 이에 뜻을 같이한 작가들의 모임이 민미협인데, 그때까지 민미협은 여성미술에 대한 인식을 가지지 못하고 민주화나 민족의 통일문제에 몰두해 있었죠. 그러다 몇몇 작가들이 여성이라는 스스로의 현실을 바라보기 시작했지요. 분단과 독재의 현대사에서 가장 힘든 길을 걸어온 여성들의 삶을 생각하게 된거죠."

여성미술분과 대표 김인순 씨의 설명이다. 그 같은 인식은 87년 9월에 열린 ‹여성과 현실-무엇을 보는가›란 제하의 전시회에서 구체적인 작품으로 드러나게 된다.

여성작가 40여명이 참여한 이 전시회에서는 가난한 여성들, 일하는 여성들이 부각되긴 했지만 여성문제를 구조적으로 파악하는데 까진 못미친 작품들도 있어 메시지가 통일적으로 전달되지 못했다는 반성을 하게 했다.

지난해 10월에 열린 두 번째 ‹여성과 현실전-여성예술 한자리›에서는 주제가 좀더 심화되고 그 표현방법도 다양해지며 특히 공동창작 된 걸개그림 같은 형식 계발에까지 이르게 된다. 20여명의 여성 작가들이 참여한 이 전시회의 그림들은 노동현장의 실상이 생생하게 전달되거나(그림패 둥지의 ‹멕스테크 민주노조›, 김인순의 ‹그린힐의 자매들› 등) 성의 상품화를 고발하며, 공해 속에 점차 죽어가고 있는 우리의 생명현실(그림패 둥지의 ‹숨쉬며 살고 싶다› 등) 등을 담아냈다. 특히 이 전시회는 미술 뿐 아니라 여성민우회와 민족문학작가회의

여성문학분과의 참여로 굿, 노래, 춤, 슬라이드 등 각 부문의
여성예술운동이 한자리에 모아지는 마당이 되기도 했다. 도 여성과
현실전은 서울에서 뿐 아니라 지방과 대학, 노동현장이나 강당
등에서도 순회 전시하면서 미술의 대중화를 모색했다.
여성미술운동에서 또 하나의 주요한 작업은 여성노동자·농민들의
삶의 현장에 뛰어들어 함께 작품을 만들고 전시하는 공동작업이다.
그 대표적인 예가 그림패 ‹둥지›와 여성 농민들이 토론을 통해 제작한
대형 걸개그림이다. 이는 세계교회협의회(NCC) 한국지부 여성대회에
걸었던 것으로 그림패 ‹둥지›와 여성농민, NCC 활동가들이 네 차례의
토론과 20일 이상의 작업을 통해 완성한 것이다.
최근 여성미술연구회는 만화로까지 그 영역을 넓혀 지난 3월 5일자로
‹여성만화신문›을 창간했다. 타블로이드 판형 8면으로 발행된 이
신문의 창간호는 한면짜리 만평 형식, 4단 만화, 단편 만화 등의 여러
가지 형식으로 매춘, 인신매매, 고부간의 갈등, 여성 노동자의 현실,
가사노동 등의 문제를 만화화 하여 여성대중들에게 접근하고 있다.
이같이 전개되어 온 여성미술운동은 화폭에 담는 여성의 모습을 통해
아름다움, 미의식에 대한 전반적인 문제제기를 함께 동시에 여성들이
겪고 있는 불평등의 구조를 폭로해내고 있다.
아직 메시지 전달 차원으로 그 표현방법이 거칠 다든가 예술적
완성도 등이 때로 문제되기도 하지만 주체적인 작가의식을 가진
여성미술인들의 노력은 여성미술의 완성을 향해 전진하고 있는
중이다. ‹이은희 기자›(«여성신문», 1988)

종　그 세대하고도 나이가 20~30년 차이가 나잖아요,

인　그럴 수밖에 없어요. 우리 세대가 바뀌기는 어렵죠. 그러니까 그 세대는
　　이미 민중미술까지는 아니더라도 그런 역사의식을 가진 작가들이,
　　그래도 굉장히, 민미협을 통해서 또는 바깥에서도 많이 생겼으니까.

운동으로서의 미술, 민중미술

종 그때의 작품들을 보면 개인의 창작에서부터 걸개그림 같은
공동 창작에 이르기까지, 사회 문제의식을 다룬다고는 하지만,
예술가로서는 사실 자신이 창작의, 어떤, 자신의 창작 세계를
확장시키는 방법이 아니라 사회와 예술의 관계 안에 예술을
투영시키는 것이었잖아요. 민중미술에서 가장 사회운동적 성격이
강한 시기는 1980년대 후반에서 1990년대 초반이었고, 그럴 때,
작가적으로 여러 가지 고민이 함께 동시에 발생했을 것 같은데, 그런
생각은 없으셨어요?

인 저는 그런 생각이 없었어요. 왜 없었냐면 제가 워낙 민화를
좋아했었거든요. 정식 데뷔하기 전에 민화를 수집한다거나 민화를
그려본다거나, 또 민화에 대해 공부하는 것을 좋아했어요. 이제
현실에 적응하면서 현실에 필요한 그림을 그려가야 하는데 바로
그것이 살아있는 민화라고 생각했어요. 민화라는 게 장식을 위한 것이
아니라 정말로 민중들에게, 삶과 연결된 그 무엇인가를 주는 것이라고
생각했어요, 진짜.

종 그야말로 민중미술이네요.

인 민중미술은 난 그래야 된다고 생각했어요. 그리고 그 그림은 나중에
어마어마하게 비싸게 팔릴 줄 알았어요. 세월이 지나면, 진짜로. 근데
이 사회가 보수에서 안 바뀌네요. 나는 그때 그런 자부심을 가지고
운동을 했어요.

종 그 가치가 시간이 지나면서 더 커질 것이라고 본 것이군요.

인 그럼요. 걸개를 함께 그리는 젊은 친구들한테도 이거는 2억 원짜리다,
(웃음) 몇 억 원짜리다, 그런 생각을 은연중에 우스갯소리처럼 말했어요.
저는 정말 그렇게 생각했었어요. 왜냐하면 우리나라 민화가 정말
우리 민중들의 삶의 화복(禍福), 이런 것을 주는 그림이잖아요.
그림에다 의지하고. 그리고 그 역할을 현실에서 할 수 있다는 게 정말
자랑스럽더라고, 나는. 화가가 해야 할 일은 바로 이런 일이다, 이게

나중에 유명해지고 안 해지고는 무슨 상관인가, 이것은 참이다, 그리고 거기서 얻은 느낌이 없는 작업은 민족미술이 아니라고 생각했어요. 새로운 민족미술은 현실에서의 감동, 그리고 자기가 생각하는 이상 사회를 향한 현실의 내용을 가지고 그려내는 것이라고 봐요. 그것 이상 좋은 작업은 나올 수가 없어요. 현실을 모르는데 어떻게 작품이 나올 수가 있어. 사진만 보고 하는 것도 아니고.

종　　현실 리얼리티가 굉장히 중요한 미의식으로 전환이 되는 거군요, 관념이 아니라.

인　　관념이 아니라 거기서 느낀 느낌. 그게 작업의 포인트라고 생각했어요. 여성 노동자들을 만나야 되고, 만나보고, 특히 애기 엄마들이 직장에 나가는, 공장에 나가는 엄마들을 만나보고 그려야 된다고 생각했어요.

종　　그 시기에 많은 사회적 사건들이 있었죠. 그래서 그런 사건들을 동료 후배들하고 같이 걸개그림도 그리시고, 그랬을 때 사건에 접근하는 방식하고 그것을 큰 공동 창작의 걸개그림으로 그릴 때의 형상성이라든지, 그런 작품이 어떻게 사회적으로 발언하고 메시지로 호소될 수 있는지, 이런 것들을 또한 많이 고민했을 것 같은데요. 당시에 많이 그려졌지만 선생님이 참여했던 그룹은 여성 작가들로 이뤄진 그룹이기 때문에.

인　　형식에 대해서는 늘 고민했죠. 고민을 하는데, 그때는 어쨌든, 지금 돌이켜 생각하면 축적된 기교 내지는 기능이 상당히 열악했어요. 우리나라가 구상화 역사가 취약하잖아요. 모델 하나 놓고 그대로 그리는 거 외에는 리얼리즘이 없었던 거죠. 동경에서 공부하고 온 사람들의 그림을 봐도 새로움이 없잖아요. 그런 것들이 축적되지 않아서 그런지 우리 그림도 지금 이렇게 지나고 보면 조금은 창피하기도 하고 그래요.

종　　김윤수 선생님이 «계간미술»에 썼던 제목이 「삶의 진실에 다가서는 새구상」이었죠. 강요배, 김정헌, 임옥상, 오윤 등 11명의 작가를 특집으로 다루면서 그 평론이 함께 실렸어요. 선생께서는 우리

신구상화 작품들을 프랑스의 1950년대 신구상화 회화를 빗대서 '이제 이것이야 말로 새로운 형상미술, 신구상 회화다' 이렇게 얘기하시죠. 1970년대까지는 구상이 재현밖에 없었고, 현실주의 미학으로서의 리얼리즘은 1980년대 이후라고 봐야겠죠.

인 모델을 앉혀 놓고 그린 것밖에 없죠. 더더군다나 자기 내면의 의식을 형상으로 보는 것은 없었잖아요. 미술의 역사라는 게 오래 축적돼야 좋은 작업이 나오기 마련인데, 그런 것을 생각하면 상당히 부끄러운 게 많아요.

이 女性의 89년_여성미술연구회 회장 金仁順 씨

"예술 통해 여성문제의 구조적 개선 실천"
그림·노래·소설·시·연극 등 예술의 각 장르를 여성해방의 시각으로 철저하게 재구성하는 여성예술운동이 2~3년 전부터 하나의 예술세력으로 또렷한 목소리를 키우고 있다.
민족미술협의회 산하 여성미술연구회는 86년 12월 창립되면서부터 억압받는 여성의 삶을 개인 혹은 공동작업에 의해 화폭에 담아온 여성예술운동의 선두주자.
그 여성미술연구회 회원들로 구성된 「그림패 둥지」가 지난 1월 서울미술관 문제작가전 출품작가 중 공동창작부문에선 최초로 88년도 예술적 활동이 뛰어난 팀으로 선정됐다.
『87년과 88년, 두 번의 「여성과 현실展」을 통해 보여줬던 일련의 작업들이 일단 주목할 만한 일로 인정받은 것 같아 기쁩니다. 그러나 지금까지는 그림의 내용이 작가의 소시민적 체험에 머무른 아쉬움이 있어요. 여성문제에 깊이 들어가면 갈수록 「개인」보다는 「구조」의 개선이 시급하다는 생각입니다.』
여성미술연구회 김인순 회장(48)은 예술이란 표현대신 「생활 속의 실천운동」이란 말로 그동안의 궤적을 설명한다.
1백호가 넘는 대형화폭에 여성노조원들의 투쟁상을 담은 『맥스테크

민주노조」, 갇힌 방의 불길 속에 여공들이 절규하는 ‹그린힐 화재에서 21명의 딸들이 죽어가다› 등 최근작들이 보여주듯 이들의 관심은 현재 노동현장의 여성문제에 집중되어 있다.**30**

그러나 이른바 민중미술을 바라보는 일부의 시각이 그렇듯 「예술성의 결여」「선동적인 포스터」라는 지적이 있는 것도 사실.

『그건 우리가 받아온 예술교육이 예술지상주의나 유미주의에 치우쳐졌기 때문이 아닐까요? 일제치하에서 신음하면서도 온실속의 여인만 그렸던 예술가의 허위의식은 이제 깨어져야 합니다.』

건강한 여성들의 삶속에서 더 오랜 시간을 함께 부대끼지 못하는 것이 한계일 뿐 예술성과 현장성의 갈등 같은 건 전혀 느끼지 않는다는 그는 진정한 예술성이란 건강한 정신의 표출에서 비롯된다고 굳게 믿고 있다.

현재 24명의 회원을 갖고 있는 여성미술연구회에 몸담고자 하는 여성미술인이 늘고 있는 것, 그림의 소재가 되는 현장여성들과의 친화가 점점 돈독해지는 것이 김 회장의 큰 기쁨.

올 9월께 제3회 「여성과 현실展」을 좀 더 발전된 형태로 개최하는 것이외에 구체적인 실천작업의 하나로 여성운동현장에서 필요한 교육용 그림슬라이드를 제작하겠다고 89년의 포부를 밝힌다.

이여화대 미대 출신으로 「완전히 의식되지는 않는」 남편과의 사이에 2녀가 있다.(«중앙경제신문», 1989.2.2)

30 1990년 2월 9일 '한겨레 그림판'에서 ‹그린힐 화재에 22명의 딸들이 죽다›(1988, 천 위에 아크릴, 김인순)를 소개했는데, 내용은 작가가 발언하는 형식이다. 그 내용은 이렇다. "1988년 3월 그린힐 봉제공장에 불이 나 기숙사에서 잠자고 있던 28명 중 22명의 여성노동자가 숨졌다. 우리를 분노케 하는 건 화재 당시 공장입구의 철제셔터가 내려져 있었고 비상구는 자물쇠로 밖에서 잠겨 있었다는 사실이다. 결국 높이 2m의 세면장 창으로 5명만 겨우 빠져나와 목숨을 건졌고 13명은 서로 부둥켜 안은 채 유독가스에 질식해 숨져갔다. 그들을 죽인 건 인간의 목숨을 옷 몇 벌만도 못하게 여겨 비상구를 잠가놓은 기업가와 그런 근로조건을 못 본 체한 당국의 직무유기와, 이런 현실에 분노하지 않았던 우리 모두인 것이다. 그들의 영혼이 승화해 노동자를 지키는 하늘이 돼주길 빌면서 그림을 완성했다."

半에서 하나로
시월모임 2회전 (김인순, 김진숙, 윤석남)

초대일시 : 1986.10.24(금) 오후 5시
전시일시 : 1986.10.24(금)~ 30(목)
전시장소 : 그 림 마 당 · 민

(위) 1986년 전시 «반에서 하나로»를 준비하면서. (왼쪽부터) 김인순, 김진숙, 윤석남
(아래) 도록 「반에서 하나로」, 1986

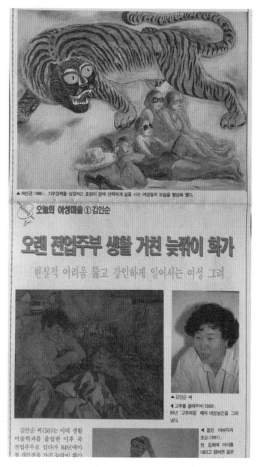

(위) **여성미술연구회 관련 언론 보도, 1988**
(아래) **김인순 관련 언론 보도**

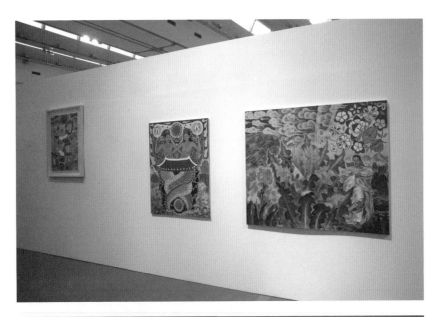

(위) 전시 중인 ‹태몽› 연작, 2008
(아래) «여성과 현실»전 아카이브 자료전, 경기도미술관, 2008

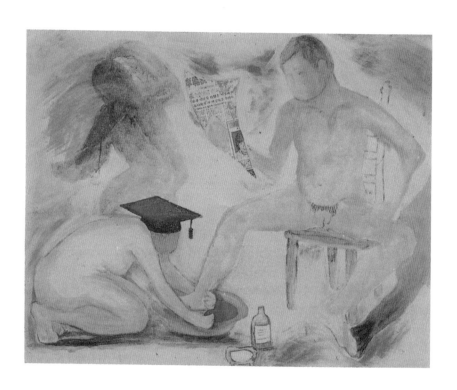

현모양처, 천 위에 아크릴과 종이, 91×110cm, 1986

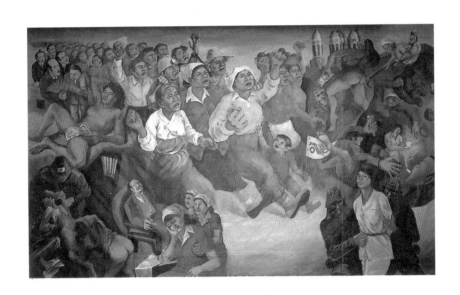

그림패 둥지, **평등을 향하여**, 250×400cm, 김인순, 김종례, 구선희, 최경숙, 김영미 공동 제작, 1987

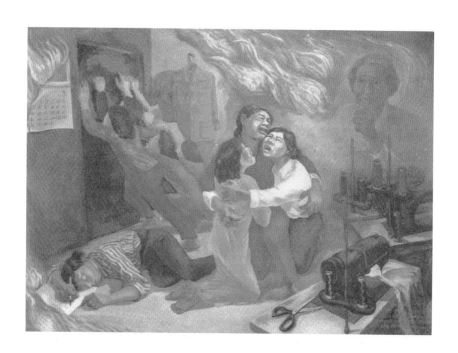

그린힐 화재에서, 스물두 명의 딸들이 죽다, 천 위에 아크릴, 150×190cm, 1988

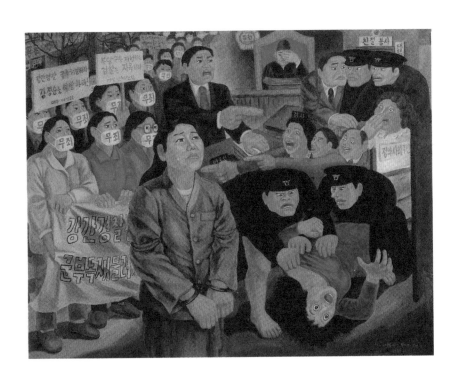

파출소에서 일어난 강간, 천 위에 아크릴, 136×170cm, 1989

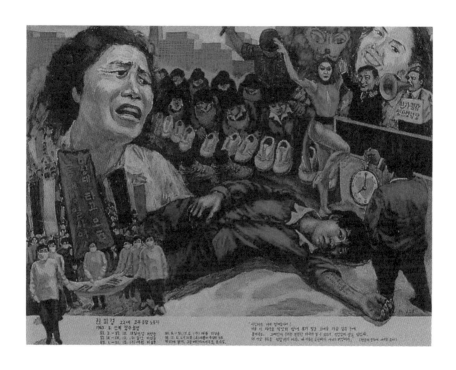

내 이름은 미경이, 천 위에 아크릴, 91×116.8cm, 1992

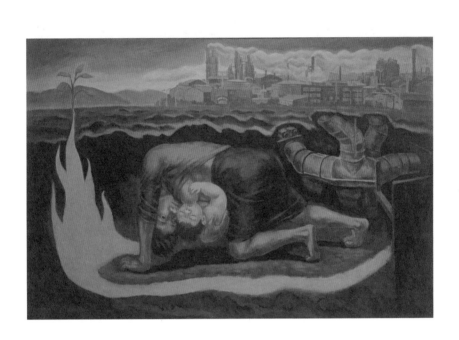

엄마의 대지, 캔버스에 아크릴, 120×180cm, 1994

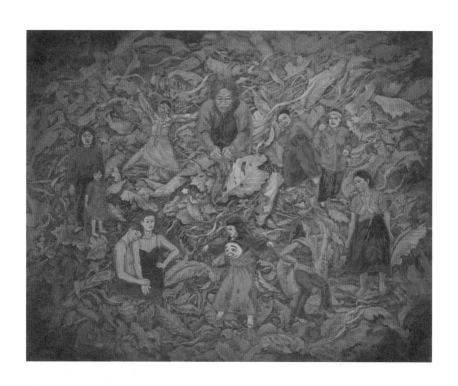

땅에는 천의 여성이, 캔버스에 아크릴, 200×250cm, 2004

363

긴 이야기, 캔버스에 아크릴, 130×163cm, 2005

태몽09-4, 캔버스에 아크릴, 130×162cm, 2009

민미협 대표 시절

종 그런 와중에 유홍준 선생님하고 민미협 공동 대표도 하셨죠?[31] 사실 공동 대표제가 처음이자 마지막 아니었나요? 또 남성과 여성 이렇게 두 분이 공동 대표를 한 건 유래가 없잖아요. 그때 여성미술 쪽에서 대표로 나서야 한다는 흐름이 있었나요?

인 아녜요. 없었어요. 민미협에서 그냥 끌어다 놓은 거지. 유홍준 씨가 현실적으로 그때 민미협에 나올 수 없는 상황이었어요. 이름만 걸어놓은 대표였죠. 그때 대학에 있었던가? 어쨌든 아주 바빴어요, 그이가.[32]

종 영남대학교?

인 영남대학교는 아니었던 것 같아요. 유홍준 씨가 그때 어느 대학이었나 모르겠네요. 어쨌든 대학인지 뭔지 하여튼 아주 바빴어요. 그래서 민미협에 거의 못 나왔죠. 그런데 바로 그때 민미협은 한창 운동에 빠져 있을 때였어요.

종 1991년이죠.

인 1991년. 유홍준 씨하고 할 때, 그러네. 첫 번째 할 때. 내가 두 번 했으니까. 그리고 또 현실에서의 참여운동은 대표가 해야 될 게 아주 많아요. 그래서 많은 일들을 해야 했어요.

인터뷰—민미협 대 대표 유홍준·김인순 씨

31 김인순은 1990년부터 93년까지 민족미술협의회 공동 대표를 맡아서 활동했고, 93년부터 95년까지는 민족예술인총연합 이사를 지냈다. 1997년부터 99년까지 여성단체연합 문화위원으로 활동했으며, 그 뒤로는 (사)여성문화예술기획 이사, (사)여성노동자협의회 이사로도 활동한 바 있다.

32 유홍준은 1949년 서울에서 태어나 1967년에 서울대 미학과에 입학했다. 학부 시절 학생운동에 참여해 무기정학을 당했고 1980년이 되어서야 서울대를 졸업했다. 1981년 «동아일보» 신춘문예에서 미술평론으로 등단했다. 1985년 민미협 결성에 참여했고, 1988년에 성균관대학교 대학원에 입학한 뒤 1998년에 예술철학 박사학위를 받았다. 1993년 「나의 문화유산 답사기」를 펴내 스테디셀러가 되어 대중에게 전통 문화 유산의 가치를 재인식시키는 계기를 마련했다. 1991년에 영남대 회화과 교수가 되었고, 2002년에 명지대 미술사학과 교수가 되었다. 2004년에 문화재청장에 임명되었고 2008년 숭례문 방화 사건으로 사퇴했다.

"일하는 이가 누리는 미술에 앞장을"
'환상의 콤비' ...회원 결집에 자신
순회 노동미술전등 현장활동 힘쓸터

"민미협의 대표를 맡는 것이 영광이고 기쁨일 수 있으나 먼저 큰
중압감이 느껴진다. 특히 이제는 민족미술진영의 역량이 예전과는
달리 엄청나게 커졌으므로 그만큼 좋은 성과를 올려야 한다는
부담감이 있다."
"생산주체가 향유주체가 되도록, 민중에게 사랑과 힘을 주고 그들과
함께 하는 미술을 열심히 만들어 나가겠다."
새 민미협 대표로 선출된 유홍준(42)·김인순(51)씨는 민미협을 더 이상
권익옹호에 치중한 협회 차원의 단체가 아니라 민족·민중운동의 과제를
더 철저히 실천하는 작가동맹으로 발전시켜 나가겠다고 다짐한다.
민미협은 지난해 활발한 활동을 벌임과 동시에 비약적 성장을 한
것으로 자체평가하고 있다. 1억원에 가까운 예산을 집행, 조직사업의
내실화를 꾀했을 뿐 아니라 전노협·전교조 등 운동단체를 위한
다양한 지원사업을 벌였다. 예술의 내용적 측면에서도 이념적
편향성·경직성과 문화주의적 절충성을 모두 극복해냈다는 안팎의
호의적 평가를 받았다. 따라서 민미협으로서는 올 한해를 지난해의
성과를 바탕으로 한 '대약진의 해'로 만들자는 의욕을 안 가질 수 없다.
이번 임원 개선에도 그런 민미협 회원들의 의지가 반영되었다는 평가다.
"김 대표와 나는 '환상의 콤비'라고 할 수 있다. 내가 남자-
평론가-전시장미술의 궤도를 갖고 있다면 김 대표는 여자-작가-
노동·현장미술의 궤도를 갖고 있다. 다양해진 민미협 안의 목소리를
폭넓게 수렴, 집약하는데 장점을 보일 것이다."
단독대표제였던 지난 회기와는 달리 이번에 자신과 김씨가
공동대표로 선출된 데 대한 유씨의 해석이다.
두 사람은 앞으로 분과 및 소집단·기초창작단위에 대한 재정적 지원을
포함한 각종 지원책 마련, 민족미술학교·청년작가전 등의 행사를 통한
회원 확대에 신경을 쏟겠다고 말한다.
현장미술활동과 관련, 김씨는 "사실 민중미술이 최근 전시장 활동에서
많은 성과를 보이고 있으나 노동자·농민 등 이 땅의 진정한 민중은

화랑을 찾아갈 시간이 없다. 슬라이드 등 민중에게 직접 찾아갈
수 있는 매체를 개발하고 전국 순회의 노동미술전을 개최하는 등
실천활동 또한 강화하겠다"고 강조한다.

두 사람은 특히 90년대 국내 화단에서 민중미술의 위치가 70·80년대
문단에서 민족문학이 차지하던 위치에 버금갈 것으로 본다며 올해
안에 지금까지의 민중미술의 성과를 책이나 전시형태로 정리해
보겠다고 밝힌다. ⟨이주헌 기자⟩(《한겨레신문》, 1991.1.22)

종 대표로서 그때 선생님께서 민미협, 여성이 또 이런 조직의 대표가
 되는 것도 사실 저는 중요한 전환점이라고 생각해요. 지나고 나서
 선생님께서는 어떠셨는지 모르겠지만, 후배들이 봤을 때는 여성이 그런
 조직의 대표가 되었다는 것이 큰 사건이잖아요.

인 글쎄요. 저는 전혀 그런 생각을 못 했네요. 그 후에 어떤 후배들이
 활동하고 있어요?

종 그 이후에 구본주 형의 형수인 전미영 씨가 한 3~4년 전에 민미협
 사무총장을 했어요. 두 번인가 했던 것 같아요. 그것도 거의
 떠밀리다시피. 아무도 안 하려고 하고 안 뛰고 현장에 안 나오니까
 그런 거죠. 또 그 후에는 지역에서 다 법인화를 하면서 지역 민미협으로
 가져간 것 같아요.

인 저는 민미협에 대한 사명감은 있었어요. 민미협에서 여성미술을
 알아주건 안 알아주건 상관없이. 여성미술을 안 알아주는 거에
 대해서는 뭐라 이야기할 수가 없죠. 민미협의 전반적인 조류가
 그랬으니까. 뭐 이렇다 저렇다 말할 수는 없는데 … 민미협에 대한
 책임감은 있었어요. 그러니까 두 번씩이나 대표를 하죠. 어쩔 수 없이
 떠밀렸지만.

종 1990년대 상황이 1980년대와 전혀 다른 상황으로 전개되면서
 민미협의 활동이나, 또 미술운동의 활동들도 거의 1994년의 《민중미술
 15년》전을 기점으로 전환기를 맞이했던 것 같아요. 그게 아마도 이제

여성미술운동이나 민중미술운동이나 사실 같은 궤도를 달려왔기 때문에 그때 마침 전시도 끝나고 ….

인 «여성과 현실»전을 끝낸 거는요, 왜 끝냈냐면 어떤 미술운동이든 간에 본래 취지에서 변화되었을 때 그걸 끌고 갈 필요가 없기에 서로 합의를 한 거예요. 본래 취지는 여성의 불평등에 대한 저항이랄까 폭로랄까, 그런 게 중심이었는데, 그 다음으로 페미니즘이 들어오면서 여성성 이런 쪽으로 넘어간 거죠.

종 제가 아까 이야기했던 것도 그 문제거든요. 여성미술이 가지고 있는 층위가 굉장히 다양한 문제의식을 가지고 있는데, 페미니즘이라는 말은 약간 여성성의 문제를 뭔가 축소시켜버리는 느낌이 있는 것 같아요. 물론 페미니즘의 영역도 그 내부에서는 아주 넓겠지만요. 그래서 사실 선생님이 했던 것하고 다른 것 같아요, 그 페미니즘이라는 용어가.

인 그게 잡지에서 그렇게 만들어버렸다고 봐요. 그러니까 여성미술을 하던 사람들은 지금도 다 하고 있는데, 하고 있고, 사실은 처음부터도 여성성이라는 게 뭔지 모르고 그냥 여자이기 때문에 약간의 분노는 있으니까 접근을 했던 것은 분명하고요. 대개 모더니즘과 새로운, 유학에서 돌아온 사람들은 국제적인 페미니즘이라는 것만 공부해서 돌아오더라고요. 저는 어떻게 보면 토속적인 여성미술이랄까 그렇게 말할 수 있다고 보고, 페미니즘은 거의가 서양의 유행을 받아들이는. 특히 미국을 중심으로 한 리버럴 페미니즘이랄까, 그걸 주로 많이 받아들인 것 같아요.

김인순, 여성의 현실에 맞서다!

아틀리에를 찾아서—민미협 노동미술위원장 김인순 씨

"여성 옥죄는 현실 붓으로 고발한다"
김인순(50)은 여성미술가다. 그 말은 단지 여자미술가라는 뜻이 아니다.

그에게 있어서 미술이란 "불평등한 사회구조로 인해 억눌린 대다수 여성의 현실을 사실적인 시각언어로 형상화해내고, 그 현실을 바로잡는 행위"이다. 그런 이해의 바탕 위에서 그는 자신을 여성해방, 곧 인간해방을 위해 매일매일을 싸워나가는 '여성미술가'로 자임한다. 그가 처음 제작한 여성미술작품은 86년 '반에서 하나로'전에 내걸었던 ‹현모양처›. 학사모를 쓴 벌거벗은 여성이 역시 벌거벗은 채 스포츠신문을 보며 거만하게 앉아 있는 남성의 발을 씻어주는 장면을 그린 것이다.

"이 전시를 준비하면서 나의 가슴은 마치 거대한 용광로 속에서 끓어오르던 뜨거운 쇳물이 마침내 하나의 분출구를 찾아 터져 나오는 듯한 그런 숨 막히는 열기로 가득했습니다."

63년 이화여대 생활미술과를 졸업하고 2년 뒤 결혼, 두 딸을 얻어 가사에 정신을 빼앗기면서도 제도권 미술계로의 '금의환향'을 꿈꾸던 김인순.

그런 그가 '반에서 하나로'전을 계기로 중산층 주부의 모든 안락함을 버리고 여성해방미술의 길로 접어든 것은, 어쩌면 그 자신이 이 땅의 여성·주부라는 사실 외에 다른 특별한 동기가 필요 없는 것이었는지도 모른다.

그가 그림을 다시 시작한 지 10년 만인 85년 민족미술협의회(민미협) 창립 때 그는 발기인으로 참여했다. 86년 12월부터 민미협 산하 여성미술연구회 일을 맡아본 그는 87년부터 지난해까지 그 회원들과 함께 3차례의 '여성과 현실'전을 열었다.

뜻이 맞는 여성미술인들과 그림패 '둥지'를 조직, 노동쟁의 현장에 필요한 걸개그림 등을 공동 제작하기도 했다.

그림패 둥지가 만든 대형그림으로는 여성민우회 창립대회에 걸린 ‹평등을 향하여›(87년), 한국기독교교회협의회 주최로 열린 농총여성대회 걸개그림(87년), 맥스테크 여성노동자 위장폐업 철폐투쟁 승리기원 그림(88년), 인천 노동자회 창립대회 및 여성노동자 대동제를 위한 그림(89년), 피코 여성노동자 투쟁 연작(89년) 등이 있다. 그림패 둥지의 작품들은 그동안 여성미술의 시각에서 그때그때의 사회적 문제점을 순발력 있게 짚었다는 평가를 받고 있다. 그러나 다른 초창기의 민중미술작품들과 마찬가지로 설익은 화면구성

및 기법, 과장된 형식 등으로 비판의 대상이 되기도 했다.

"고참병사가 없을 땐 신참병사라도 전선에 나가 싸워야지요. 총을 잘 쏘느니, 못 쏘느니 탓할 겨를이 없는 겁니다. 시간이 지나다 보면 신참병사도 곧 고참병사가 되게 마련이니까요."

지난 2월 그는 민미협 산하 기구로 새로 발족한 노동미술위원회 위원장을 맡아 여성미술연구회 일을 그만두었다. 그러나 그가 여성미술연구회 시절 온 힘을 기울였던 사업인 '여성의 역사' 그림 슬라이드 제작이 최근 끝나 그동안의 땀 흘린 보람을 느끼고 있다. 특히 여성노동자들로부터 좋은 여성학 교재로 호평을 받고 있는 이 그림슬라이드는 총 97장으로 원시공동체에서 자본주의사회에 이르기까지 성차별이 어떻게 강화되어 왔나를 일목요연하게 정리해 보여주고 있다.

그는 '여성의 역사' 경험을 토대로 노동미술위원회에서도 현재의 노동자들이 왜 노동운동가로 바뀔 수밖에 없는가를 내용으로 하는 60매 연작 그림슬라이드를 공동 제작할 예정이다.

"우리 문화공간은 지나치게 자본주의적입니다. 일하는 사람들은 전시장을 찾기 어렵지요. 볼만한 것도 없고요. 그런 점에 착안한 것이 그림슬라이드입니다. 일하는 사람들을 그림이 직접 찾아 나선 것이지요."

노동미술위원회에 소속된 화가는 모두 16명. 그중 14명이 여자다. 김인순은 이들을 위해 서울 관악구 봉천동에 있는 15평짜리 자기 작업실을 개방하고 있다. 여성미술연구회 시절 공동창작을 위해 작업실을 개방했던 것이 지금가지 그대로 이어진 것.

사실 이곳은 여러 작가가 사용하다 보니 주인의 개성을 찾기 어려운 곳으로 변했다. 번듯한 액자에 끼워진 그림은 없고 그동안 제작해 온 각종 포스터들만이 벽에 다닥다닥 붙어 있을 뿐이다.

미대를 졸업한 지 얼마 안 된 젊은 작가들이 분주히 드나드는 문에 붙어있는, 처음이자 마지막인 그의 84년 개인전 포스터만이 소리 없이 김인순의 존재를 알릴뿐이다.

그는 요즈음 얼마 전 미술대학을 졸업한 맏딸과 공동작업을 하게 돼 무엇보다도 가슴 뿌듯하다.

87년 말 이한열 열사 추모 그림을 제작했다는 이유로 영장이 떨어져

이집 저집 숨어 다니던 시절, 남편과 두 딸이 겪은 마음고생을 잊지
못하는 그는 그래도 자신의 딸이 한사람의 동지로 자란 것을 내심
대견스럽게 여기고 있다. ‹이주헌 기자›(«한겨레신문», 1990.5.16)

1990년대 중반 이후, 생명의 뿌리

종 선생님 작품에 ‹분단 풍경›이라는 작품이 하나 있더라고요. 분단에 대한
 고민도 선생님께서 하셨는데 본격화하진 않았던 같고요. 또 하나는
 나무 밑에, 밑동에 자궁이 있는 것처럼 이런 작업들이 있는 것은 한국적
 샤머니즘이랄까, 신화적 모티프라고 할까, 그런 것들이 물론 지금
 ‘태몽’ 작업도 있지만 선생님 작품에는 서구식 서양화가 들어오면서
 우리가 어느 순간 상실해버렸던 미적 무의식이라고 할 만한 요소들이
 있는 것 같아요. 그런 상징들이 계속 작품 속에 어떤 방식으로든
 들어오더라고요. 예를 들면 아까 이야기한 나무를 보는 관점이라든가,
 또는 나중에 ‘뿌리’ 작업으로 연결이 되잖아요.

인 맞아요. 그 ‘뿌리’ 작업들도 다 그 과정 속에 있어요.

종 그런 요소들이 어떻게 선생님 의식 속에 존재했는지 궁금해요. 그게
 민중미술계의 다른 선배 작가분들과 대별되는 지점이 아닐까 해요.
 그런 요소들, 약간 신화적이고 샤먼적 요소들이 작업 속에 은연중에
 깃들어져 있다는 거예요. 그런 게 어렸을 때부터, 그런 상황 속에서
 자란 건지 아니면 목적의식적으로 표현한 건지도 말씀해주세요.

인 그걸 정확히 목적의식이다, 또는 그렇게 자랐다고 말하기는 어려워요.

종 그렇다면 그게 선생님 몸속에, 무의식 속에 침윤되어 있었던 건가요?

인 제가 ‘뿌리’ 작업을 한참 했잖아요. 이유는, 처음 서울에 작업실이 있을
 때, ‘아, 여성의 몸이 식물로 치면 뿌리다. 왜냐하면 모든 것에 먹이를
 제공하는 그것은 여성으로부터 시작이 되는 거니까.’ 그런 생각을
 했어요. 그래서 그때는 뿌리에 자궁도 그리고 그랬죠. 그런데 그게
 상당히 남미 그림 같은 풍경에서도 영향 받은 것 같고, 너무 형식적인 것

372

같기도 하고 그러더군요. 여기로 이사 오고 나서부터 진짜 나무를 보기 시작하니까, 나무의 보이는 역사와 안 보이는 역사를 알게 되었어요. 안 보이는 역사가 바로 여성의 삶인 거예요, 허스토리(herstory)로서.

종 생명을 생산하는 어머니이거나, 그런 작업들이 사실 뿌리 작업하고 또 다르게, 여성의 노동 현실 문제라든지 하는 것들하고도 연관되는 것 같아요, 두 작업이.

인 그 작품들이 이번에 광주시립미술관에 소장되었어요.

종 좋은 소식이네요.

인 큰 작업이라 집에 놔두기도 뭐한데. (웃음)

종 이미지들의 모티프가 아까 이야기한 샤머니즘적이랄까, 사실 우리에게 있어서 동리 밖 나무나 이런 것들이 사실 신목의 형태를 가지고 있잖아요.

인 그렇죠. 하나의 역사라고 생각한 거죠. 나무를 역사로 본 거죠. 그래서 나무 밑을 보면 여성 노동자들이나 일반 아줌마들을 뿌리로 그렸는데 그게 생명을 끌어올려서 나무를 만들잖아요. 거기 두 작품 중 하나는 군사정권 때 악독한 사람들을 그렸고, 한 역사는 그걸 싸웠던 여성들의 얼굴을 그렸어요. 내가 1980년대에 같이 최루탄을 맞아가면서 운동 했던 사람들의 얼굴들이에요. 실제 인물들이죠.

종 위에 이런 형태는 어떤 이미지에서 가져왔어요?

인 그거 고구려 벽화예요.

종 이 작품들을 보면, 이런 의식들이 나중에 우리 역사 찾기에서 조금씩 등장하긴 하지만, 아주 구체적인 현실성과 고대 벽화의 신화성, 그리고 나무가 가지고 있는 샤먼적인 것이 만나서 어떤 하나를 이루는 이런 양상들이 흥미로워요. 이런 작품을 하고 있는 선생님의 의식의 층위에는 우리가 알지 못하는 심층 무의식이 있을 것 같아요. 그런 게 서구식 페미니즘만으로 단정할 수 없는 미학이 아닐까 해요. 왜 이토록 늦은 나이에 이런 상징에 접근하게 되었어요?

인 그건 하나의 우주에 대한 설정이니까 그래요. 우리나라의 역사와 우주, 해와 달, 남과 여 그런 것이죠. 나무도 하나의 역사잖아요.

종 복희와 여와가 떠오르네요. 동아시아의 창조 신화 말예요.

인 복희와 여와 생각은 전혀 안 했어요. 복희와 여와를 소재로 한 작품은 다른 데 있어요.

종 벌써 봤어요. (웃음) 〈태몽〉 작품은 《언니가 돌아왔다》전에 전시했잖아요. 저는 그 작품들을 보면서 여기에 어떤 원형이 있다는 생각이 들었어요. 왜냐하면 복희와 여와의 어떤 오래된 그림에는 아이가 있거든요, 둘 밑에. 둘이 창조니까 거기서 한 아이가 나와요, 생명이 탄생하는 거잖아요. 그런데 이 창조성이라고 하는 게 여성과 노동이라고 하는 이런 것들과 새롭게 만나서 창조되는구나 생각해요. 그래서 저는 이 작업들이 굉장히 좋더라고요. 이번에 소장됐다고 하니까 너무 좋네요. 이게 '여성과 현실'에서 넘어오는 과정에서 굉장히 중요한 전환기적인 작품이 아닐까 생각했어요. 제가 지난번에 와서 선생님 인터뷰할 때 "마르케스의 『백 년 동안의 고독』을 읽고 내가 확 깼다. 그리고 나는 이제부터 태몽을 그릴 것이다," 이렇게 얘기를 하셨기 때문에 그때 깼다기보다는 이미 잠재적으로 이런 작업들이 선생님 작품에 많이 있지 않았나 하는 생각도 들더라고요. 이게 우리 민중들에 스며들어 있는 미의식이 아닐까요? 혹시 〈분단 풍경〉이 실린 도록이 있어요?

인 어디 있을 텐데 …. 찾기가 힘들어.

종 제가 올해 분단과 냉전, 이런 주제를 가지고 신문에 연재를 하고 있는데요, 선생님의 이 작품만 별도로 소개를 하면 좋을 듯싶어서요.

인 찾을 수 있을지 모르겠네.

종 제가 여기 오기 전에 예술자료원의 'art500' 사이트를 들어가봤어요. 거기에 올라와 있는 작품들도 쭉 한 번 보고 여러 평론가분들이 쓴 글들도 읽어봤어요. 그리고 예전에 인터뷰 했던 것도 제가 기억을 하고 있기 때문에 읽어봤죠. 근데 이렇게 다시 인터뷰를 하다 보니까

‘내가 이 작업을 기억을 못 하고 있었네’ 그런 생각이 들더라고요. 초기 작품들에 대한 기억이 거의 지워져서 그런 것 같아요. 미술운동, 지금은 1980년대식 미술운동의 시대는 완전히 끝났다고 봐야 할 것 같아요. 사회 현실적 문제의식을 가진 미술운동은 끝났고 없는 것이죠. 그런데 과연 정말 끝난 것일까요? 시대를, 온몸으로 그 시대를 살았던 선배로서 과연 그런 미술운동이 지금 이 사회에 부재하다고 보시는지 궁금해요. 사실 저는 다른 맥락에서 항상 운동의 시대는 지속되어야 한다고 보는 입장이거든요. 그런데 평론가 혼자 그런 생각을 가지고 있다는 게 중요한 것은 아닌 것 같아요. 중요한 것은 예술가들이니까요.

인 저는 그 이야기하고 다른 이야기지만, 지금 세계화 시대라고 해서, 그 전에 우리가 민중미술 시작할 때만 해도 일제에서 교육받은 그림 그리다가, 또 불란서 유학 가서 느닷없이 추상미술 배워오고, 추상 같지도 않은 추상 가지고 뭐 어쩌고 했다가 돌아오는데, 진짜 우리 민족이 갖고 있는 우리 문화라는 것을 생각을 해봐야 되지 않은가, 이런 생각을 했었거든요. 늘 생각하는 게 그거예요. 그게 국제적으로 팔리든 안 팔리든 소중한 우리의 고유한 독특한 미감, 이거를 갈고 닦아서 만들어내면 보석이 있지 않을까 싶은 거예요. 미술운동도 저는 그런 의미에서 정말, 우리가 현재 대학에서 배우고 이런 거는 다 유럽을 중심으로 한 서양 미술을 발전시키는 거 아니겠어요? 그 다음은 미술 시장. 미술 시장에서 팔리는 것, 내용이야 어쨌든 상관없이 잘 팔리는 것, 그것을 또 중요하게 생각하는 지점으로 오고 있는 것 같은데, 저는, 우리가 정말 예술을 하는 사람들은, 우리 민족의 특수성과 우리 민족이 가지고 있는 예술이 분명이 있다고 보거든요. 빌려온 게 아니라, 이식한 게 아니라, 그걸 좀 잘 다독이면서 길러갔으면 좋겠는데, 지금의 민중미술은 경직이 되어버렸어요.

종 저는 그런 생각이 들어요. 드디어 백 년뭐냐 하면의 텀(term)을 거쳐서 우리가 그 의식에 다시 도달하고 있다고요. 뭐냐 하면 식민지와 미 군정기와 전쟁과 독재를 겪는 동안 사실은 억압된 집단적 국가주의와 이런 것들에 의해 개인들의 주체의식이 매몰되다 보니까, 개인의

자각이라고 할까, 이런 것들이 예술적으로 표현되고, 뭔가 좀 더 성숙한 새로운 근대성을 만들어내기까지 너무 오랜 시간이 걸린 게 아닐까, 그런 생각이 들어요. 식민지 상황에서는 국가의 독립이라고 하는 거대 담론 안에서 개인들은 늘 마치 전구에 가서 부딪혀서 자기를 소멸하듯이, 독립을 위해 많은 지사들이나 예술가들이 소멸했죠. 서구 사회가 성취할 수 있었던 것은 예술의 자율성을 개인들이 성취해나가는 과정에서 벌어졌던 거잖아요. 그런데 우리는 그렇게 하기는 너무나 큰 것들이 많았던 거죠. 국가가 독립을 해야 되고, 끝나고 나니까 미소 군정이 들어와서 해방군이라고 하고 있고. 그 다음엔 분단. 남한만의 단독정부 수립. 북한. 냉전 이데올로기 안에서 감시 사회, 검열 사회로 치달아 갔고요. 그러니 예술이 자율적으로 뭔가 개인 안에서 증폭되어서 창조성이 발현될 수 있는 시대가 너무 지연되었던 것이 아닌가 하는 것이죠. 그리고 탈근대를 넘어 창조성의 시점을 만들어냈던 게 1980년대, 그나마 민중미술 상황에서, 그 엄혹한 군사정권하에서 터트렸다고 봐요. 그것의 지향점이 개인의 자율성의 문제가 아니라 민주화, 독재로부터의 민주화여야 된다는 거대한 메시지가 문제 아닌 문제였지만 말예요. 또 물론 선생님께서는 그런 문제의식과 더불어 가부장적인 사회라고 하는 큰 것들을 향해서 싸워왔기 때문에, 지금 선생님께서 말씀하신 게 이제 21세기 초반에 와서야 우리가 상실했던 19세기 후반의 민화라든지, 민중적 미의식이라든지, 상업화된 미술이 아니라 정말 예술의 영성이나 영감의 문제라든지, 이런 것들을 발현시킬 수 있는 상황에 온 게 아니냐. 사실 지금 상황을 보면 오히려 그런 느낌을 많이 받아요.

인 지금은 너무 국제성만 있잖아요. 국제성을 맞추지 않으면 다 떨어지고 낙오된 사람으로 생각하고 그러는데, 그래도 어쨌든 우리 민족이 가지고 있는 고유한 미감, 감각, 또 시각, 선언 이런 게 있을 것 같거든요. 그게 앞으로도 중요한 미적 가치로 되살아나면 좋겠는데.

종 해외의 큐레이터들이 한국에 작가들을 섭외하러 와서, 심지어 어떤 때는, 예전에, 불과 몇 년 안 되었어요, 이런 일이 있었어요. 카셀

도큐먼트에서 한국 작가를 섭외하러 왔다가 단 한 명도 섭외를 안 했어요. 섭외를 안 하고 그냥 돌아갔는데, 이유가 뭐냐 그랬더니 "니들이 소개해준 작가들 다 만나봤는데 그런 작가들은 널려있다, 서양에. 나는 너희들로부터 비롯된 작품을 찾지 못했다"고 하더란 거죠. 너무 창피한 거죠.

인 그게 화랑의 관심을 받으니까. 우리나라 미술이 재벌 미술이 되기 때문에 할 수가 없어요. 나는 그게 바닥 조건이라고 보기 때문에. 그때는 화상이, 민미협이 생길 때만 해도 정리가 안 될 때에요. 재벌들이 투자도 안 하고 화랑도 안 생기고 그럴 때니까 가능했는데, 이제는 그게 안 돼요. 재벌 미술이 돼서 이제는 안 되지 않을까 싶어.

종 그럼에도 불구하고 저는 이런 생각이 드는 거죠. 한 세월 어쨌든 한 생의 절반 이상을 미술운동을 하셨기 때문에 저는 이 구술 채록이 갖는 유의미한 지점은 과거에 대한 회고도 있지만, 이런 거죠, 이제야 말로 사실은 선생님께서 그렇게 지적하셨듯이 세계화, 글로벌한 시대에 예술가들이 뭘 할 거냐. 그런 맥락에서 한국 작가들에게 던져야 될 메시지 중에 하나는 이제 진짜 민중미술 할 수 있지 않을까. 운동으로서 민주화를 위한 미술운동이 아니라 새로운 미감, 민중적 미감을 가진 깊이 있는 우리의 작업. 이제는 서구다 동양이다, 이런 구분도 없어지고 있기 때문에 그런 걸 혼용해서 새로운 민중미술을 탄생시켜야 하지 않느냐고요.

인 그래서 내가 마르케스를 좋아해요. 그렇잖아요. 흉내도 안 내고 자기네 민속적인 것을 다 가져가면서 할 말 다하고. 그래서 마르케스에 감동받았어요. 사실 내용이야 별거 없지만 말예요. 미술도 그래야 되지 않을까, 그렇게 생각해요. 앞으로 우리 민족이 없어지지 않는 동안에는 가져가야 될 게 있긴 있을 텐데, 잘 모르겠네요. 저는 이제 인생이 끝났으니까.

종 선생님, 무슨 말씀을.

인 아니에요. 정말이에요.

종 저는 또 민족주의 담론도 이렇게 봤으면 좋겠어요. 남한의 민족주의
 이런 것도 아니고 북한과 남한의 민족주의도 아니고, 이전으로
 가보면 여기서 강제적으로든 자발적으로든 탈주한 디아스포라
 정말 많잖아요. 중앙아시아로, 하와이로, 독일로. 그렇게 보면
 아시아, 넓게는 유라시아, 사실 그 상징의 체계들이 흘러 흘러서
 조금씩 충돌하고 하면서 한반도의 미의식이 만들어진 것이지
 한반도만의 미의식이 있는 건 아니잖아요. 그 안에서 같이 공유되는
 미의식이잖아요. 저는 분단 70년이 우리를 가두어놓으면서 상실한
 것이 무엇이냐면 아시아, 아시아적 상상력, 또는 유라시아적 상상력
 이런 게 아닌가 싶어요.

인 맞아요. 듣고 보니 그러네. 옳은 말이야. 아주 100퍼센트 옳은 말이야.
 이제 나만 이렇게 생각하면 안 돼. 특히 예술이라는 것은 근본적으로
 흐르는 영혼이 있어야 하는 거야.

종 선생님 지금 계속 해오고 계시는 〈태몽〉 연작이 사실은 운동으로부터
 지금까지 넘어온 모든 것들의 결정체로서 민중미학이라고 저는
 생각해요.

인 그냥 노인네니까 그런 거지. 뭘 그렇게까지 심각하게.

종 실제로 그런 태몽을 좀 꾸셨어요?

인 태몽을 그렇게 많이 꾸진 않지, 아이를 많이 낳지 않았으니까.

종 태몽이라는 게 자신의 아이뿐만 아니라 이모, 고모, 형제들도 꿈도
 꾸더라고요.

인 그리고 어머니도 꾸고. 근데 이 태몽이라는 게 상당히 어떻게
 보면 민족적이고 토속적이고 … 그렇죠? 재밌어. 어떻게 보면 또
 미래적이기도 하고. 시공간을 초월하니까 재밌긴 해요. 앞으로 젊은
 세대들이 젊은 시각으로 뭔가 그런 생각만 가지고 민족미술을 새롭게
 만들어줬으면 좋겠어, 진짜. 너무 국제 시장에만 보지 말고 말이야.
 너무 시장만 앞세워!

종 시장이 미술을 먹어버린 격이어서 그래요. 평론가 심상용 선생은

인 심지어 『시장미술의 탄생』이라는 책도 쓰셨어요. 미술시장이 아니라 시장미술이라는 거죠. 시장을 위해서 작업하는 작가들이 너무 많아요, 그래도 심상용 씨가 그 책 만든 것 때문에 그 책 읽는 재미로 살았는데. (웃음)

종 워낙 글을 잘 쓰시니까.

인 글쎄 워낙 글을 잘 써, 진짜. 회화 했는데 어떻게 그렇게 글을 잘 쓸까.

종 선생님 건강은 좀 어떠세요?

인 늙어서 이젠 틀렸어. 늙었지 뭐. 가끔가다 다리도 좀 아프고. 우리 딸이, 아까 본 그 딸이, 걔가 쓰러졌었어. 걔가 서울 미대 나온 앤데, 동양화 전공하는 친구인데. 쟤는 어린이 그림책을 엄청 잘 만들었던 애거든, 출판사에서.

종 작업은 할 수 있지 않아요?

인 그것도 자기가 하고 싶어야 하지. 안 땡기니까. 그래서 내가 작업을 더 많이 못 해요.

종 지금까지 해오신 작업을 아카이브로 정리하고는 계세요?

인 그게 이걸 다 버릴 수도 없고. 앞으로도 보통 문제가 아니야. 화가들은 이 재산들을 다 어떻게 하나 보니까 다들 고민이더구만. 창고에 묻을 수도 없고, 그렇다고 내 살아생전에 쑤셔서 버릴 수도 없고. 그리고 여기도 시골이라 나도 나이가 있으니까 좀 있으면 서울 아파트로 들어가야 될 것 같기도 하고. 단독주택 유지하기엔 참 힘들어요. 고칠 것도 많고.

종 이렇게 사시다가 아파트 들어가시면 숨 막혀서 못 살아요.

인 그러게 말이야. 우선 내 짐을 다 어떻게 해.

종 저희 어머니도 저희 집에 오시면 오래 못 있어요. 시골에 계신데 답답해하시고 어지러워하세요. 어른들이 그러시더라고요. 선생님, 오늘 시간 내주셔서 감사합니다. 아무쪼록 건강하시길 기도할게요.

인 수고했어요.

강연균은 1940년 전남 광주에서 나고 1962년 조선대학교 미술학과에 입학, 짧은 수학기를 거쳐 중퇴(1996년 명예졸업장 증정)했다. 1980년 광주의 참화를 겪고 난 체험을 ‹하늘과 땅 사이› 연작들로 환생시켜 1982년 서울 롯데미술관에서 전시했으며 1996부터 98년까지는 광주광역시립미술관 관장을 역임하기도 했다. 광주오월 시민상(1996), 광주시민예술대상 (1998), 보관문화훈장(1998)을 수상하며 현재는 광주미술상 운영위원회 위원장을 맡고 있다. 그의 예술은 고향에 깔린 향토적 서정, 즉 서민들의 삶이 담긴 일터나 민중의 애환이 담긴 남도의 산야를 현실 감정이 깃든 사실주의로 표현한 풍경, 정물 등의 수채화로 민중미술의 한 축을 이루었다.

박응주는 홍익대학교, 경희대학교 등지에서 강의하며, 미술의 사회학적 읽기에 관한 글을 미술비평지 «컨템포러리 아트 저널»에 기고하고 있다. 「1930~40년대 미국미술의 이행기에 관한 연구」로 박사학위를 받았으며, 저서 『죽을수있는사랑— 박응주의 미술비평』과 「고암 이응노의 예술철학—일획론을중심으로」, 「그린버그의 미술역사주의의 문제: 그린버그와 아도르노」 등의 논문이 있다. «신체적 풍경», «길에서 다시 만나다», «입장들», «내 안의 DMZ»전 등의 전시를 기획한 바 있다.

8.

민중의 정한(情恨) 속으로 낮게 강직하게, 강연균의 길

채록 일시
2015년 6월 19일(1차), 8월 12일(2차),
9월 11일(3차)

채록 장소
광주시 소태동 강연균 화실

대담자
박응주

1. 나는 민중미술이 지금도 뭣인지를 몰라

박 일단 화가 강연균 하면 떠오르는 이미지는 80년 광주의 직접적인
고발로서의 ‹하늘과 땅 사이› 연작, ‹시장 사람들›과 같은 서민을 그린
그림, 청초한 여인 누드 그림들에 이르기까지 그 진폭의 다양함일
것입니다. 이 다양한 면모의 궤적을 그려왔던 강 선생님은 어느
곳에선가 우리가 통상 쓰고 있는 말로서의 '민중미술가'로 불리는 것을
불편해 했던 것 같기도 했습니다. 우선 그 얘기를 듣고자 합니다.

강 음, 나는 민중미술가가 아니여. 그냥 환쟁이일 뿐이지. 나는 민중미술이
지금도 뭣인지를 몰라. 얼추 내가 나를 볼 때는, 나는 광주 사람이기
때문에, 그 어떤 사회나 역사에 대해, 그리고 정권에 대해, 정부에
대해, 권력에 대해서 좀 생각을 하게 된 것일 뿐이지. 그러면서 광주에서
광주 시민들이 무참히 학살된 모습을 보고, 그때 당시 전두환 일파의
광주 만행에 대해서 굉장히 적개심을 가지고 있었지. 그 어떤 슬픈
역사에 대해서 어떻게든지 화가로서 무엇을 해야 할까를 고민했던
것. 난 굉장히 참담했을 뿐이지. 화가로서 나는 아무 일도 못 했잖아.
그러면서 내가 한 일은 80년 7월부턴가 광주항쟁에 참여했던 소위
시민군들을 내 집에 한두 사람 숨겨주고 있었던 게 전부랄 수도 있겠지.
그들 이름을 여기서 밝힐 필요까지 있는진 모르겠는데, 박효선,
이행자(지금은 이윤정), 또 동신대학교 관광학과를 다녔던 누가 하나
더 있었어. 둘이 있었는데 나중에 셋이 됐어. 그들을 숨겨주게 됐어.
그러면서 5·18에 대한 여러 가지 생각, 또 화가로서의 무력함과
스스로의 나약함을 자책하기도 하면서 그해 80년 여름, 가을부터
그림을 그리기 시작해. 나는 그림으로 그려야겠다, 말하자면 참여
못 한 죗값, 그리고 비겁한 시민 강연균이, 환쟁이인 내가 할 수 있는
유일한 일이 광주항쟁의 참혹함을 붓끝으로 그리는 일밖에 없었던

거지. 그래서 결국은 내가 뭘 그림으로 그릴까 궁리 끝에 탄생한 것이 ‹하늘과 땅 사이 I›인 거지. 아마 여름부터, 80년 그해 여름? 아니 초가을부터 시작을 해. 몇 번 실패를 하고 1981년도에 싸인을 했던 거지.[1] 그것이 나를 민중미술가라고 옆에서 불러주는 계기가 된 거 같아. 그러나 나는 지금도 민중미술가가 아니라고 봐. 어떤 사람들이 강연균이는 민중미술가가 아니다,라고 그러면, 아니다. 좋아요. 나는 그냥 환쟁이일 뿐이야. 그림쟁이일 뿐이야. 그것으로 족해. 나는 민중미술가라고 하는 것을 싫어하지도 않고 또 좋아하지도 안 해. 그냥 단지 화가 강연균이다라는 생각을 언제나 가지고 있어.

박 물론 그 말씀은 왕왕 선전선동의 무기로서의 예술이라는 오명을 뒤집어쓰곤 했던 '민중미술(가)'라는 용어로서라면 화가 강연균에겐 하등 해당사항이 없다는 의미로서, 따라서 민중미술이라는 그 용어는 어떤 식으로든 제대로 된 뜻풀이가 요청된다는 의미로 들립니다.

강 그러니깐 '그때'를 엄밀하게 돌아볼 필요는 있겠지. 그때는 민중미술이라는 의미가 제대로 생겨나지도 않았어. 민중미술이란 말은 1984년도? 85년도부터 김윤수, 유홍준, 원동석, 이태호, 윤범모 선생 등이 아마 썼을 거야. 내가 여기서 말하고자 한 바는 두 가지여. 첫째는 지금도 그런 행태가 없지 않은 사실이지만, 단지 그 운동에 참여했느냐 여부만으로 민중/비민중 예술을 가른다는 것의 문제요, 둘째는 민중미술의 조형의 방법이나 원리 같은 것, 즉 민중미술은 대체 '어떻게 그리라'는 건지, 그런 특별한 방법이 있다는 건지를 나는 모르겠다는 것이여. 그러니깐 조금 쓴소리를 하자면, 민미협이란 조직의 탄생 기점을 염두에 두어본다면, 84년인가 85년인가에 생겨났지, 아마. 그건 소위 1980년을 겪으면서 어떤 각성한 미술인들의 조직이라고 볼 수 있고, 또 그렇게들 말하는데, 이때 그 민미협에 참여하지 않았던 다른 사람들은 어떻게 봐야 하는가? 그럼 거기에 참여하지 않았다면 각성하지 않은 건가? 어떤 식으로든 그 사회에 대한 비판과 항거를,

민중의 정한(情恨) 속으로 낮게 강직하게, 강연균의 길

1 ‹하늘과 땅 사이 1›은 1981년 11월 3~8일 광주 신세계백화점미술관 «구상작가200호전»에 처음으로 출품되었다.

예컨대 80년대 당시라면 군부독재에 대한 어떤 항거를 자기 그림이나 문학이나 연극이나 음악으로 했던 사람들은 얼마든지 있었다고 보아야 하는 게 상식적이지 않을까? 조심스럽게 할 말이지만, 나의 쓴소리란 민중미술이 일종의 계급화되어 있는 근간의 풍토에 대한 지적이지. 민중미술이 뭔가 한국 미술사에 어떤 좋은 계기를 만든 건 사실이지만 어느 결에 계급화되어 있어 민중미술 조직 안으로 들어가야만 시대에 좀 더 참여했던 미술가인 것처럼 생각하는 것 같다는 것이야. 물론 나는 이를 거부하지도 않지만 또한 긍정도 안 하지. 모름지기 화가는 그냥 화가일 뿐이야. 좋은 화가는 언제나 역사에 그냥 무심하지 않고, 사회에 무심하지 않고, 동포에, 우리 민족에 무심하지 않는 것이야. 어느 화가나.

박 '그냥 화가', '좋은 화가', '각성한 사람' 정도의 의미를 말씀하고 싶어 하신 거군요. 그 안에 선생님의 어떤 민중미술론이 있군요.

강 90년대 언제쯤이었던가 한 신문에 기고했던 짧은 글에 써 본적이 있는데,[2] 나는 '역사'를 사회과학에서가 아니라 길바닥에서 배웠고, 80년 광주의 시련을 치르면서 '민중'을 껴안게 되었다고 고백했던 것이지. 자, 이 사실을 보자고. 민중미술이란 말에는 거부감을 느끼는 나지만 어쨌건 나는 민중의 삶을 그렸고 광주의 아픔을 그렸단 말이지. 이 불일치가 내겐 있어. 예술은 내가 딛고 선 사회나 삶 속에 있는 것인가, 아니면 예술은 그저 예술인가? 이런 갈등은 나의 내부에서 지금도 계속되고 있는 중인 거지.
나는 5월 찬란한 꽃을 보고 눈물겹도록 감동하곤 그랬어. 그럼 꽃을 그려. 아름답게 그려. 이쁘게 그려. 그래 이쁘게 그린다고. 좋아! 이쁘게 그리는 게 쉬운 게 아니야. '이쁜 것'이 우리말의 오용된 의미로 촌 말로 들리지만 기실 아름다움 아니야! 그림, 그건 본래 필연적으로 아름다움이야. 아름다움에 감탄하고, 아름다운 마음에 감탄하고, 아름다운 정신에 감탄하고, 아름다운 일에 감탄하고. 그렇지 않은가?

2 강연균, 「나의 삶 나의 예술」, «전남일보», 1991, 2, 1.

아름다운 것에 눈물이 나고, 아름다운 것에 수긍하고 동화하고 말이지.
꽃이 아름다워. 어떤 사람이 날 '꽃이나 그리고 있는 화가'라고 해.
그래, 난 그게 좋아. 나는 요즘도 꽃을 많이 그려. 꽃 속에 모든 진실이
있는 것 같아요. 내가 왜 이런 이야기를 하냐면, 너무 획일적인 자의적
어떤 미술적 규격을 만들어 놓고, 그렇지 않으면 거부하고, 그런 건
안 좋단 말이야. 자기가 주장한다면 남의 주장도 오히려 다소곳이
들여다보면서 같이 동화할 수 있어야 해. 이해하고 같이 가야 해. 그게
늘 하는 말로 더불어 가는 길이지. 더불어 사는 세상이지.

박　선생님은 어느 매체에선가 11살에 초등학교를 입학했다는 일화와
　　함께 무척 가난한 유년시절을 보낸 기억을 회고하십니다. 그리곤 두
　　번의 개인전을 마친 1975년, 나이 서른여섯 때에 미술에 인생 전부를
　　걸겠다는 출사표를 던지며 전업 작가의 길에 들어섰습니다. 여기까지가
　　80년 광주의 격랑을 겪기 전까지의 '환쟁이 강연균'의 세계로 들어갈
　　관문인 것 같은데요, 말하자면 강 선생님을 키워온 건 무엇이었을까요?

강　내가 그림을 그리게 된 계기 같은 것을 잡지사 같은 곳에서 물어올 때면
　　기대할 만한 통속적인 이야기를 난 할 수 없어요. 나는 그림을 그리게
　　된 동기도 없고, 왜 그림을 그렸는가도 나는 몰라요, 사실은. 생각을
　　해보면 그림을 좋아했어요, 어렸을 때부터. 그림을 그리기를 좋아했고,
　　다른 일보다도 그림을 그리면 재미가 있었고, 나에게 맞았지. 아마
　　그림을 그릴 수 있는 약간의 소양은 가지고 있었던 모양이지. 그래서
　　그림을 그리면 남들이 나를 인식해주고 이해를 해주고, 다시 말하면
　　존재랄까. 강연균이가 존재하고 있다는 걸 아마 스스로 느끼게 된
　　모양이지. 그래서 그림을 그리게 됐는데. 근데 꼭 내가 그림에 대해서
　　아 대단한, 위대한 화가가 되야겠다, 그런 것도 없었어. 그냥 수학이나
　　과학이나 다른 것보다는 그림 그리라면 내가 마냥 재밌어서 나서서
　　잘했지. 그래서 오늘날 그림을 그리게 된 건데, 좀 커서는 어렸을 때들
　　뭐가 되고 싶냐는 어른들 물음엔 장군이 되고 싶다고도, 때로는 군인이
　　되고 싶다고도 이야기해요. 정말이지 화가가 되고 싶다는 생각은 한
　　번도 해본 적이 없어요, 나는.

그러나 어쨌든 초등학교 때, 지금은 이름을 기억할 수도 없는 한 선생님이 내 어떤 재능을 알아주시고 크레파스도 사주시고 칭찬을 많이 해주셨던 그때로부터였던 것 같아요. 조대부고를 갔던 것도 오직 그림을 위한 외길의 선택이었는데, 왜냐면 거길 가면 오지호 선생님께 그림을 배울 수 있다는 얘길 한 선배로부터 들었기 때문이었던 걸 보면, 이미 이때쯤엔 제 인생의 방향을 어느 정도 정했던 게 아닌가 싶지요. 당시 오지호 선생님은 조선대 교수로 재직하고 있을 때인데, 고등학생인 당시의 내가 직접 수업을 받을 리는 없었고 틈나는 대로 그림을 그려 가서 선생께 지도를 받는 사숙 형식이었지만 나에겐 실질적인 영원한 스승이었던 셈이지요.

박 그토록 지대한 영향을 주었던 오지호 선생이 재직한 그 학교에 본인이 들어갈 즈음에는 정작 오지호 선생님은 학교에 안 계셨던 거구요?

강 내가 오지호 선생한테 학교에서 배운 적은 없어요. 내가 학교 들어가자마자 앞전에 그만두셨거든. 그래서 그 해에 임직순 선생이 들어오셔. 나는 오 선생님께 직접 실질적으로 학교에서 배운 적은 없었지만 언제나 그림을 가지고 다니면서 배웠지. 나만 그랬던 건 아니고 우리 조대부고 미술반들은 많이 그랬어.

박 오지호 선생을 스승으로 여기신 점은 오늘날 우리가 선생님의 작품들에서 목격하게 되는 향토의 정서, 자연의 빛과 색채와 같은 '조선적 감각'을 예술성 안에서 핍진하게 표현해보려는 화면들에서 그 메아리를 듣는 바이기도 합니다. 오지호 선생의 영향은 선생님의 모색기, 수련기에서 작지 않은 그늘이라 볼 수 있겠지요?

강 그러제. 단연코 오지호 선생의 영향을 많이 받았제. 오 선생님의 전람회를 초등학교 다닐 때부터 보러 다녔으니깐. 고등학교에 들어가서는 당시 광주 시내 고등학생들 미술 모임인 청자회[3]에 고

3 고등학생 시절의 강연균은 광주 시내 고등학생들의 미술 모임인 '청자학생 미술회'(약칭, 청자회)를 창립해 1967년까지 일곱 차례의 전시회를 가졌으며, 1961년에는 제2대 회장을 맡기도 했다. 오지호, 강용운, 양수아를 지도고문으로, 김기수가 첫 회장을 맡고 강연균, 송용, 우제길, 임병규, 최쌍중, 홍진삼 등이 참여했다.

양수아, 고 강용운 선생 모두를 고문으로 모시고 있었는데, 작은 키에 콧수염을 기르고 다니셨던 선생님의 풍모는 어린 나에게도 뭔가 지사적인 느낌을 풍겼고, 마치 거대한 산처럼 느껴졌지. 조대부고 시절에 틈나는 대로 그림을 그려가지고 가서 선생님께 지도를 받으며 알게 모르게 그분의 회화적인 논리와 철학을 배우게 됐던 셈이지. 그분의 강조점은 우선은 데생, 그리고 민족적 정신에 바탕한 회화, 이 두 가지로 내겐 각인돼 있어. 사물을 파악하고 분석할 수 있는 능력으로서의 데생과 사회적인 모순까지도 그림으로 그려 전할 수 있는 역사의식이나 민족의식의 심성을 길러야 한다는 것이었어. 반면 추상회화에 대해선 단호하게 내치셨지. 추상미술은 그림이 아니고 도안에 불과하다는 것이었지. 그것은 어쩌면 간혹 추상화를 시도해보기도 하는 지금의 나에게서도 그것이 여전히 어딘가 불편하고 이질적인 느낌으로 다가오는 이유기도 하겠지.

박　1960년엔 선생님이 스물한 살 시절이구요, 1980년 선생님의 화업 중 기념비적인 ‹하늘과 땅 사이›가 있기 전까지 20대와 30대, 소위 전위적인 미술의 경향은 앵포르멜이나 단색화라는 바람으로 불어왔는데, 광주에도 추상 그룹이 있기도 했구요. 선생님은 그런 외풍과는 일정한 거리를 유지하셨어요. 그때의 예술적 고민의 중심은 주로 어떤 것이었나요?

강　60, 70년대 그때만 하더라도 한국 미술이 묘하게 국전에 모두들 올인해 가지고, 거기에들 매달려 있는 분위기였다. 그때 난 거기를 국전 그 까짓것 뭐냐. 나도 한번 해가지고 대통령상은 받아야지 하는 다소 유치한 생각에 대학 1학년 때인 1962년도에 국전에 출품, 입선을 해. 그리고 다음 해에 낙선을 하지. 그 후로는 말하자면 출품을 안 해요. 국전에 대한 회의 같은 거, 가령 국전이 미술 하는 데 뭔 필요한 것이냐 하는 그런 회의를 갖게 되었던 거지. 그러면서 줄곧 나 혼자 작업을 한 거지. 이게 두고 보니 일본인들이 만들었던 그 선전(조선미술전람회)과 다름없는 게 아닌가 생각이 들고, 또 국전이라는 묘한 기득권이 만들어놓은 문화적 덫 같은 것이 있구나 하고 나는 그렇게 느꼈어.

(위) 광주 전일화랑, 세번째 개인전 때(오지호 화백과 함께) 1976년
(아래) 광주 시내 고교생 미술모임 '청자회' 제 1회전 단체 사진

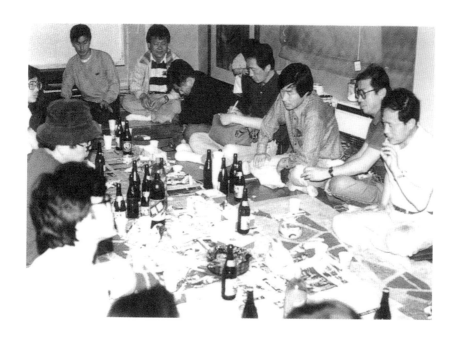

1992년 광미공 회원들과 함께(광주 사동 김경주 화실에서)

(위) 1984년 남도의 빛을 그리고 있는 작가
(아래) 1992년 만경강 스케치 길에 한 주점에서 촌로를 스케치하는 모습

누드, 종이에 수채, 57×38cm, 2003

호박꽃, 종이에 수채, 162×99.5cm, 1989

포구의 누드, 종이에 콘테, 수채, 파스텔, 91×65cm, 1983

장군의 초상, 종이에 콘테, 파스텔, 70.5×20.5cm, 1979

고부 가는 길 1, 종이에 콘테, 수채, 80.3×116.7cm, 1983

하늘과 땅 사이 1, 종이에 수채, 193.9×259.1cm, 1981

하늘과 땅 사이 2, 종이에 과슈, 89.4×130.3cm, 1984

하늘과 땅 사이 3, 종이에 연필, 수채, 117×80cm, 1990

하늘과 땅 사이 4, 4km의 만장 행렬, 1995

그러면서 그 이후로는 국전을 반대하기보다는 별 관심이 없었지. 그런 시대였었고, 분명한 건 그때 광주에도 일종의 그 추상미술 그룹이 있었지. 좀 더 선진적이고 좀 더 모던하고 좀 더 앞서나가는 화가라고 했던 강용운, 양수아 선생을 중심으로 하는 추상 그룹이 꽤 있었어요.[4] 당시의 그들은 상당히 앞서나가는 화가로 치부를 했었어. 그러나 앞서가든 뒤에 가든 내겐 그닥 필요가 없는 거지. 그때의 그것이 아마 일종의 앵포르멜 혹은 잭슨 폴록의 물감 가지고 뿌리는 작업 같은 거? 내 기억엔 그런 류의 것이었지.[5] 그러나 세계 화단의 어떤 전위적, 아방가르드적 미술에 크게 관심은 안 됐어. 그냥 내가 뭘 할 것인가 그랬을 뿐이지. 그래서야 나는 특별히 영향받은 외국의 화가도 없었고, 그림 그려서 위대한 화가가 돼야겠다는 생각도 내겐 없었다고 말하곤 하는 이유가.

뭐 60~70년대에는 어떻게 그림을 열심히 할까? 자기 색깔, 자기 그림을 그려가려고 그냥 열심히 했었을 뿐이지. 어떤 미술을 지향해야겠다, 특별히 무슨 이념이나 비전이나 또 철학이 얼마나 있었겠어? 자연을 보고 느끼고, 또 내가 앞서 말했던 바처럼 그림을 그리지 않으면 나는 존재하지 않는다고 생각해왔던 것처럼 그야말로 외골수의 어떤 절박함이자 어떤 의미에서는 오만하고 건방 떤 자신감이기도 했지. 그러나 앞서의 추상 그룹의 경향과 미학 들이 전혀 영향을 안 주었다 이렇게 말할 수는 물론 없지.[6] 그러나 우리는 비교적

4 광주에서 1960년 1월에 강용운, 박행남, 양수아, 임병성 등이 '전남현대미술가협회'를 결성한데 이어, 1962년 6월 «5·16혁명기념 한국미술가협회 전남지부전»(전남미협전, YMCA)을 열고 지부장 강용운을 비롯 국용현, 김영태, 양수아, 임직순, 임막임, 진양욱 등 14명이 참여했다.

5 1961년 제10회 국전에서 당시 광주사범학교 학생이던 김영길, 최재창이 추상 작품으로 첫 입선한 것을 비롯하여 사범학교 교내미전을 겸한 졸업전(매년 광주 YMCA화랑)에서도 앵포르멜 계열의 새로운 표현 양식이 늘어가고 있었다. 이런 흐름은 오지호, 강용운의 뜨거운 추상미술 지상 논쟁까지 불러오는 등 1960년대 전반은 광주 현대미술의 급변기였다.

6 1964년 5월, 최종섭, 박상섭, 명창준의 «비구상 3인전»(판문점다실)을 계기로 연말에 광주에서 첫 추상미술 단체인 '현대작가 에포크(Epoque)'가 결성되었다. 김종일, 명창준, 박상섭, 이세정, 조규만, 최종섭을 창립회원으로, 12월 30일부터 이듬해 1월 5일까지 YMCA화랑에서 첫 전시회를 가졌는데, 앵포르멜 열기가 새바람을 불러일으키고 있던 중앙 화단과 마찬가지로 이들도 현대적 조형 형식을 찾는 비구상 작품이 주류를 이루었다. 이후 1973년 서울 작가들을 초대한 창립10주년전을 갖기까지 김용복, 박남, 우제길, 장지환 등 일부 회원들이 들고나면서 남도 추상미술의 구심체로 뿌리를 내려갔다. 강연균은 간접적이든 반면교사로든 이때 받은 영향을 얘기하고 있는 듯하다.

오지호, 임직순 이 냥반들의 회화적 생각들을, 그 냥반들 쪽이라 분류할
수 있겠지.

그러면서 줄곧 그림을 그리다가 솔직히 80년대 초부터야 미술의
사회적 의식에 비로소 눈뜨게 되었다고 봐야겠지. 그러나 고백하건대,
이 또한 뭐 대단한 의식이라고는 말할 수 없지. 그림 속에 뭘 그릴까,
왜 그리는 것일까에 대해서 고민하게 되는 정도랄까. 내가 〈하늘과 땅
사이〉를 80년도 초에 그리고 발표하다 보니까 광주항쟁을 맨 처음 그린
민중미술가로 이야기하는 거 같아. 그러나 그때 역시도 미술에 대한
특별한 나의 어떤 생각이 정립되고 그러진 않지. 공부하는, 공부했던,
소위 그림 공부를 열심히 하는 수학기라고 할까 훈련기라고 할까.
그림을 그리기 위한 그런 걸 계속해왔던 것이었지.

2. '하늘과 땅 사이', 말할 수 없는 말

박 총소리와 유혈이 낭자한 5·18 당시의 현장, 그것도 우리와 다른 피부나
언어를 쓰는 외국 군인에 의해서가 아니라 바로 우리의 생명과 재산을
보호할 것을 한 번도 의심치 않았을 우리 자신의 군대에 의해 그런
일이 벌어지고 있다는 사실 앞에서 항쟁을 겪은 당시의 거의 대부분
사람들의 공포와 환멸 혹은 모멸감은 치유될 수 없는 내상(內傷)으로
자리잡게 되었다고 심리학자들은 얘기합니다. 소박하게 자신을
필부의 한 사람으로 낮춰 말씀하셨지만, 저는 '말씀을 안 하시려는'
혹은 '말씀을 할 수 없는' 게 아닐까 하는 생각이 들기도 합니다. 그런
의미에서 누군가의 "강연균의 항쟁 이후의 그림들은 심리적 자기
치유의 그림들이 아닐까"라고 한 말이 기억되는군요. 〈하늘과 땅 사이〉
연작 그림들을 다시 떠올려보지 않을 수 없는데, 그 그림들은 선생님께
무엇이었을까요? 치유였을까요? 왜 돌연히 그려졌을까요?

강 지금 저 〈하늘과 땅 사이〉를 보면 가해자는 안 보이잖아. 가해자를
처음부터 안 보이게 할 의도는 전혀 없었어. 내 앞에는 늘 참혹한

것들만 보였기 때문이었지. 물론 도청 앞에서 총 쏘는 모습을 난 보지
못했어. 왜냐하면 5월 17일인가 18일엔가 광주 참상을 알려야 한다고
서울을 올라가야 했고, 그리고 광주로 다시 돌아오는 길에 내려오면서
계엄군의 검문에 걸렸지만, 중앙미술 초대작가 회의차 참석했다는
핑계를 댈 쯩(證)이 있어선지 봉변을 당하진 않고 용케 들어올 순
있었지만 난 총 쏘는 모습은 못 보고 시민군만 봤어요. 시민군이 총을
들고 짚차로 시내를 도는 모습들 말야. 내가 전주에서 내려가지고 후배
화가 박종수를 만나 여비차 5만 원을 빌려 전주, 고창, 담양을 거치며
걸어 들어왔거든.

그러나 내 그림에 가해자가 안 보인다는 건 그저 내가 많이 안
봤다고 하는 것, 꼭 그것 때문만은 아닐 거야. 가해자를 못 그렸던
건 나의 한계였다고 말하는 게 아마 더 옳겠지. 내 눈엔 그 시점의
참혹함만 보였거든. 그리고 그걸 고발하고 싶었거든. 지금 생각하면
그게 치유인지 아닌지는 잘 모르겠는데, 내가 너무 나약하고 힘없는
존재였고. 너무 번민이 많았어. 단지 내가 할 수 있는 것, 그래
환쟁이니까 그래도 내가 알려야겠다는, 후대에 남겨야겠다는 그런
생각이 상당히 강했었다는 정도였지.

그림의 중앙을 한 번 봐봐. 시체를 안고 있는 인물이 중심부야. 시체를
안고 고개를 젖히고 가슴에 총알을 맞아 피를 흘리고 있는 사람을
안고 있는 사람이 있어. 물론 그는 시체를 내려다보고 울지는 않아.
분한 눈초리로 어딘가 먼 곳을 보고 있어. 그러나 이 비극에 대한
응징을 하겠다는 작중 인물의 그 생각은 내 생각의 어떤 투사물인 게
분명하겠지. 그 생각이 내게 뚜렷이 남아 있어. 그것은 내가 본 것이야.
눈도 못 감고 죽은 도청 안의 시신들을 당시 많이 봤어. 관도 없어서
입관도 못 한 상태로 널브러져 있곤 했지. 상무관에는 희생자들의
시신을 안치하고 있었는데, 고인의 아버지들, 가족들이 '아들아,
너의 죽음을 헛되지 않게 하리라'와 같은 비념의 말들을 많이 써놓은
광경, 태극기를 두른 관을 붙들고 통곡하는 사람들을 많이 봤지. 매번
우리는 참배만 하고 묵묵히 나오곤 했지. 나는 내 눈에 보인 것을
많이 그린 거야. 신발이 벗겨진 이런 모습, 토막 난 시체들, 양손을

움켜쥐면서 울부짖는 어머니들 모습. 어머니들이 절규를 많이 했어요.
짓눌려 오그라져 버린 당시 서민들의 자전거. 당시엔 자전거들을 많이
이용했지. 그래서 내 눈에 참혹하게 보였던 것을 그린 거야. 이것을 오래
그리진 못했어. 몇 번 그리다가, 처음에는 굉장히 리얼하게 그리려 했어.
근데 안 돼. 안 되드라구. 시간도 없었고, 그래서 죽죽 상황만 그린
거야. 과슈로 그린 거거든.

박 폭력의 현장을 그리기보다는 비극의 더 깊은 구조를 그려내 보고자
 했던 의도에서 선택된 표현 방법론이라는 거군요. 그 연작들을 두 번,
 세 번, 네 번까지 반복해 그리셨던 어떤 집착을 내내 갖고 있었던 점에
 비추어보아도 그렇고요.

강 모르겠어. 내 그림에 대해서 난 잘 모르겠어. 해석 못 해. 그냥
 그랬을 뿐이야. 그때는 80년대니 이를 치유한다는 것보다는 흥분해
 있었어. 80년에서 81년에 그렸던 그림이니 실로 당시 상황 아닌가.
 치유할 여유도 없었어. 단지 그렇게 반복해 그리려 했던 이유가
 무엇이었는지는 사실 나도 이제야 생각해보려 하지. 84년도에 그린
 〈하늘과 땅 2〉, 90년의 〈하늘과 땅 3〉, 95년의 〈하늘과 땅 4〉를 보면,
 특히 〈하늘과 땅 2〉를 보면 이 그림은 좀 더 구체적인 사실적 묘사인
 것을 볼 수 있듯이 모든 인물들은 모델을 세워 그렸었지. 아마도 첫
 번째의 그림에 만족할 수 없었고 이 두 번째의 시도는 어떤 절박감,
 5·18이 역사 속에 묻혀버릴지도 모른다는, 그래서 그림으로라도
 그려놔야겠다, 누가 보든 안 보든, 발표를 하든 안 하든 일단은
 그려놓아야 한다는 화가로서의 책무 같은 것을 생각했었던 것 같애.
 나의 기억에, 80년도 5월 도청 앞 장갑차 위에 기관총을 붙들고
 있던, 수염이 텁수룩하게 나 있는, 그런데 아주 명한 눈으로 있던
 젊은 투사의 모습을 보았지. 그 모습에 굉장히 감동을 했어. 그러나
 나는 그 모습을 그리지 못했어. 그 감동이 분명히 있는데, 그릴 수가,
 그려서는 안 될 것 같더라구. 모 비평가가 왜 투쟁하는 사람의 모습은
 안 그리냐고 해. 그러나 그 그림을 그릴 수가 없어. 내가 그리면 조작이
 되어버릴 것 같아서야. 아마 그리 감동적이지 않을 거야. 때론 좋은

화가들은 마음속에 있는 것을 다 그려낼 수 있을 수도 있겠지. 그러나
나는 그런 걸 못해. 못 그려. 아까도 말했지만 난 처음엔 굉장히
사실적으로 그리려 했다고 했잖아. 몰라. 근데 결국엔 못했어. 피카소의
〈조선에서의 학살〉이랄지 그런 게 있지만, 글쎄, 나는 그 리얼리티를
봤기 때문이었을까, 감히 그것을 그릴 수가 없더라고. 그래서일 꺼야.
나는 지금도 〈하늘과 땅 사이〉가 완성을 한 게 아니라고 보는데,
혹은 결국은 영원히 못 그릴지도 모르지. 시리즈로 연작을 네 개까지
했다지만, 회화의 한계랄까, 아니, 나의 한계겠지.
반복해 말하지만 나는 민중미술가가 아니니까, 그냥 화가로서 그저
역사적 상황이 있으면 이야기하고 싶고 그리고 싶고 그런 것이지,
일생 그것만 그리질 않아요. 그때 당시에도 그랬고. 아니 내가 80년대
가을에 누드를 그렸다니까, 화실에서. 그랬어, 나는. 나는 투사가
아니야. 투사가 될 뻔 했지만. 광주에 특별한 투사가 있나? 그냥 울분을
같이 하면서 같이 싸운 것뿐이지. 나는 그렇게 봐요.

박　　그런데 '화가의 책무'를 말씀하셨지만, 연작 〈하늘과 땅 1〉과 〈하늘과
　　　땅 2〉를 이은 〈하늘과 땅 3〉과 〈하늘과 땅 4〉는 사실 점차 화해나
　　　기원으로서의 무엇, 즉 한편으로 보자면 슬픔을 서둘러 '봉인'했다는
　　　느낌을 주었을 수도 있는데요.

강　　세 번째 그림은 땅 위에 화면의 반 정도를 차지하는 해골 모습 위에
　　　남과 여가 하늘을 향해 두 팔을 벌리고 있는 모습으로서, 광주는
　　　역사 앞에 결국 승리할 거라는 기도나 기원과도 같은 거라서 그리
　　　생각되기도 하는 모양이야. 또한 〈하늘과 땅 4〉는 95년 통일미술제에서
　　　10리 길을 만장으로 촘촘히 심어 〈'95 하늘과 땅 사이〉라 이름 지었던
　　　것인데, 나는 사실 우리 생활 풍속 중의 상여, 파란 들녘으로 만장을
　　　나부끼며 나가는 그 모습을 상상하면서 이것을 우리 식의 설치미술로
　　　만들어보아야겠다는 생각을 했던 것이지.
　　　누구나 5·18에 대해서라면 홍역과도 같은 아픔을 느꼈을 거예요.
　　　나도 마찬가지였지. 또한 이때 찾아온 건 그림에 대한 무력감이었지.
　　　인간이 파리 목숨처럼 죽어가는 이 엄청난 폭력 앞에서 도대체

우리는 무엇이냐, 그림은 무엇이냐, 이런 생각이 들 때면 그림은 너무도 미약한 존재인 것만 같았거든. 그러나 이제 다소의 시간이 지나서는 나는 역사가들이나 학자들처럼 생각했기보다는 5·18 정신을 한마디로 위대한 광주 시민들이 대동세상을 꿈꾼 것이라고 해석하기에 이르렀지. 시민 스스로가 이심전심으로 광주의 아름다운 정신을 만들어냈다는 것이지. 공권력이 사라진 광주 열흘간의 체험이 그것이었잖은가. 당시 광주 시민들이 보여주었던 흐트러짐 없는 질서의식이 그 증거지. 그 아름다운 역사성, 나는 이것을 이렇게 부르지. 그런데 이게 그림으로는 실로 간단치가 않아요. 대동세상을 꿈꿀 수밖에 없었던 인간의 어떤 삶의 진실, 이것을 어떻게 그림으로 풀어낼 수 있을까. 하나의 그림에 그 모든 것을 총체적으로, 종합적으로 담는다는 것은 참으로 어려운 문제거든. 처음 흥분 상태의 ‹하늘과 땅 1›과 ‹하늘과 땅 2›보다는 보다 여과되고 정제된, 참으로 그림다우면서도 성스러운 어떤 광주 그림이 그려져야 한다고 늘 생각했지. 지금까지의 것들은 여전히 부족해. 그러나 5·18의 그 정신을 여전히 놓지 않고 그림을 그려가다 보면 언젠가는 그런 그림을 그릴 날도 오리라 생각하지.

박 어쨌든 전반적으로 선생님이 전과는 다른 상태에 돌입해 있었다는 건 확실해 보여요. 여기서 작품들 얘기를 좀 더 해볼 필요가 있군요. 1980년을 전후해 선생님의 그림에서 풍기는 분위기, 정조(情調)와 같은 화풍에서의 변화는 뚜렷이 목격되고 이를 지적하는 비평들도 많습니다. 예컨대 ‹하늘과 땅 사이›, ‹떡장수 할머니›, ‹고부 가는 길› 등의 작품들은 물론 1979년작 ‹장군의 초상›[7]과 같은 작품들의 암울한 분위기, 표현주의적 화면 처리 등이 그러하고, 누드 또한 80년대 초의 작품들 경우 왜곡과 변형, 뒤틀림, 격정적인 색채들이 두드러진 점들이 그러한데, 이런 경향의 작풍 변화는 확실히 작가에게서 '의식'되고

민중의 정한(情恨) 속으로 낮게 경직하게, 강연균의 길

7 1979년도 작품인 ‹장군의 초상›은 어둡고 삭막한 겨울 거리를 유령처럼 배회하는 두 대머리 사내의 음흉한 모습을 그린 그림으로서, 정확히 군부 쿠데타로 집권한 전두환을 그린 것이라고 그는 덧붙여 말했다.

있었던 결과물임을 우리에게 알려주고 있습니다. 80년대가 형상이나 색채와 화면의 운용에 있어서 어떤 '분기점'이었을까요?

강 작가의 생각들이 자기도 모르게 변하게 되는 모양이지. 확실한 것은 워낙에 나는 그림 그리면서 크게 사고하고 자연을 생각하고 인간에 대해 생각하고 하는 그런 사람이 못 돼. 그냥 상황을 그리는 사람이니까. 평범한 화가지. 근데 80년대를 겪으면서 자연관과 인생관과 사회관이 많이 바뀌었어. 틀림없어, 그것은. 왜 그냐면 사람이 중요하고 땅에 대한 중요함을 느끼고 우리 것의 중요함을 느껴. 80년대 큰 사건을 겪으면서 내가 사회와 세상을 보는 눈이 바뀌었던 것 같애. 거기에 또 하나의 계기가 있는데, 고부를 체험했던 훨씬 더 앞서의 유년의 체험이지. 그게 나의 할아버지와의 인연, 유년시절에 할아버지가 전라북도로 이사를 가셨는데 거길 가는 길목이 고부였거든. 어릴 적 나와 형은 만경평야라고, 고부를 거쳐서 할아버지 집을 가요. 고부를 지날 때마다 우리 형으로부터 전봉준 장군이니 농민봉기니 하는 얘기를 많이 들어요. 어렸을 때부터 그 생각이 내겐 있어. 그래서 전봉준의 갑오동학농민혁명에 대한 생각을 80년대에 자연스레 하게 돼. 80년대 광주 그것과 동학혁명을 나는 동일한 것으로 봐요. 못된 정부에 대한, 외세에 대한, 그런 정치 폭력에 대한, 압제에 대한 그런 고독한 투쟁들, 그리고 이름 없이 사라져 갔던 그런 사람들을 생각하면서 나는 다시 고부를 가게 돼. 그러면서 고부 땅을 더 생각하게 돼. 그런 심정에서 고부가 그려졌던 것이지. 그러나 나는 전봉준 장군의 상투 잘린 혁명적인 모습 같은 걸 그렸다기보다는 그냥 고부로 가는 길을 그리지. 농민들 아니 농민군들, 요새 말로 한다면 백성들, 민중들이 지나갔던 그 길을 그리잖아. 그 길을 그리면서 그 상황을 떠올리게 하는 회화라고 나는 봐요. 그것을 절실하게 그리지. 그들의 눈길이 머물렀을 밭, 그 언덕배기들을 그리고. 그렇게 땅에 대한 애정을 다시 갖게 되면서 더욱 더 풍경화 같은 걸 그려. 사실 오늘날 풍경화라는 화제를 그린다 하면 너무 고루하게 생각하잖아. 그러나 그런 걸 그렸어 난. 허물어진 언덕이랄지 남루하고 초라한 마을들 그런 허물어진 것을 곱게 다듬지 않았지. 그런데 그렇게 그려 가 지금도 사실은. 나는

민중미술이 뭐 어떤 특별한 소재에 있다고 의식하기보다는 우리가 조금 눈여겨보지 않은 곳, 소외된 곳, 소외된 사람 늘 그쪽을 눈여겨보는 화가라고 보면 되겠지. 이런 걸 그렸다고 꼭 민중회화라고 할 순 없겠지. 하여튼 그런 건 모르겠어. 단지 나의 고향, 그리고 우리 땅에 대한 그 어떤 시각이 달라졌다는 것만은 분명하다는 얘기는 할 수 있겠지.

3. 80년대, 광주, 예술과 정치, 대중과 민중

박 자, 이번에는 조금 민감하다면 민감한 문제, 오해라면 오해가 남은 문제에 대해 질문 드리겠습니다. 1995년에는 광주통일미술제를 실질적으로 추진하면서, 물경 10리길 만장 행렬이라는 〈하늘과 땅 사이 4〉를 출품하셨고, 이어 96년에는 광주시립미술관장이 되어 제 2회 광주비엔날레를 주관하시는 위치에 있게 되셨는데요, 그 사이의 '변화'에 대해서 말씀을 듣고자 합니다. 전자의 입장은 소위 '안티비엔날레'를 표방한 것이었고, 선생님이 수락한 비엔날레는 일견 그와는 반대 입장인 건데요, 그런 변화에 대해 광주의 민중미술 진영 후배들과 의견이 상충되는 지점은 없었는지요, 또는 선생님의 어떤 미술에 대한 지론이 이를 능히 극복할 수 있으리라고 생각하신 건지요?

강 나는 1995년 광주통일미술제를 실질적으로 총 지휘를 하면서 이끌었어. 사실이야. 그리고 '안티'비엔날레를 표방했던 일군의 미술인들의 문제제기로부터 시작됐다는 것도 사실이야. 그러나 여기엔 몇 가지 상황의 변화가 있었고 각자의 견해가 모두 다 일치되진 않았다는 점이 있었다는 것도 아울러 포함되어야 돼. 우선 그 상황 변화란 건 최초에 '안티'를 표방하고 주장했던 일군의 사람들이 조직위원회(즉 '본전시 작가')로 들어가버린 사태였지. 그러니 어땠겠어. 나는 광미공(광주미술인공동체) 후배들하고 같이 했던 거지. 엄밀하게는 광미공과 관심 있는 광주시민들이 참여했다고 보면 되겠지. 또 나는 '안티'에 대해 처음부터도 결이 달랐어. 좀 더 포괄적인 어떤 미술이어야한다고 생각했다고 할까. 여하튼 행사를 잘 치뤘고 다음

해에 나는 시립미술관장을 맡게되어 제 2회 비엔날레를 맡게 되었지.
자 여기서 말이 나오는 것이 소위 "안티 비엔날레를 했던 사람이 다음
해엔 비엔날레를 했다"는 말이여. 그런데 안티 비엔날레 내용이
복잡해. 진실, 사실, 상황을 알아야 되는데, 나는 좀 억울하지. 우선
제목부터가 안티 비엔날레라고 알고 있는데 사실은 '통일 미술제'거든.
그 오해의 전말은 이래. 아다시피 광주에 비엔날레가 개최된다는
결정이 내려진 것은 광주의 아픔에 대한 일종의 국가적 보상 차원의
문화행사로서 시혜된 점이 있었잖아. 그러나 또한 국제행사입네
하는 공허한 대형미술행사가 광주에 대한 진정성있는 위무가 될 리가
만무하리란 걸 우리라고 모를 리는 없잖아. 그러니 광주에서는 그
순수하지 못한 의도를 반대하며 대안의 '통일미술제'가 되어야 한다고
목소리를 높였고 여기엔 대부분의 미술인들과 시민사회의 의견이
모아졌던 거지. 그렇게 해 나를 포함해 김윤수, 신학철, 김용태, 여운,
이태호, 강요배, 윤장현(현 광주시장, 당시 시민운동가), 윤영규(당시 전교조
위원장), 이준석(당시 광미공 회장) 등으로 운영위원진이 꾸려지고 일이
추진되었던 것이지. 이때 실무진은 광미공이 맡았겠지.
그러던 어느 날 회의가 소집된 가운데 가져온 카탈로그 가편집본을
보니 안티비엔날레라고 표기했드라고. 그래 회의가 열린 그 자리에
이준석 등의 광미공의 후배들더러 오라고 했어. 그리곤 말하길 '안티'란
말을 꼭 써야겠냐? 일부러 윤장현과 윤영규 선생 계신데서 내가 물었던
거지. 자, 실무진들이 이렇게 '안티비엔날레'로 써 왔는데 어떤가?
라고 한편으론 물으며 "나는 안티라는 말을 안 썼으면 좋겠소"라고
의견을 내놓고, 또 한 쪽의 후배들에겐 "오늘 저녁에 한 번 다시
생각해봐라"고 말하기도 했었지. 그런데 그 다음 날엔가, 이준석
회장이 '하여튼 안티비엔날레로 하기로 했다'고 알려오는 거였어.
그래서 내가 말하길 "그러면 안티비엔날레도 쓰고 통일미술제도 쓰는
건 어떤가?" 하여 결정된 것이었다는 것이지.

박 그렇군요. 외부에서 그저 표피적으로 판단하듯 통일미술제 자체가
온통 안티비엔날레라는 지향 한 가지만을 목표하고 있었다는 얘기가

아니군요. 그렇기에 시립미술관장으로서 2회 광주비엔날레 주관
때의 그 지향점과 '반대 입장'이지 않았느냐고 여쭤보았던 표현도
우문이구요.

강 그러니까, 말이란 게 참 묘한데, '안티'라는 말이 '통일'이라는 말을
덮어버리는 더 선정적인 용어라고나 할까, 여기서 소위 진정한 의미는
선정적인 용어를 당해낼 재간이 없는 거 같애. 늘 그런 거 같애 우리들의
한계란 게. 그러나 통일미술제를 힘차게 했던 의미는 그 자체로
굉장히 컸지. 그때 김영삼 정권 때의 판결이 뭐였는가? 광주항쟁에
대해 '공소권 없음' 어쩌구 저쩌구 하면서 그 참상과 비극을 무참히
짓밟아버렸을 때, 광주항쟁의 의미를 파묻어버리려는 작태에 저항할
방도에 대한 생각, 광야로 나가서 미술로써 투쟁하지 않으면 안
되겠다는 그런 생각들로 우리 문화인들은 광야에 선 심정으로 흥분할
수밖에 없었거든. 통일미술제란 건 바로 그 의미로부터 출발했던
거거든. 이렇게 얘기하면 자화자찬하는 거 같지만, 이런 야외 전시는
이전에도, 앞으로도 없을 꺼네. 만장(輓章)들의 십 리 길, 나는 이것을
광주항쟁의 피어린 절규들이라고 보네. 패키지도 아녔고, 누가 돈
대준 것도 아녔고, 우리들이 힘을 모아 한 것 아닌가? 그건 누가 뭐래도
적재적소에, 적기에 했고, 순수히 당시 광주의 아픔을 기억하려는
이들의 눈물과 회한이 어린 행동이었어. 그 장소가 망월동의
영령들께로 가는 길이어야 했던 건 이 때문이었지. 나는 그 때 이백여
명이 넘는 영령들의 초상화를 그렸지. 5월 해남에서 죽은 자기 아들의
사진과 음료수 몇 병을 사들고 찾아왔던 한 할머니, 그런 눈물겨운
일들을 지금도 잊을 수가 없어. 또한 당시 야당 지도자였던 김대중,
김근태 등의 정치인들, 문화계 인사들, 시민들이 글씨나 휘호를 쓰고,
그야말로 거국적인 참여로 이루어졌던 큰 굿이었어. 개인적으로도
약간의 금액을 쓰기도 했지만 많은 친구들, 시민들의 성금까지 합해진
가슴 울컥한 씻김굿으로 봐요, 나는. 그래서야 이 미술 행사가 엄격히
내용적으로도 '안티비엔날레'였다기보다는 5.18에 대한 정당성 같은
것을 알리기 위한 그 방향, 궁극적으로는 통일미술제로서의 염원에
더 폭넓게 열어둔 전시였던 거지. 그렇기에 당시 광주시장의 제안도

있었다고 했지 않던가. 그것은 그때 당시의 우리들 앞에 제기돼야 할 어떤 사회적 목표, 통일에 대한, 민주주의에 대한 그런 희원과 바램, 열망 같은 지향에 모아졌었지. 그래서 비엔날레와 통일미술제는 서로 잘 조화될 수 있었던 두 개의 문화행사였다고 말할 수 있어요.

박 안티가 '대안'이 아니었다는 생각을 갖고 계셨고, 그 점은 소위 정치적 편가름에 예민하곤 하는 운동적 입장의 사람들의 사고방식과 다른 강 선생님의 '평범한 시민'적 견해에서 비롯된 것이라는 말씀으로 정리할 수 있겠군요. 아울러 이곳에서 이 대담 첫머리에 "난 민중미술가가 아니여" 하셨던 선생님의 미적 화두로 되돌려지고 있다는 느낌을 받으며, 그것을 조금 이해할 듯합니다. 그럼에도 불구하고 80년대 당시란 민중운동 진영 전체에게는 거친 분노가 휘몰아쳤던 실로 숨가쁜 시대였기에 선생님의 완곡한 미학을 후배들로선 다소 거리를 두고 바라보았을 것 같기도 합니다. 서운하고 아쉬웠던 얘기, 오해되었던 얘기들, 오늘 하실 수 있겠습니까?

강 잘 봤네. 내가 '안티'가 대안이 아니라고 보았던 것, 소시민적 대중 운운, 환쟁이로서의 나 … 등등이 다 한 가지겠지. 그러나 질문을 잘 지적했네만, 강연균은 그것만으로 다 설명될 수는 없겠지. 강연균이 광주와 맺어나갔던 관계들과 같은 모든 얘기들이 거기에 덧붙여져야겠지. 우리 미술판의 소위 진보적 화단들, 민예총(물론 난 광주 민예총을 말하는 거지만), 그러저러한 인사들에 대한 호불호, 모순과 실망, 그에 덧붙여 나 자신의 소회나 회한, 이 모든 걸 얘기해야 한다는 말이지. 그런 얘길 한다는 것은 워낙 장황한 일이기도 한지라 엔간해선 얘길 안 꺼내고 살아왔네만 기왕 말이 시작됐으니 최소한 몇 가지는 한번 말해볼라네.

먼저 할 얘기는 (광주) 민예총, 더 정확히는 비엔날레 반대 주장이 나왔을 때에 대한 얘기야. 그러니까 맨 처음 그때 민예총에서 '(비엔날레) 반대'가 결정되었어요. 그런 일로 모이는 줄도 몰랐던 나는 어쨌든 초대받은 형 노릇으로서 안 나갈 수가 없었는지라 참석을 하긴 했었는데, 거기서 대부분의 중론이 '이것은 문화적 시혜를 내세워서

광주항쟁을 희석시키기 위한 거다' 라고 결론이 나있더라고. 그 자리 참석자들이 광주 민예총의 후배들, 그리고 서울 민미협의 비평가 몇 사람이었어. 그러더니 나보고 선생님은 어떻습니까, 말씀해주시죠 하는 거였어. 그래서 나는 "어느 시장이 광주항쟁을 희석시키려고 그런 큰 행사를 열겠느냐. 나는 좋은 계기라고 본다." 그렇게 말을 했어요. 그러나 대부분의 중론이 다 그렇다고 말했다면 나도 일부 동의한다. 단 문제제기 수준에서의 견해였다는 전제하에 그렇다. 그러나 '(명백히) 안티'는 안 된다. 반대는 안 해야 돼. 광주비엔날레를 하려는데 광주 민예총에서 반대해가지고, 떠들어가지고 못했다고 하면은 누가 그 원망을 다 듣겠냐. 이건 해야 한다. 그러나 문제제기는 하자. 문제제기를 한다면 내가 또 시장한테 가서 말을 하든지 하겠다. 뭐 이런 식으로 그때 얘기를 마무리했어요. 그래서 내가 후배들을 데리고서 강운태 시장이랑 만나 그와 같은 얘길 전했지. 그런데 그때 이후로 미묘한 일이 생겨. 그 첫째 일이 소위 진보적 미술계 인사라고 하는 사람들이 (비엔날레) 조직위원에 들어가게 되는 일이고, 둘째는 역시 진보적 화단들의 내로라하는 작가들이 본전시 작가로 들어가게 되는 일이여. 그렇게 이들이 들어가면서 이제까지의 안티 얘기가 조용해져버려. 엄밀히 말하자면 그네들의 이중 플레이지. 그래서 내가 몇몇 사람들의 그런 행태를 보면서 '아 그렇구나!' 해.

자, 그럼 안티비엔날레는 어떡할 건가. 이 상황을 보라고. 그렇게 안티를 외치던 사람들은 조직위원으로 들어가고 남겨진 광주의 후배 친구들은 멍해져 있고, 실질적으로 끌고 갈 수 있는 사람은 아무도 없어. 결국 내가 짐을 짊어져. 그래가지고 했던 것이 '안티비엔날레'야. 그런 사연을 갖은 채 어쨌든 하기로 한 통일미술제, 그런데 장소는 어디에서 할 건가? 이 상황에 다소 뿔 난 후배들 몇이 "선생님, 비엔날레관 앞에서 해야 합니다" 그러더라고. 그래서 나는 안 된다. 그러지 말자. 80년 5월이 지난 후에, 광주항쟁이 세계적으로 알려졌는데 망월동이 쓸쓸하면 안 된다! 해서 망월동으로 하자! 그렇게 제안을 했어, 내가. 그래서 그쪽으로 한 거야. 안티비엔날레도 좋고 통일전도 좋다!

그럼 이번엔 내가 자네에게 문제를 하나 내지. "강연균은 안티비엔날레 했던 사람인데 어떻게 제2회 비엔날레를 맡을 수 있냐?" 이런 말을 했던 그 당사자가 누구였을 거 같은가? 그들이 해요. "안티비엔날레를 한 사람이 미술관장을 꿰차고 제2회 비엔날레까지 꿰차게 됐다"고. 허허. 그랬던 것이네. 오늘 이렇게 편협하고 옹졸한 사람으로 보일 것까지도 각오하면서까지 지난 일을 들춰보는 건 내가 당한 설움 때문이라기보다는 아쉬움 같은 게 지금도 있기 때문이지. 그 쓸쓸한 통일미술제에 누구보다 더 적극적으로 참여했어야 할 사람이 있었는데 말야. 근데 그 사람들은 정작 무관심해 해버렸거든. 모순이여. 게다가 혹여 비엔날레 참가와 통일미술제 참가를 저울질해보고 그런 방향 전환을 그들이 했던 거라면 부끄러워해야 할 일이겠지. 난 이후에 비엔날레를 주관해 보기도 했지만, 비엔날레 본전시 참가? 그거 사실 별거 아닌 거거든. 지적인 놀이여. 난 그렇게 보네.

통일미술제를 하면서 내게 드는 생각 하나가 있다면, 다시 한 번 정직함이 중요하다는 생각이야. 그래도 정말이지, 비엔날레 2회 때는 아주 열심히 했어, 내가. 이후로 한 번만 더 해달라는 시장의 간곡한 요청을 뿌리치고 내 정해진 임기 끝내고는 사표 쓰고 나왔지. 근데 사실 그렇게 나처럼 할 수 있는 사람도 또 드물어. 많은 사람들이 오직 자신만이, 자자손손 하려고만 하지. 오랜만에 옛날 얘기를 했네. 사실은 하고 싶었던 얘기였어.

박 김우창 선생의 견해를 읽은 적 있습니다. 아마도 화가 강연균, 리얼리스트 강연균, 비엔날레와 안티비엔날레가 하나였던 미술행정가 강연균에 대한, 지금 이 자리에 초대하기에 가장 적절할, 설득력 있는 견해의 하나로서 떠올리게 됩니다. 그는 화가 강연균 회화의 핵심을 '사실성의 추구'라고 보는데, 이는 정치적 미술이 노리는 메시지의 전달이 아니라, 사물에 대한 핍진하고도 감각적이며 충일한 묘사를 통해 정치적으로만 정의될 수 없는 삶의 현실과 무게, 그리고 삶의 위엄을 그리려 하고 있다고 말합니다. 이로써 사물의 사실성의 추구 그것은 이 삶을 결정하는 보다 넓은 세계의 것들, 즉 정치적인 것,

민족의 일원으로서의 요인뿐만 아니라, 인간이라는 생물학적 범주, 혹은 우주적 현상의 일부로서의 요인들까지도 포함하지 못할 바가 없는 뭔가 우리의 의식과 지각을 넘어가는 것들 그 속에 우리가 살고 있다는 느낌, 혹은 존재의 지평과 같은 것을 환기시켜 일깨울 뿐이라는 거죠. 그렇기에 화가 강연균의 이런 태도는 (좁은 의미의) 정치적 관점으로는 비판될 수 있지만, 심미적 관점에서는 그림과 예술의 본령이 아닌가 한다는 것, 그러나 삶과 그 환경을 있는 대로 그려내는 심미적, 이것은 (넓은 의미로라면) 그보다 더한 정치적 행위도 또 없는 것[8]이라고 말합니다.

강 글쎄 이론가들이 말하는 것을 나는 뭐라 할 순 없고, 나는 도록에 쓰여진 글들도 사실 잘 안 읽어. 왜 글이 싫어서가 아냐. 좋은데 독립적인 거야. 나는 그렇게 봐. 김우창 선생이 민중미술을 정치미술이라고 하는데, 난 그저 그것도 맞는지도 모른다는 그 정도의 생각이 있을 뿐이지, 몰라. 그게 아주 중요한 건 아냐. 그림, 미술이 중요한 거지. 어떤 그림을 그렸냐. 그 사람의 세계는 어떤 것이냐, 강연균처럼 표현하는 사람이 있고 그렇지 않은 사람도 있고, 다 달라. 그러나 아까 내가 전반에 말했듯이 나는 좋은 화가는 아닌 것 같아. 왜냐면 화가로서 볼 때 강력한 메시지가 약해. 나는 그림을 늦게 그려. 내가 다음에 그림을 그릴 때는 내 그림이 어떻게 변할지 몰라. 아마 또 다른 그림을 그릴 거라는, 기다려지는 막연한 기대가 있을 뿐이지. 옳지, 김우창 선생이 글 중에 "먼지와 죽음과 비탄의 그림자"라는 이런 말을 하셨더만, 그게 나의 요즘 심사인가 … 가슴에 선명하게 와닿더구만.

박 지금까지의 선생님의 말씀을 속단해 간추린다면 '대중'론이라고 할까요, 쉽게 말해 '민중'론에 견주어 말이죠. 전 선생님이 이 대중론을 좀 더 세게 밀어부쳐보심도 괜찮을 것 같단 생각을 했는데요, 한편으로 민미협에서 이 부드러움, 이 연약함들을 바라볼 수 있으면 좋겠다는 생각과 함께요.

8 김우창, 「사물과 서사 사이」, 『강연균 작품집』, 열화당, 2007, pp. 9~35.

강 나는 그런 것에 싸움 할애할 사람 아녀. 그림 그려야지. 요런 건
이론 하는 사람들, 미학자들이, 미술평론가들이 이론으로써 하는
싸움이겠지. 그러나 나는 처음에 말했잖아. 모든 것은 대중과 합의가
없으면 안 된다는 거, 정치적인 것을 포함해 대중의 지지가 없으면 안
되는 것이라고. 그것 정도는 몸으로 체득한 바가 있다고나 할까. 혁명도
마찬가지야. 5·18 광주 시민운동도 마찬가지지. 대중들이 같이 했기에
몰아낸 거야. 몰아냈잖아. 쫓겨 갔잖아, 그놈들이. 근데 묘하게도
우리의 근간의 시대에선 민중, 민중 하면서도 소위 대중들의 합의 그런
것에 대해서는 생각 안 하는 거 같애. 정치도 그렇고 경제도 그렇고
문화도 그래. 정치, 경제, 문화가 말하자면 대중의 동의를 못 얻으면 한
발짝도 나가지 못하는 거야.

많은 지식인들, 그 사람들이 대중들을 무식하다고 생각했어. 그래,
그렇게 해서들 나타나는 미술이 뭐냐. 소위 투쟁만을 전면에 내세운
과거 민중미술 몇 작품들을 예로 들이보자구. 그림들이 엇비슷해.
그러면 그것이 대중들에게 크게 호응을 받나? 대중들에게 힘이 되긴
하지. 그러나 그것이 이상하게도 바탕으로 눌러 붙어 있어서인지
화가로서는 발전을 안 해. 그래서 나는 늘 후배들한테 말하길 "너무
이론가들이 만드는 논리에 얽매이지 마라"라며 충고를 하기도 했어.
유명한 비평가도 옆자리에 있는 자리에서 말여. 예컨대 «이상호
개인전»에 나온 한 작품, 부친의 임종 전 순간을 그린 드로잉들이
훨씬 마음에 다가오고 심금을 울렸다고 나는 평했어. 보라고, 이
드로잉들을. 인간을 말해줌으로써 더 큰 것을 말해주는 것이여. 내
생각여.

박 많은 얘기 소중히 잘 들었습니다. 요새 현재 민중미술에 관해 여쭙자
"2000년대, 아직 그런 활동이 있냐"라고 말씀하셨던 것처럼,
민미협이라는 활동들이 이 급변의 시대를 헤쳐 나가기엔 쉽지 않은
난관이 있어 현재의 활동 모습이란 게 있다면 있고 없다면 없다고도
보일 수도 있는데요, 그런 모습을 보시기에 어떤 느낌이, 어떤 심정이
드시는지요.

강 1980년 중반부터 90년대까지진, 우리 군부정권이 영 포악하고 유치한 생각을 많이 했잖아. 사회 아니면 우리나라, 민족 앞에 말야. 그러니까 그림으로 표현해서 투쟁하는 그런 스타일의 그림들을 그리고 또 그릴 수 있었던 것이고. 그러나 지금은 어떤가? 지금은 나라가 좋아졌다기보다는, 그래 마찬가지지만, 이제는 특별한 사회적 극단의 상황 속에서 그럴 수 있었던 때와는 분명 달라지기도 했잖아. 지금도 민중미술이든 뭐든 화가들의 본령인 자기 작업, 자기 생각을 가지고 치열하게 해야지. 그리고 무슨 그룹 아래에 사람들이 모여서 하나의 이념을 가지고 하나의 생각만 가지고 그럴 순 없잖아? 그룹의 열 명이면 열 명 생각이 다 다를 수 있는 것이지. 다 자기 사고나 생각을 가지고 자기의 회화적 사고를 갖고 그림을 만들어 나가는 것이지. 그런 것이 화가로서 충실한 것이지. 민중이라는 묘한 한계 있잖아, 그것을 깨란 말이지. 그냥 무턱대고 '나는 이것을 해야 한다'라고 한계를 정해 놓고 하는 건 안 되지. 자연스럽게 바꿔 나가야지. 자유스럽게, 열심히. 그런 것이 좋은 일이지 싶어. 그림은 늘 바뀌지. 내 그림도 앞으로 어떻게 바꿔질지, 뭘 표현할지 몰라. 인젠 화가로서 충실해야지. 옛날도 그랬고. 지금까지 민중미술 하는 사람들이야말로 참으로 충실한 사람들이었지. 사회가 그렇기 때문에 때론 정치적으로, 때론 민중 문제를 가지고 고민을 하는 화가들이 좋은 화가들이지.

박 우리 역사가 많은 한계도 있지만, 그 속의 우리들 또한 자유롭지 못했던, 한마디로 미술운동과 사회운동 이 두 가지의 화급한 사안들이 앞서거니 뒤서거니 휘몰아댔던 것이 그간의 우리의 처지였다는 회고의 말씀으로 듣겠습니다. 또한 맘에 안 차 하시는 후학들의 미적 완결성에도 불구하고 그 정의감에의 열정에 대해선 아낌없이 애정을 갖고 계시는 '어른' 한 분을 만나 뵙게 되어 훈훈했습니다. 정들었던 이곳 광주 소태동 화실을 다시금 옮길 계획이신데, 그곳에서도 여전히 그리고자 하신 그림 이루시길 기원 드리겠습니다.

민중미술,
역사를 듣는다 1

첫 번째 찍은 날 2017년 11월 30일

엮은이 박응주, 박진화, 이영욱
글쓴이 김종길, 박응주, 박진화, 박현화, 신정훈, 심광현, 이영욱, 최태만

펴낸이 김수기
펴낸곳 현실문화연구

등록번호 제25100-2015-000091호
등록일자 1999년 4월 23일
주소 서울시 은평구 통일로 684 서울혁신파크 1동 403호
전화 02-393-1125
팩스 02-393-1128
전자우편 hyunsilbook@daum.net
 ⓗ hyunsilbook.blog.me
 ⓕ hyunsilbook
 ⓣ hyunsilbook

ISBN 978-89-6564-203-9 (03600)

가격은 뒤표지에 있습니다.

이 도서의 국립중앙도서관 출판예정도서목록(CIP)은 서지정보유통지원시스템
홈페이지(http://seoji.nl.go.kr)와 국가자료공동목록시스템(http://www.nl.go.kr/
kolisnet)에서 이용하실 수 있습니다.(CIP 제어번호: CIP2017032189)